上海辞书出版社艺术中心 编

宋徽宗名笔

宋徽宗

（1082—1135）即趙佶，北宋第八位皇帝、書畫家。號宣和主人。1100—1125年在位，年號建中靖國、崇寧、大觀、政和、重和、宣和。靖康二年（1127）爲金兵所俘，後死於五國城（今黑龍江依蘭）。在位時廣收書畫名蹟於內府，擴充翰林圖畫院，興辦畫學，匯聚書畫名家。遣文臣編輯《宣和書譜》《宣和畫譜》《宣和博古圖》，利用皇權推動，使宋代的書畫藝術有了空前發展。擅書工畫。真書變化於初唐薛稷、薛曜，結體筆勢取法於同時代黃庭堅，並融會褚遂良等諸家筆法，形成自己的風格。自創『瘦金書』（亦稱『瘦金體』），俊逸挺拔，氣度不凡。筆畫瘦直挺舒，橫畫收筆帶鉤，豎下收筆帶點，撇如匕首，捺若切刀，豎鉤細長，個別連筆則如游絲飛空。其筆法犀利，鐵畫銀鉤，飄逸勁特的《穠芳詩帖》爲大字真書，是宋徽宗瘦金書的傑作。有真書及草書《千字文》等書蹟及《大觀聖作之碑》等碑刻。繪畫以精工逼真著稱，存世畫蹟有《瑞鶴圖》《芙蓉錦雞圖》等。其書畫落款花押『天下一人』，冠古絕今。亦作詩詞，有《宣和宮詞》三卷，已佚。近人輯有《宋徽宗詩》《宋徽宗詞》。

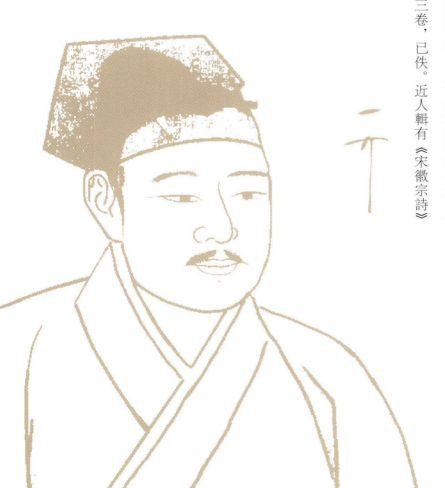

画论摘录

明·王绂《书画传习录》

王维擅长水墨山水画，后世称为南宗之祖。中国山水画始有勾勒渲染之别，南北宗之分（《墨井画跋》）。董其昌曾将唐至元代的山水画家分为南北二宗，北宗始于李思训，南宗始于王维。

唐·张彦远《历代名画记》

夫阴阳陶蒸，万象错布，玄化亡言，神工独运。草木敷荣，不待丹碌之采；云雪飘扬，不待铅粉而白。山不待空青而翠，凤不待五色而綷。是故运墨而五色具，谓之得意。

宋·郭熙《林泉高致》

画山水有体，铺舒为宏图而无余，消缩为小景而不少。看山水亦有体，以林泉之心临之则价高，以骄侈之目临之则价低。

明·莫是龙《画说》

画家以古人为师，已自上乘，进此当以天地为师。每朝起看云气变幻，绝近画中山。山行时见奇树，须四面取之。树有左看不入画，而右看入画者，前后亦尔。看得熟，自然传神。

明·董其昌《画旨》

画家六法，一曰"气韵生动"。气韵不可学，此生而知之，自然天授。然亦有学得处，读万卷书，行万里路，胸中脱去尘浊，自然丘壑内营，成立鄞鄂，随手写出，皆为山水传神矣。

宋·韩拙《山水纯全集》

凡画者笔也，此乃心术，索之于未状之前，得之于仪则之后，默契造化，与道同机。

宋·郭若虚《图画见闻志》

画有三病，皆系用笔。所谓三者：一曰版，二曰刻，三曰结。

宋·苏轼《东坡题跋》

论画以形似，见与儿童邻。

目録

真書千字文 001
草書千字文 016
穠芳詩帖 064
閏中秋月詩帖 085
夏日詩帖 087
牡丹詩帖 089
怪石詩帖 091
棣棠花詩帖 093
筍石詩帖 094
欲借風霜二詩帖 095
題祥龍石圖 098
題瑞鶴圖 100
題芙蓉錦雞圖 102

題臘梅山禽圖 103
題五色鸚鵡圖 104
題文會圖 106
掠水燕翎詩紈扇 107
李太白書上陽臺帖跋 108
歐陽詢書張翰帖跋 109
女史箴圖跋 111
唐十八學士圖跋 114
蔡行敕 119
恭事方丘敕 127
大觀聖作之碑 134
神宵玉清萬壽宮碑 175
龍章雲篆詩文碑 189

真書千字文

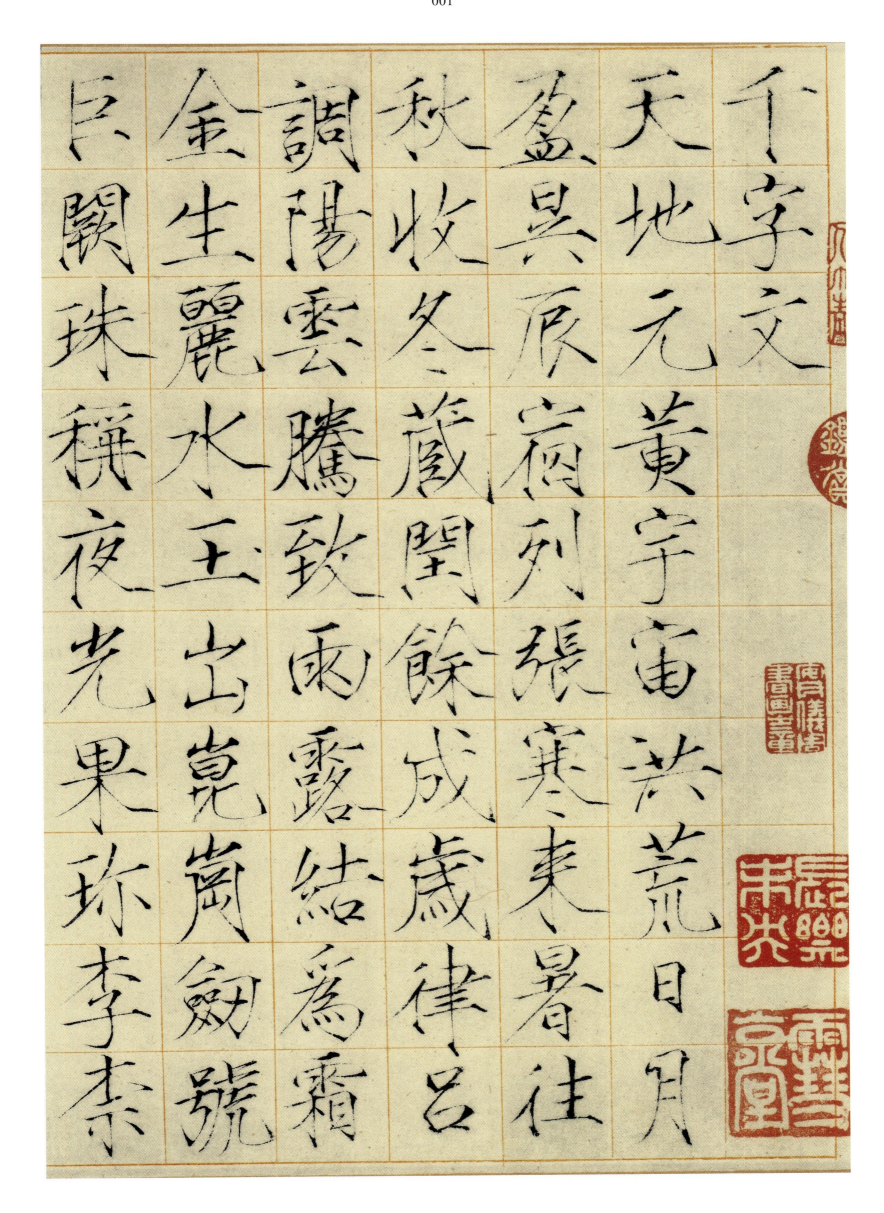

千字文
天地元黃宇宙洪荒日月
盈昃辰宿列張寒來暑往
秋收冬藏閏餘成歲律呂
調陽雲騰致雨露結為霜
金生麗水玉出崑岡劍號
巨闕珠稱夜光果珍李柰

真書千字文

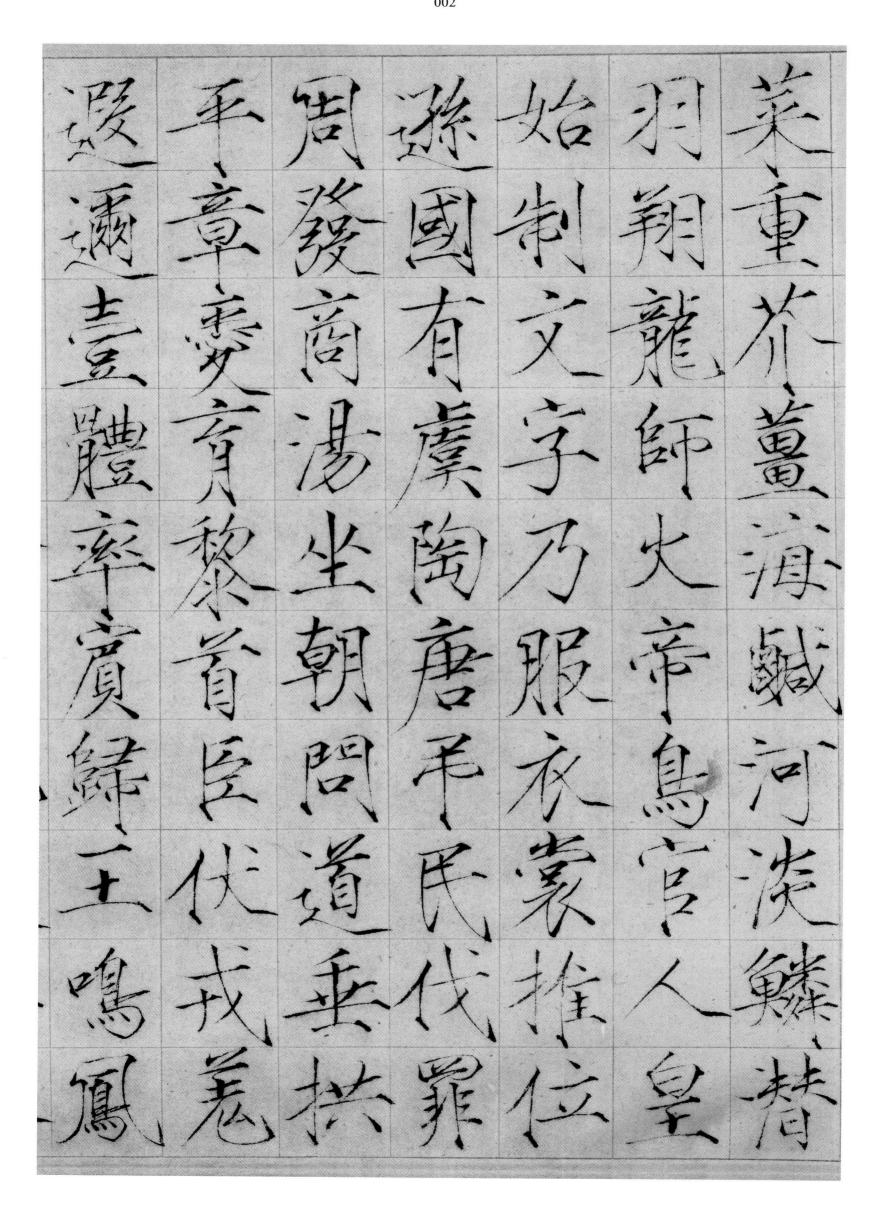

菜重芥薑　海鹹河淡　鱗潛
羽翔　龍師火帝　鳥官人皇
始制文字　乃服衣裳　推位
遜國　有虞陶唐　弔民伐罪
周發商湯　坐朝問道　垂拱
平章　愛育黎首　臣伏戎羌
遐邇壹體　率賓歸王　鳴鳳

在竹白駒食場化被草木
賴及萬方蓋此身髮四大
五常恭惟鞠養豈敢毀傷
女慕貞潔男效才良知過
必改得能莫忘罔談彼短
靡恃己長信使可覆器欲
難量墨悲絲染詩讚羔羊

景行維賢　剋念作聖　德建
名立形端　表正空谷傳聲
虛堂習聽　禍因惡積福緣
善慶尺璧　非寶寸陰是競
資父事君　曰嚴與敬孝當
竭力忠則　盡命臨深履薄
夙興溫清　似蘭斯馨如松

之盛川流不息淵澄取瑛
容止若思言辭安定篤初
誠美慎終宜令榮業所基
籍甚無竟學優登仕攝職
從政存以甘棠去而益詠
樂殊貴賤禮別尊卑上和
下睦夫唱婦隨外受傅訓

入奉母儀諸姑伯叔猶子
比兒孔懷兄弟同氣連枝
交友投分切磨箴規仁慈
隱惻造次弗離節義廉退
顛沛匪虧性靜情逸心動
神疲守真志滿逐物意移
堅持雅操好爵自縻都邑

華夏東西二京背邙面洛
浮渭據涇宮殿盤鬱樓觀
飛驚圖寫禽獸畫綵僊靈
丙舍傍啟甲帳對楹肆筵
設席鼓瑟吹笙升階納陛
弁轉疑星右通廣內左達
承明既集墳典亦聚群英

杜稾鍾隸漆書壁經府羅
將相路俠槐卿戶封八縣
家給千兵高冠陪輦驅轂
振纓世祿俊富車駕肥輕
策功茂實勒碑刻銘磻溪
伊尹佐時阿衡奄宅曲阜
微旦孰營桓公輔合濟弱

扶傾綺廻漢惠說感武丁
俊乂密勿多士寔寧晉楚
更霸趙魏困橫假途滅虢
踐土會盟何遵約法韓弊
煩刑起翦頗牧用軍最精
宣威沙漠馳譽丹青九州
禹跡百郡秦并嶽宗泰岱

禪主云亭　鴈門紫塞　雞田赤城　昆池碣石　鉅野洞庭　曠遠綿邈　巖岫杳冥　治本於農　務茲稼穡　俶載南畝　我藝黍稷　稅熟貢新　勸賞黜陟　孟軻敦素　史魚秉直　庶幾中庸　勞謙謹勅　聆音

察理鑒貌辨色貽厥嘉猷
勉其祗植省躬譏誡寵增抗極
抗極殆辱近恥林皋幸即
兩疏見機解組誰逼索居
閑處沉默寂寥求古尋論
散慮逍遙欣奏累遣慼謝
歡招渠荷的歷園莽抽條

枇杷晚翠梧桐早凋陳根
委翳落葉飄颻遊鵾獨運
凌摩絳霄耽讀翫市寓目
囊箱易輶攸畏屬耳垣牆
具膳餐飯適口充腸飽飫
烹宰飢厭糟糠親戚故舊
老少異糧妾御績紡侍巾

惟房紈扇圓潔銀燭煒煌
晝眠夕寐藍筍象床弦歌
酒讌接杯舉觴矯手頓足
悅豫且康嫡後嗣續祭祀
蒸嘗稽顙再拜悚懼恐惶
牋牒簡要顧答審詳骸垢
想浴執熱願涼驢騾犢特

駭躍超驤　誅斬賊盜捕獲
叛亡布射遼丸嵇琴阮嘯
恬筆倫紙鈞巧任釣釋紛
利俗並皆佳妙毛施淑姿
年矢每催羲暉
晷曜璇璣懸斡晦魄環照
指薪修祜永綏吉邵矩步

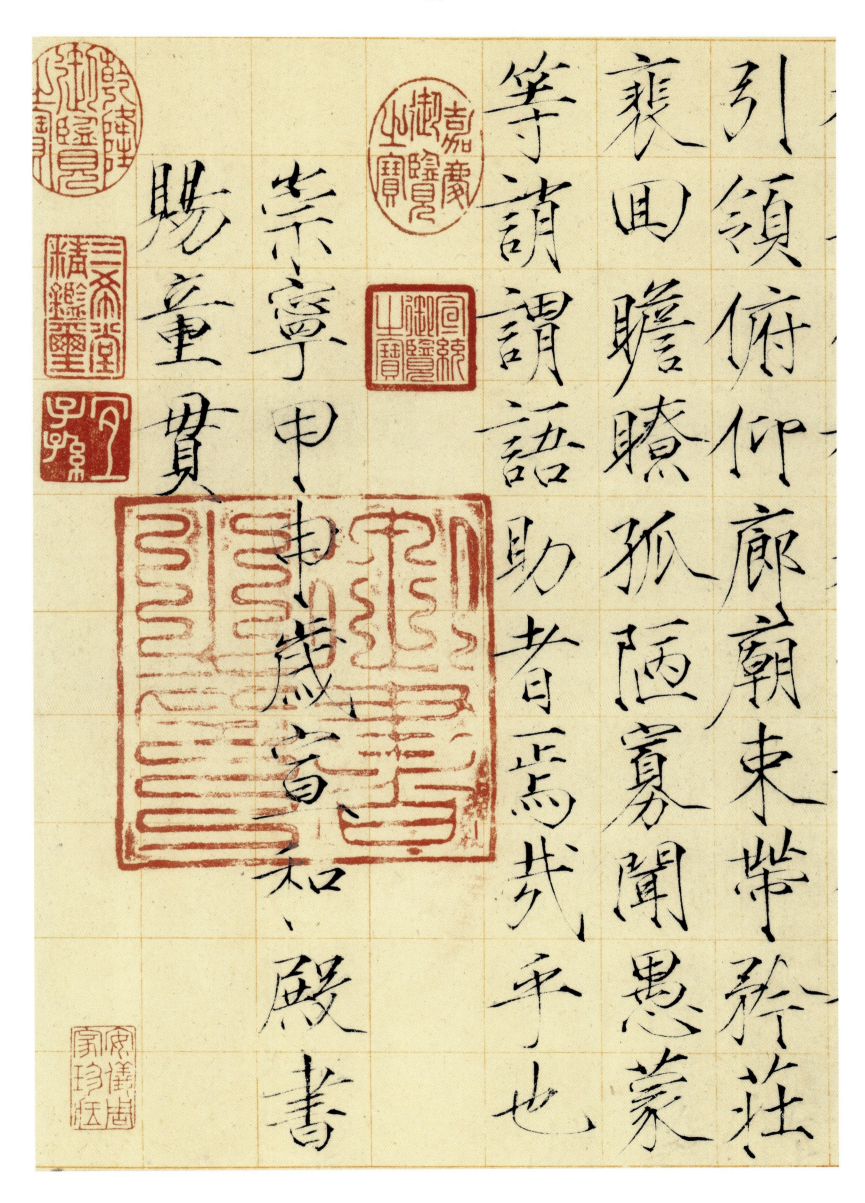

草書千字文

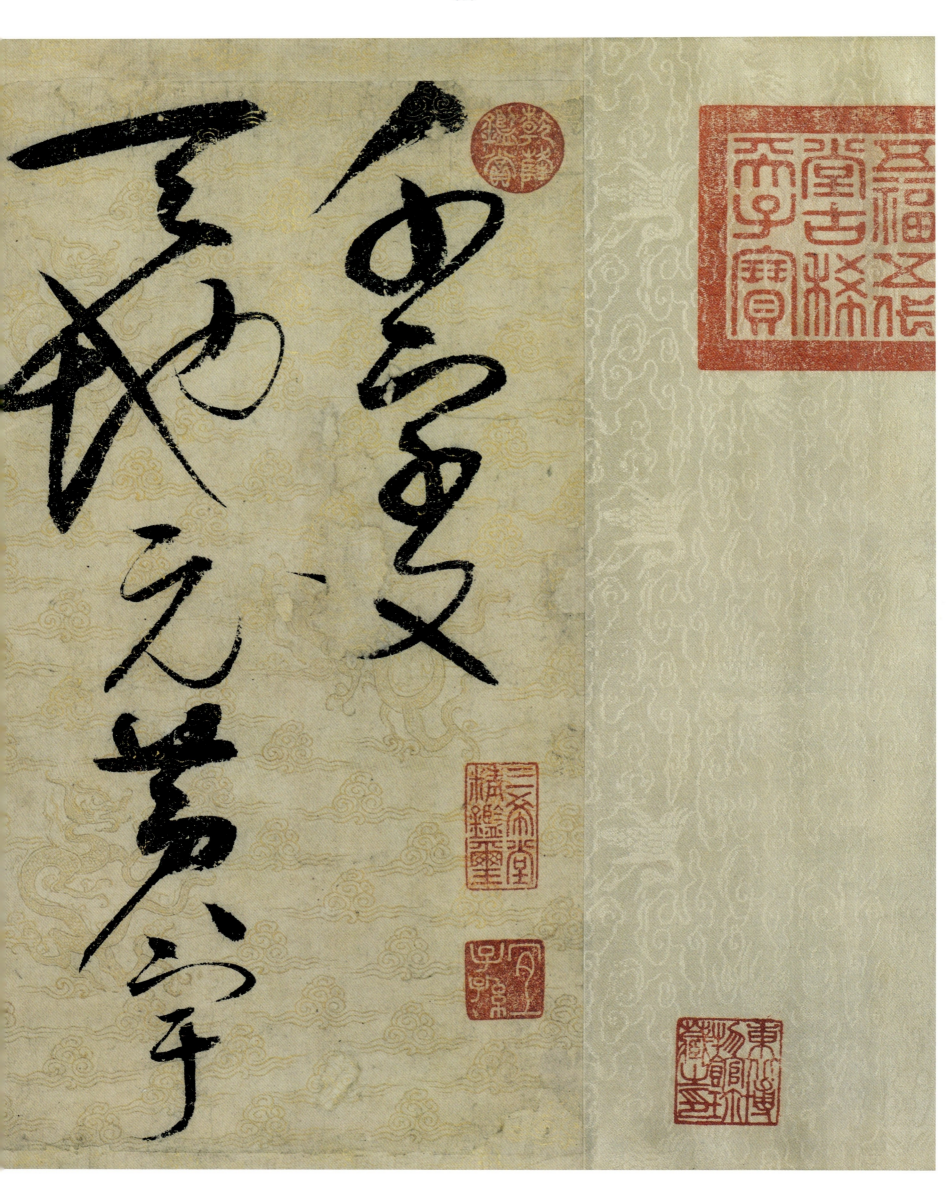

草書千字文

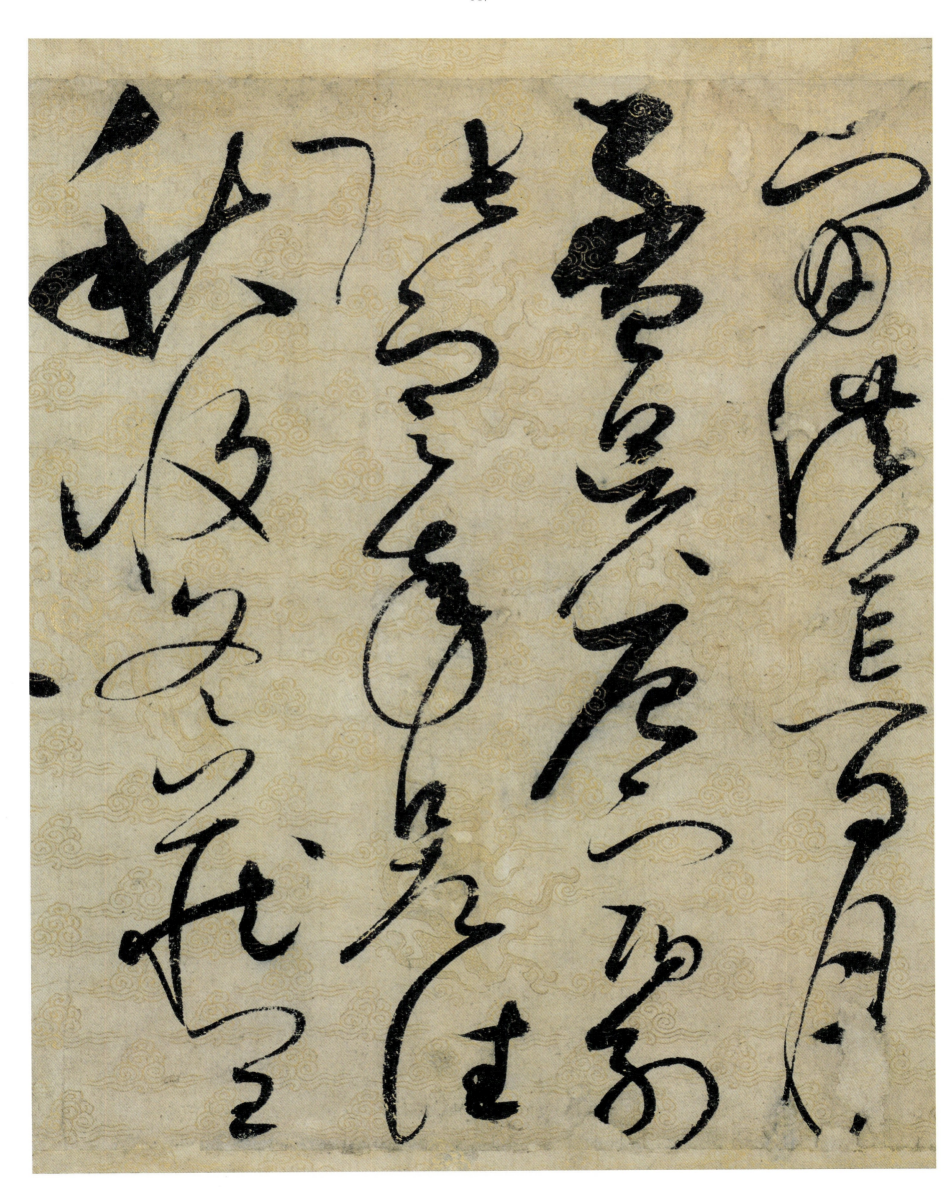

草書千字文

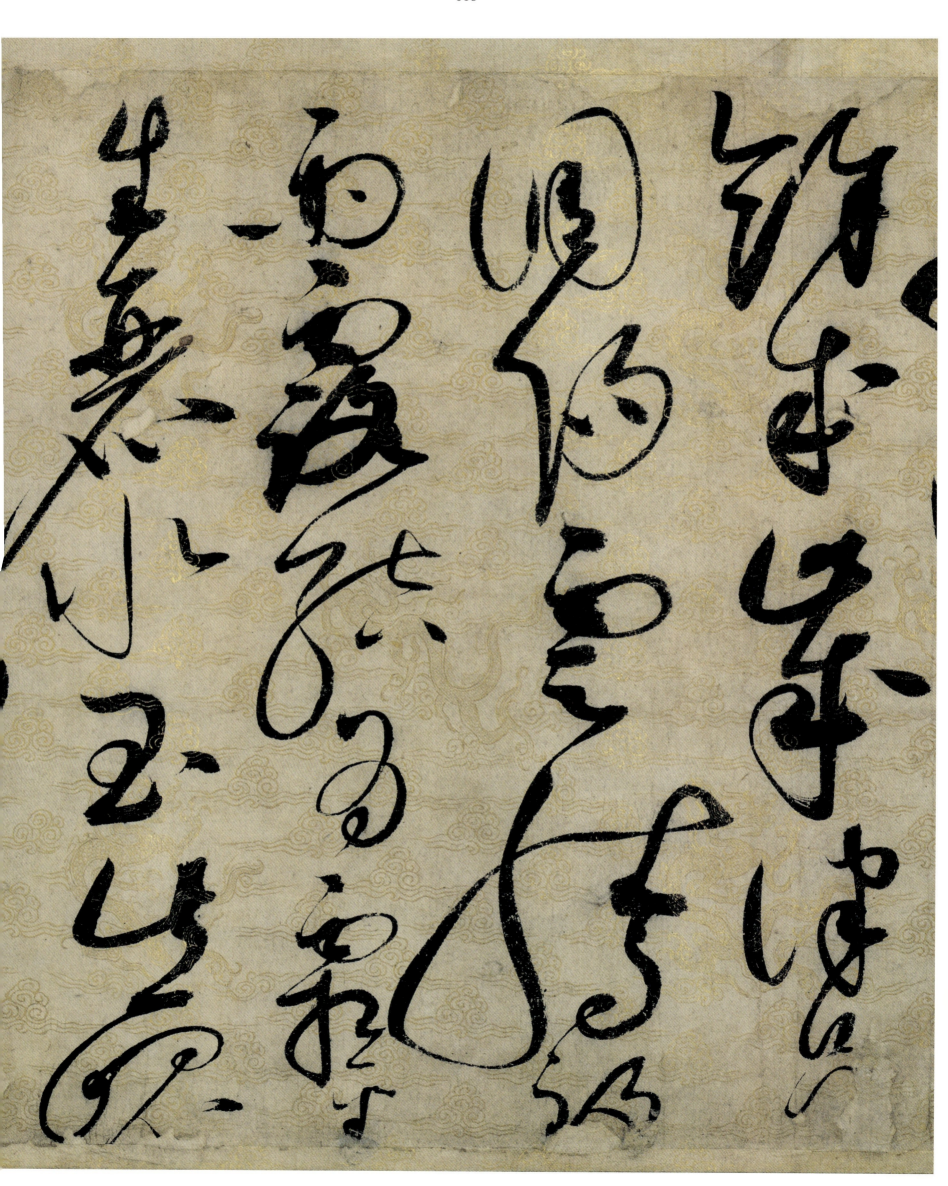

草書千字文

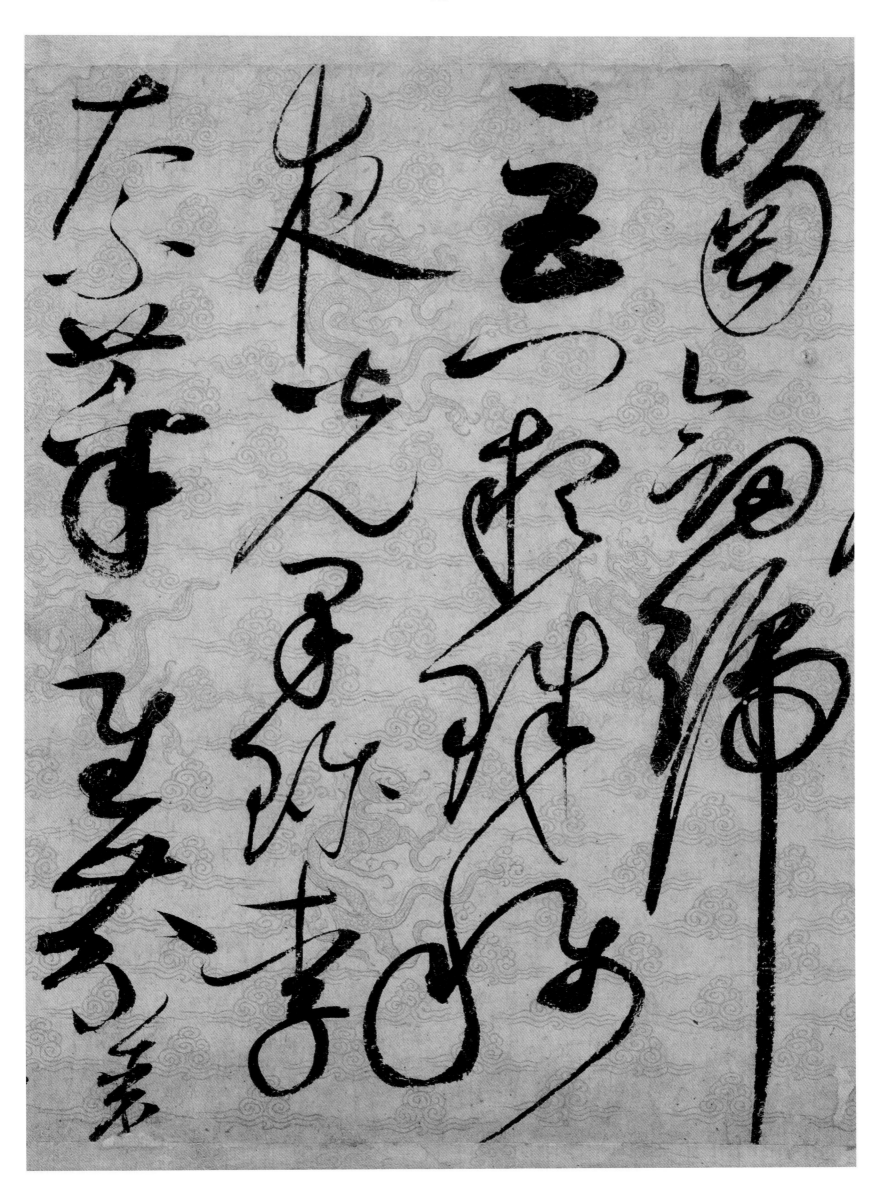

草書千字文

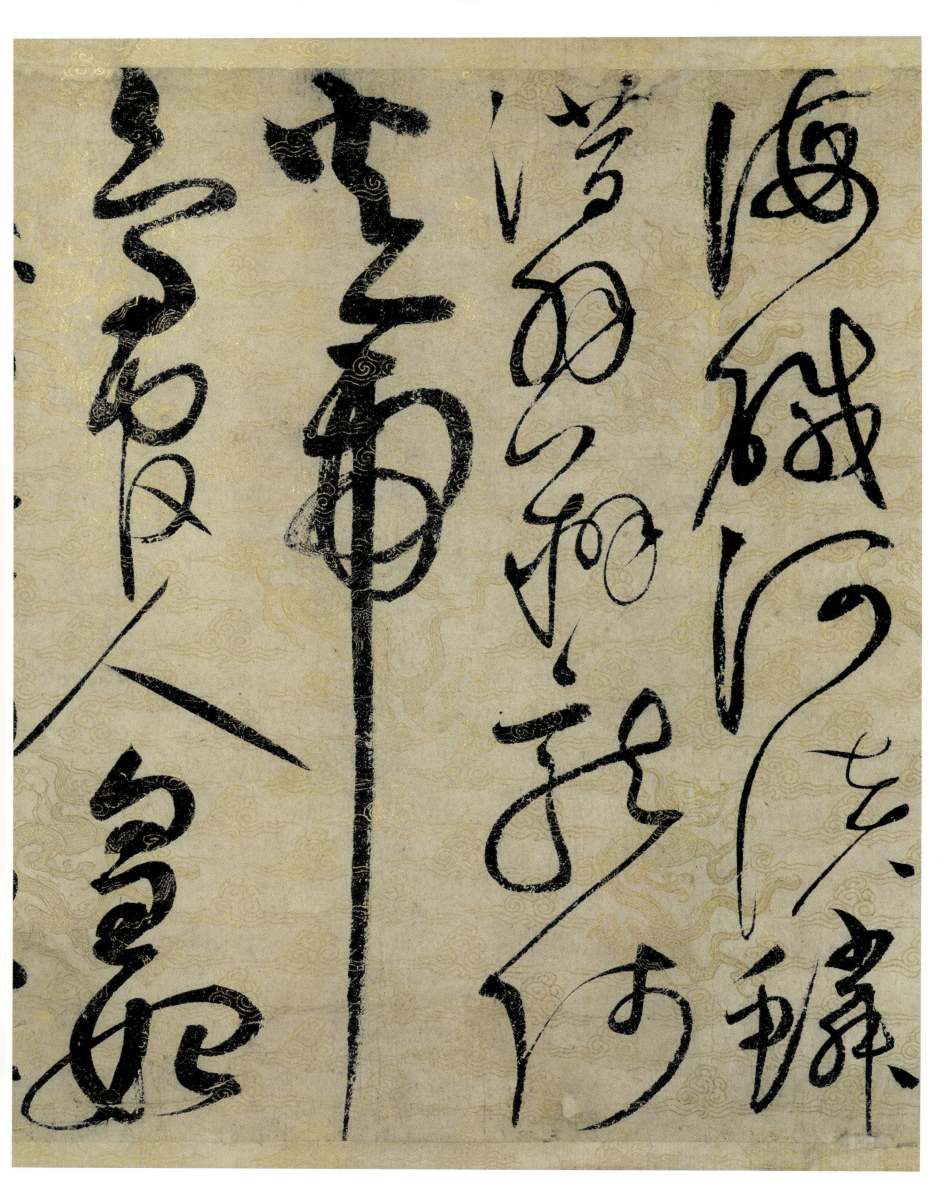

草書千字文

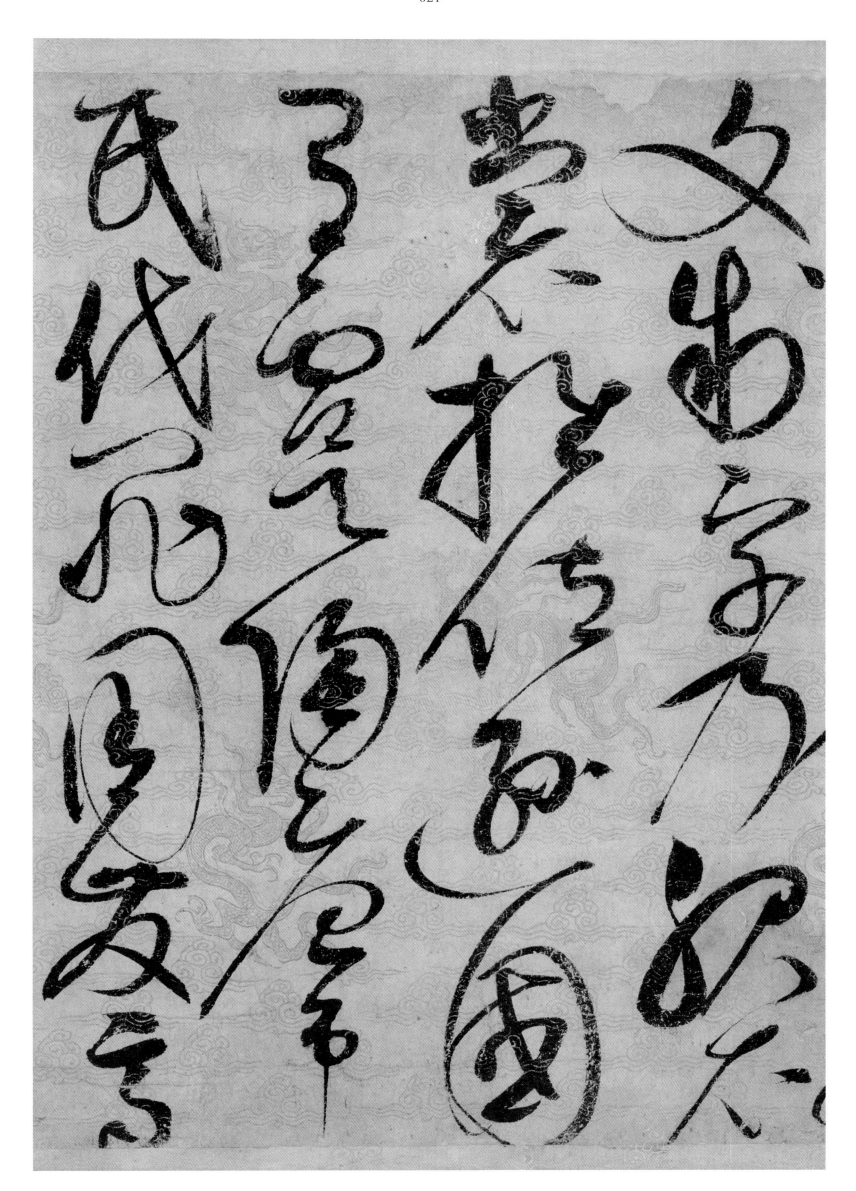

草書千字文

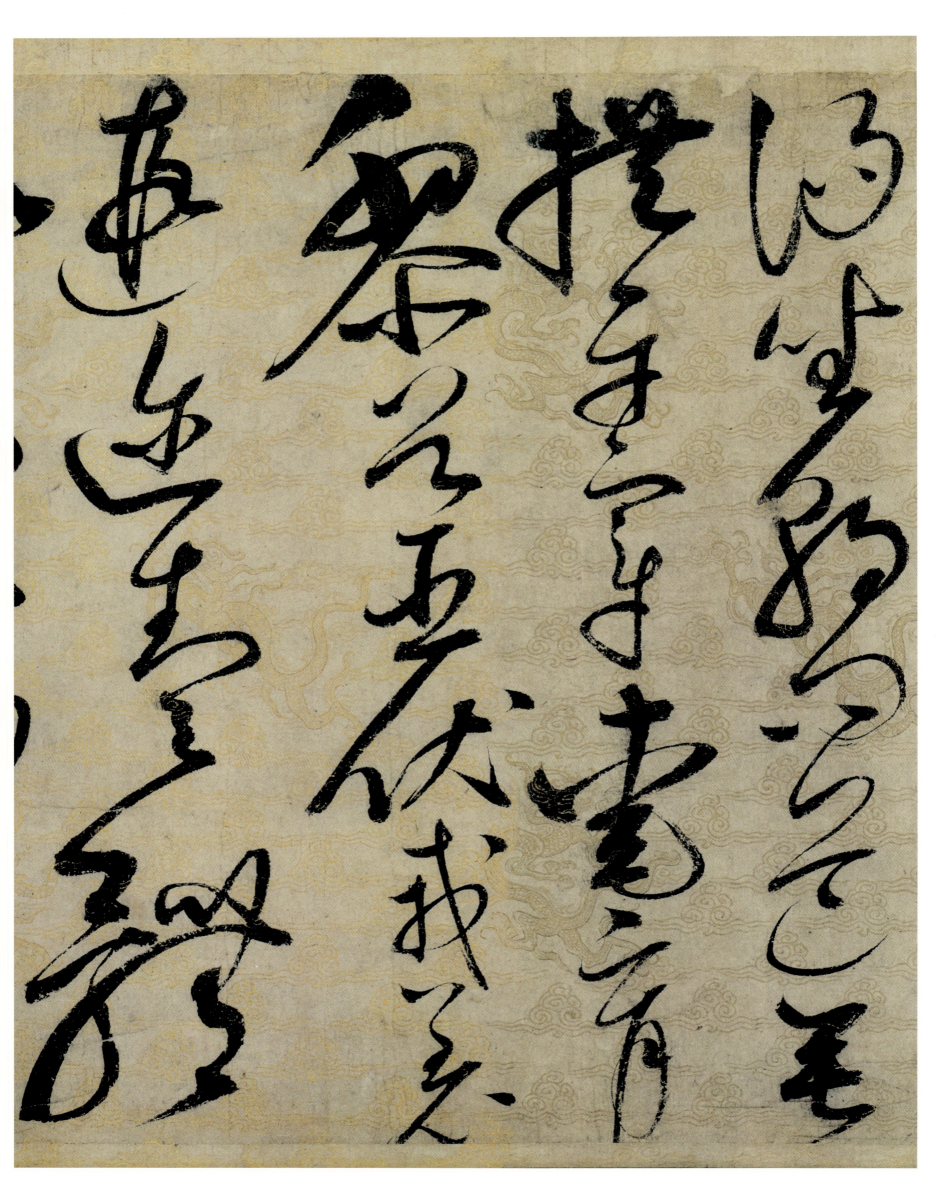

草書千字文

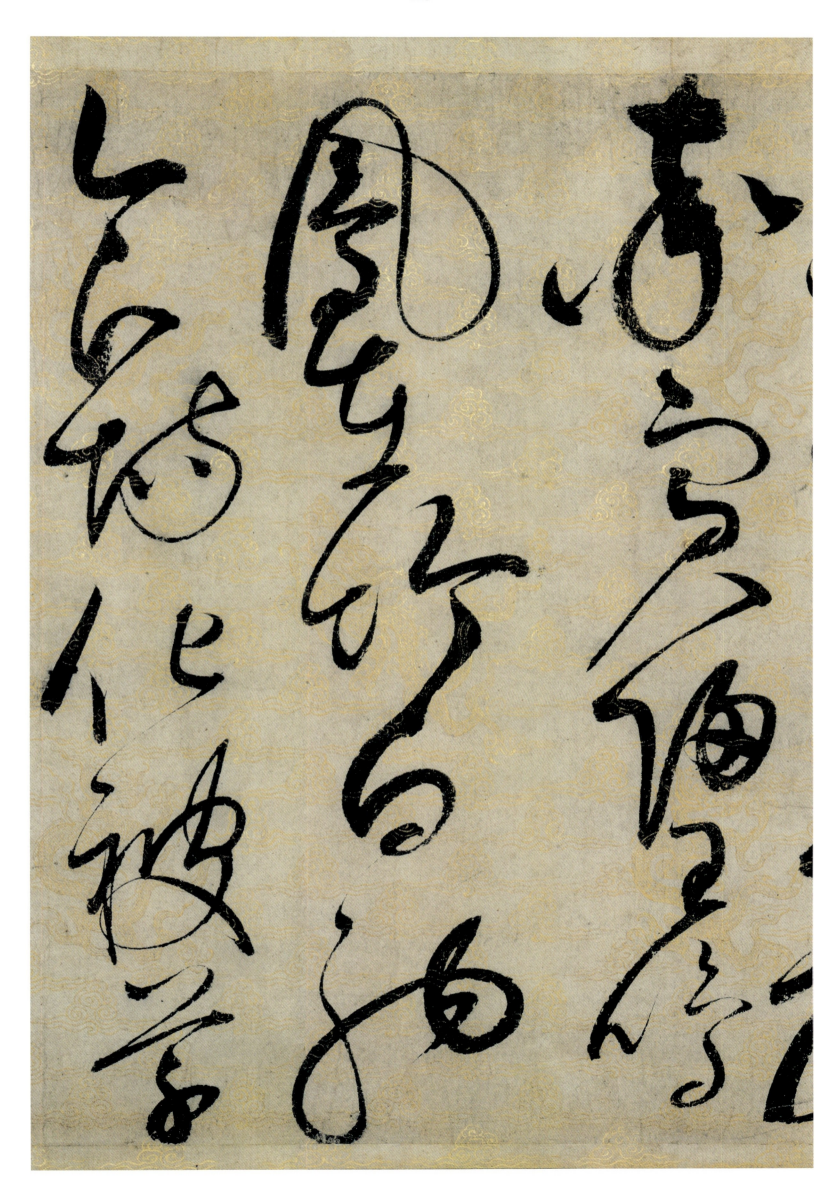

草書千字文

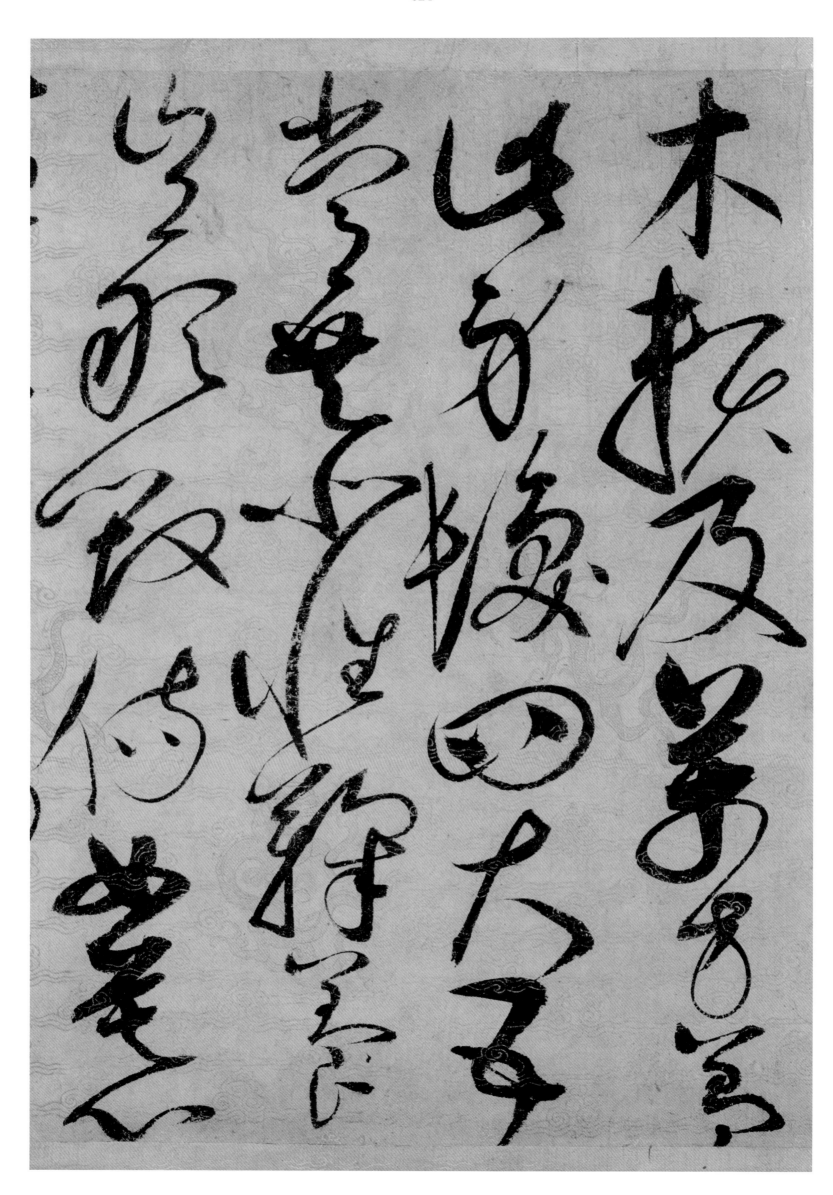

草書千字文

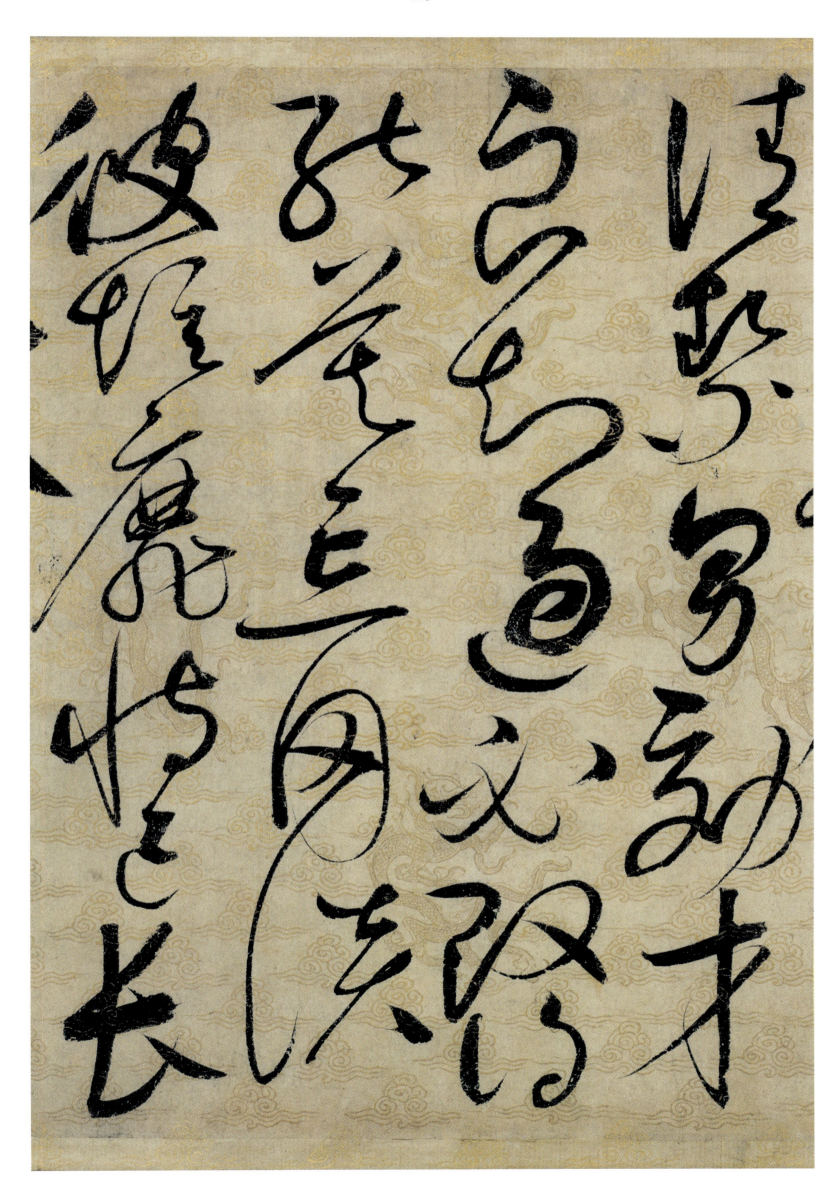

草書千字文

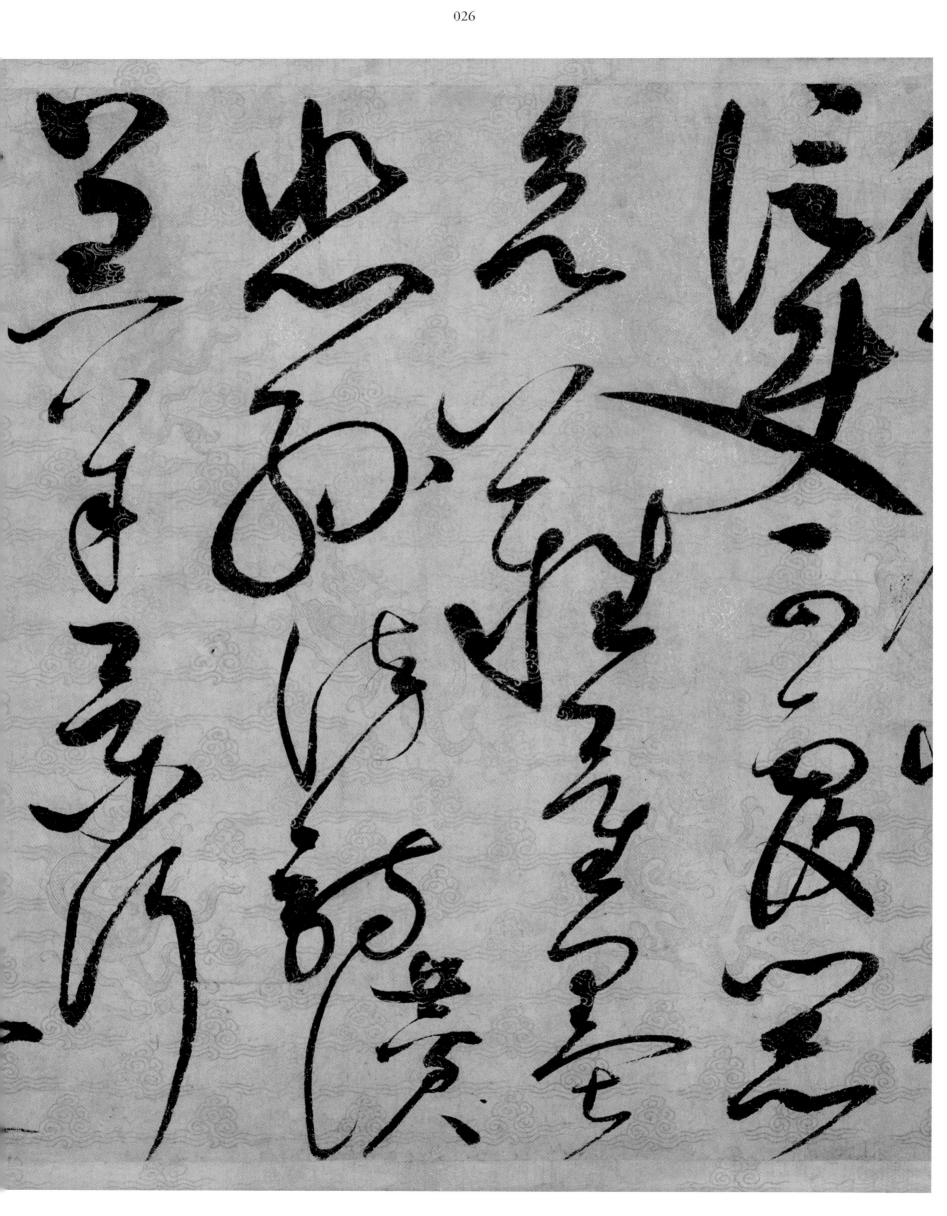

草書千字文

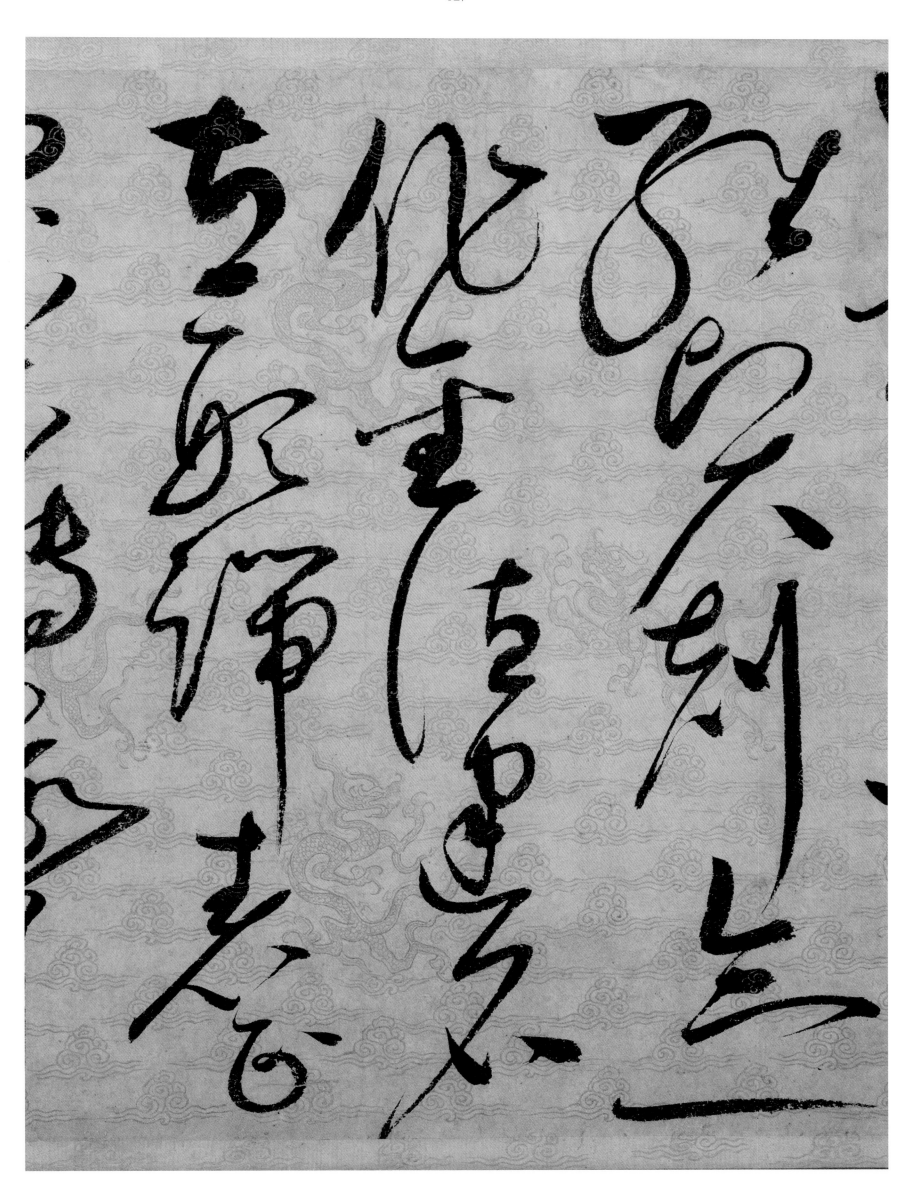

草書千字文

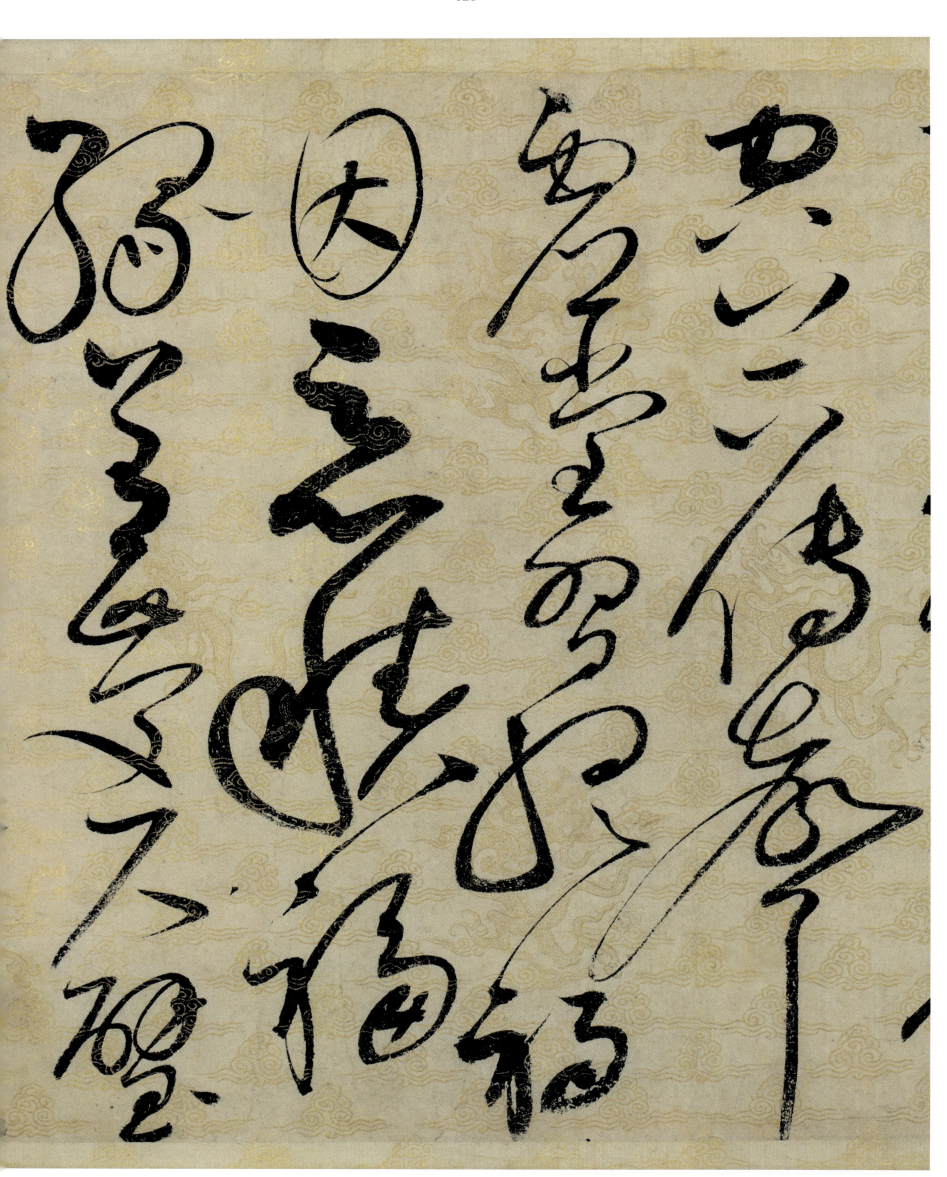

草書千字文

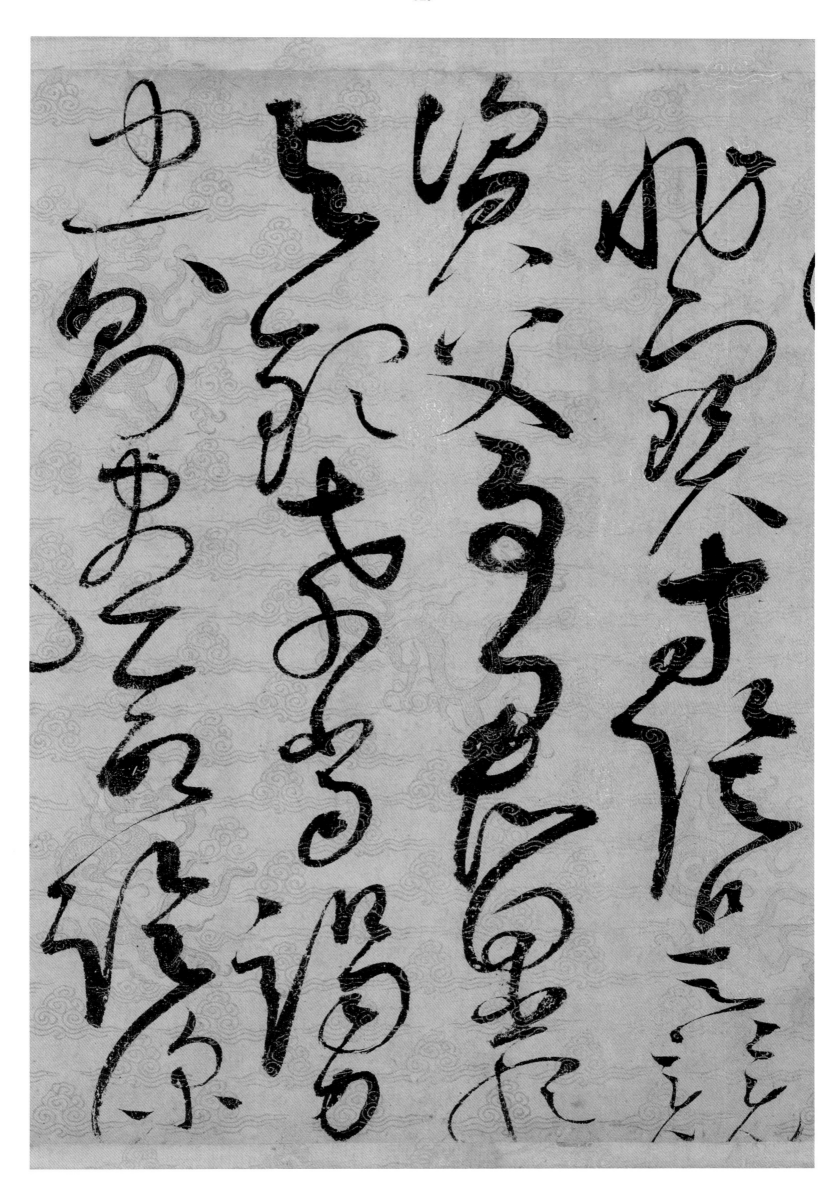

草書千字文

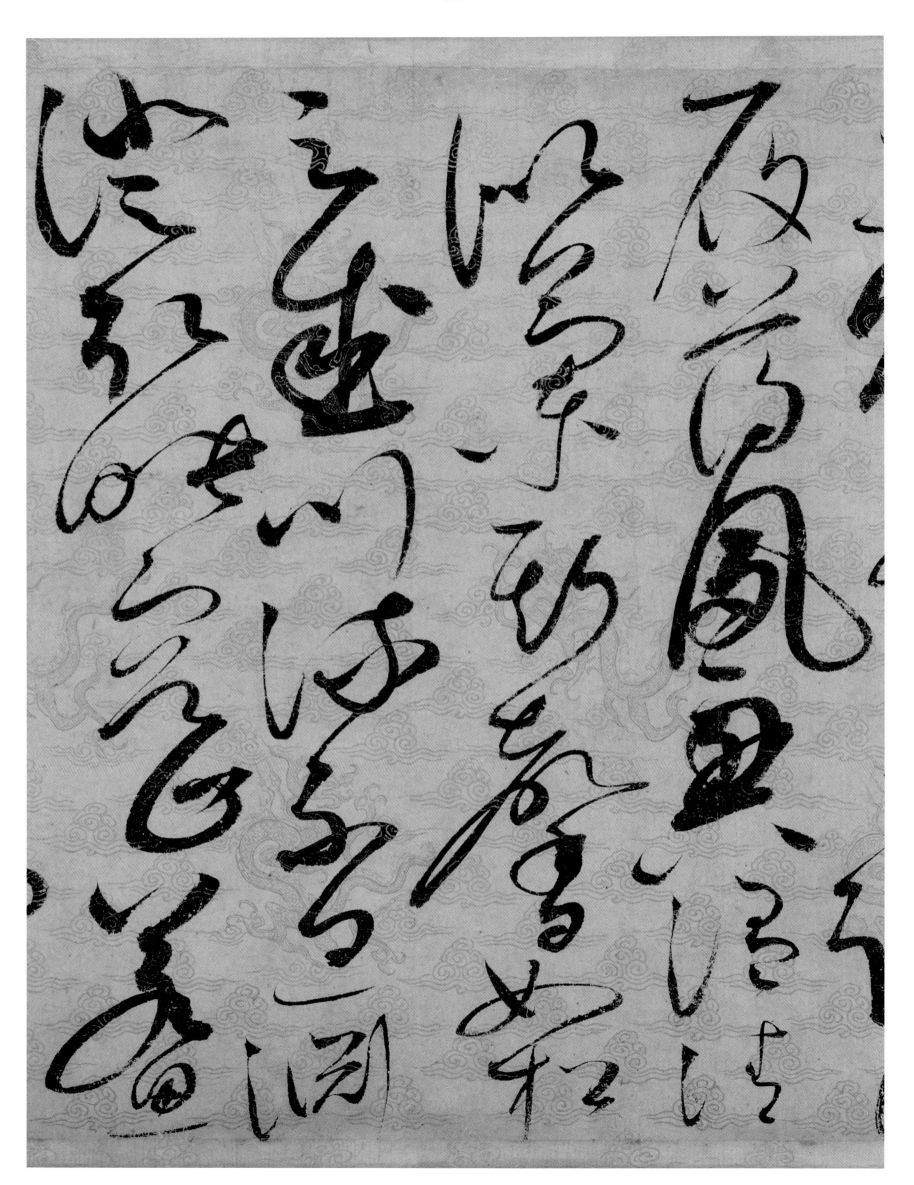

草書千字文

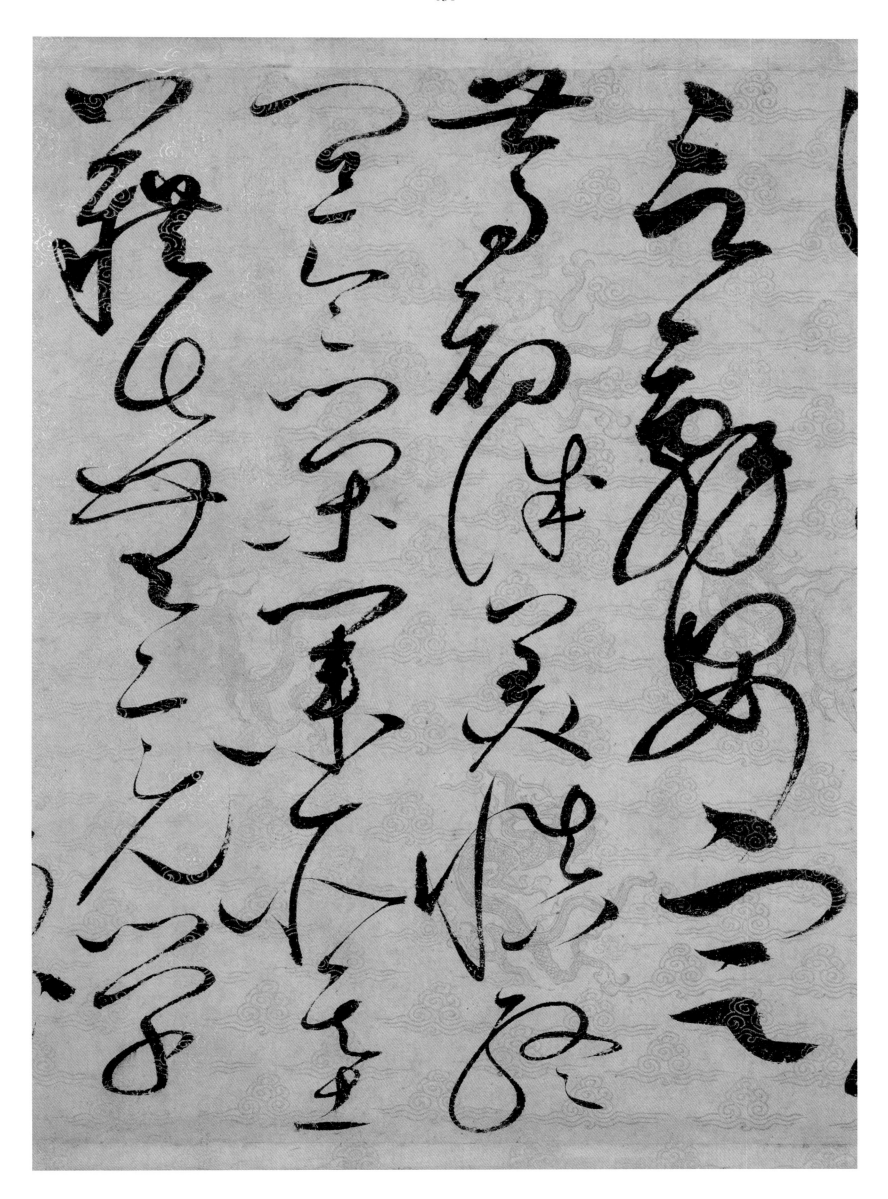

草書千字文

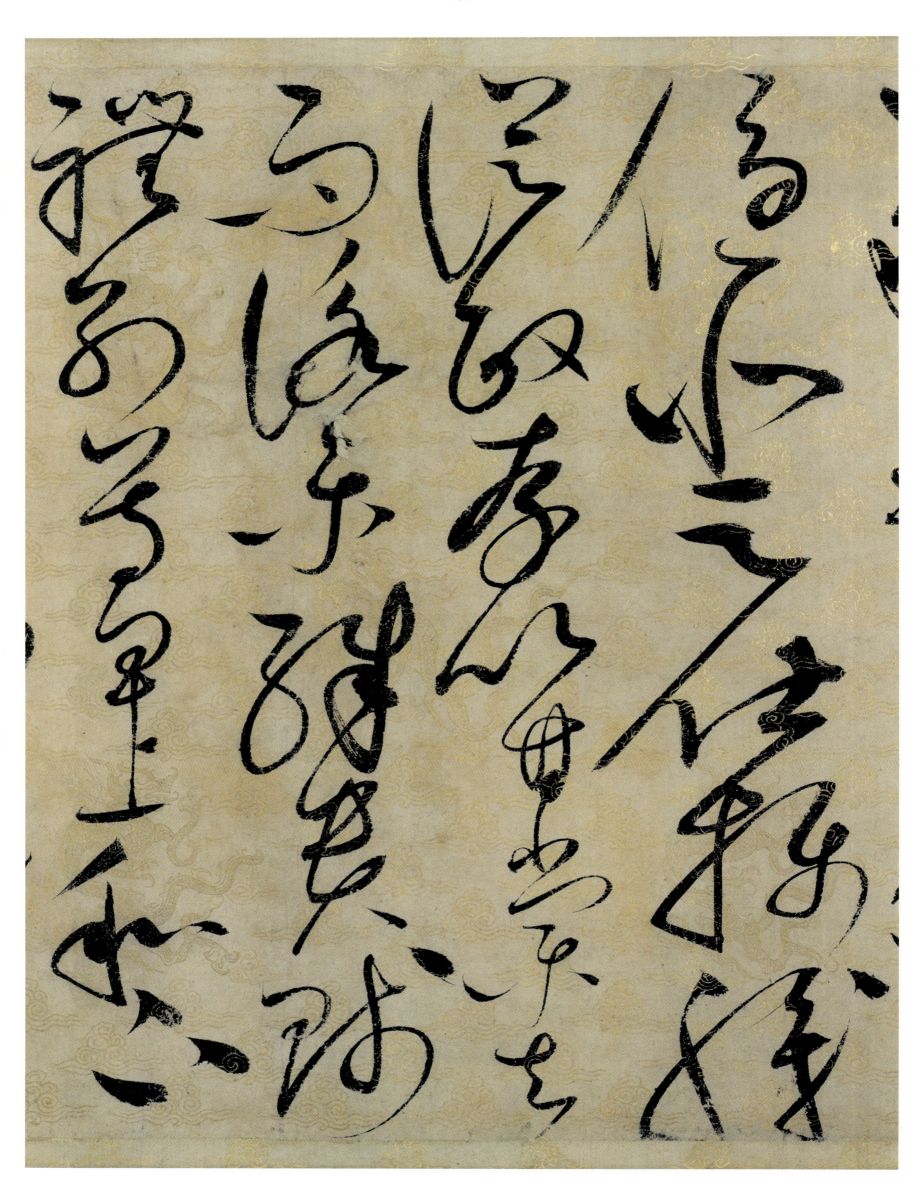

草書千字文

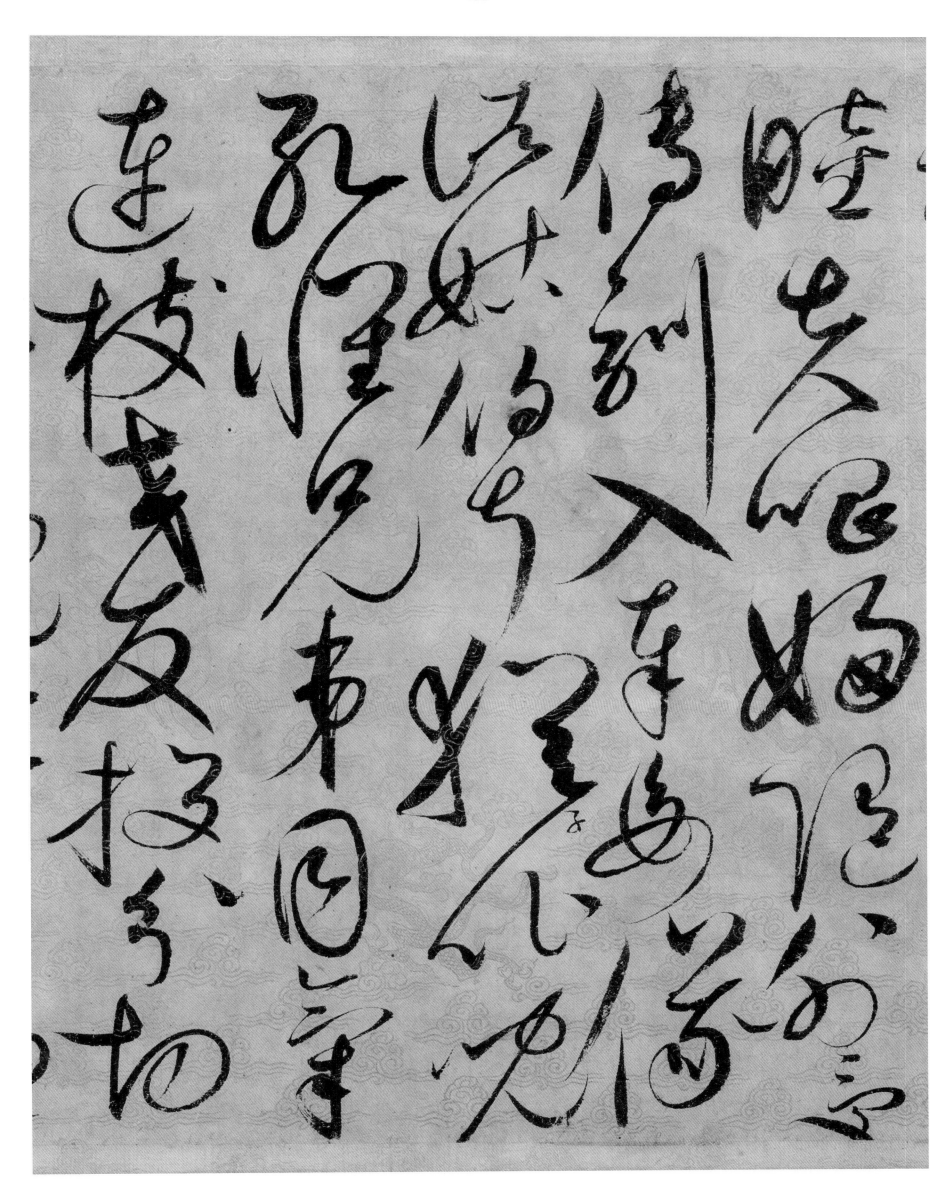

草書千字文

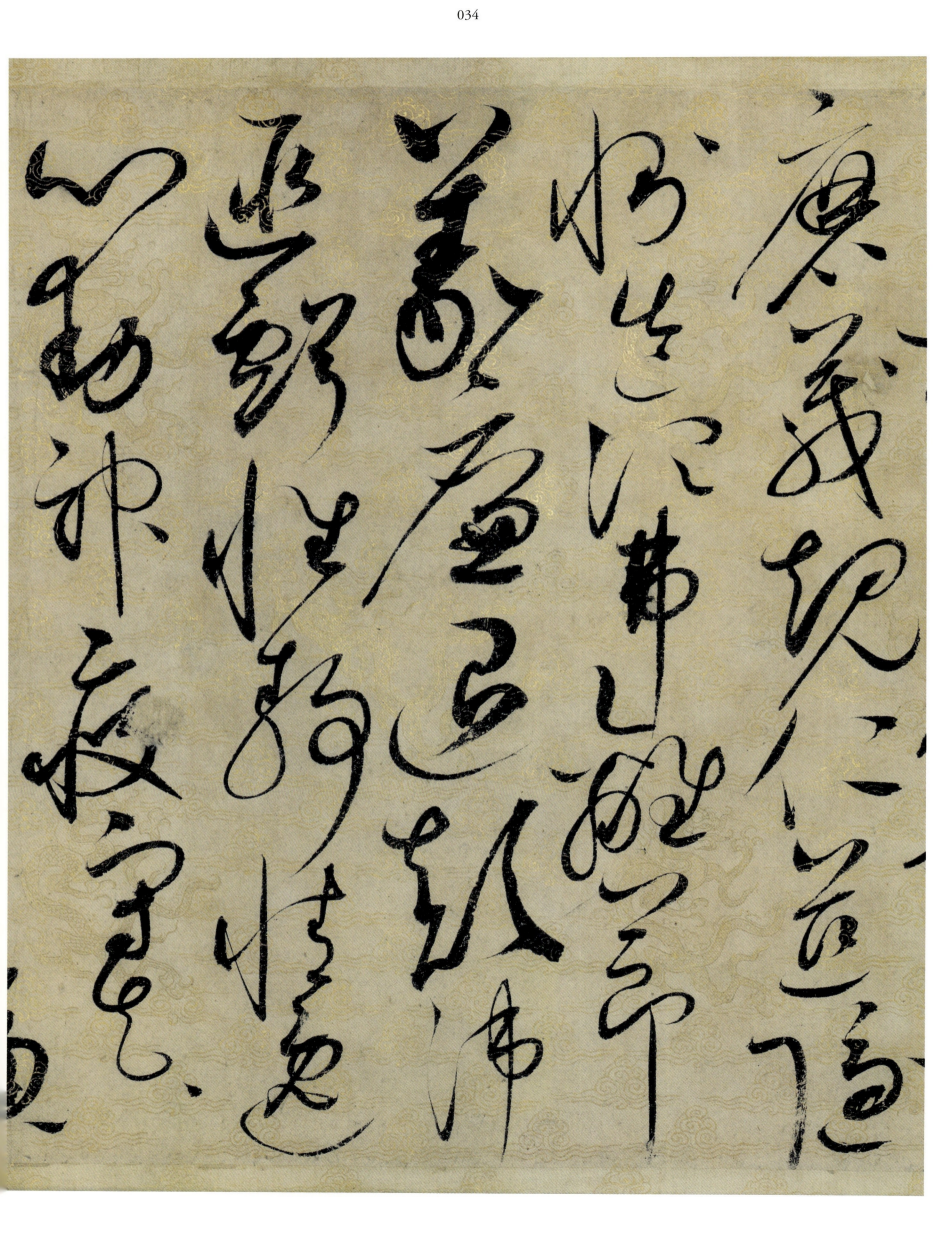

草書千字文

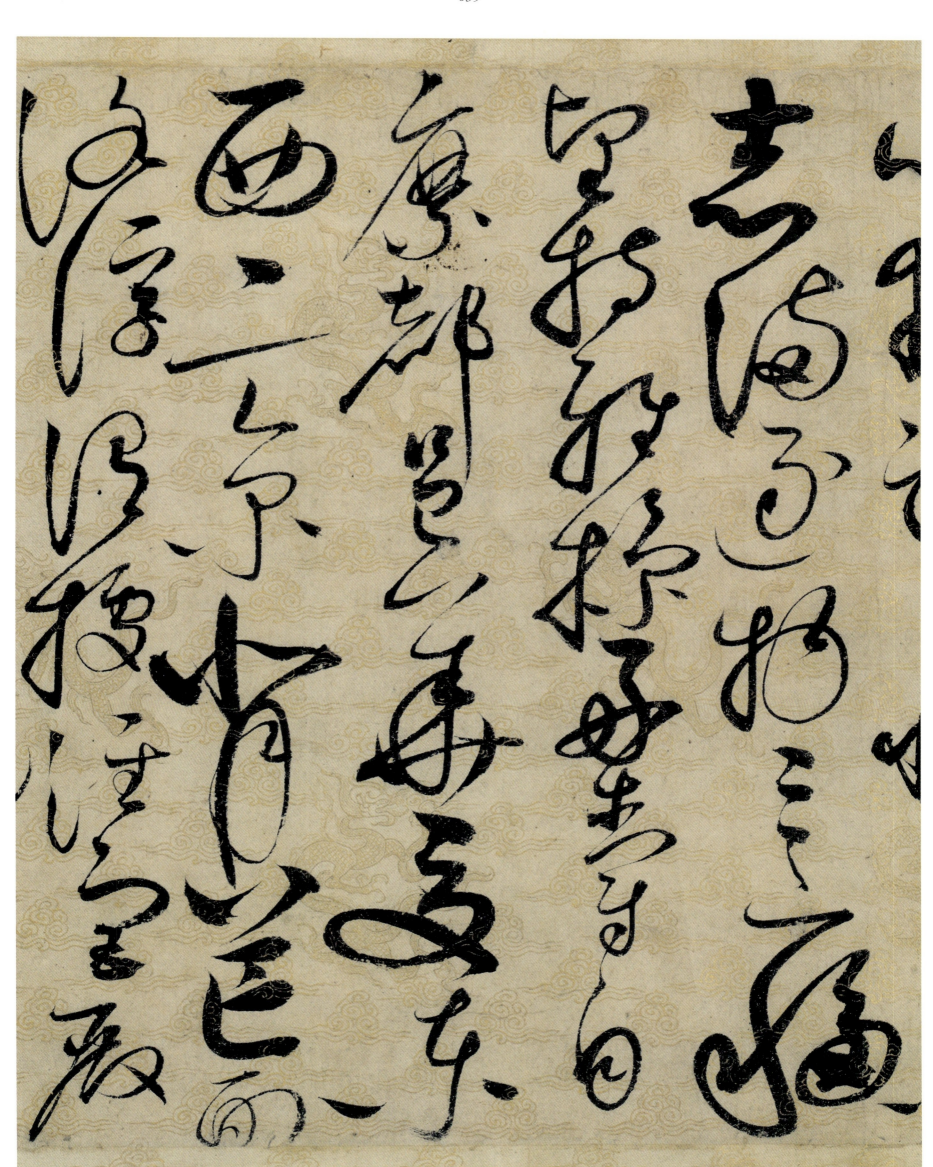

草書千字文

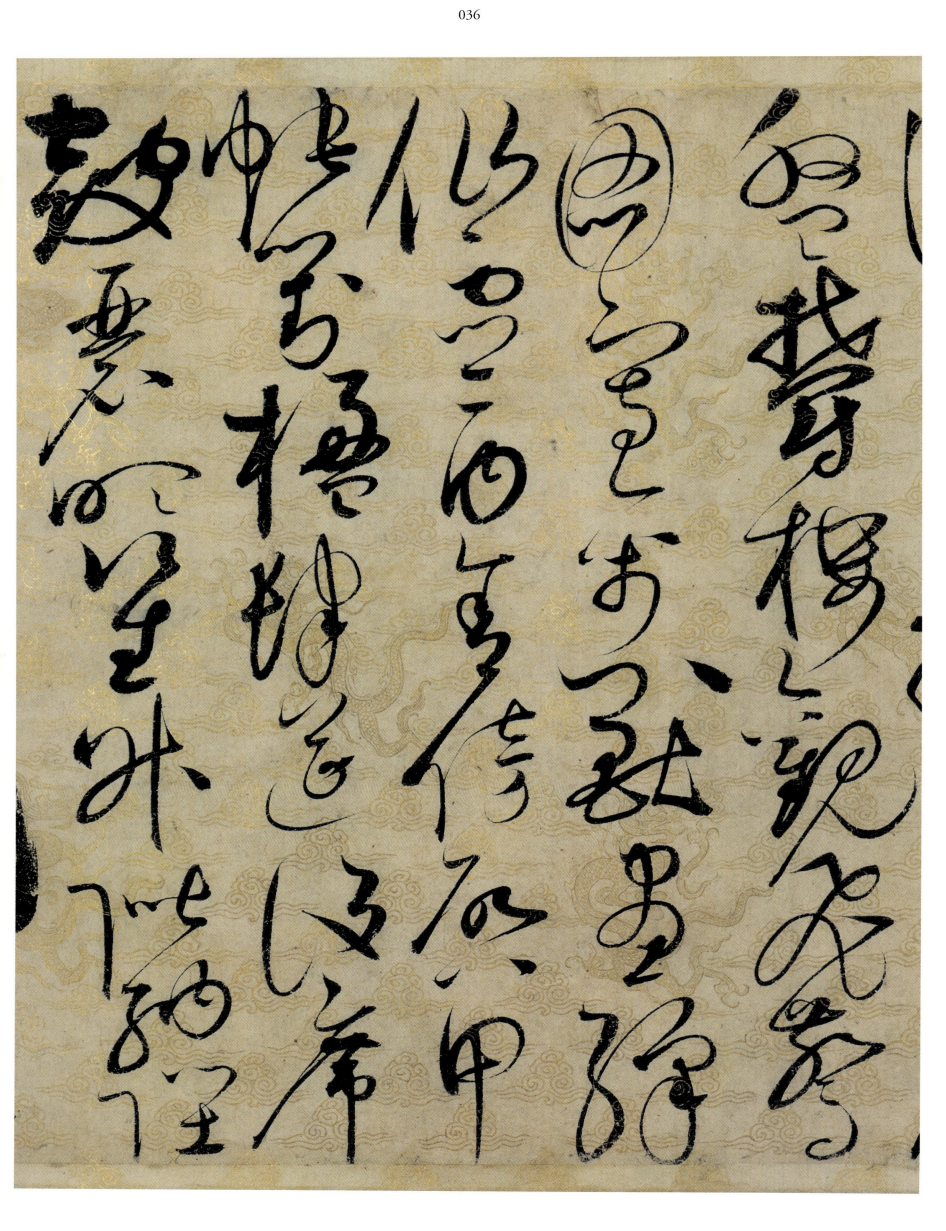

草書千字文

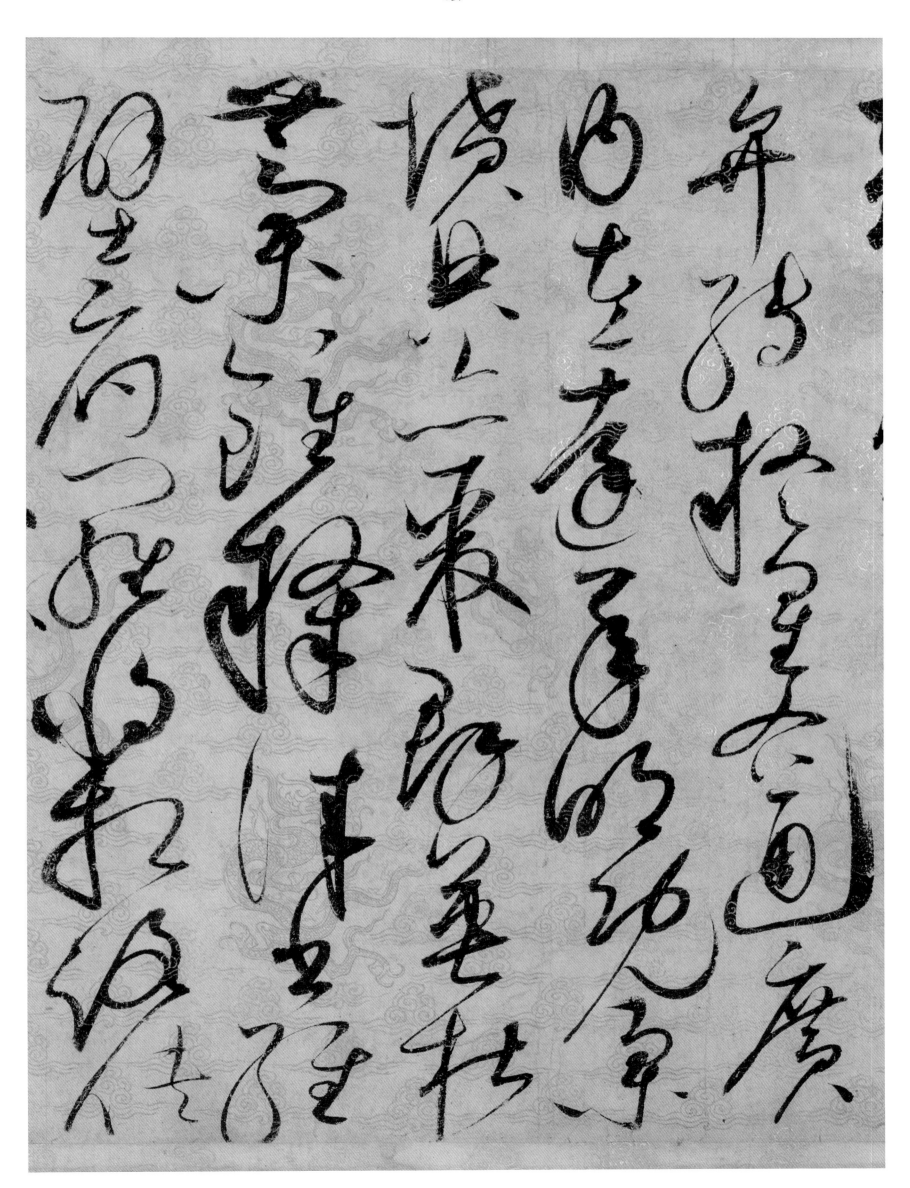

草書千字文

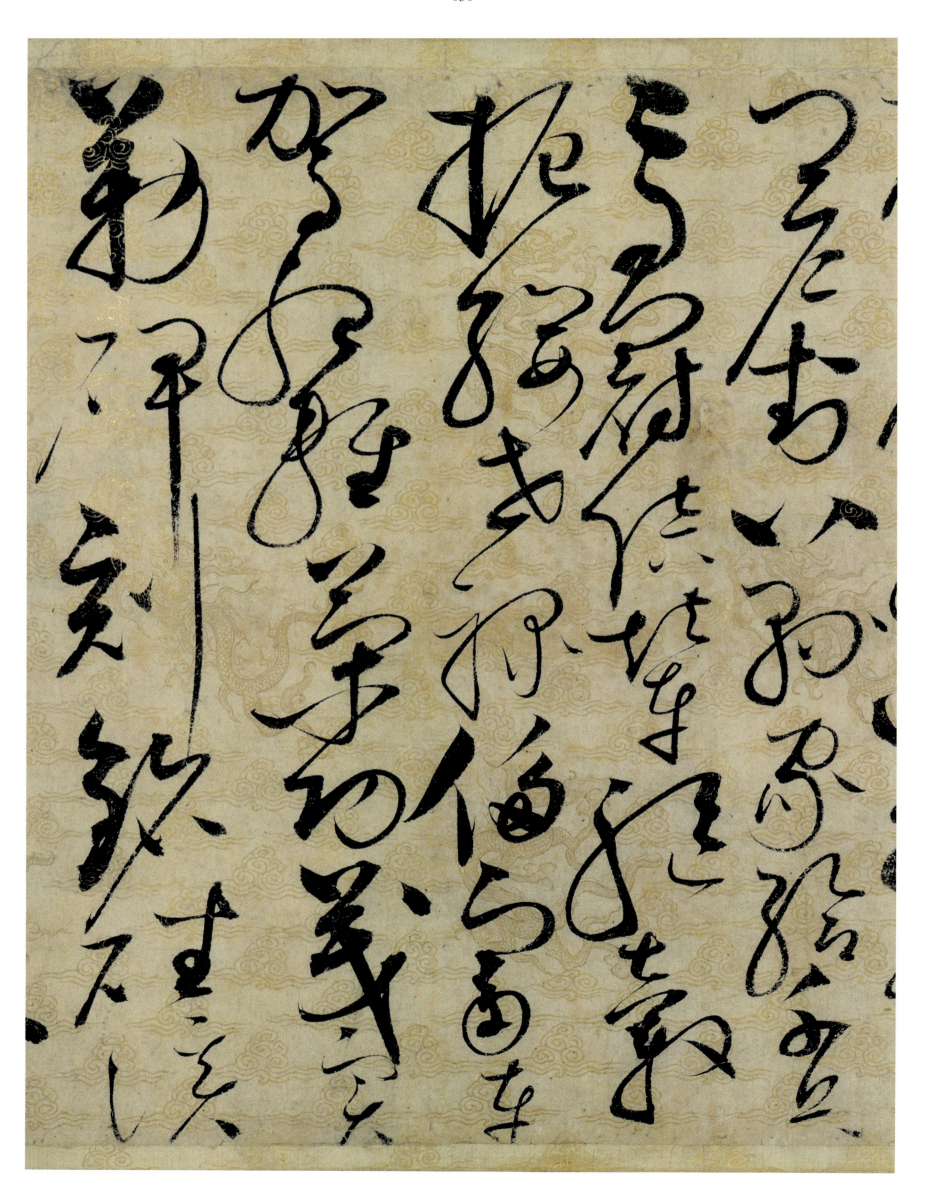

草書千字文

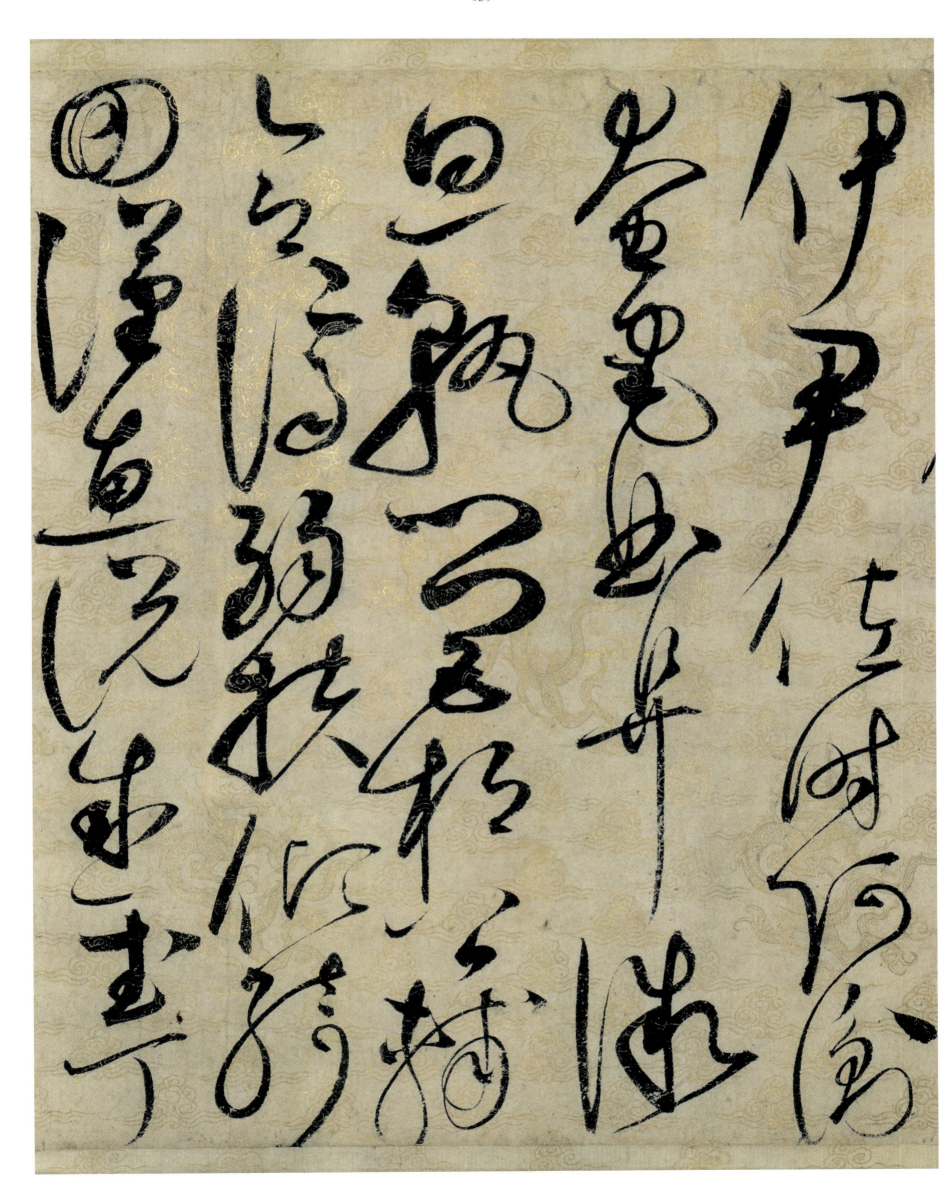

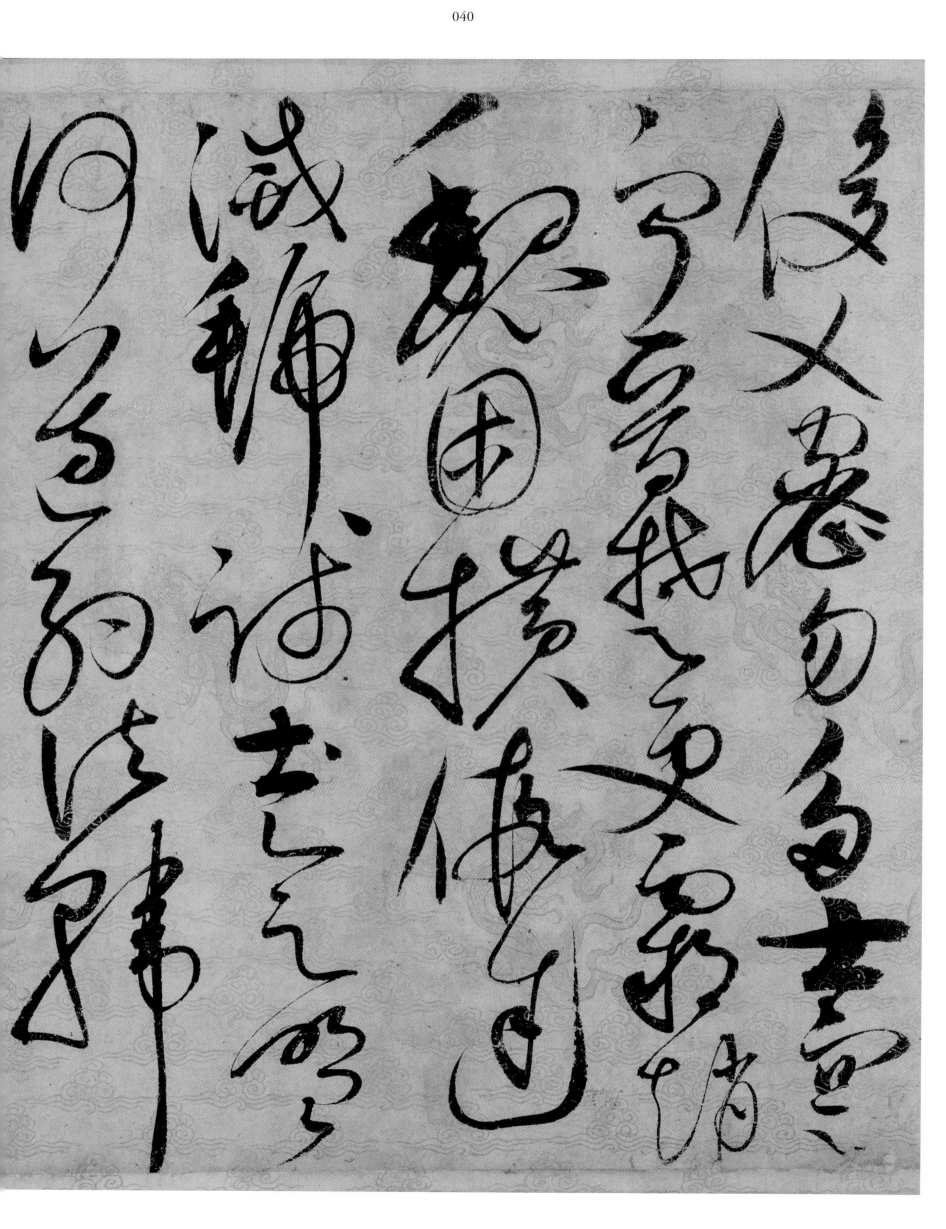
草書千字文

草書千字文

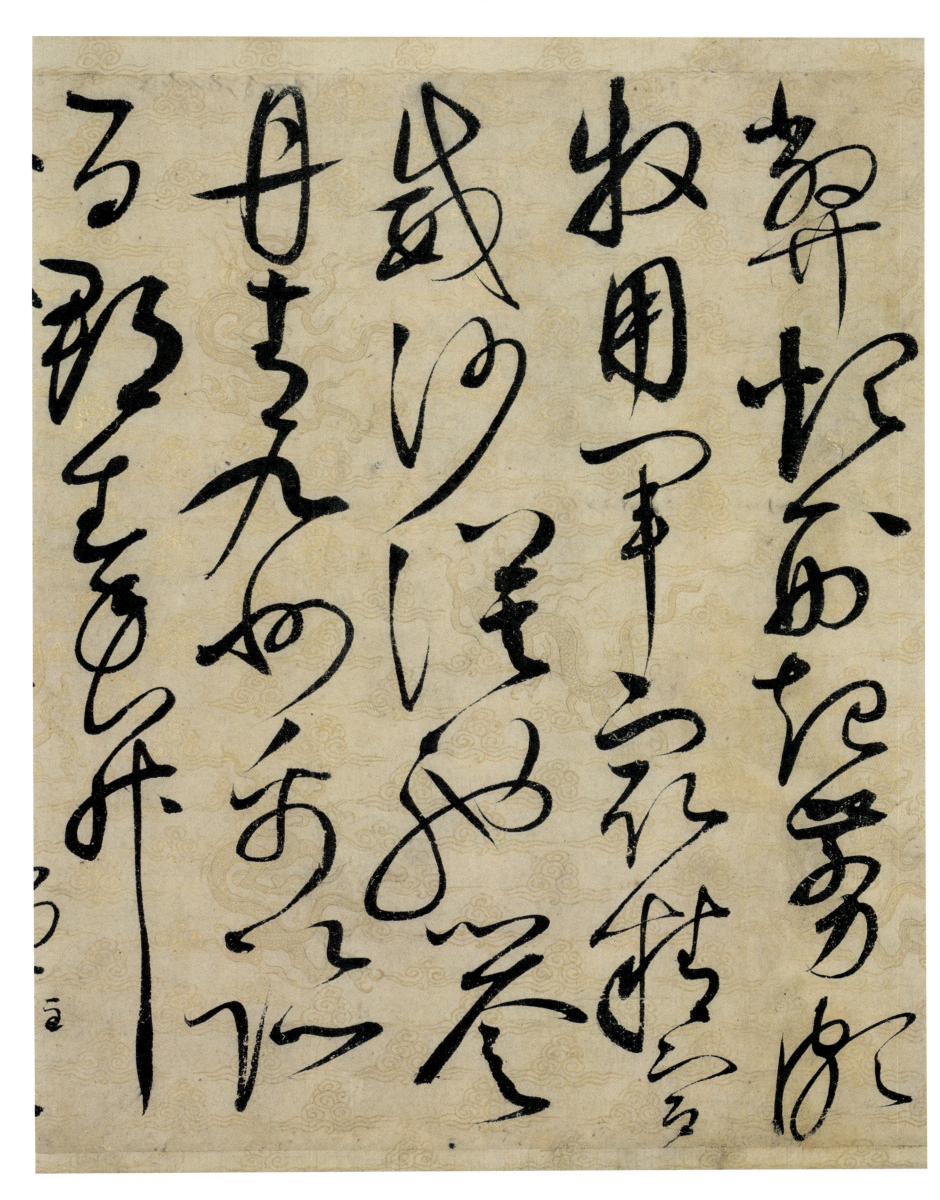

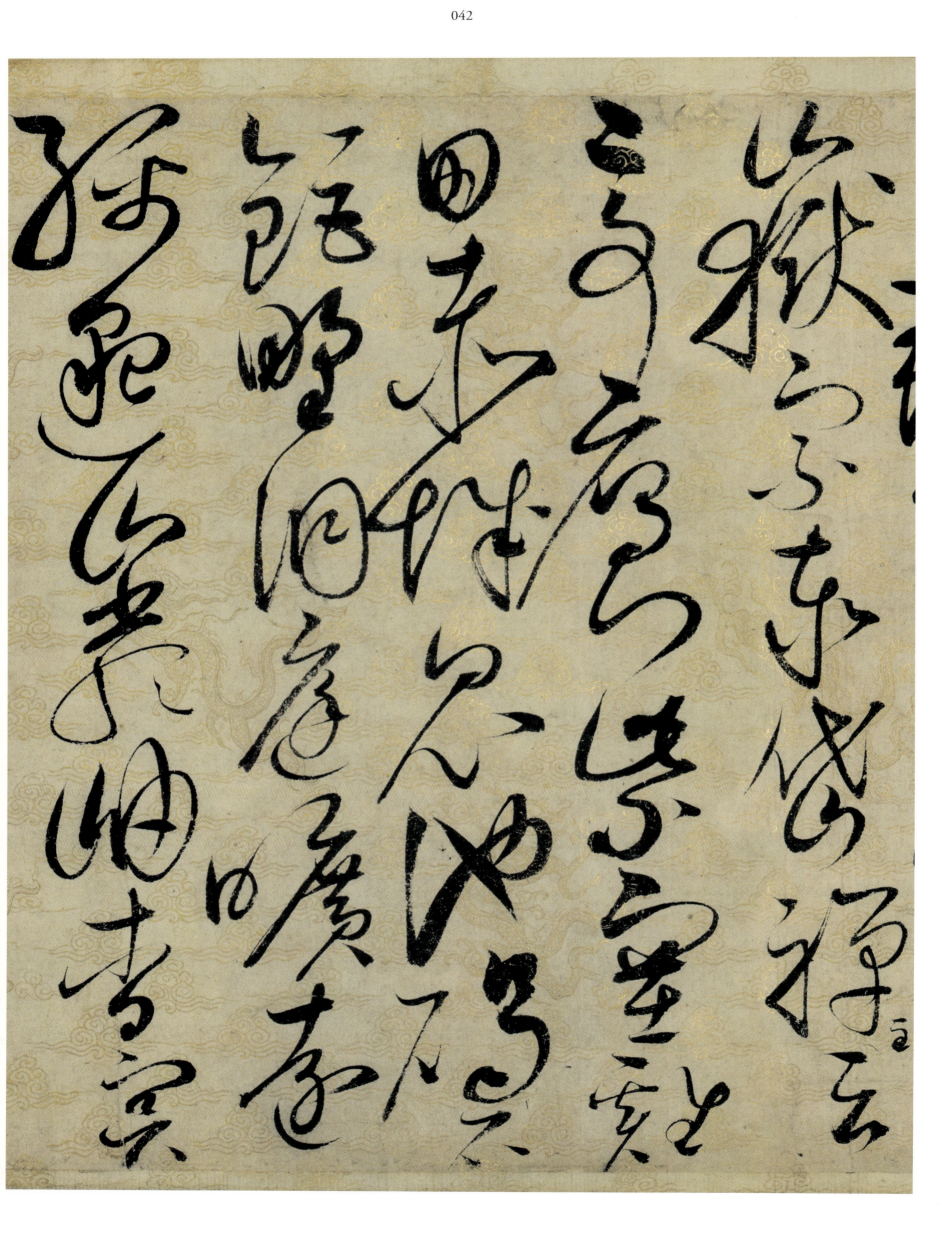

草書千字文

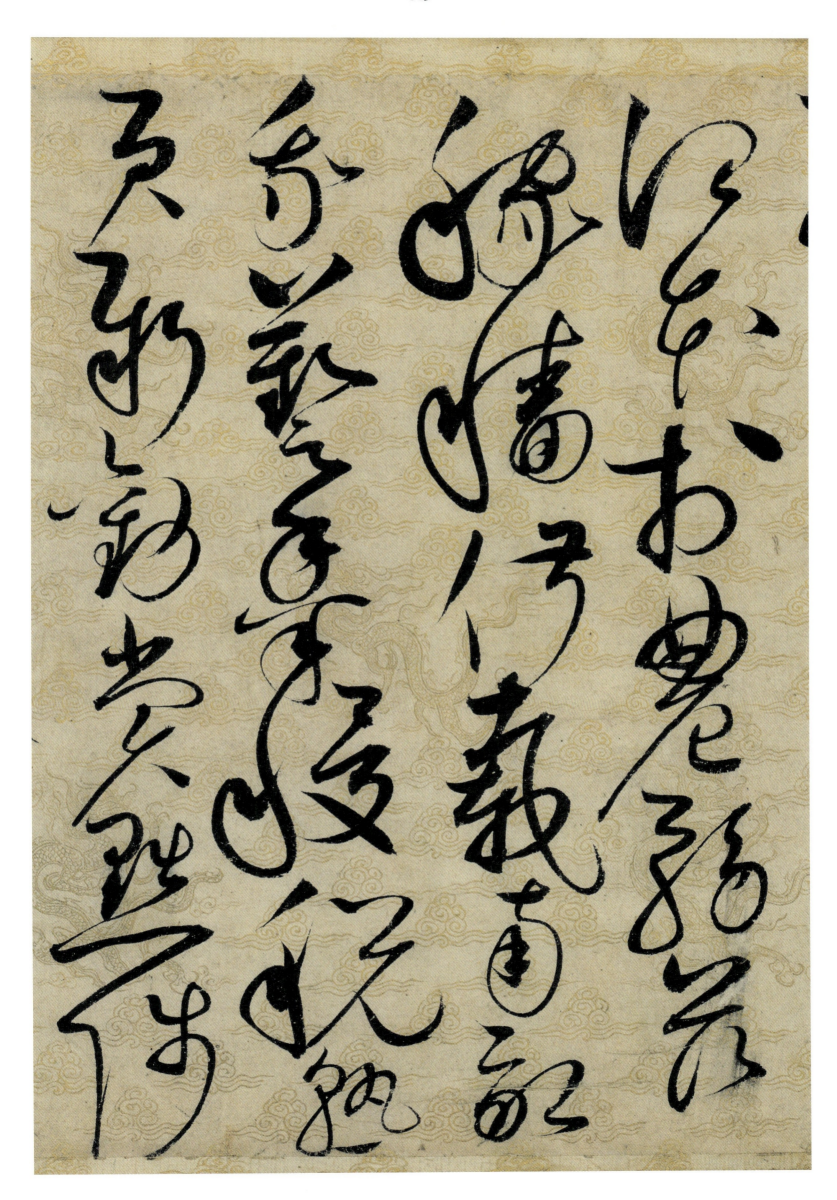

草書千字文

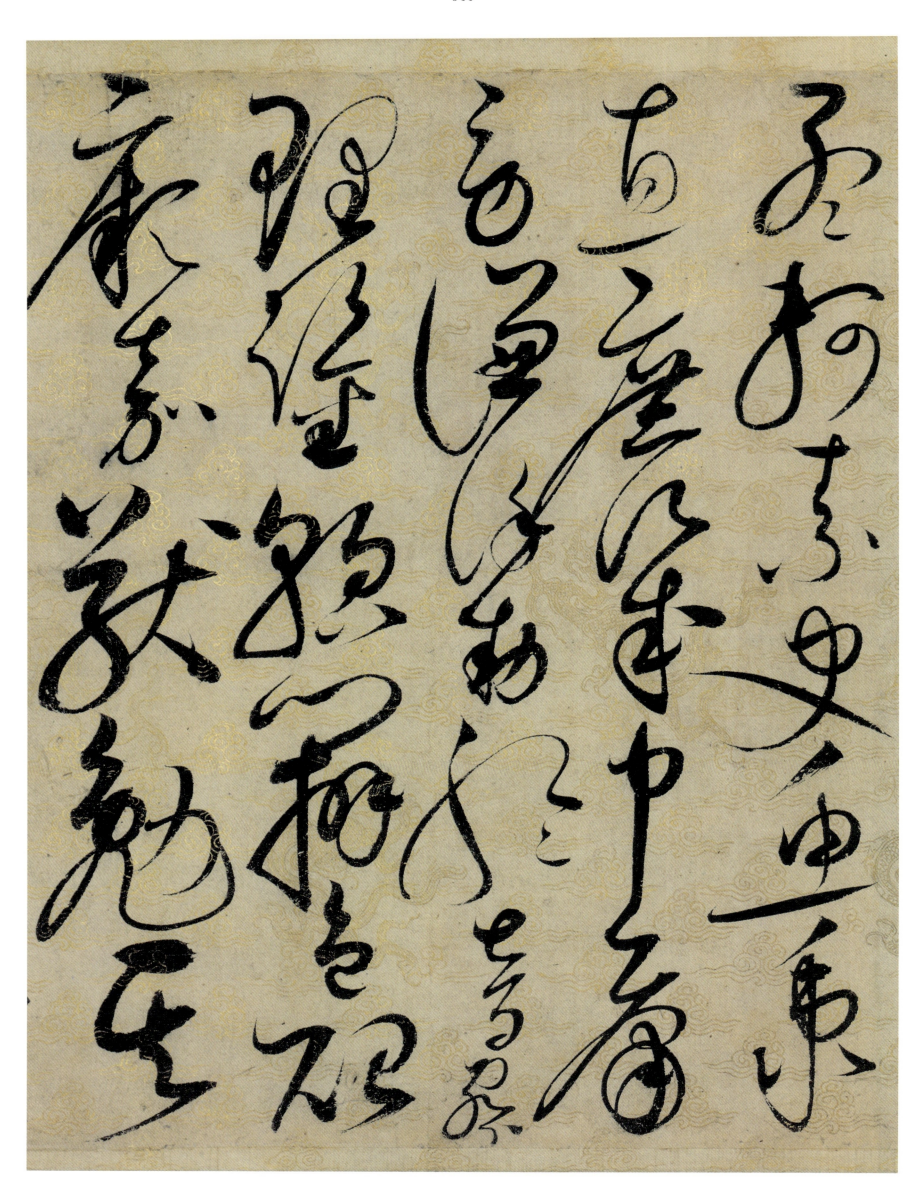

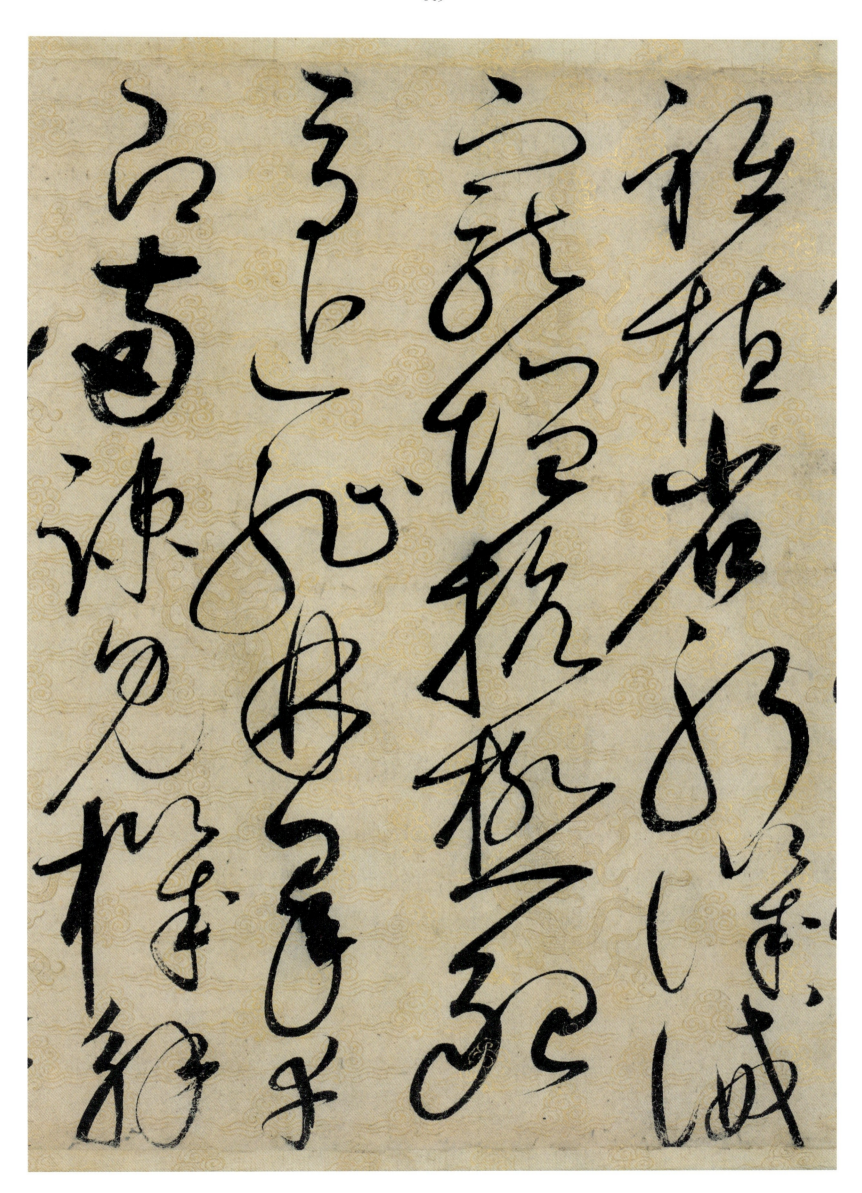

草書千字文

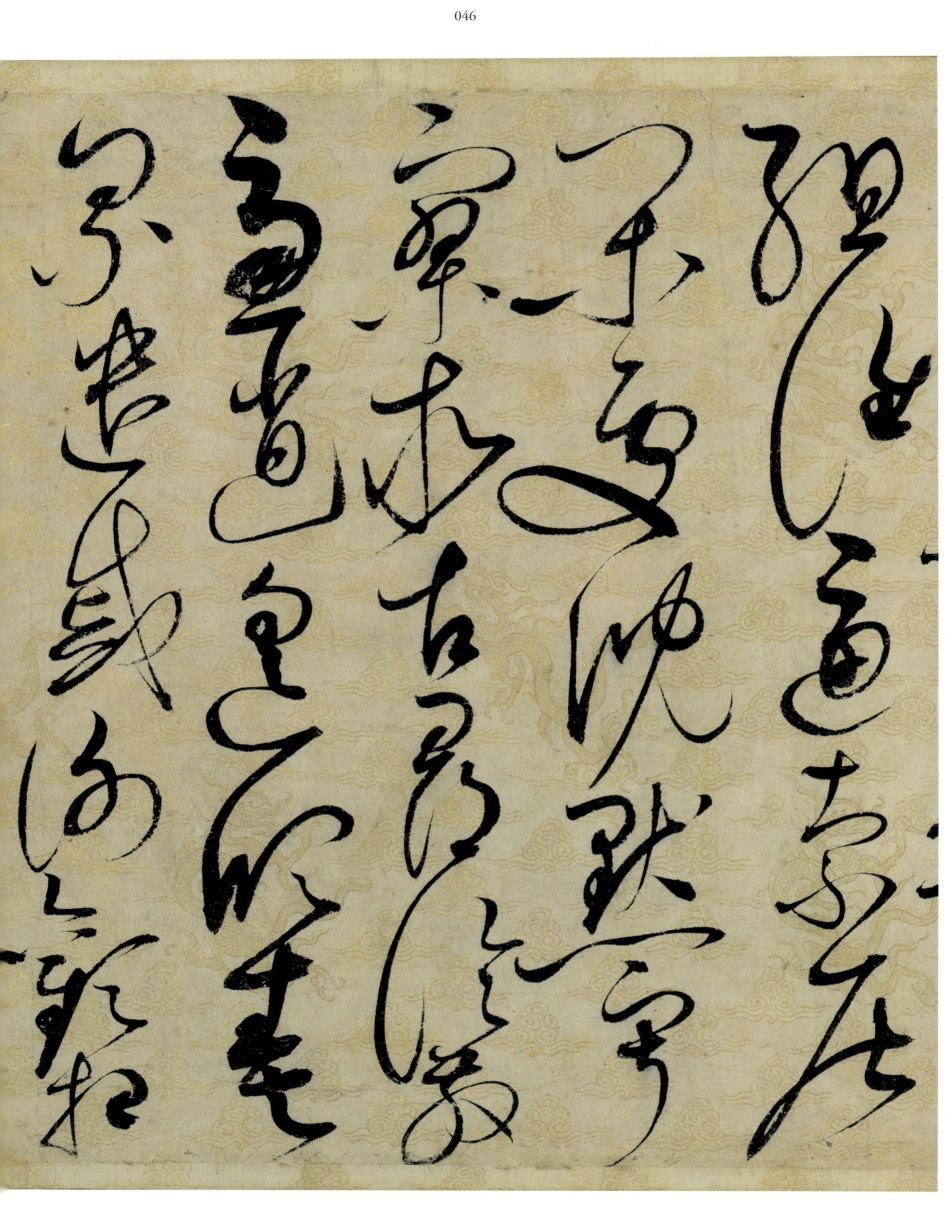

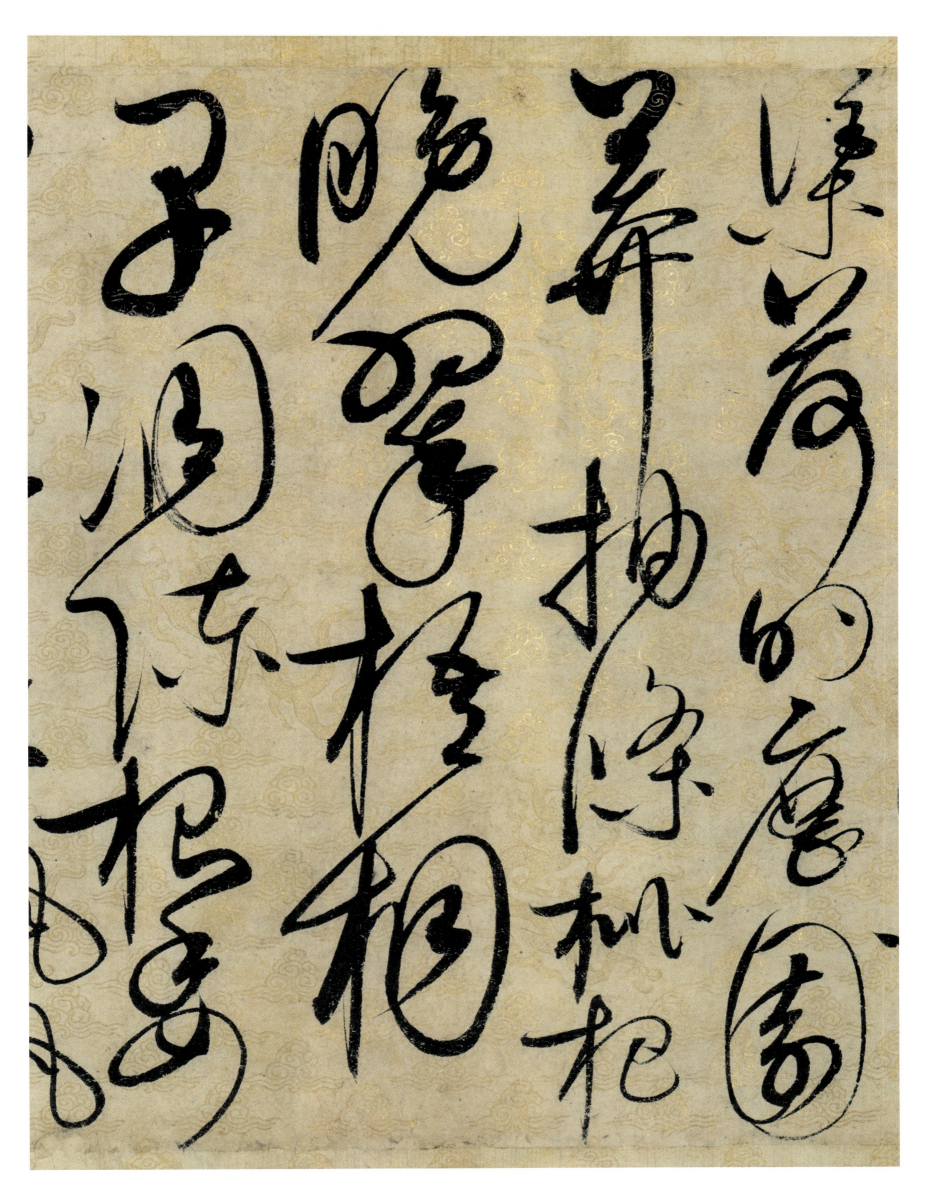

草書千字文

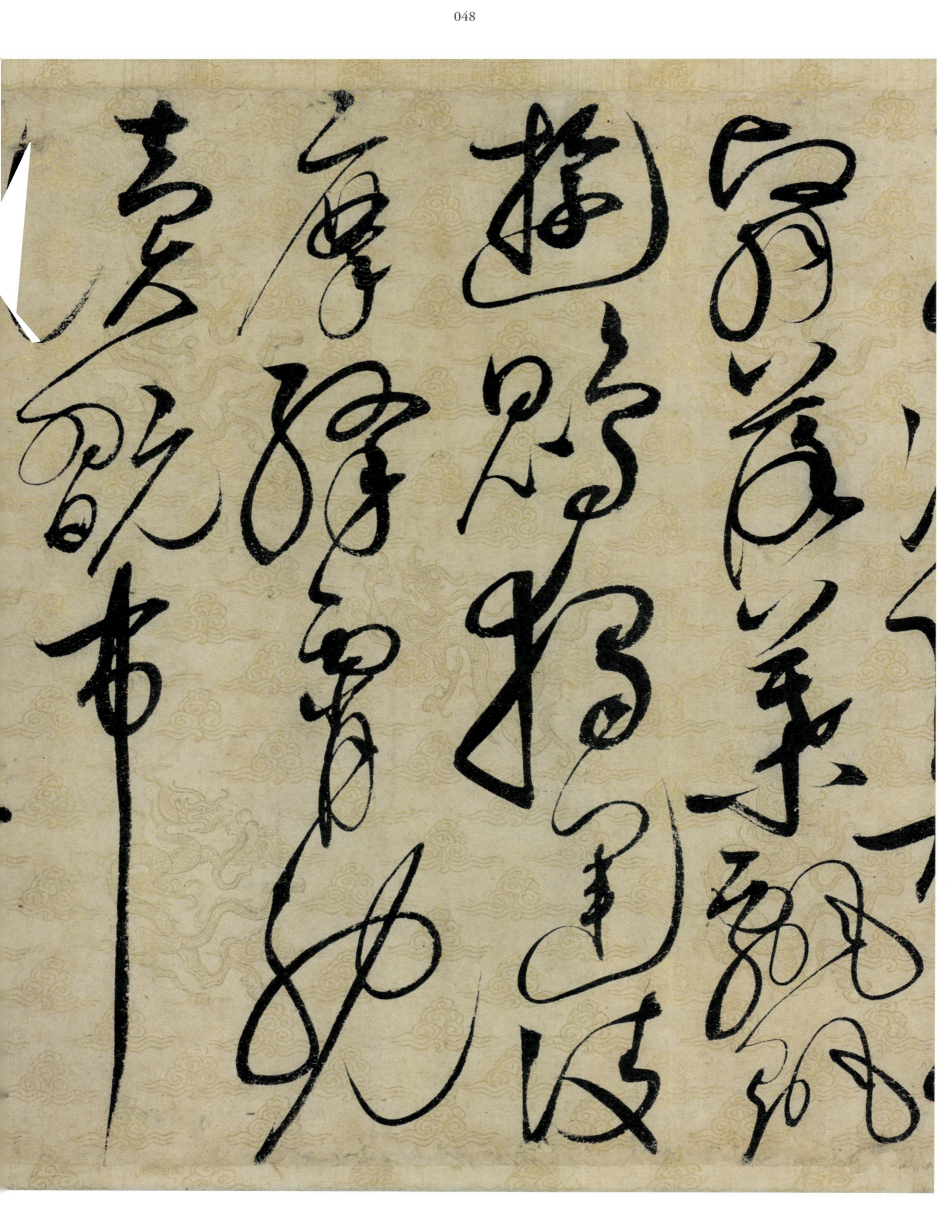

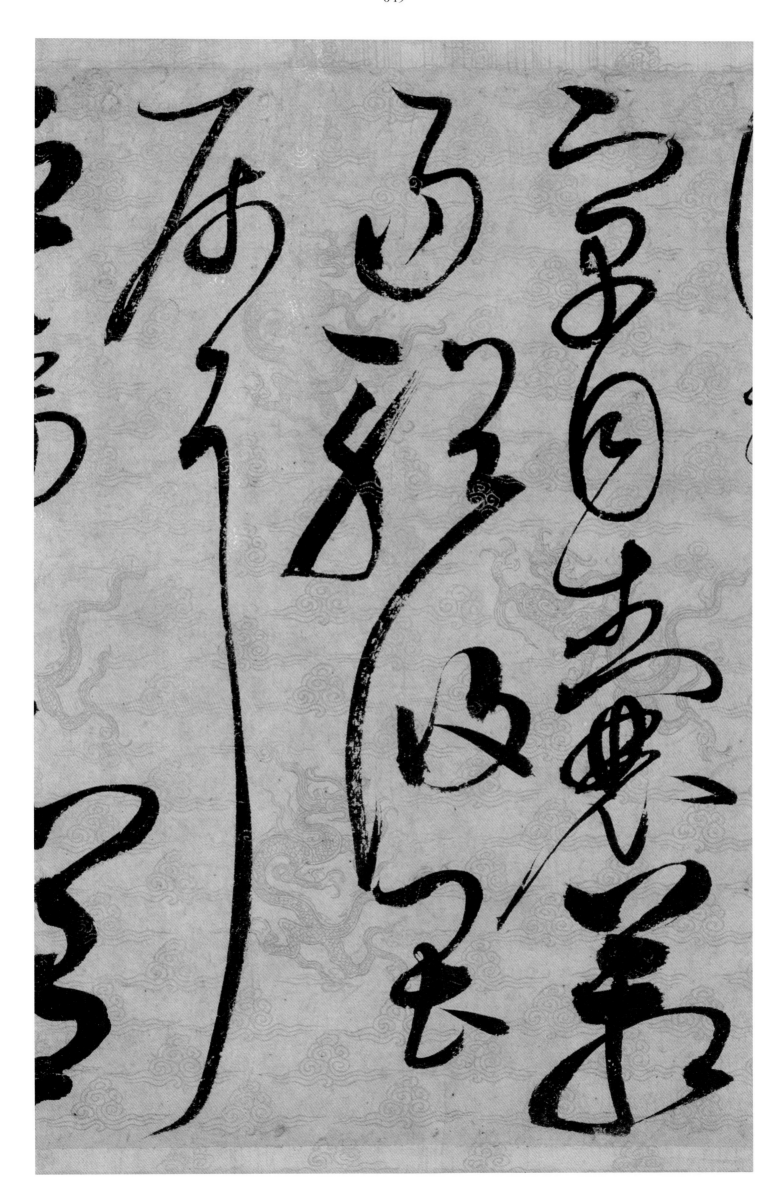

草書千字文

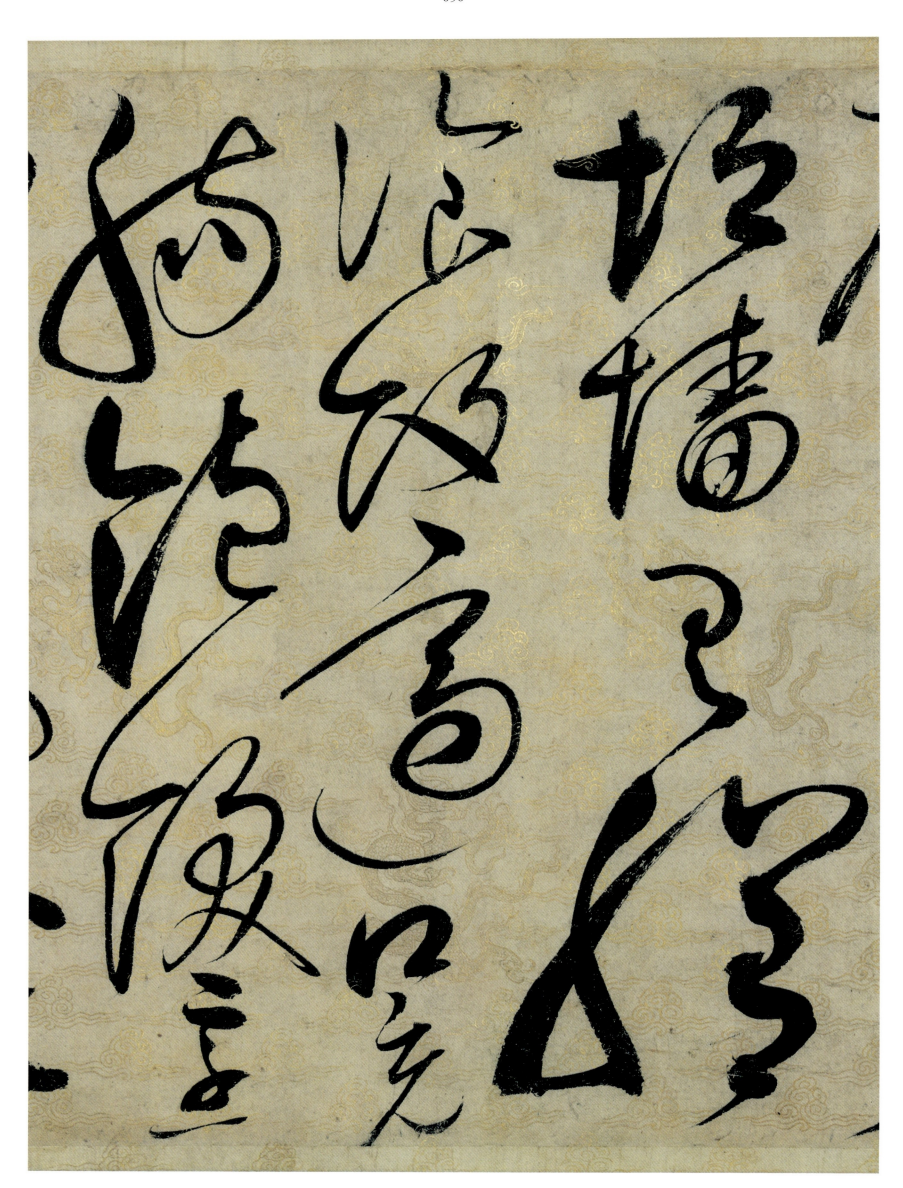

草書千字文

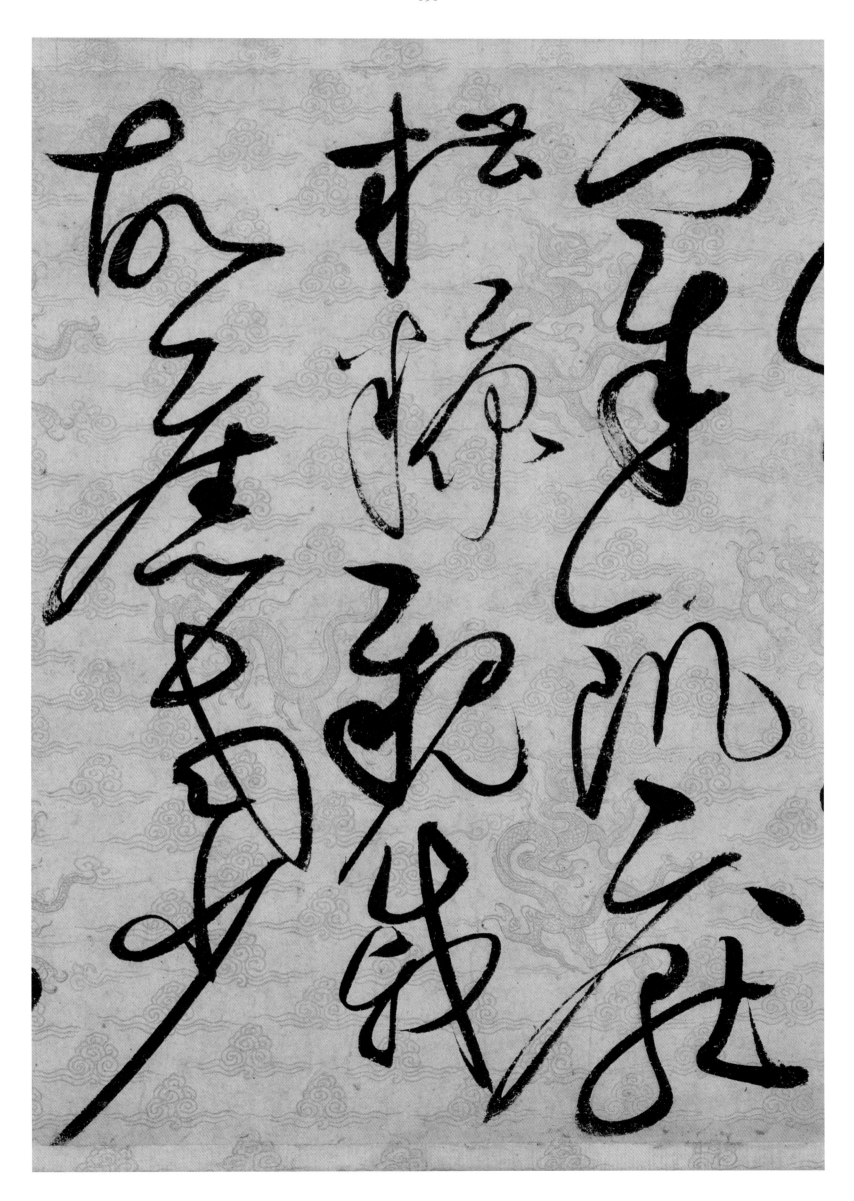

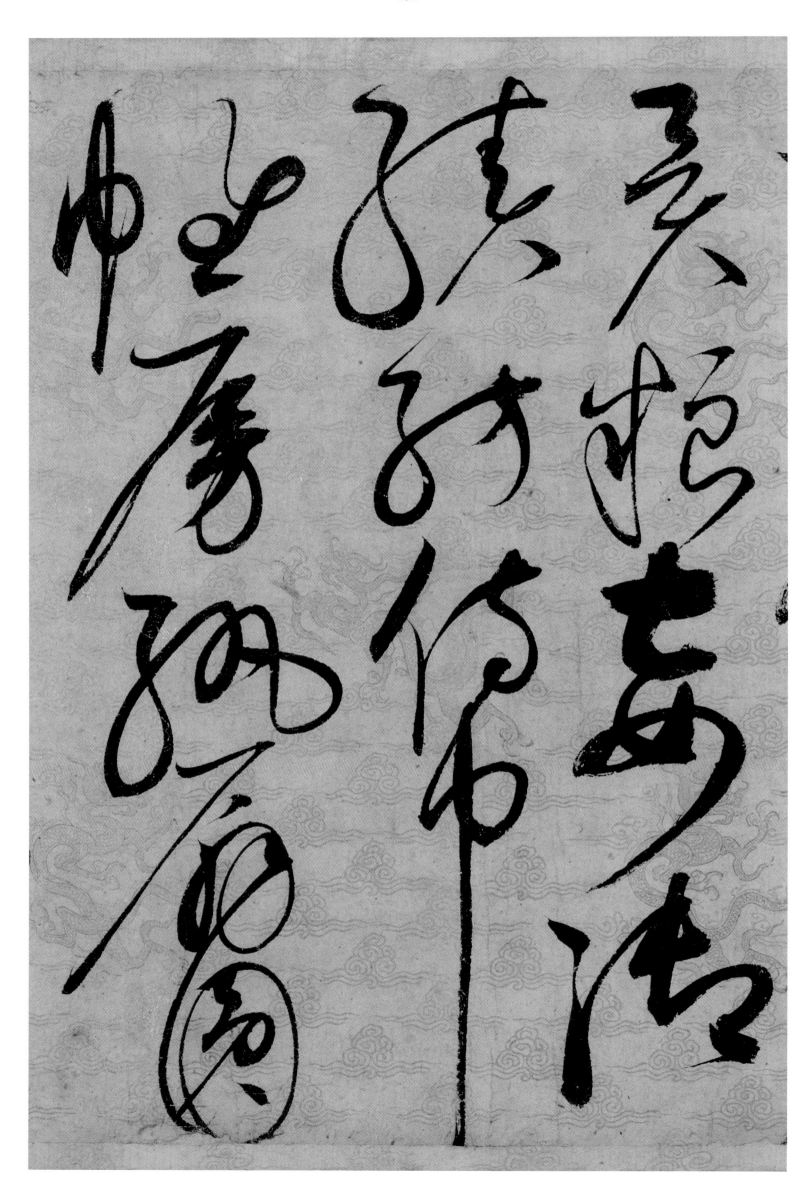
草書千字文

草書千字文

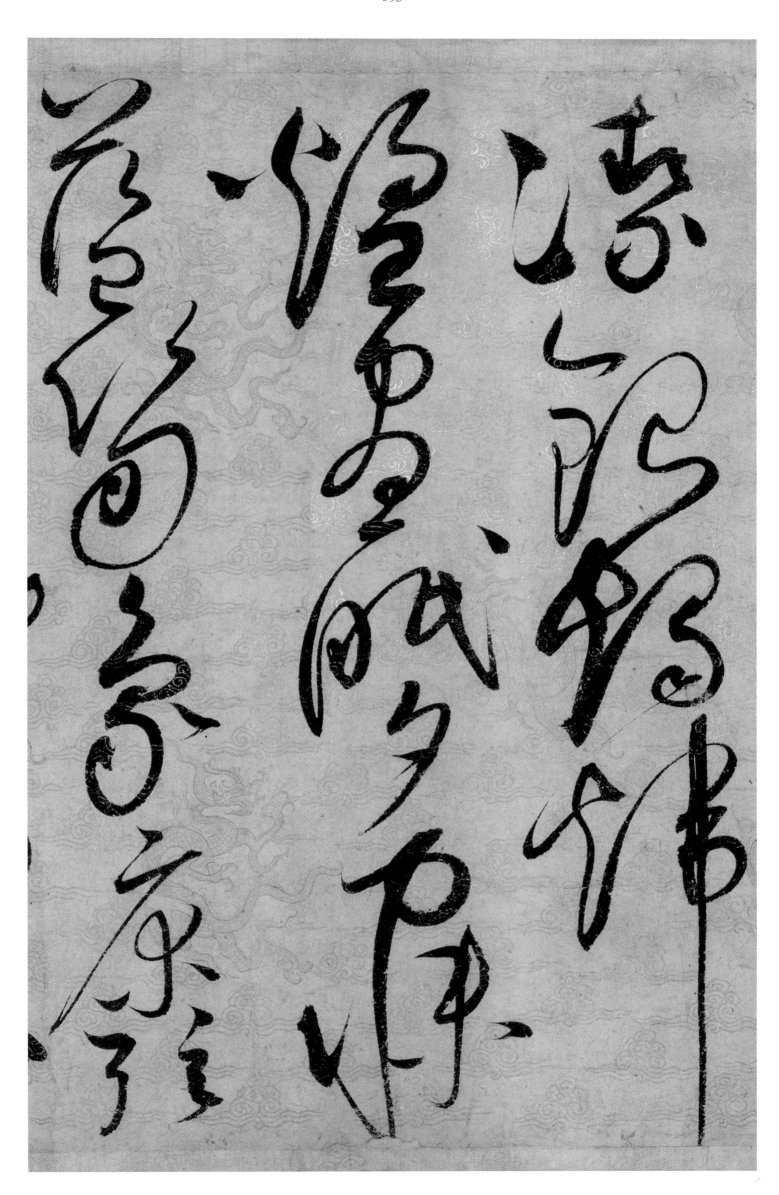

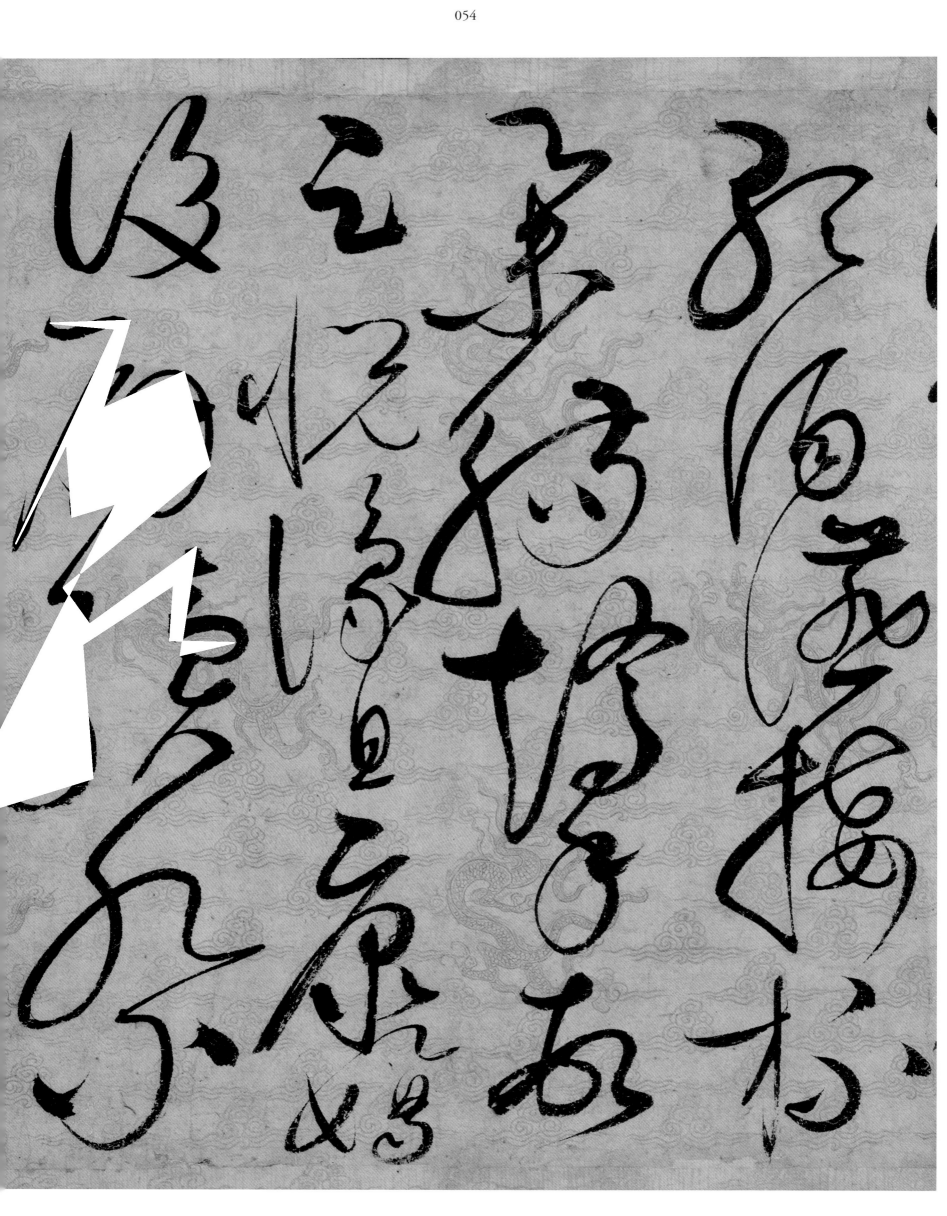

草書千字文

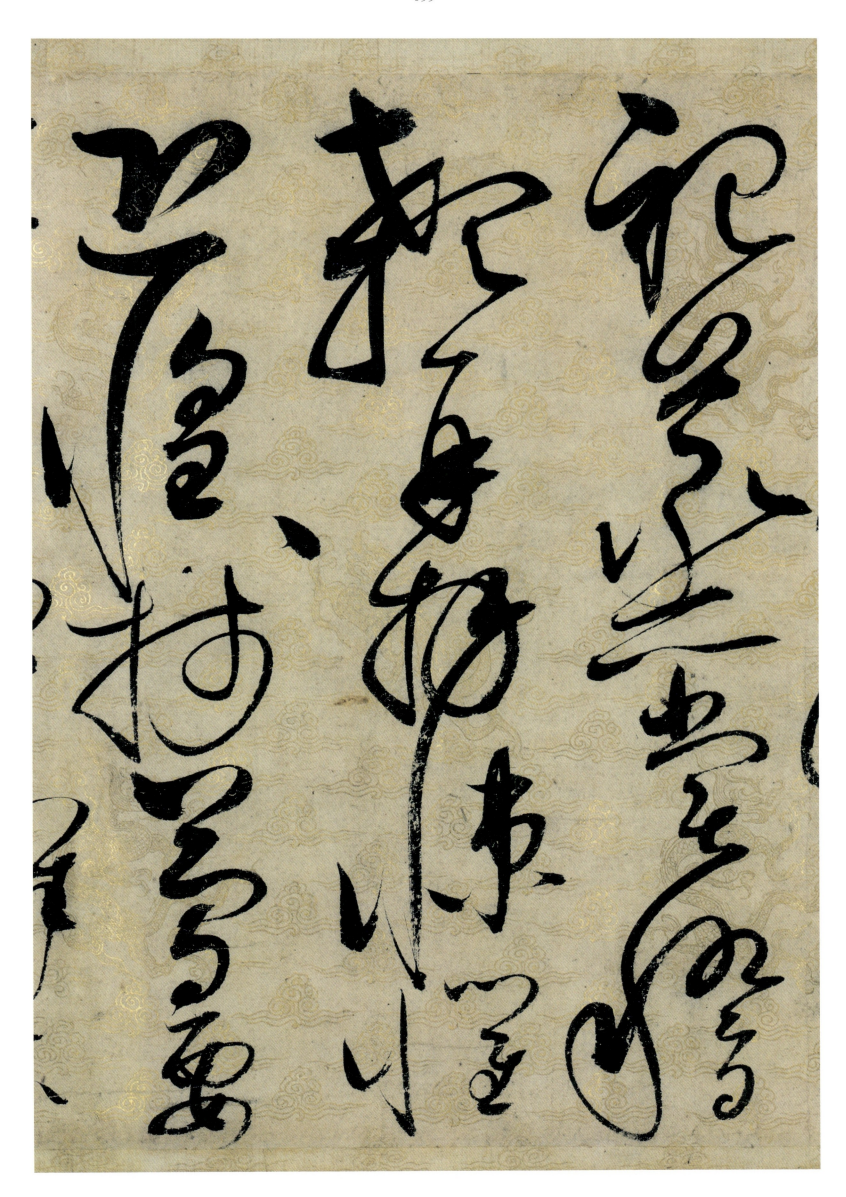

草書千字文

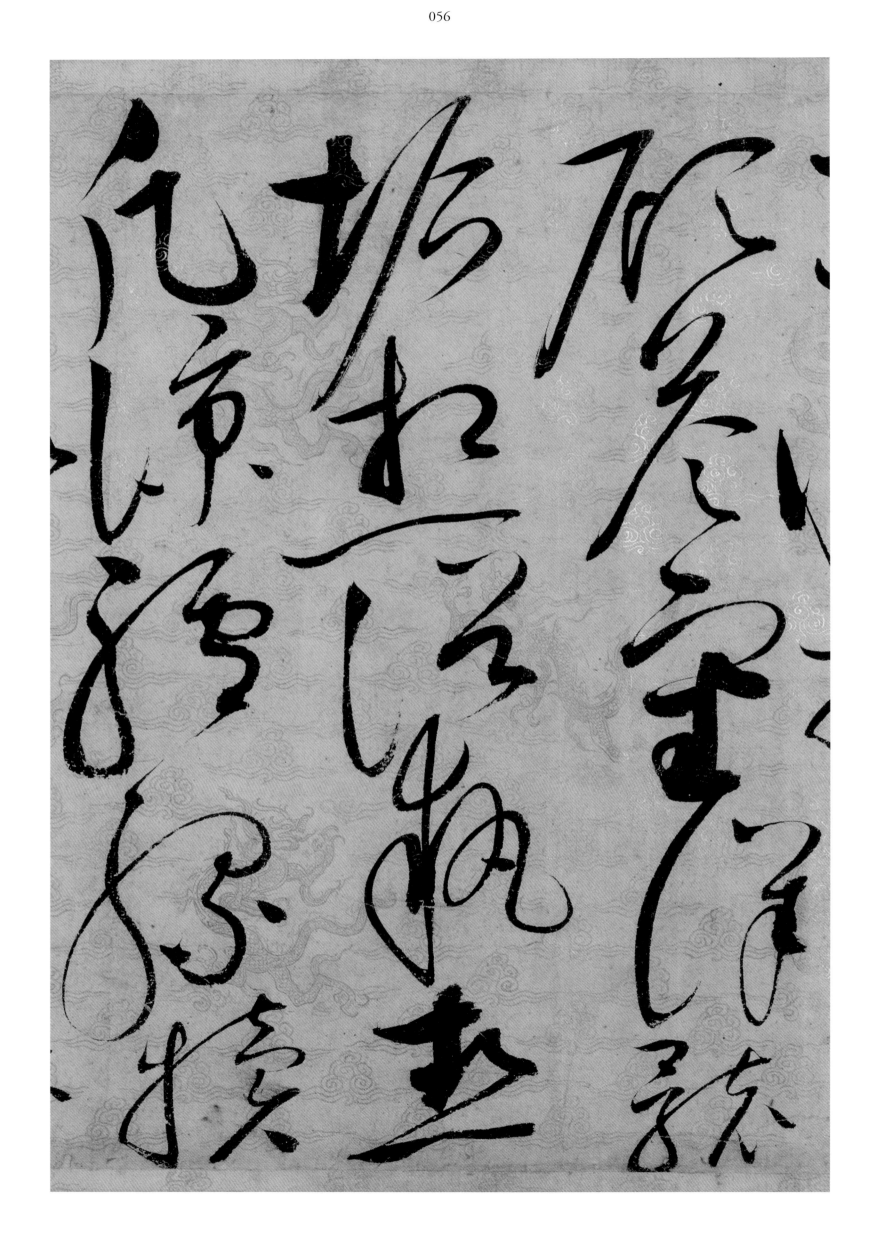

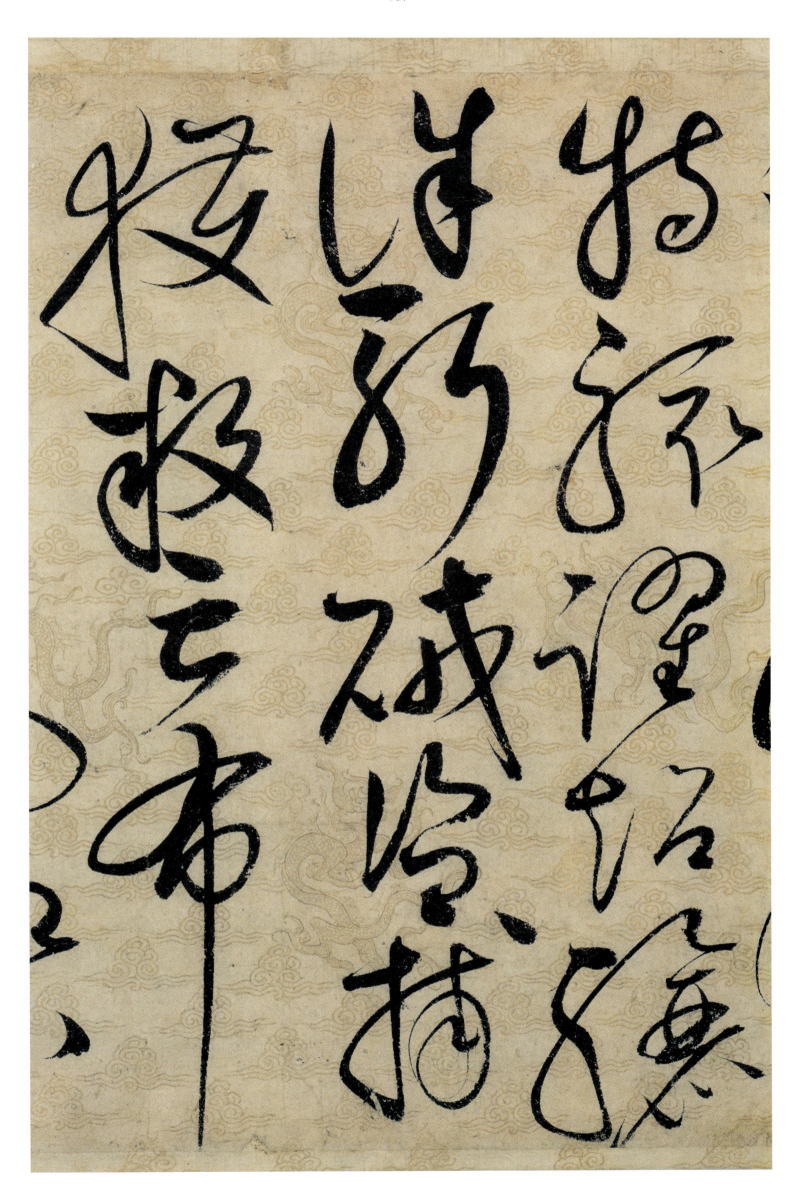

草書千字文

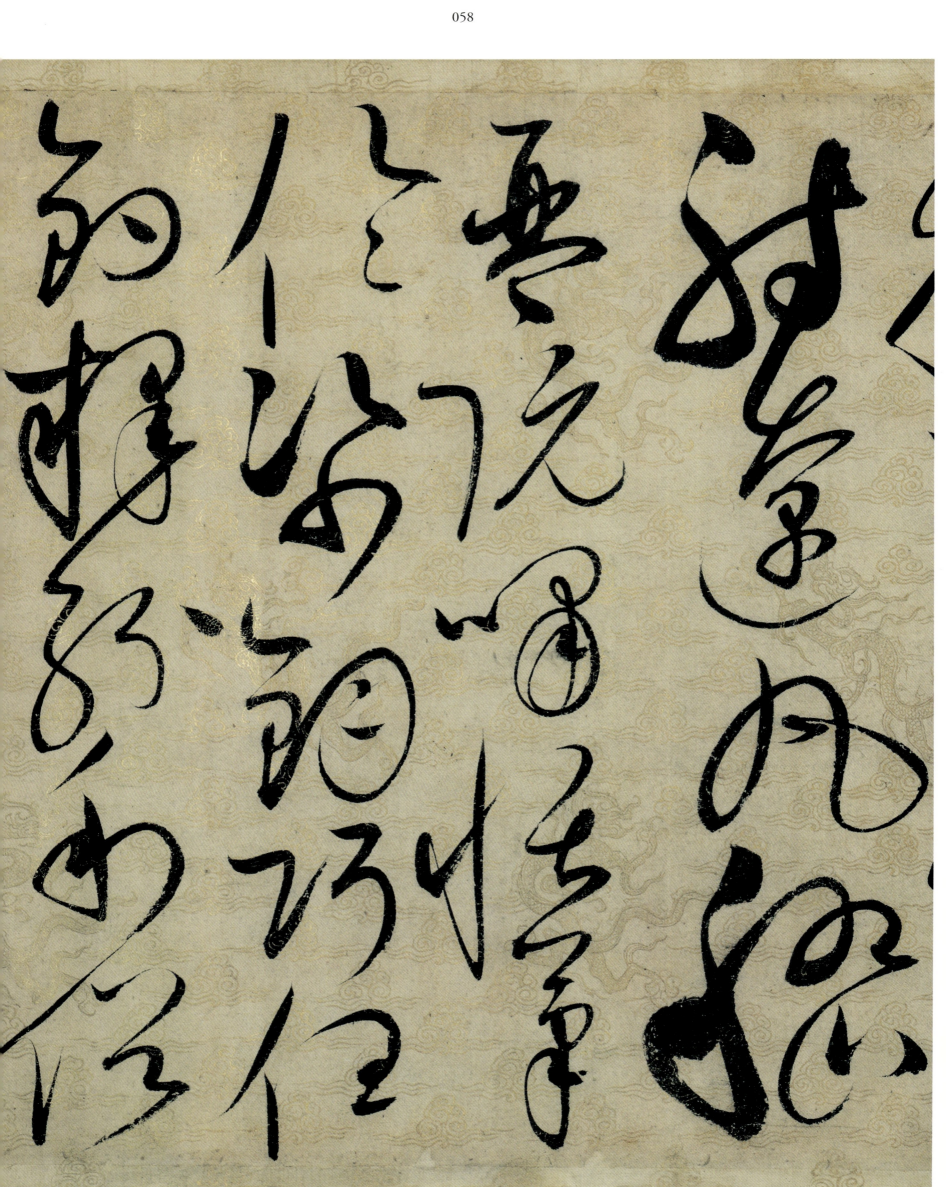

草書千字文

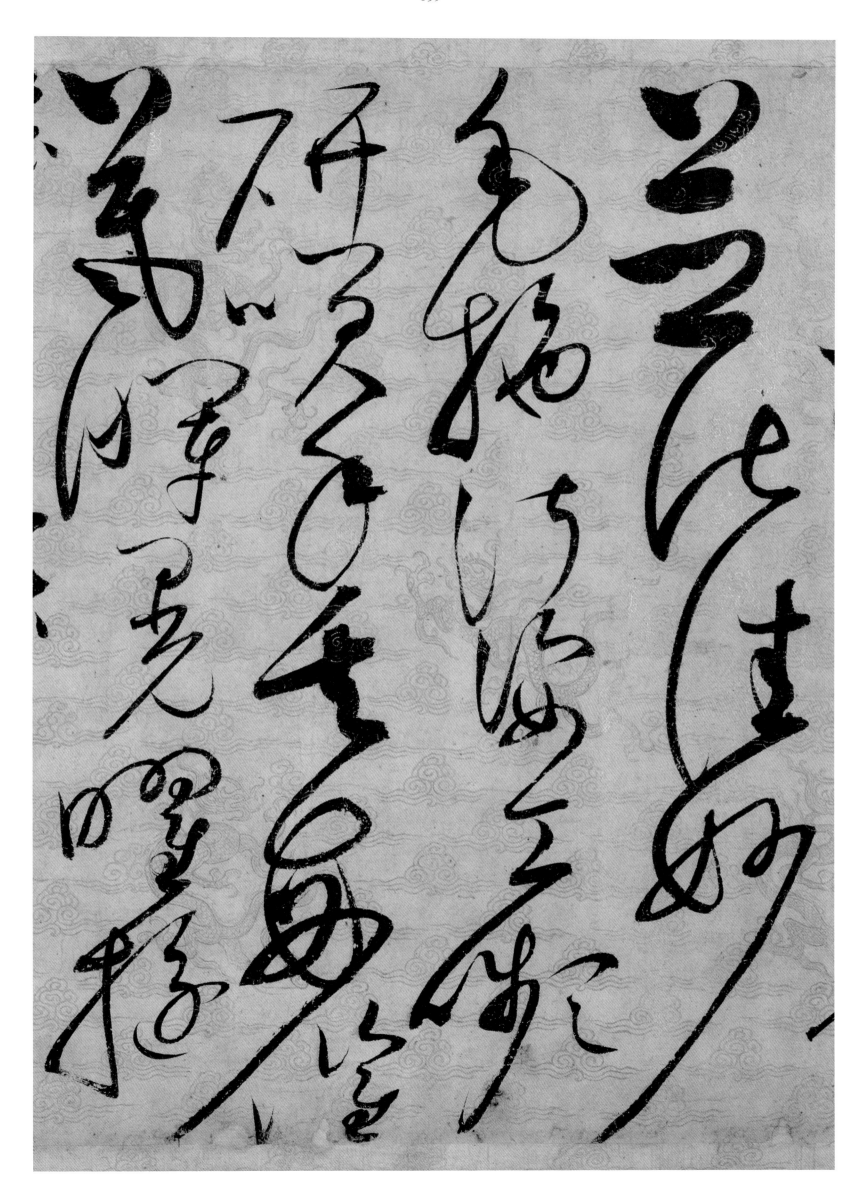

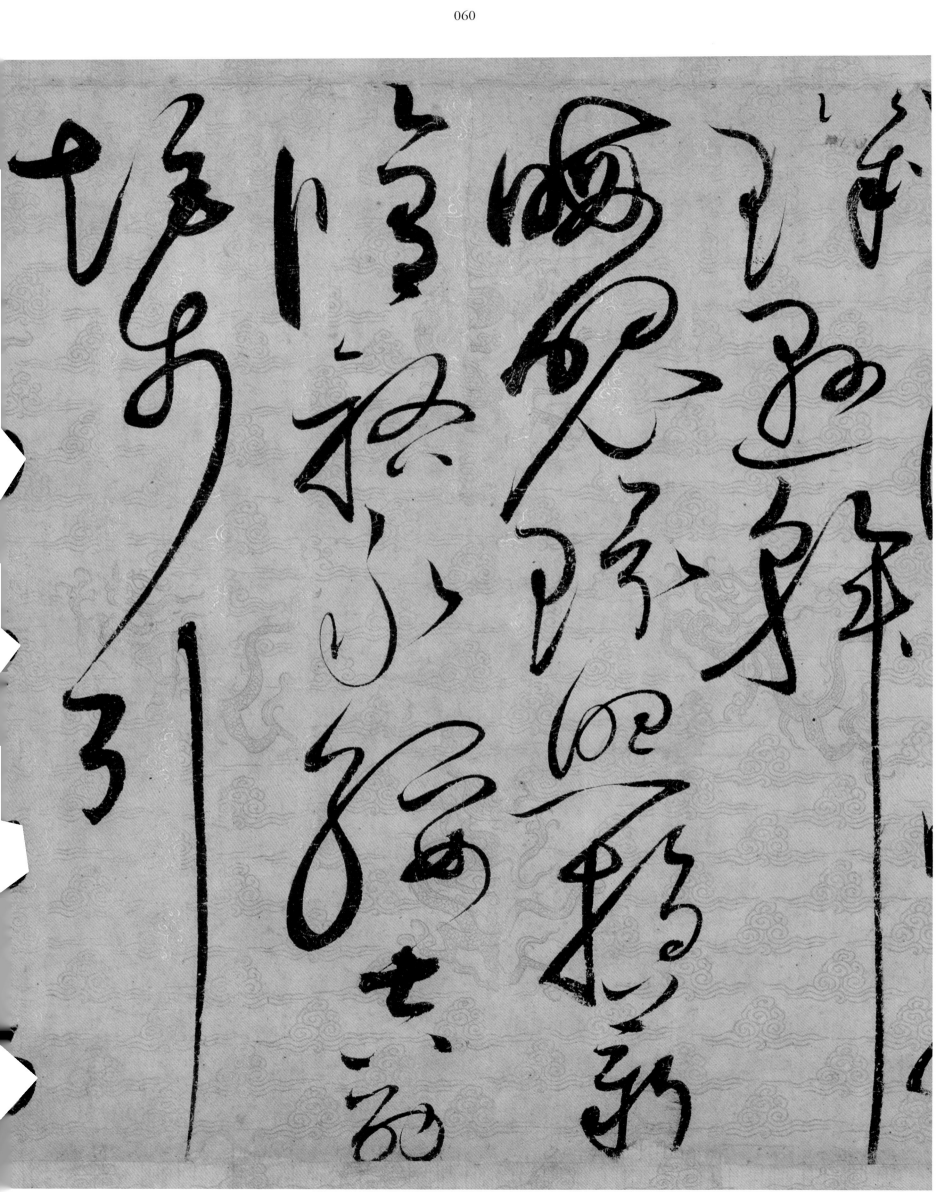

草書千字文

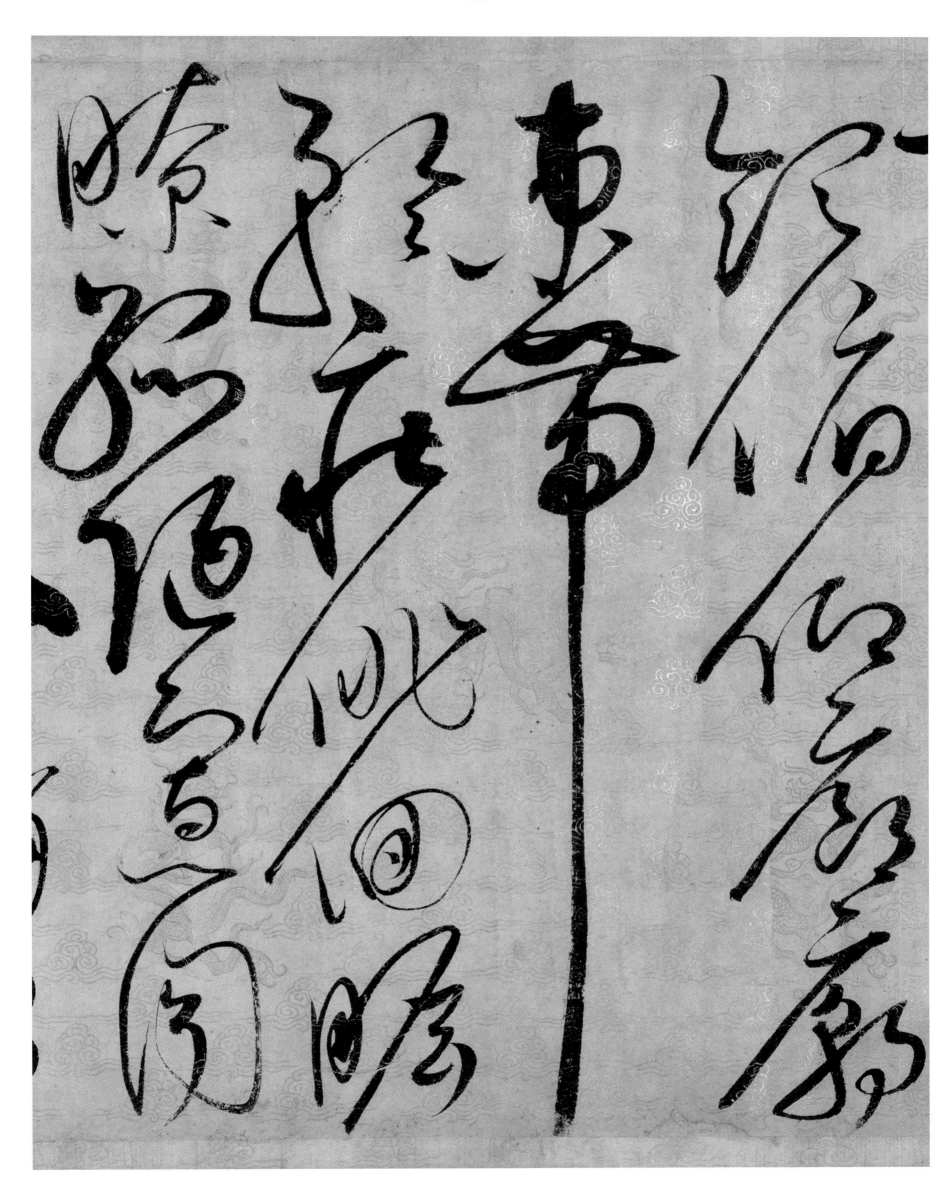

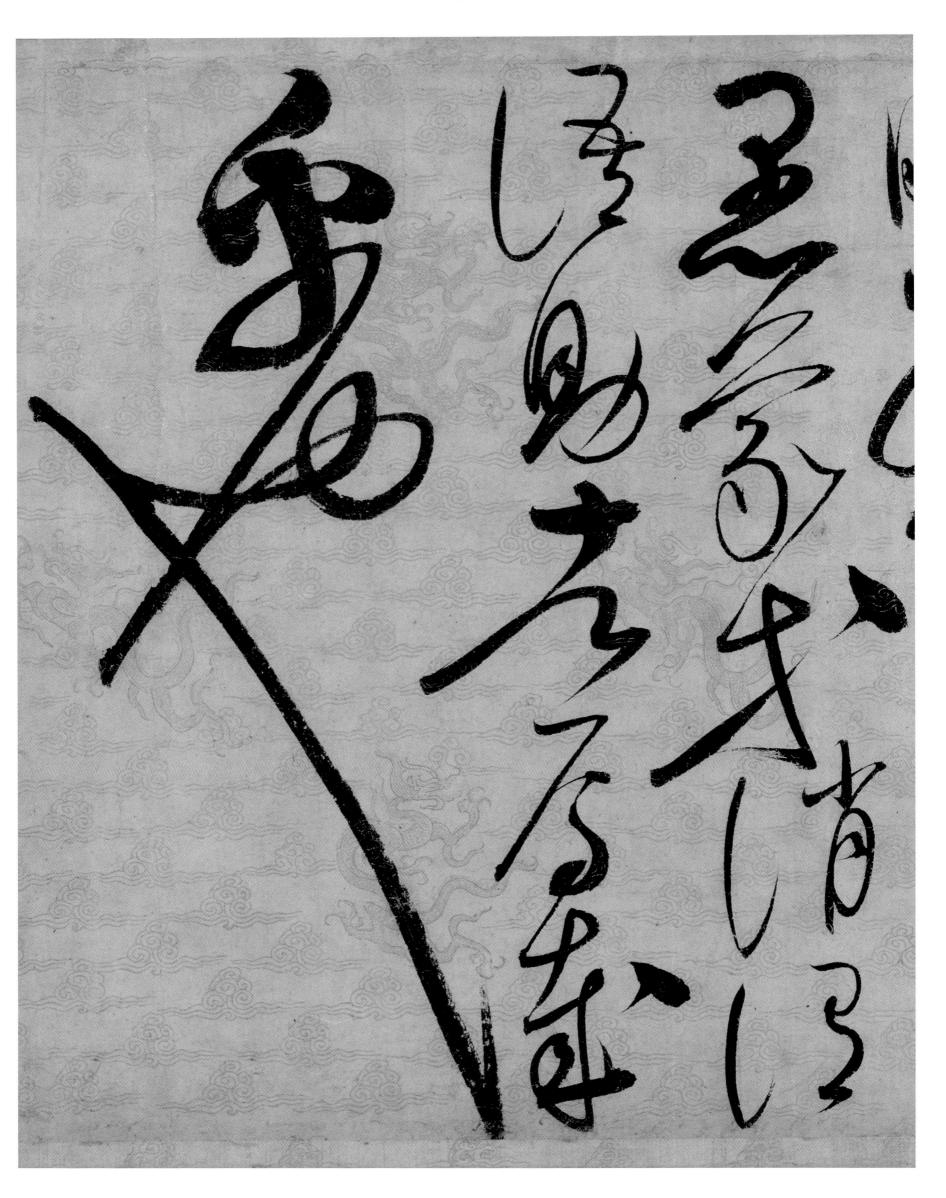

草書千字文

穠芳詩帖

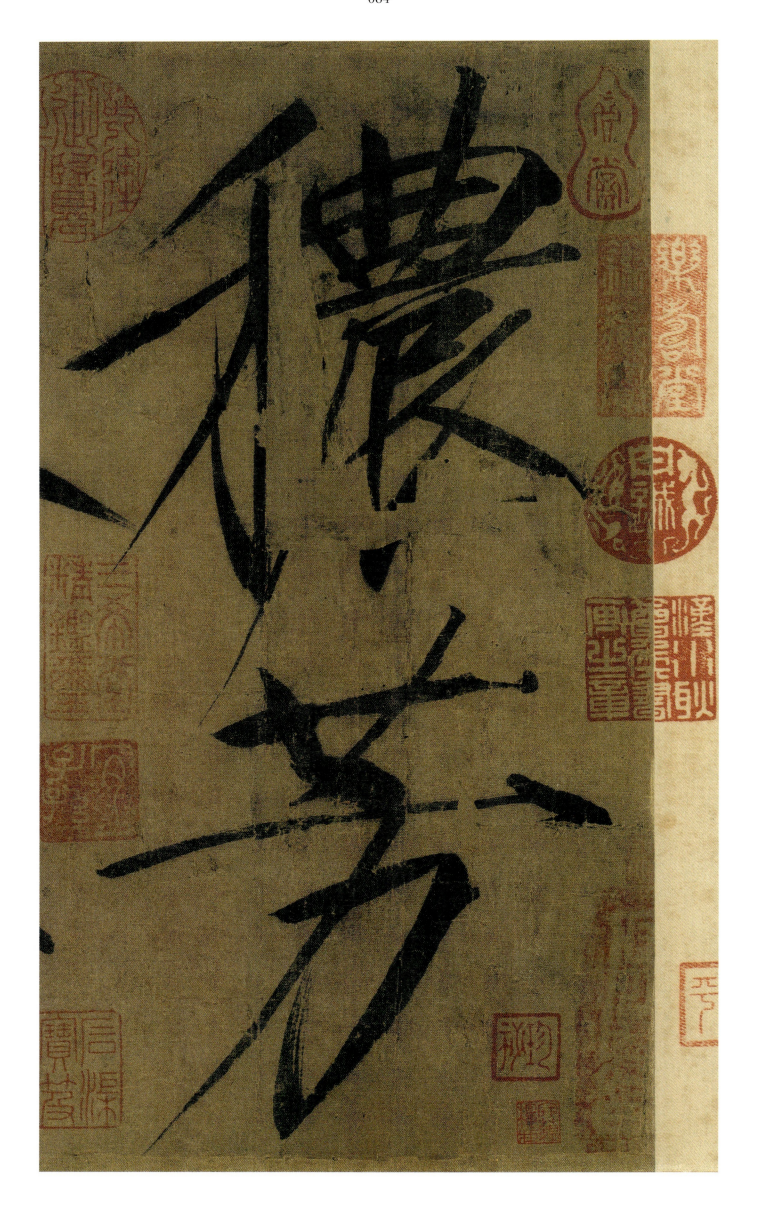

穠芳詩帖

穠芳詩帖

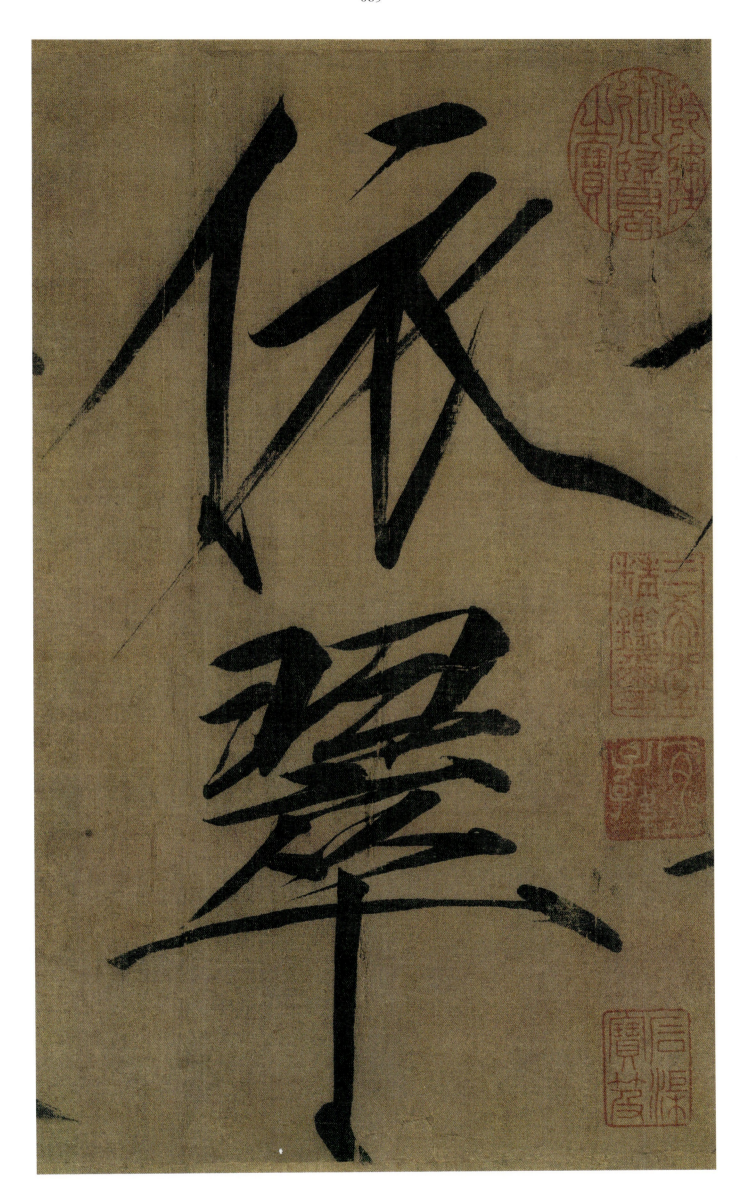

穠芳詩帖
066

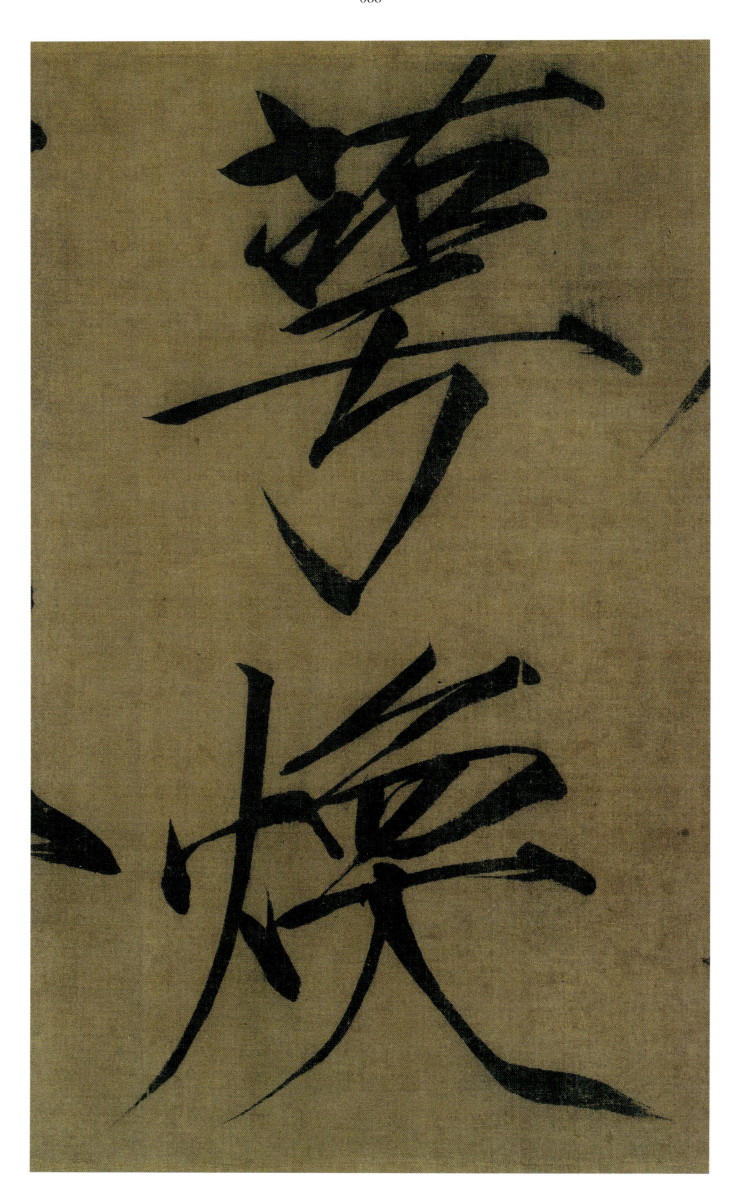

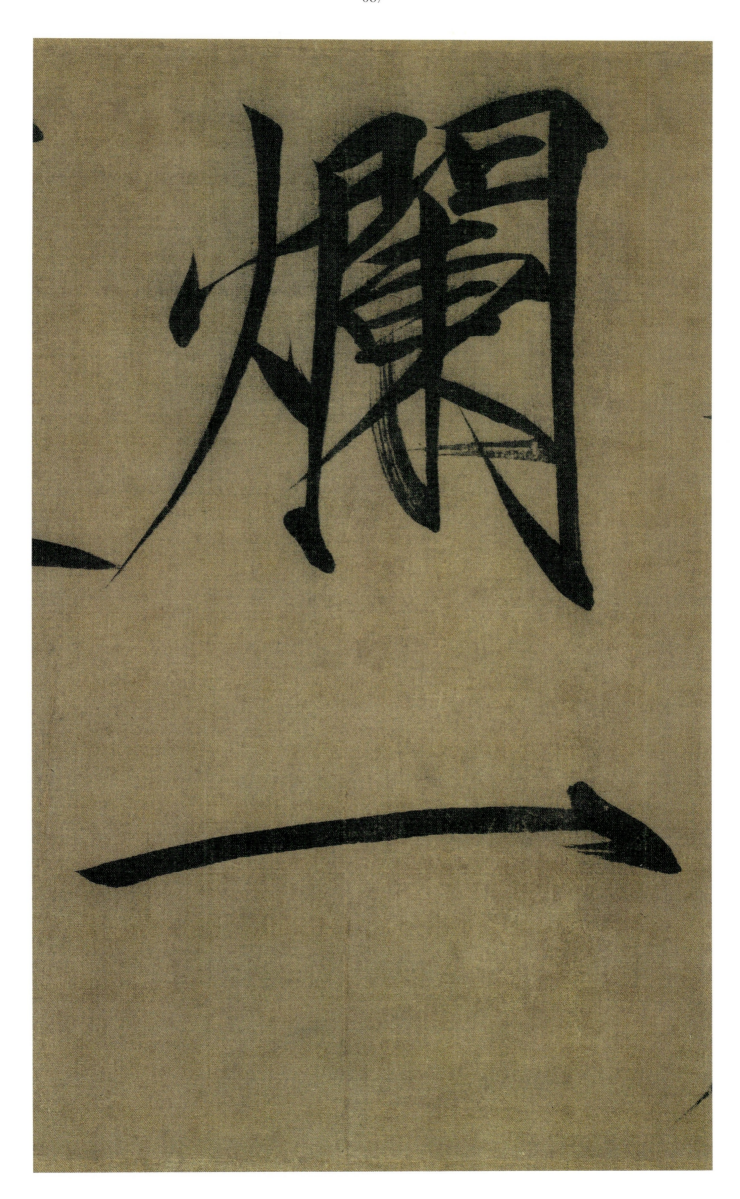

穠芳詩帖

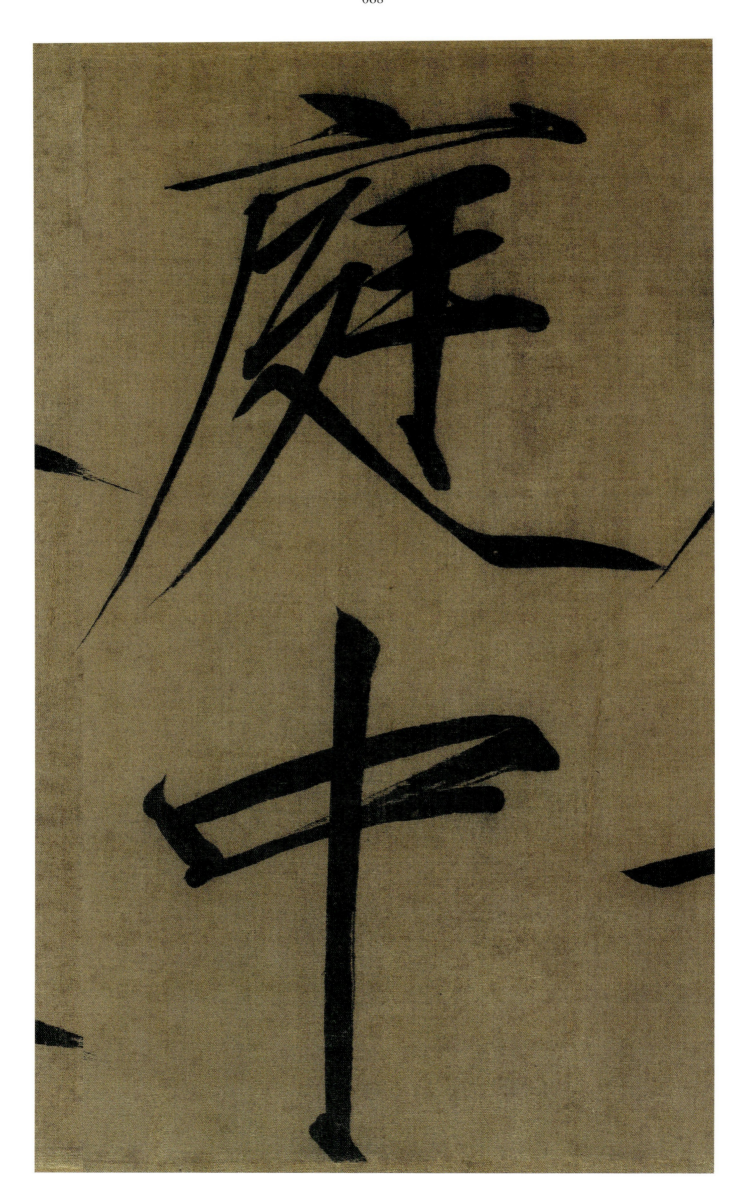

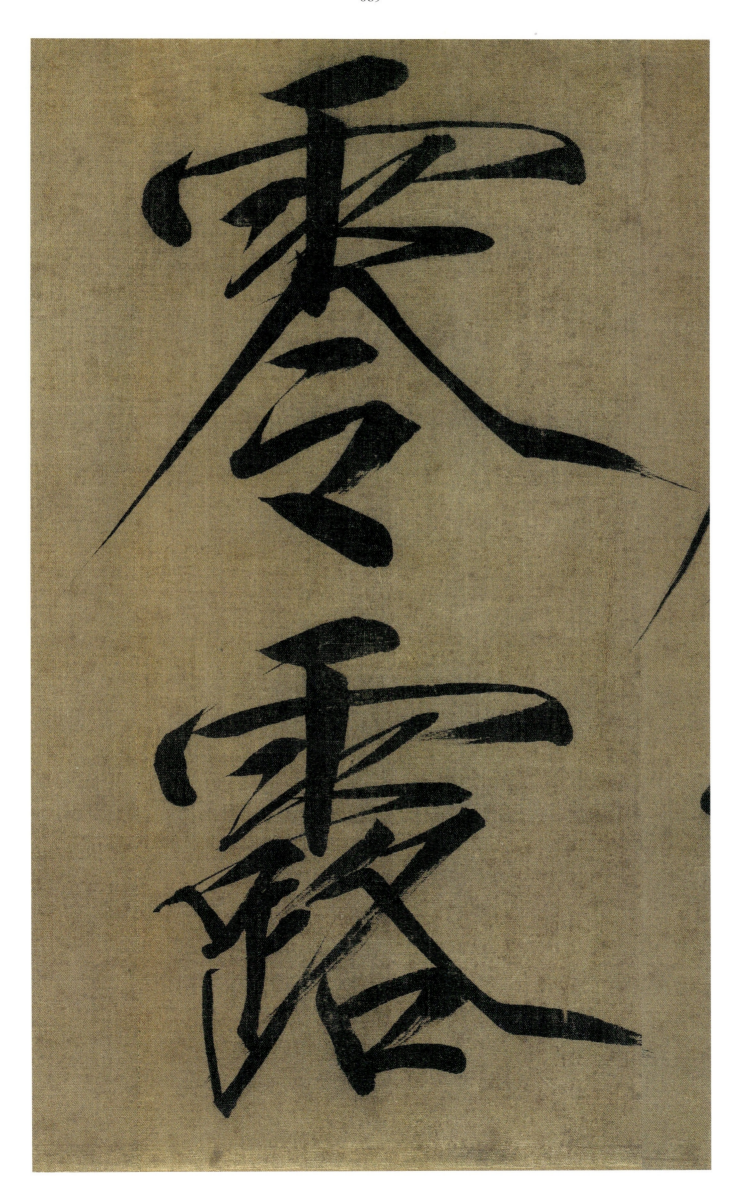

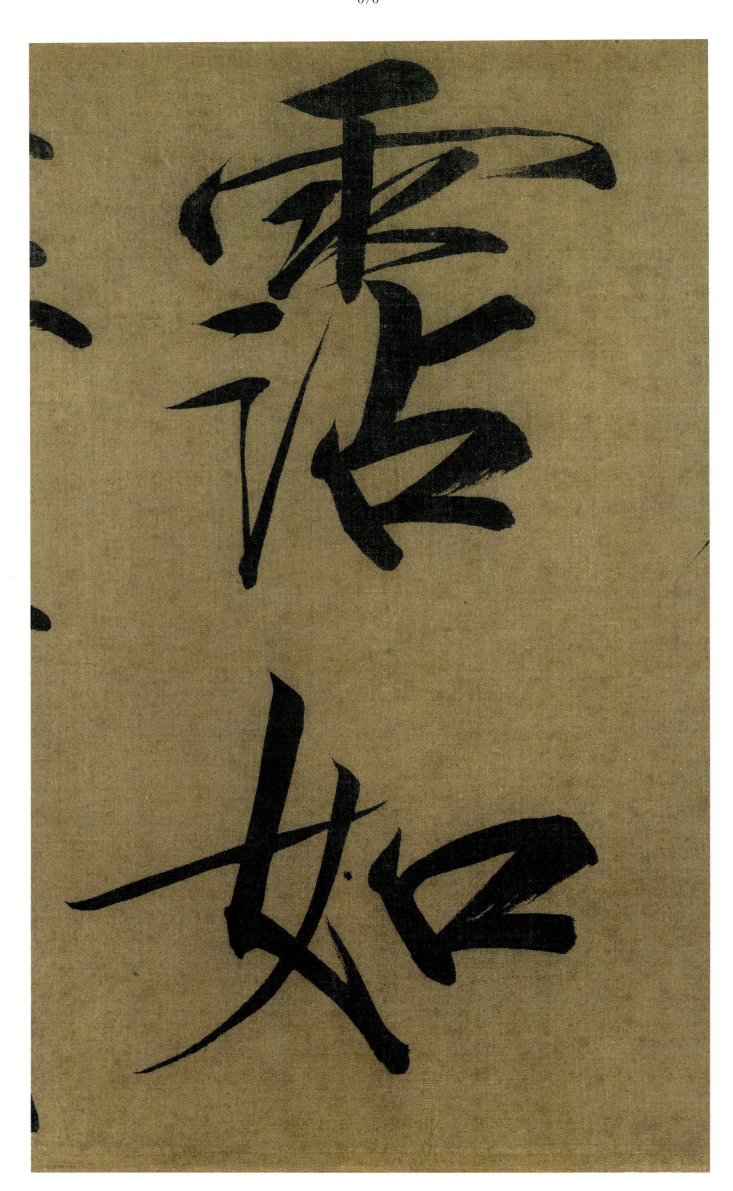

穠芳詩帖

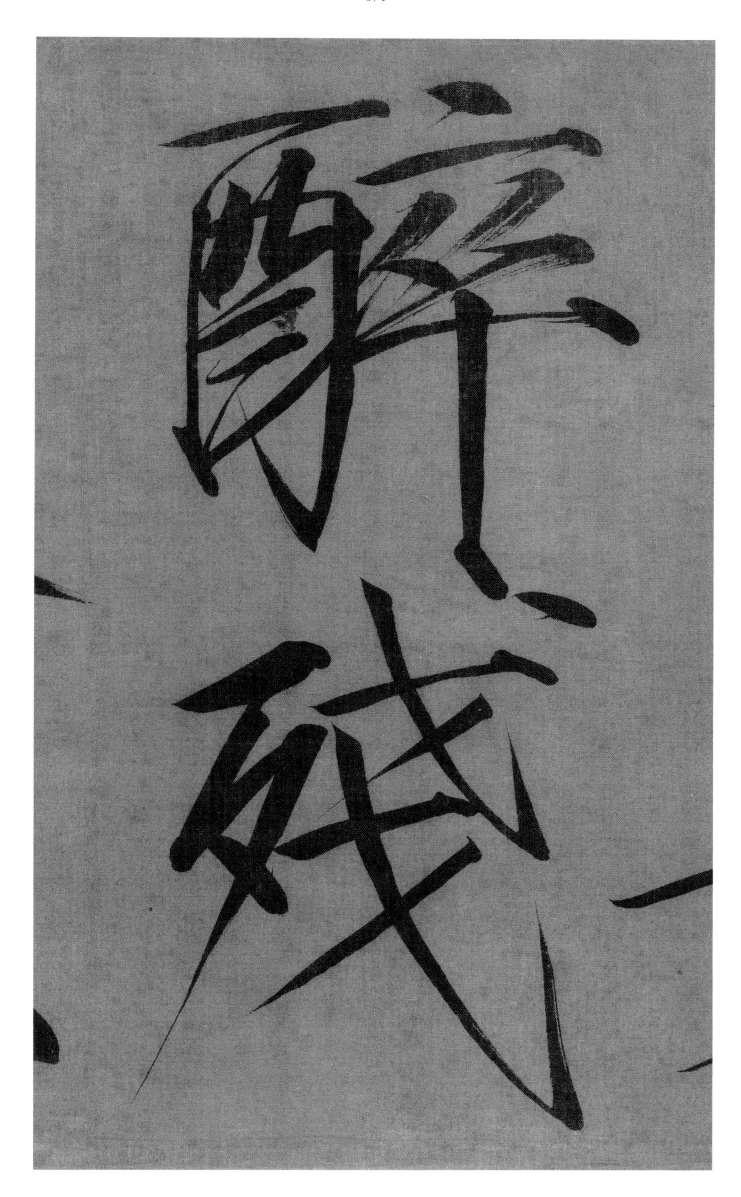

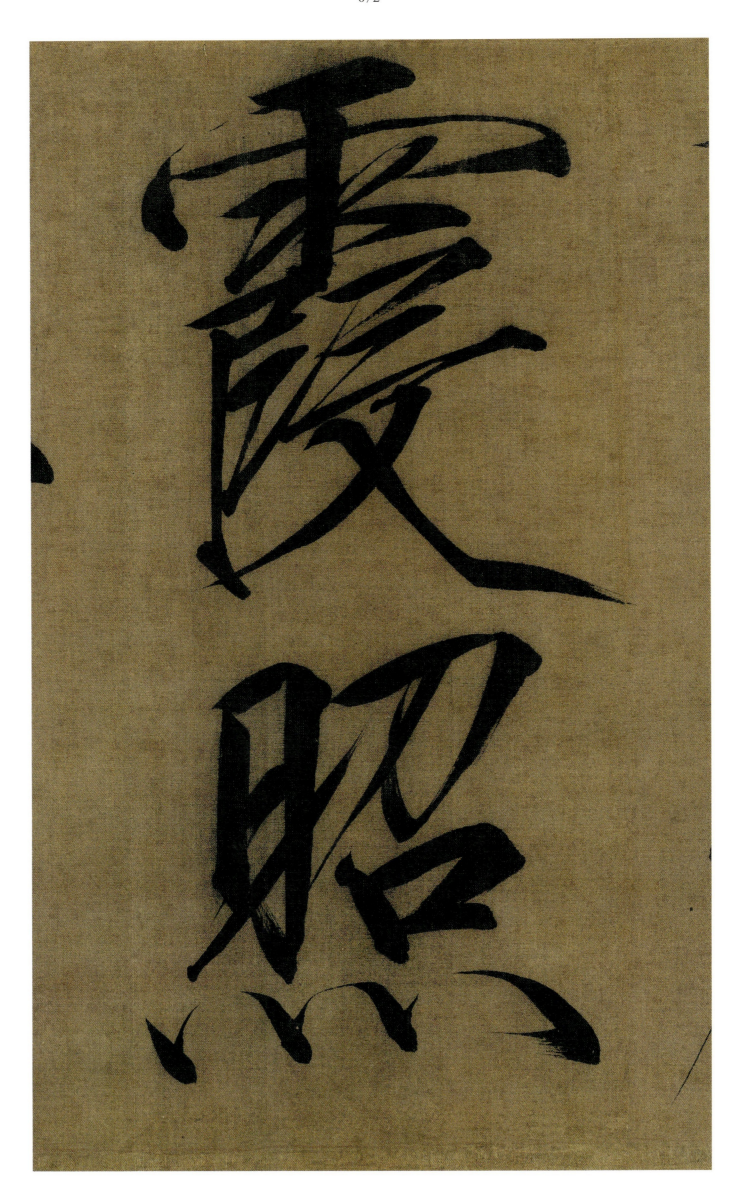

穠芳詩帖

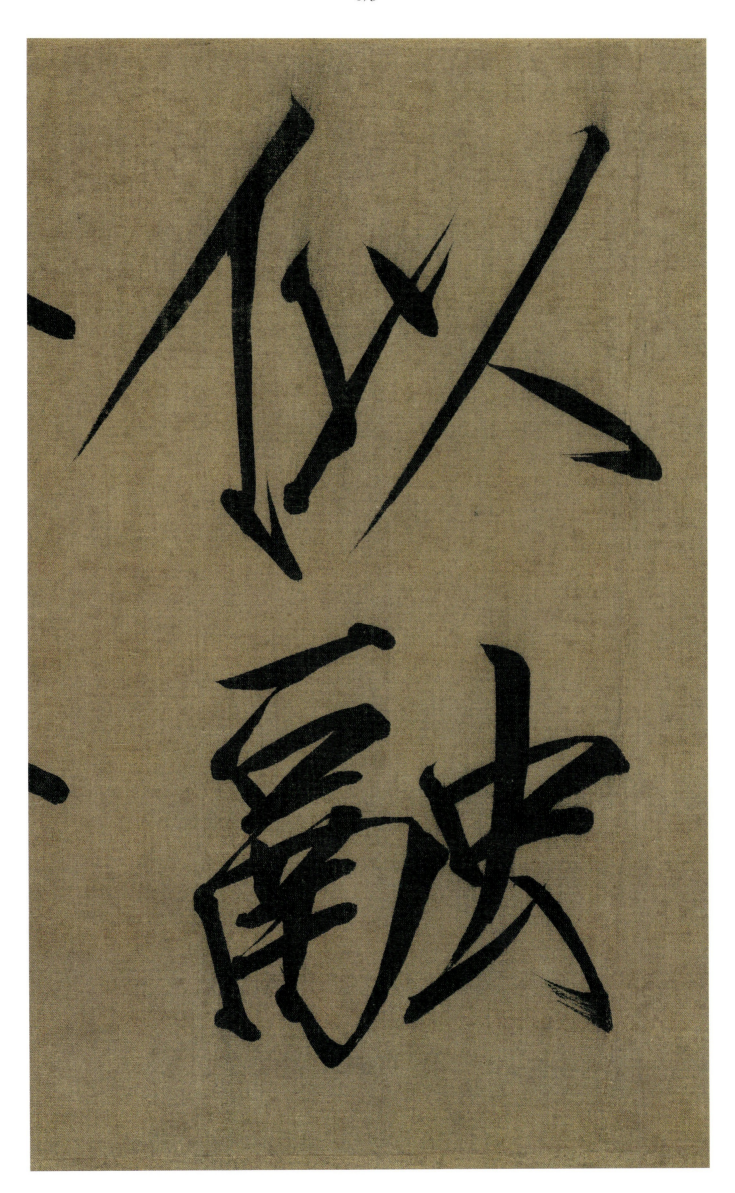

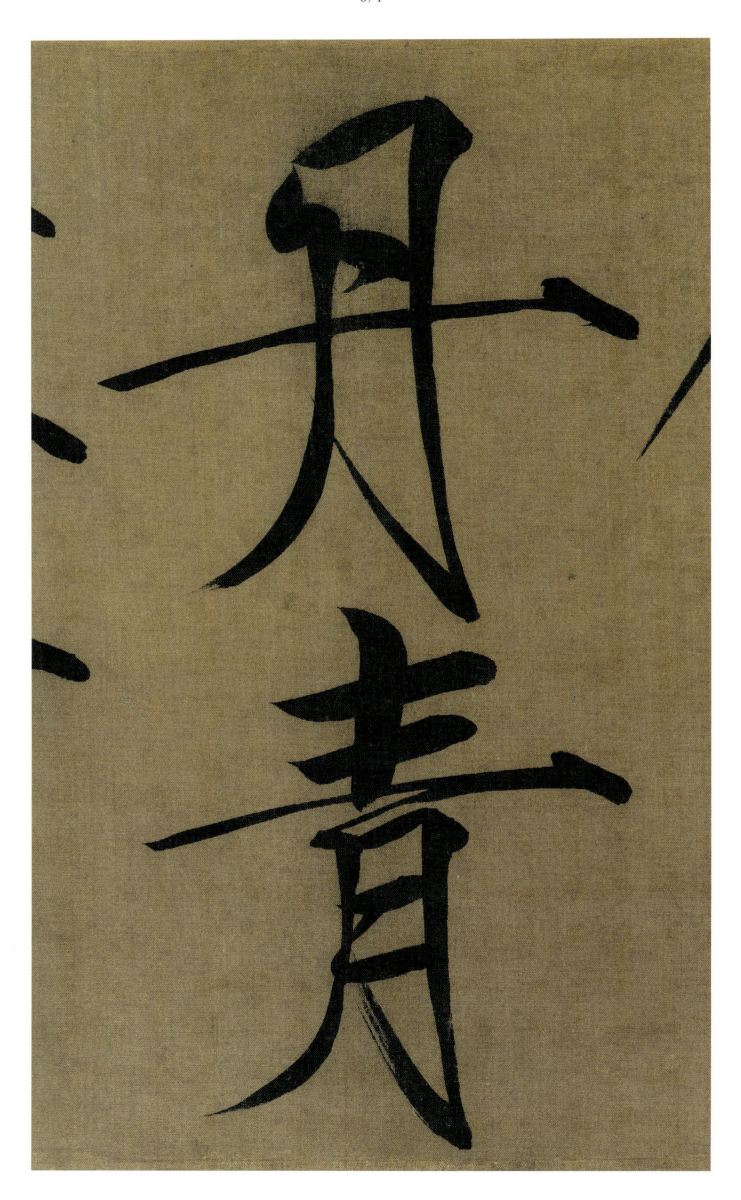

穠芳詩帖

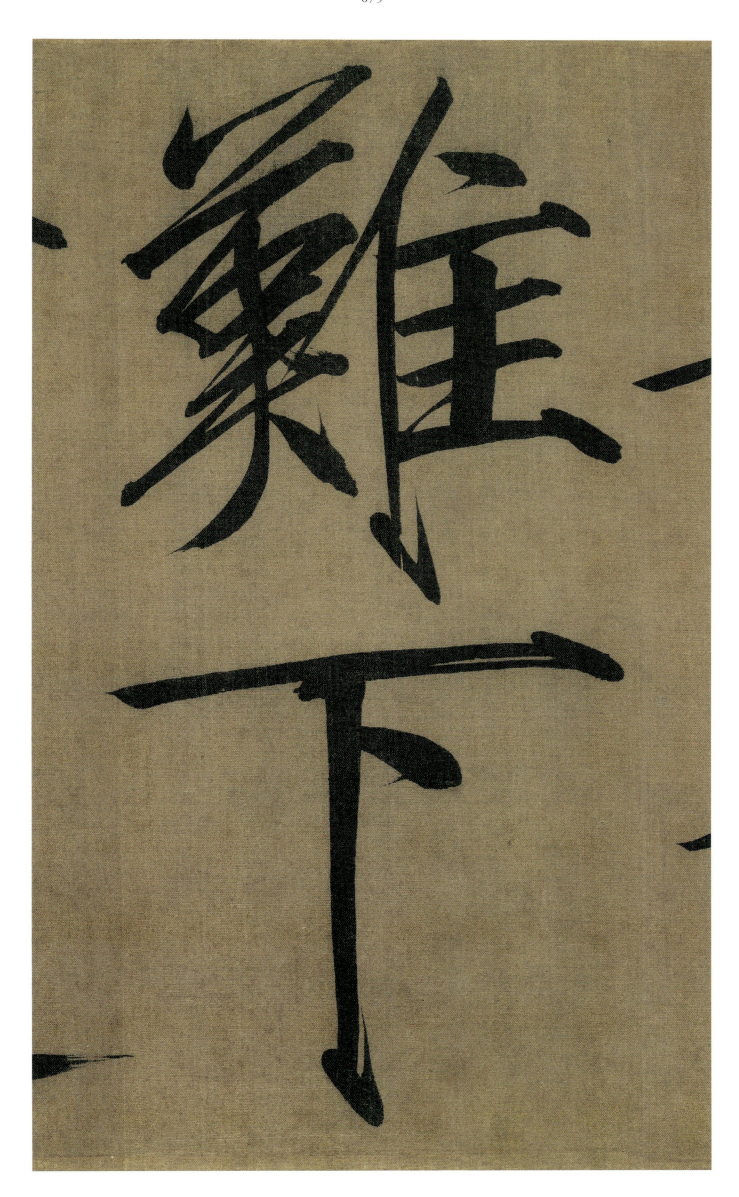

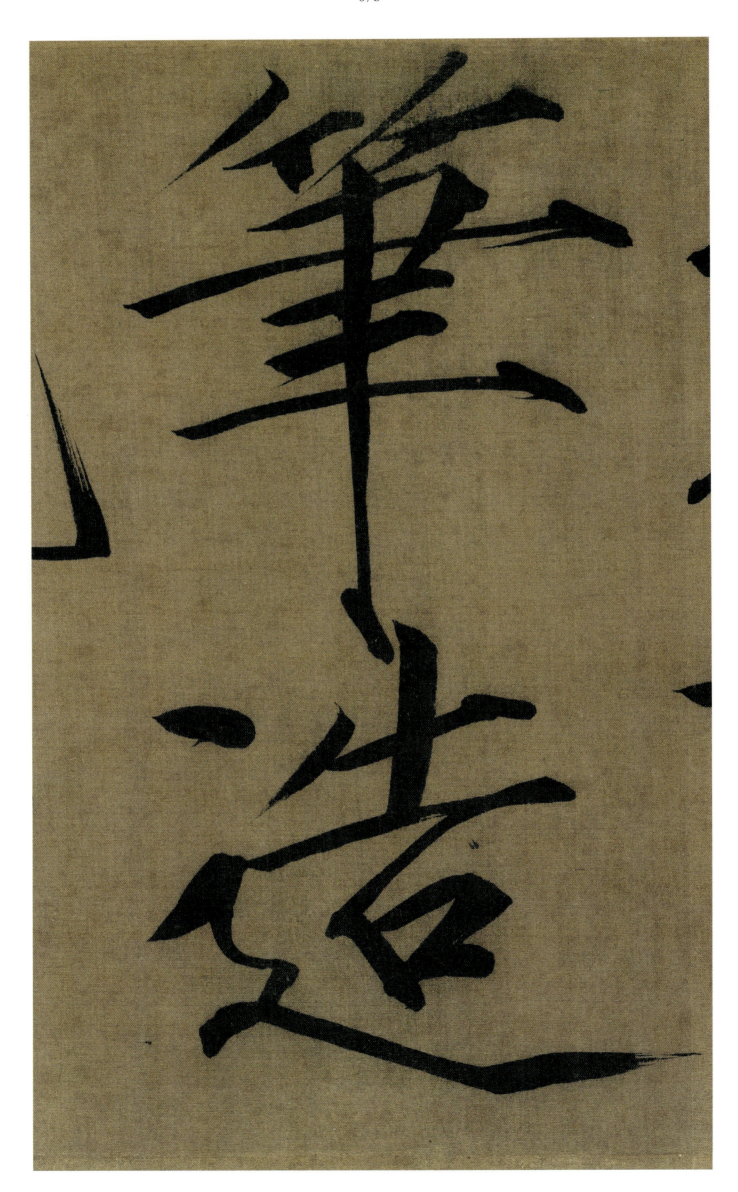

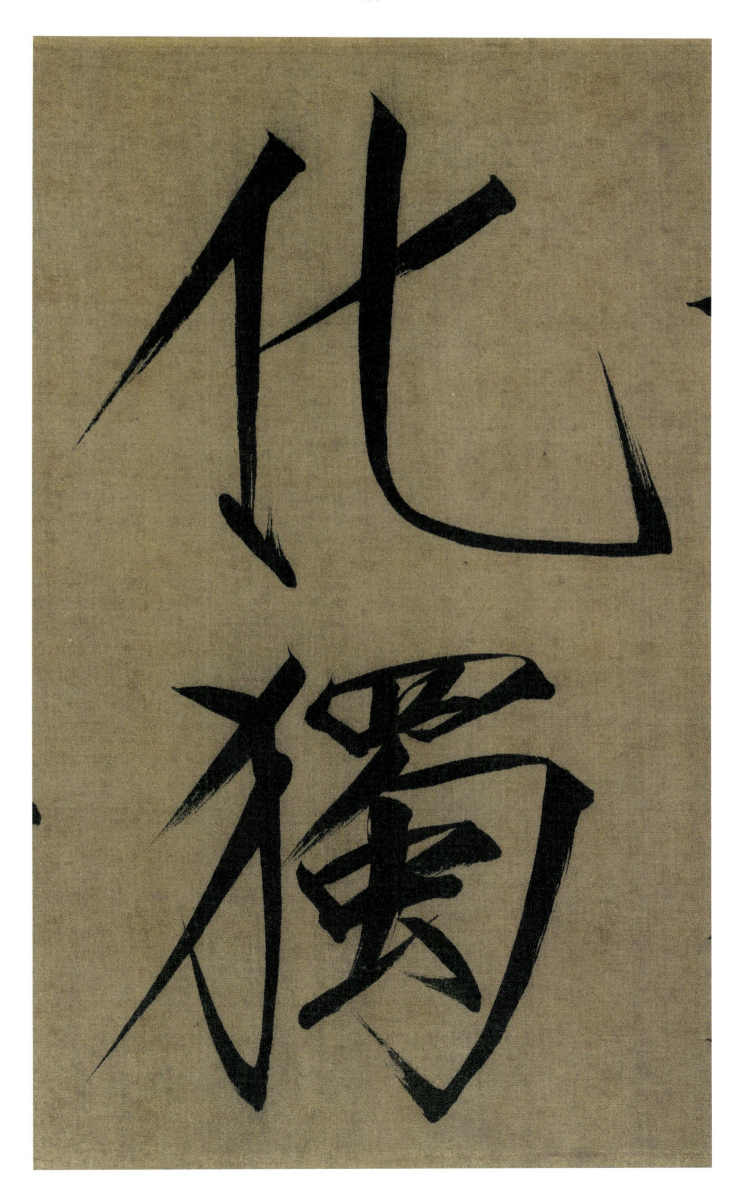

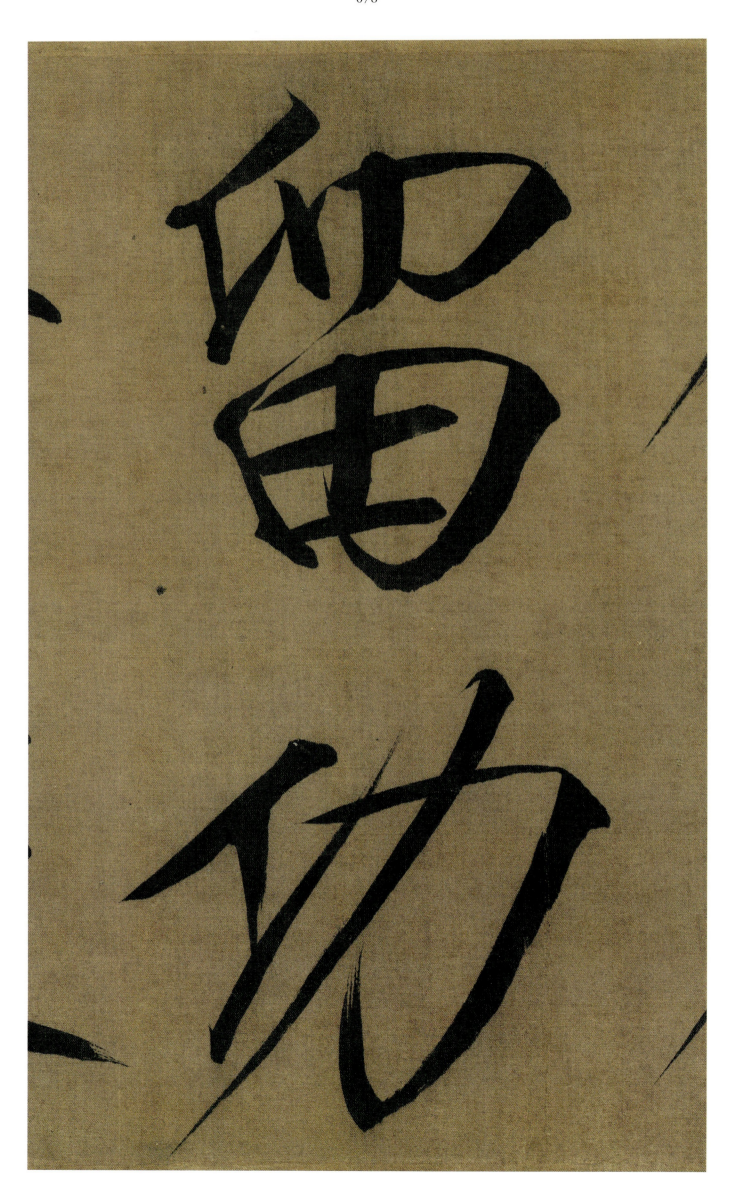

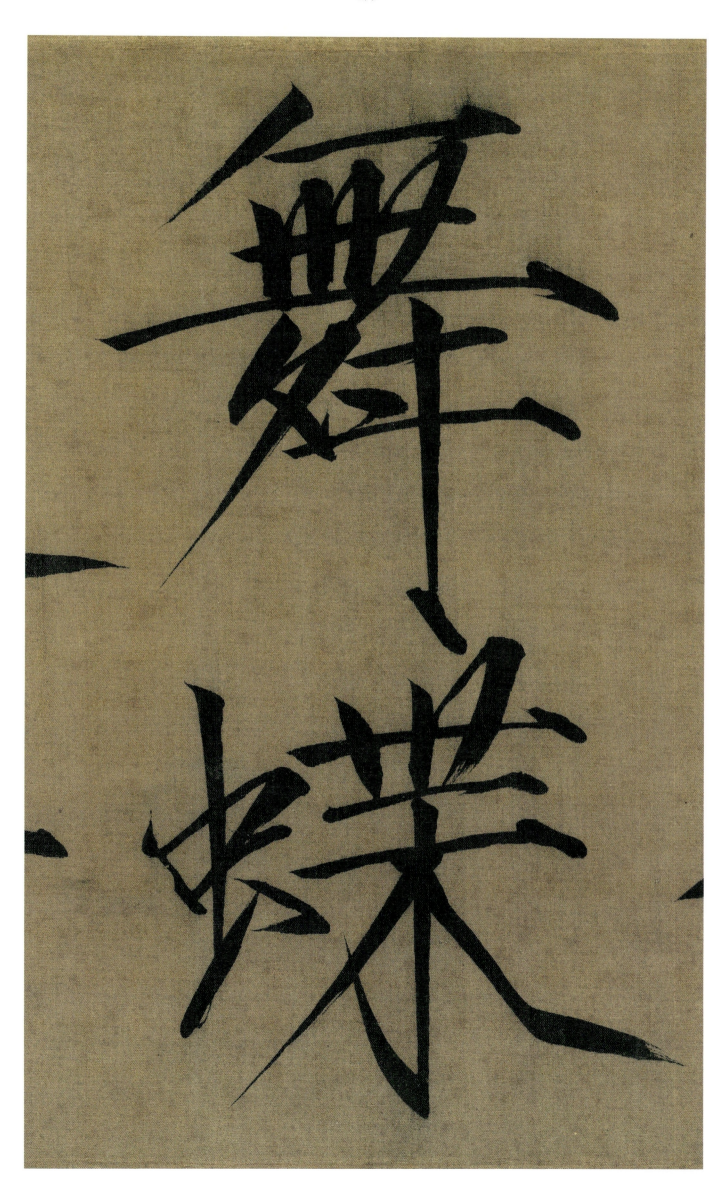

穠芳詩帖

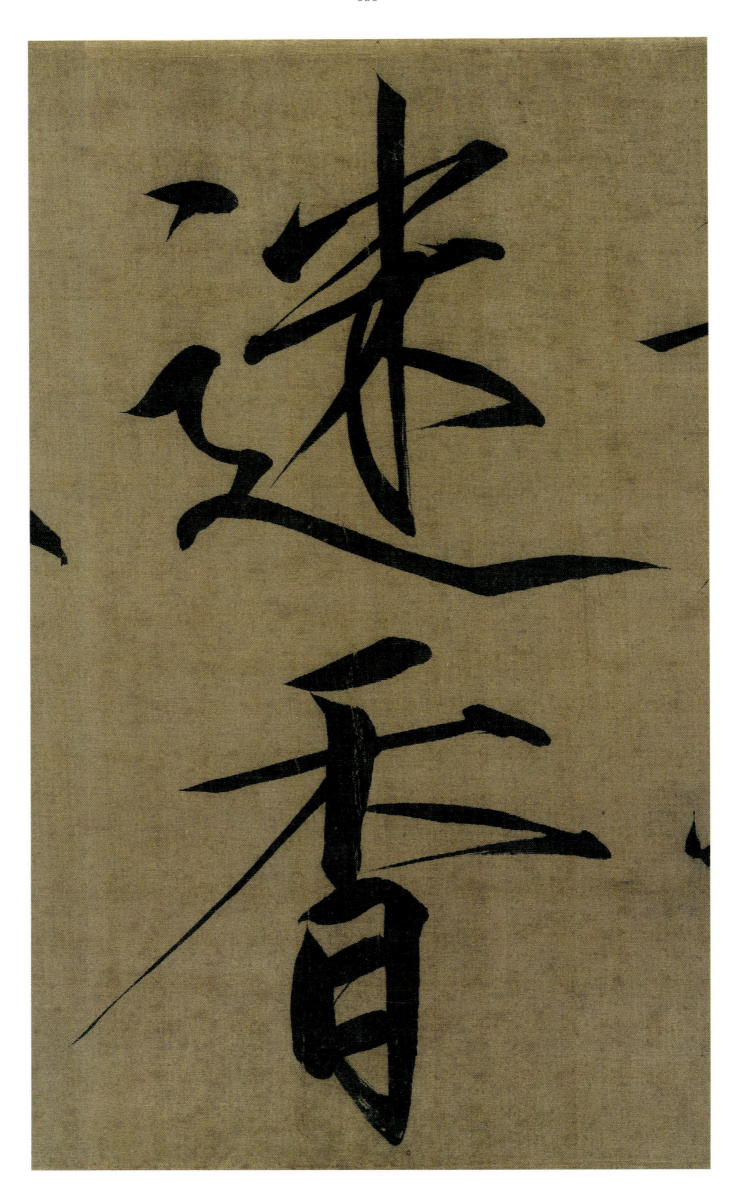

穠芳詩帖

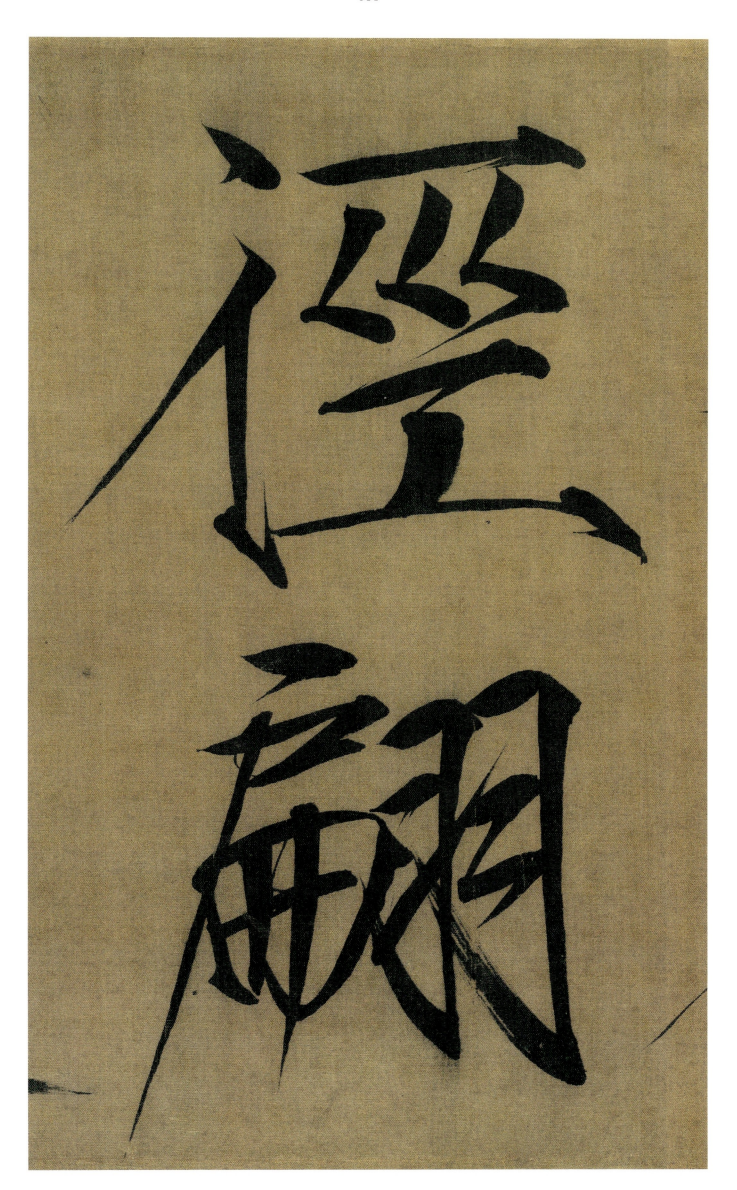

穠芳詩帖

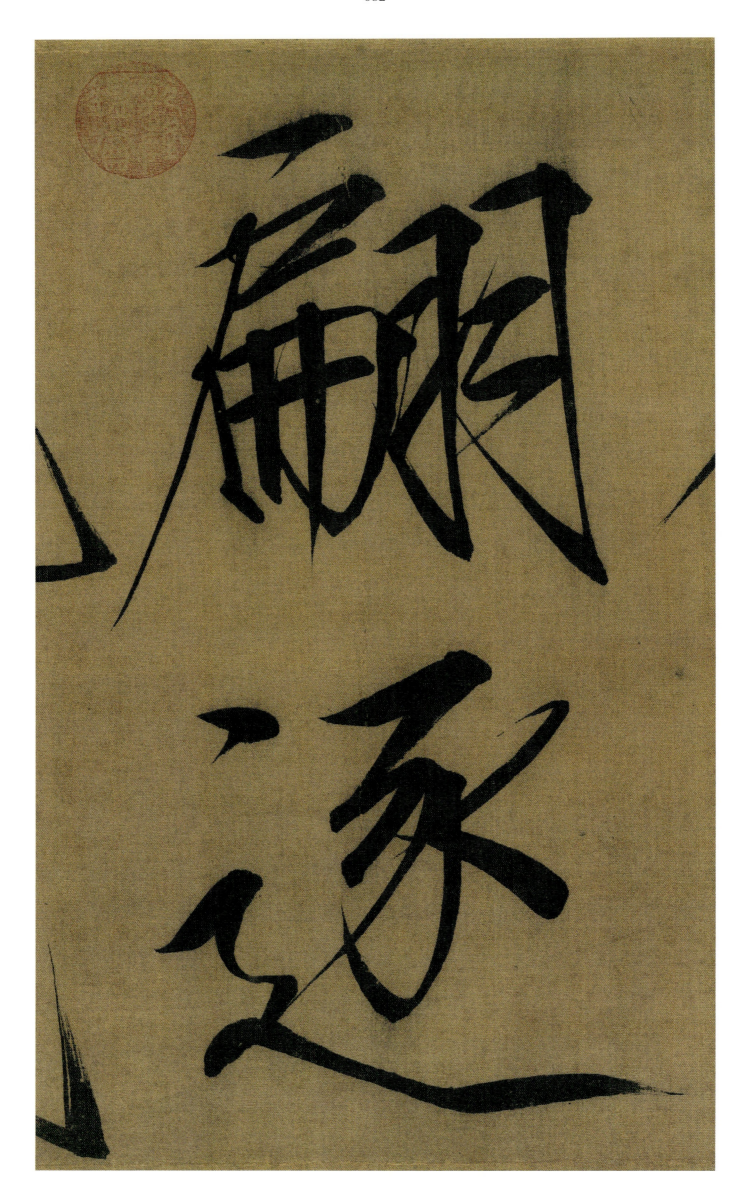

穠芳詩帖

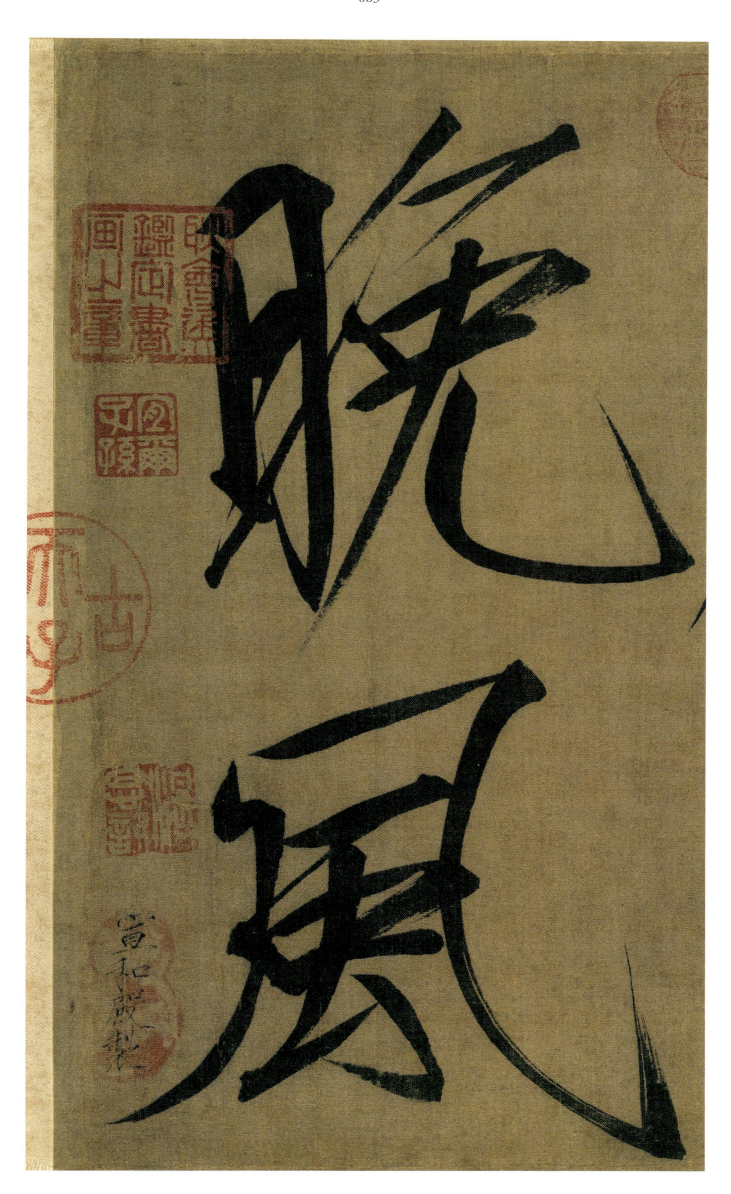

穠芳詩帖

閏中秋月

桂彩中秋特地圓 況當餘
閏魄澄鮮因懷勝賞初
經月兔使詩人嘆隔年

閏中秋月詩帖

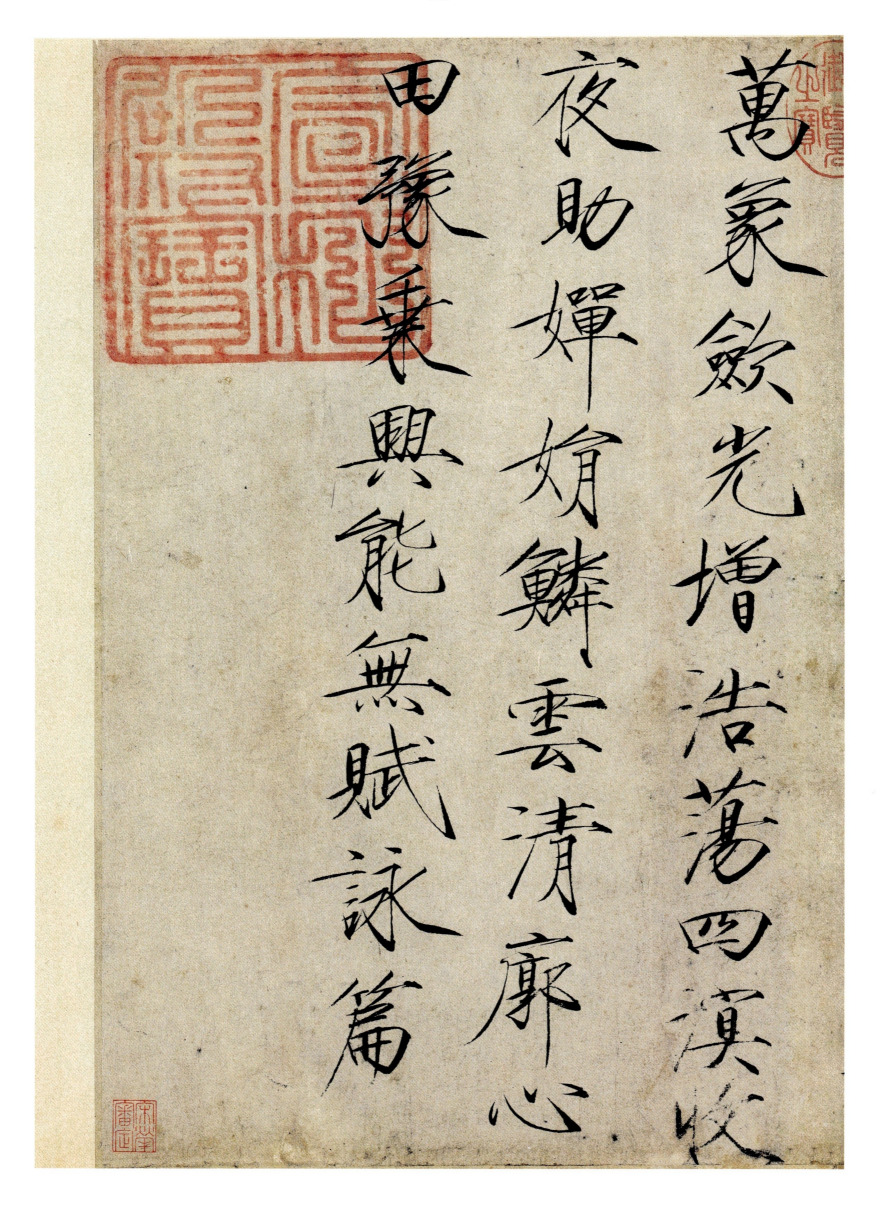

萬象歛光增浩蕩四溟收
夜助嬋娟鱗雲清廓心
田猿棄興能無賦詠篇

夏日詩帖

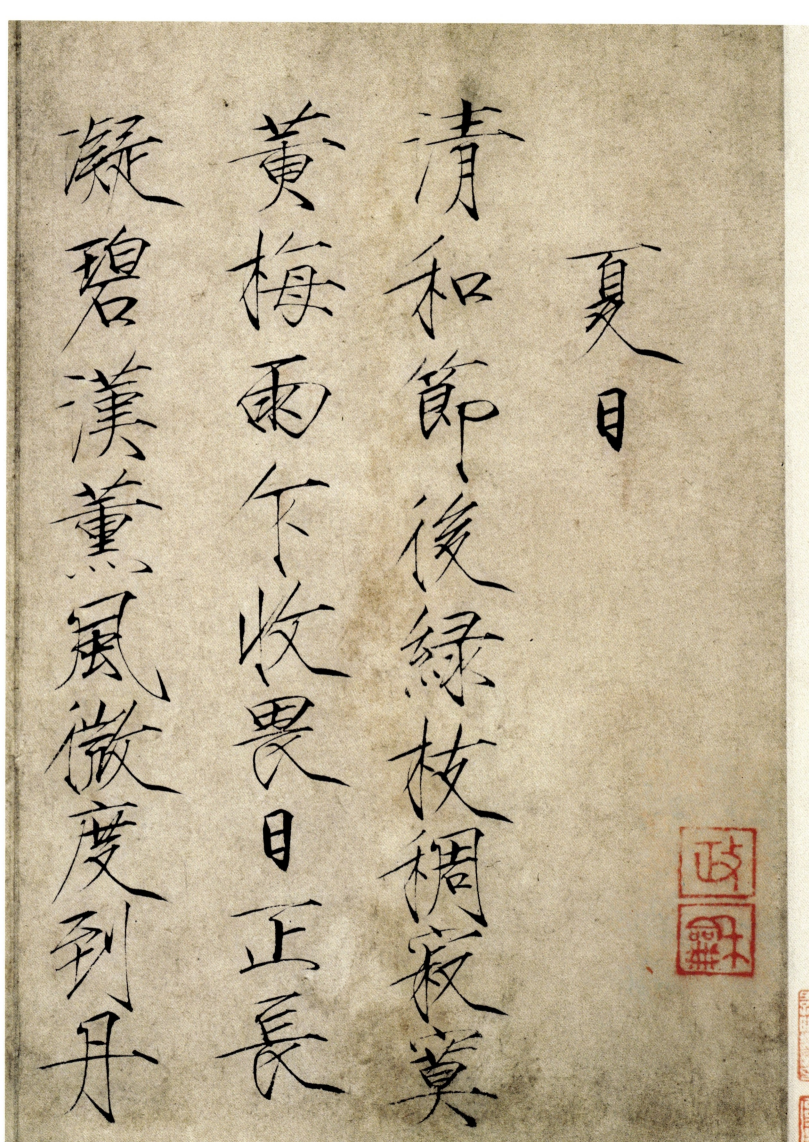

夏日

清和節後綠枝稠寂寞
黃梅雨下收畏日正長
疑碧漢薰風微度到丹

樓池荷成蓋閑相倚遙
草鋪裀色更柔永晝搖
紈避繁溽杯盤時欲對
清流

牡丹一本同幹二花其紅深淺不同名品是兩種也一曰疊羅紅一曰勝雲紅艷麗尊榮皆冠一時之妙造化豪後如此襃賁之餘因成口占異品殊范共翠柯嫩紅拂拂

牡丹詩帖

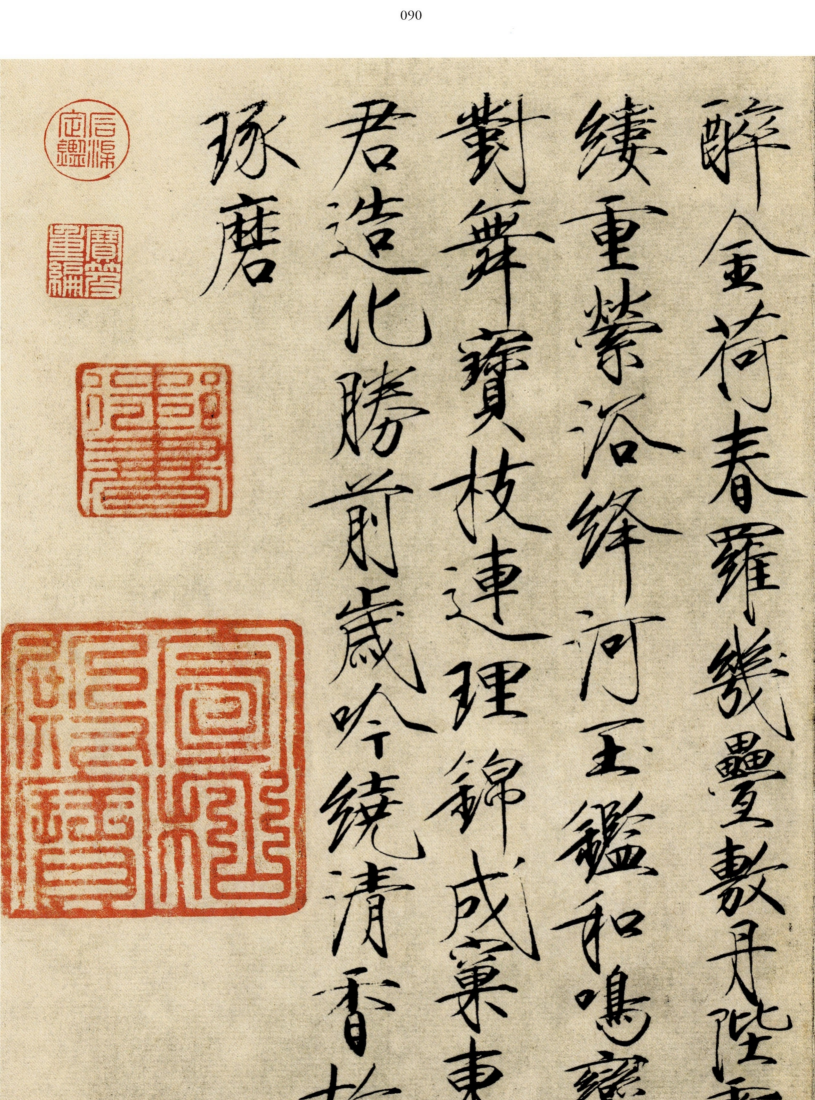

醉金荷春羅幾疊藪丹陛雲
縷重紫浴絳河玉鑑和鳴鑾
對舞寶枝連理錦成棄東
君造化勝前歲吟繞清香故
琢磨

怪石詩帖

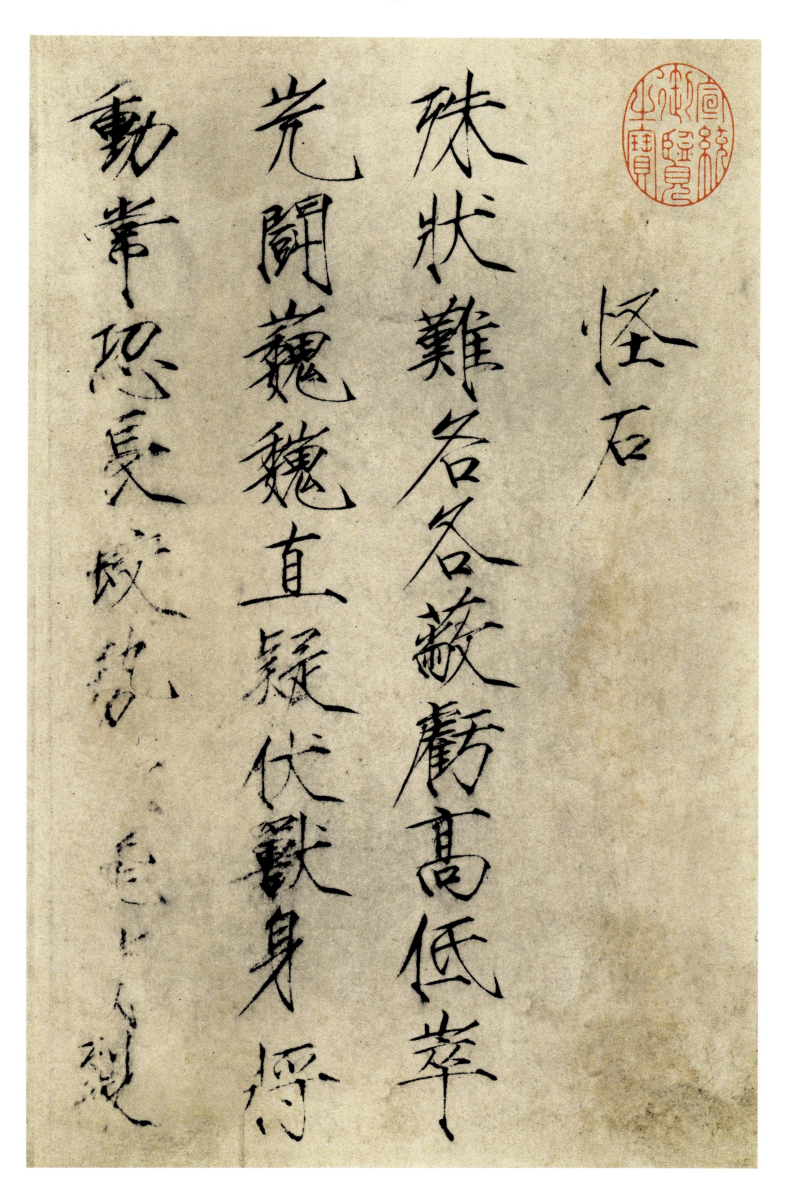

怪石

殊狀難名各蔟齏高低萃
岁鬪巍巍直疑伏獸身將
動常恐長鈹鼓

怪石詩帖

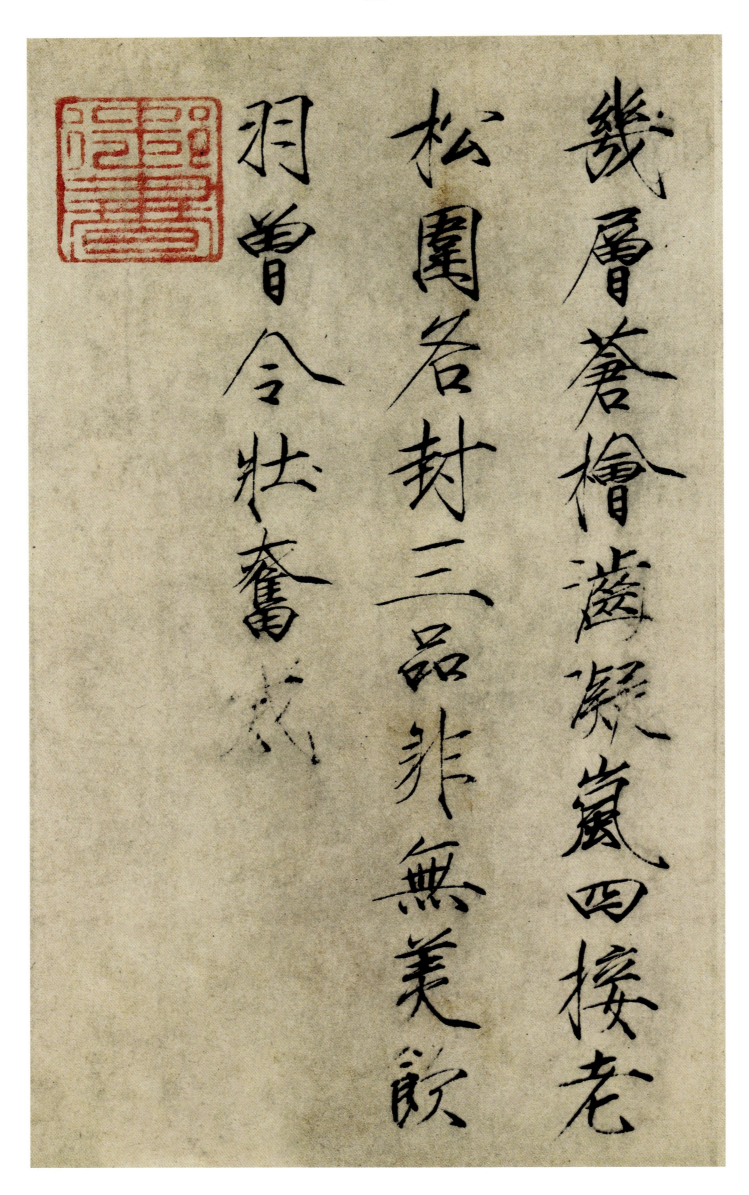

幾層蒼檜護凝嵐四揆老
松圍各封三品非無羨歟
羽曾令壯奮然

棣棠花詩帖

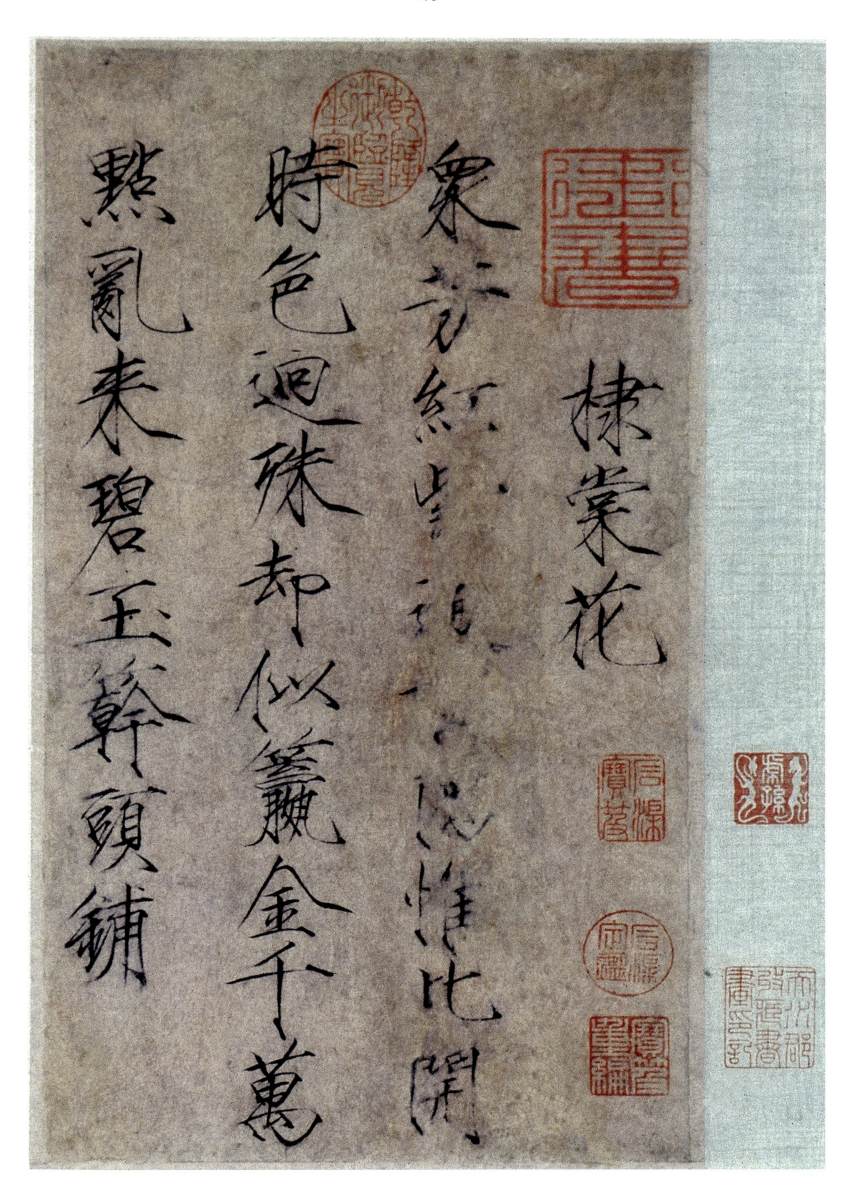

棣棠花

眾芳紅紫已惟此開
時色迴殊卻似簇蘂金千萬
點亂來碧玉幹頭鋪

筍石詩帖

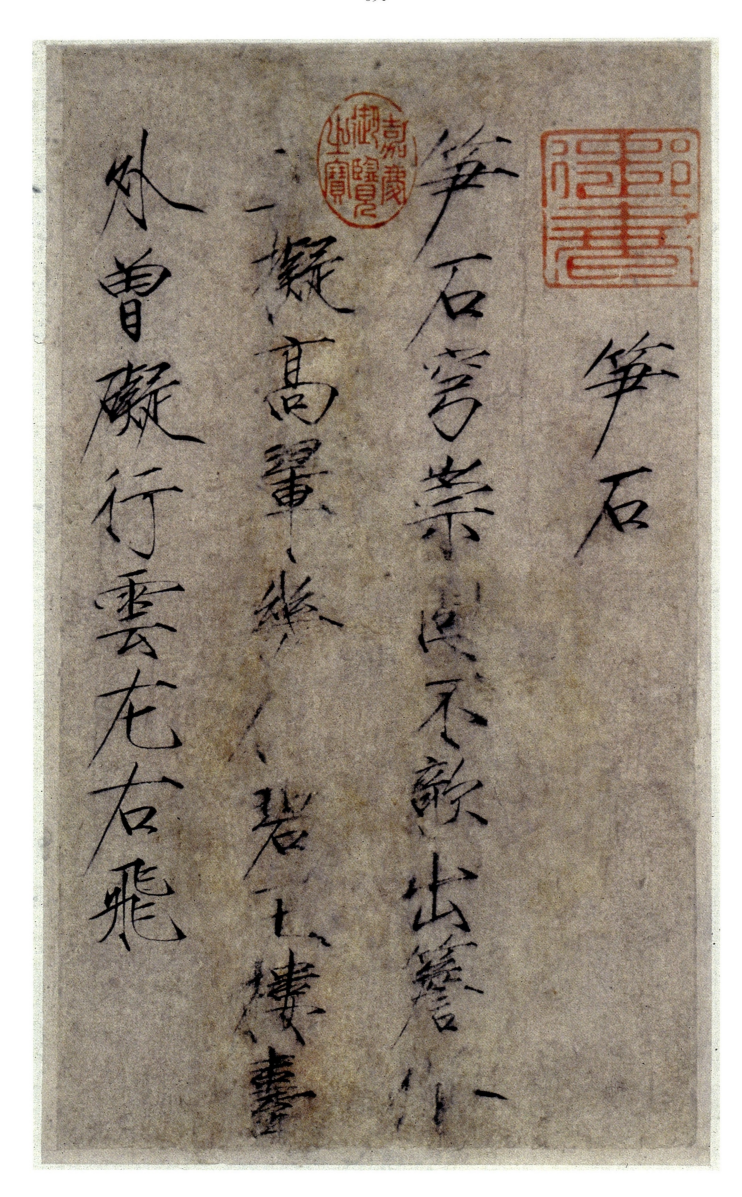

筍石

筍石穹崇實不鵝 出鸞
一凝高筆架 碧玉樓臺
外曾凝行雲左右飛

欲借風霜二詩帖

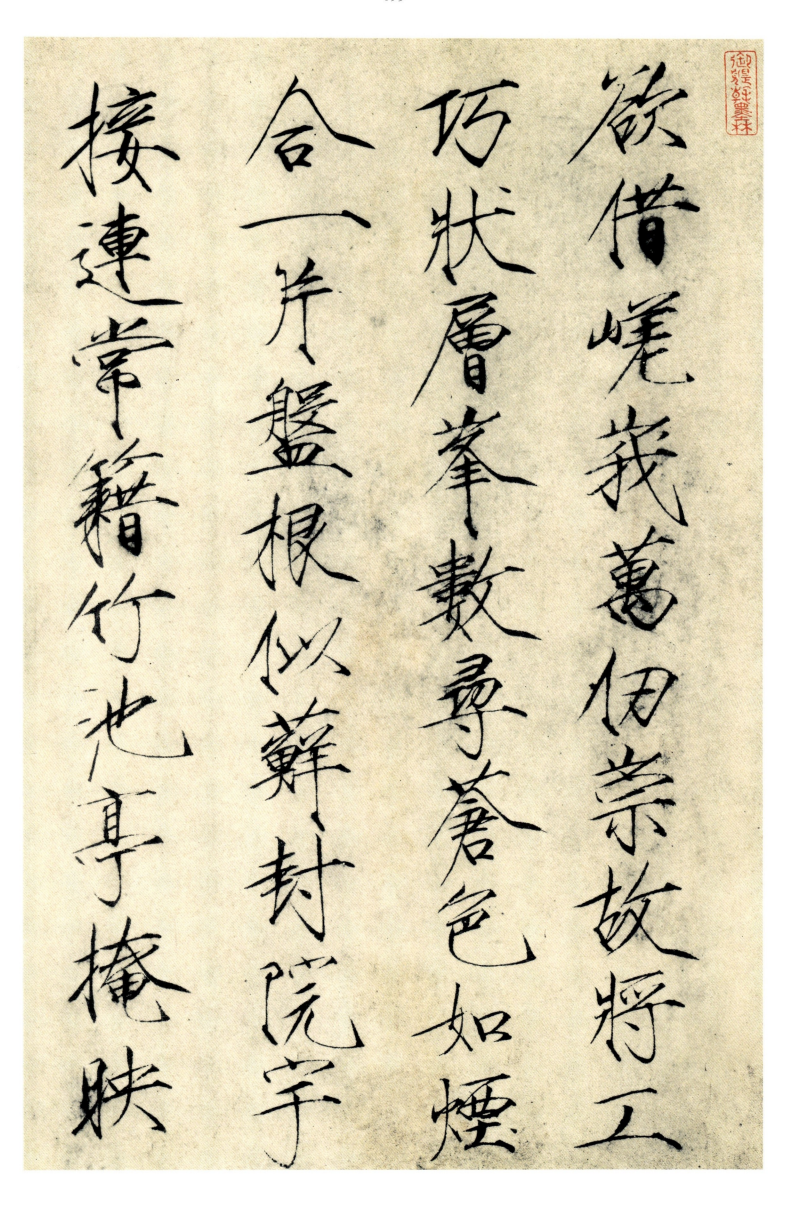

欲借嶔峩巨岳崇故將

巧狀層峯數尋蒼色如煙

合一片盤根似蘚封院宇

接連常籍竹池亭掩映

欲借風霜二詩帖

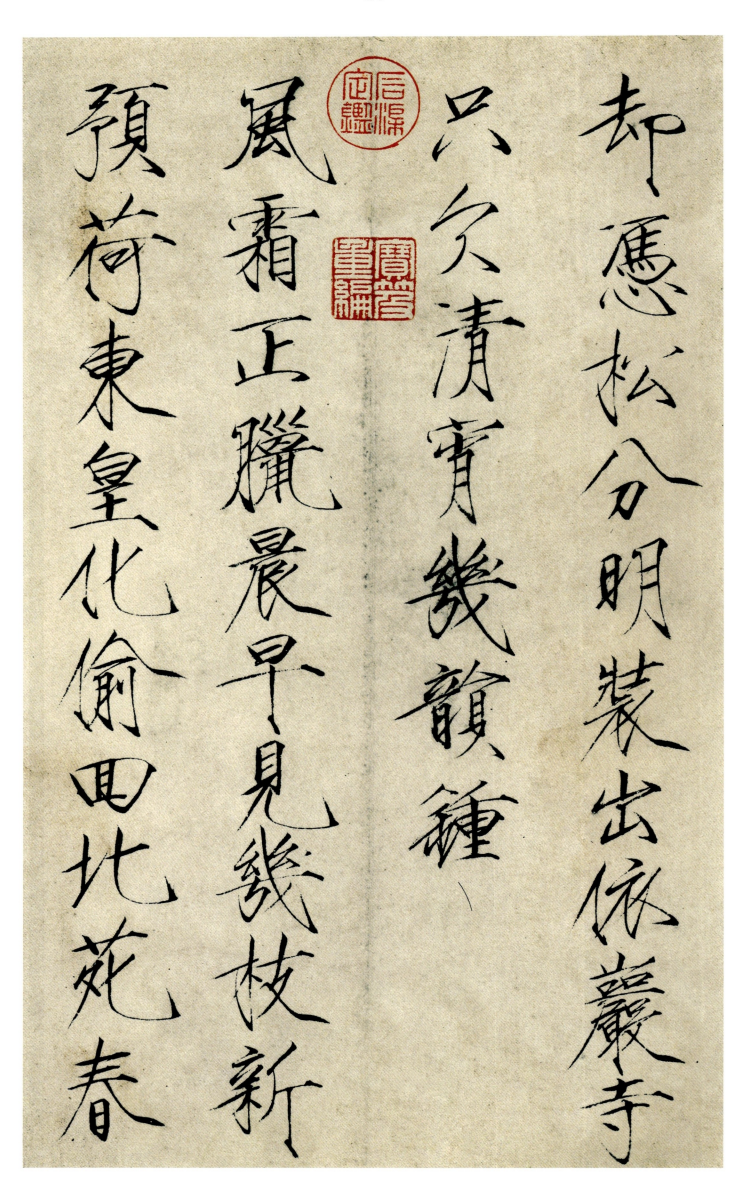

卻應松分明裝出依巖寺
只久清賓幾韻鍾
風霜正朧晨早見幾枝新
預荷東皇化偷田比苑春

旗槍雖不類莽孳似堪倫
已有清榮諭終難混棘蓁

題祥龍石圖

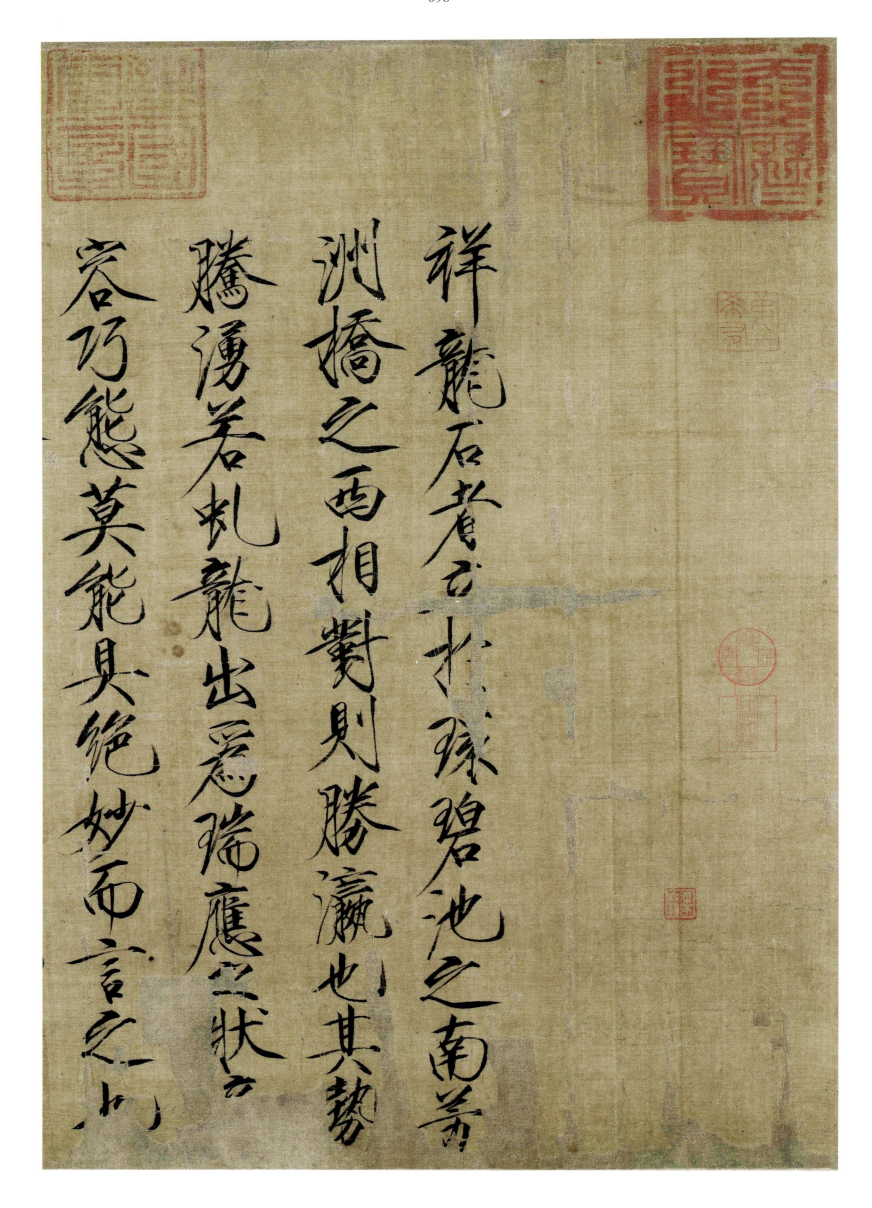

祥龍石者立於環碧池之南芳洲橋之西相對則勝瀛也其勢騰湧若虬龍出為瑞應之狀奇容巧態莫能具絕妙而言之也

題祥龍石圖

彼美蜿蜒勢若龍,挺然為瑞獨稱雄
雲凝好色來相借,水潤清輝更不同
常帶瞑煙疑振鬣,每乘宵雨恐凌空
故憑彩筆親模寫,融結功深未易窮

御製御畫并書

題瑞鶴圖

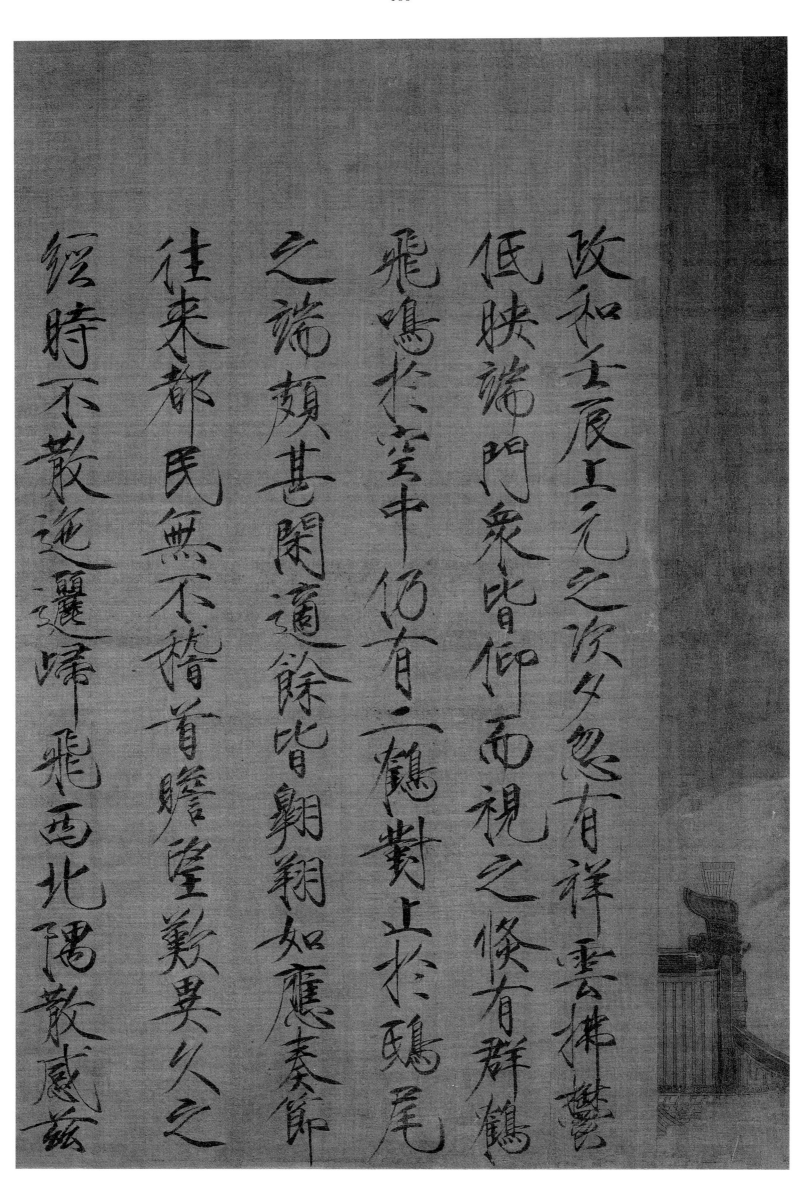

政和壬辰上元之次夕忽有祥雲拂鬱低映端門眾皆仰而視之倐有群鶴飛鳴於空中仍有二鶴對止於鴟尾之端頗甚閑適餘皆翱翔如應奏節往來都民無不稽首瞻望歎異久之經時不散逡巡歸飛西北隅散感茲

題瑞鶴圖

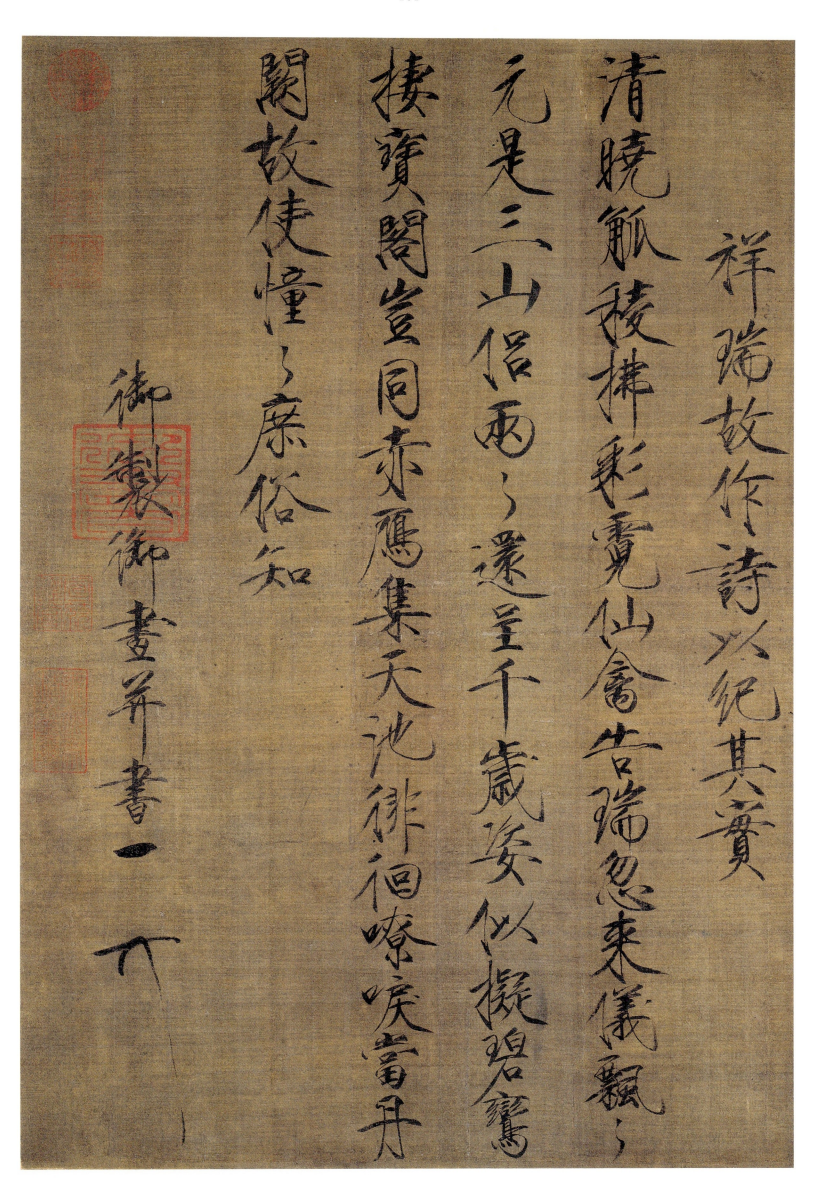

祥瑞故作詩以紀其實

清曉觚稜拂彩霓仙禽告瑞忽來儀飄飄元是三山侶兩兩還呈千歲姿似擬碧鸞棲寶閣豈同赤鴈集天池徘徊嘹唳當丹闕故使憧憧庶俗知

御製御書并書

題芙蓉錦雞圖

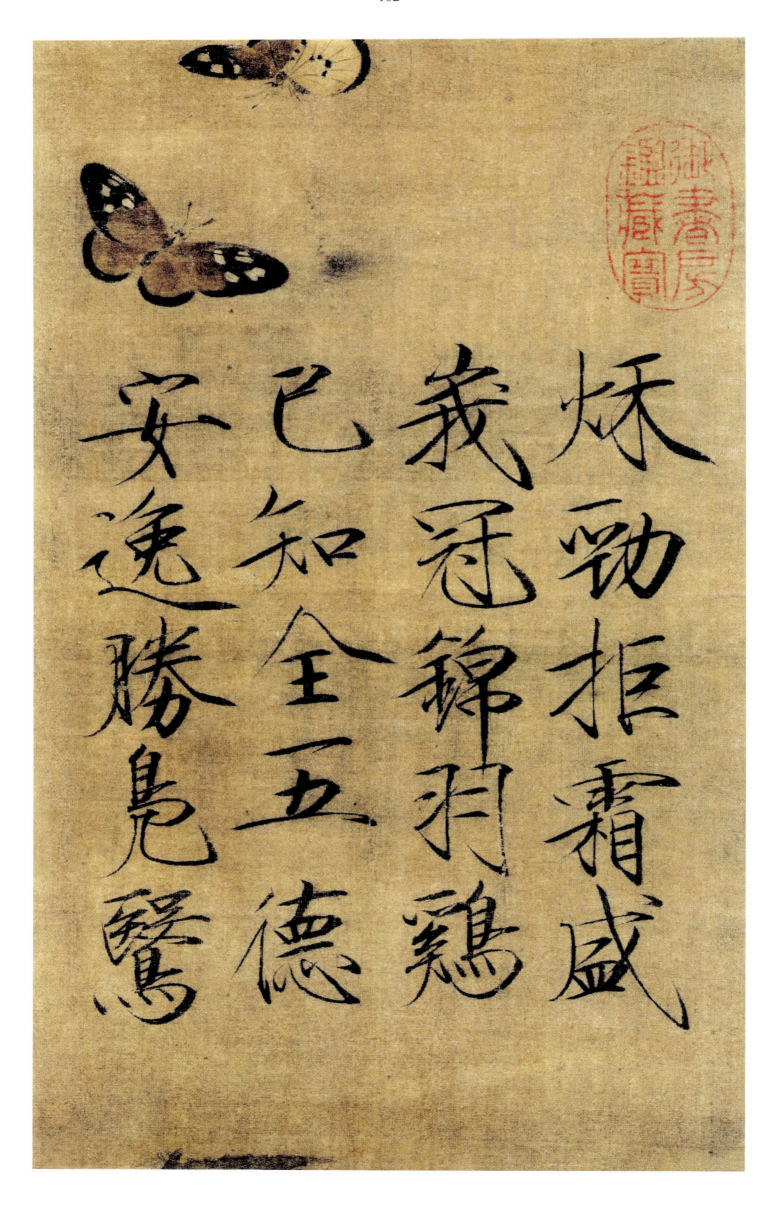

秋勁拒霜盛
(秋)冠錦羽雞
已知全五德
安逸勝鳧鷖

題臘梅山禽圖

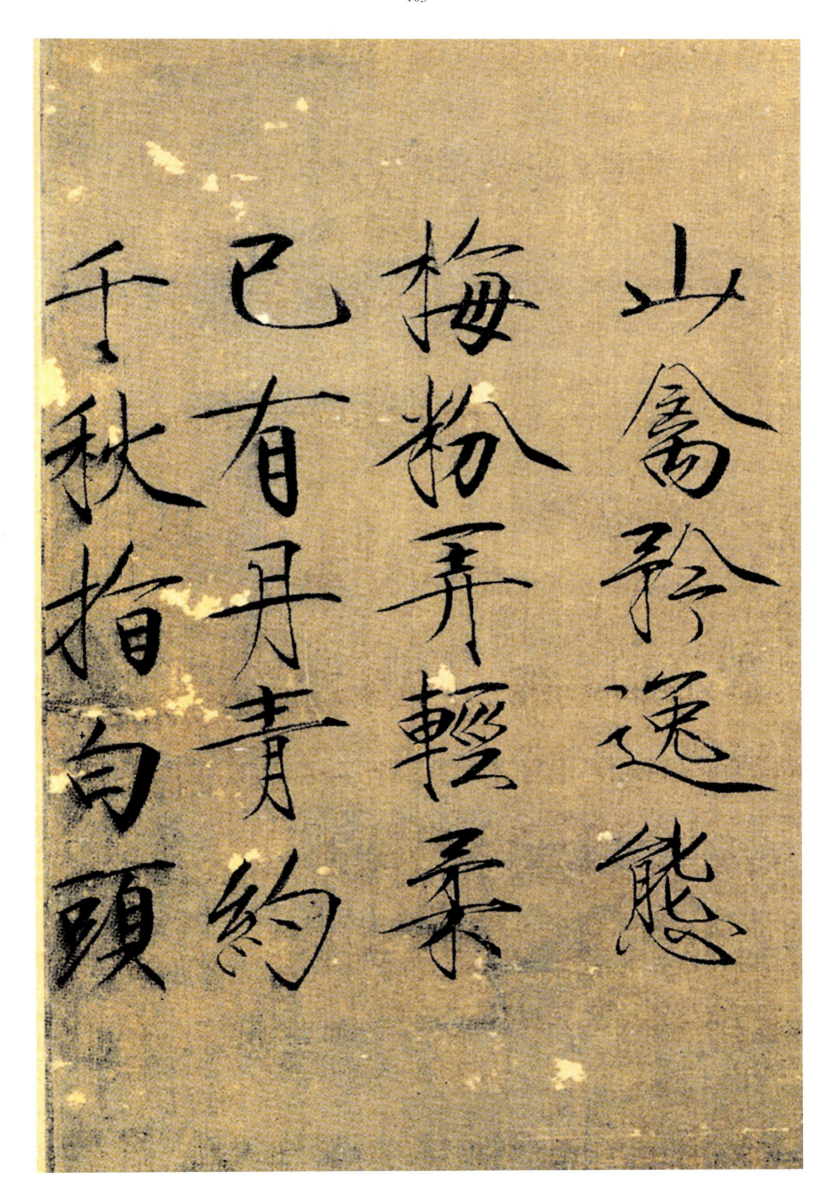

山禽矜逸態
梅粉弄輕柔
已有丹青約
千秋指白頭

題五色鸚鵡圖

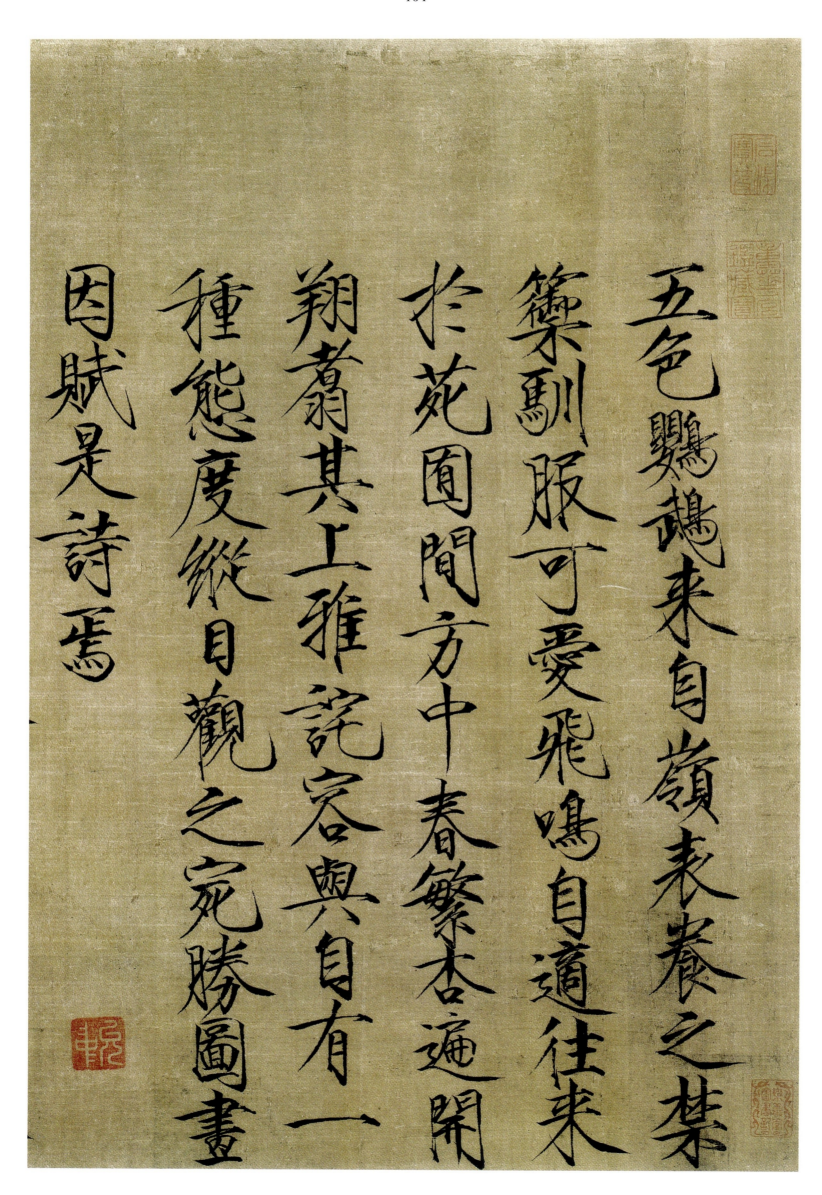

五色鸚鵡來自嶺表養之禁
籞馴服可愛飛鳴自適往來
於苑囿間方中春繁杏遍開
翔翥其上雅詫容與自有一
種態度縱目觀之宛勝圖畫
因賦是詩焉

題五色鸚鵡圖

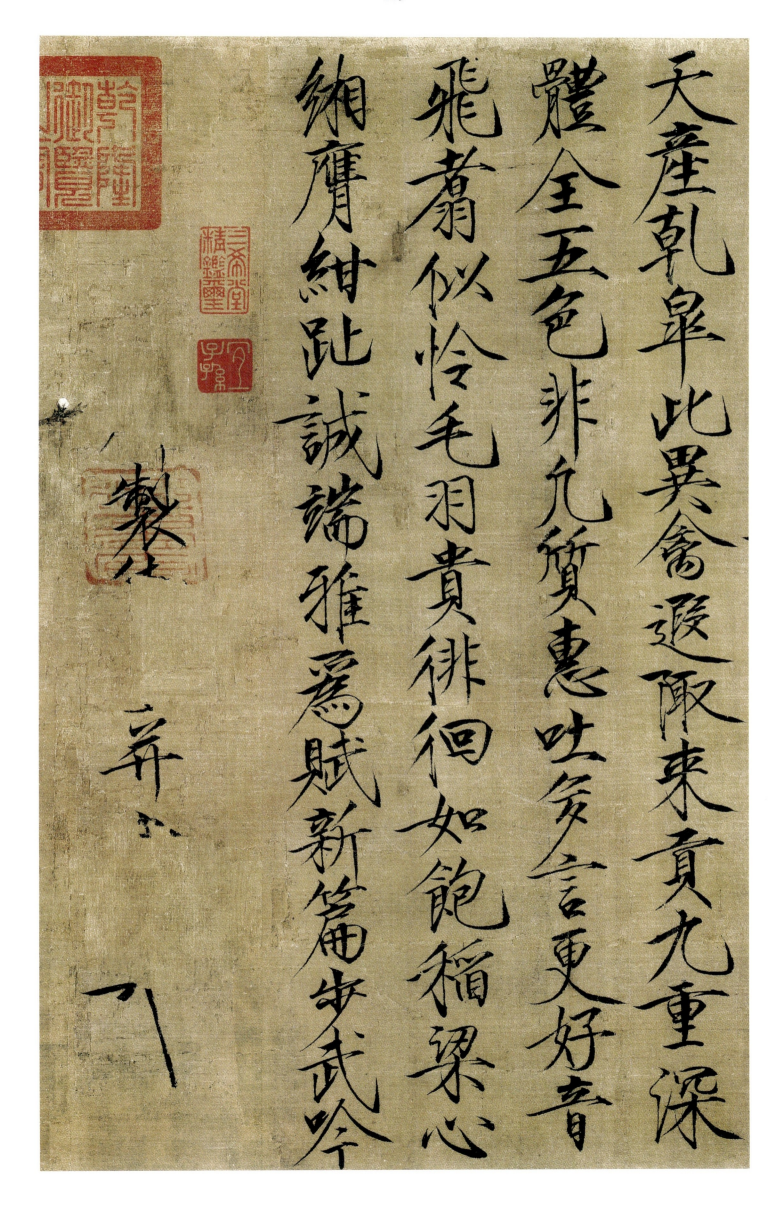

天產乾皋此異禽遐陬來貢九重深
體全五色非凡質惠吐多言更好音
飛鳴似憐毛羽貴徘徊如飽稻粱心
緗膺紺趾誠端雅爲賦新篇步武吟

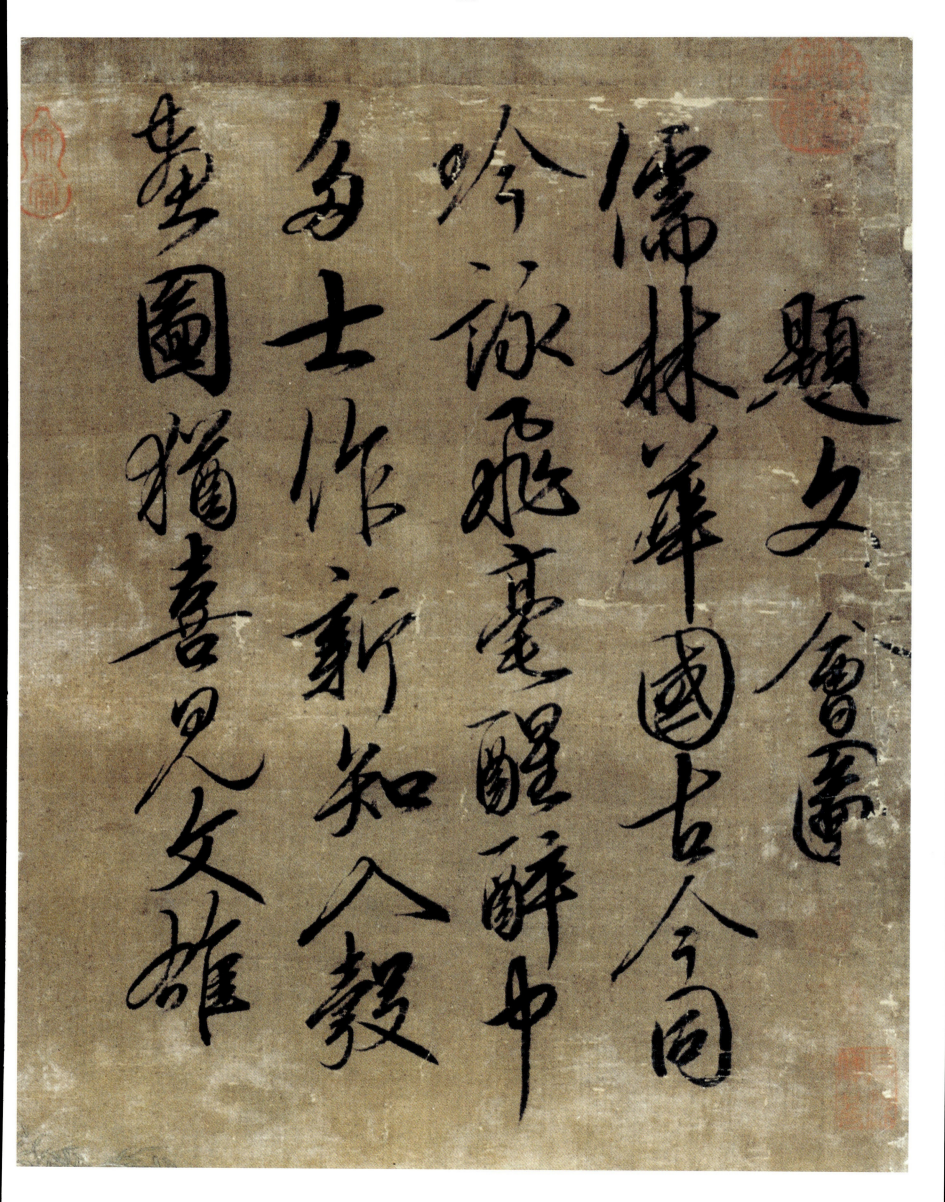

題文會圖
儒林筆國古今同
吟詠飛毫醒醉中
多士作新知入穀
畫圖獨喜見文雄

掠水燕翎詩紈扇

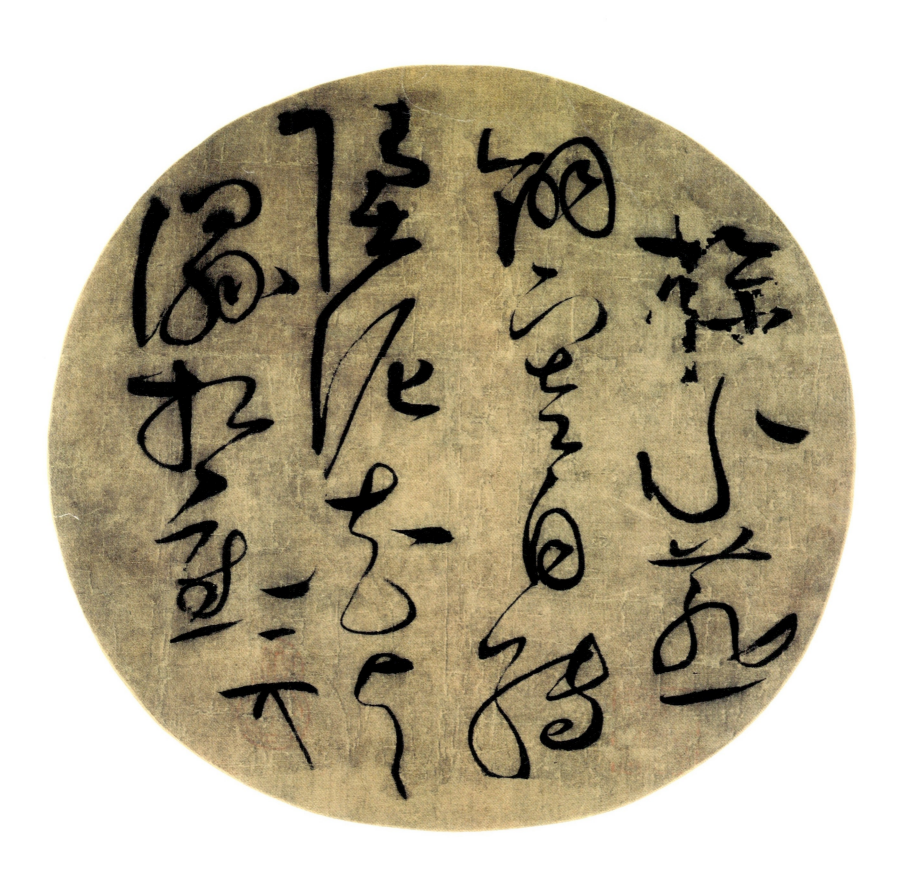

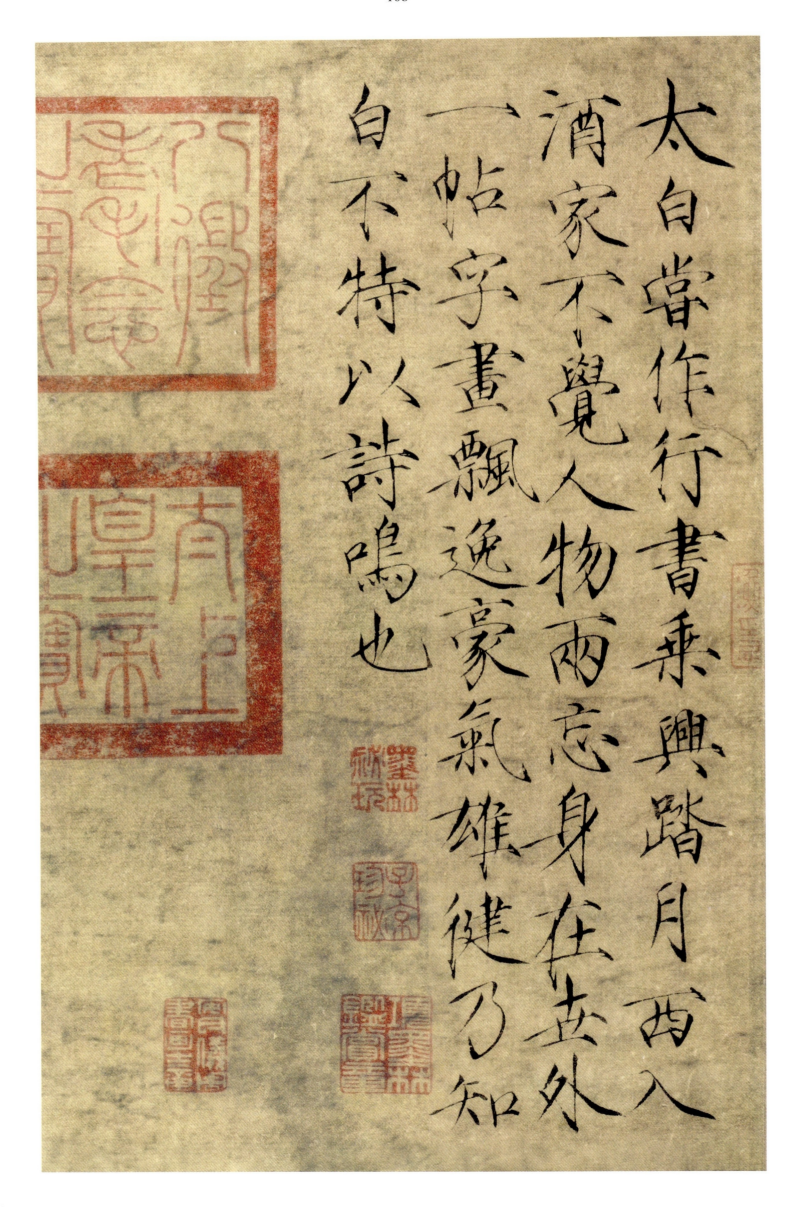

太白嘗作行書乘興踏月西入酒家不覺人物兩忘身在尊外一帖字畫飄逸豪氣雄健乃知白不特以詩鳴也

唐太子率更令歐陽詢書張翰帖筆法險勁猛銳長驅智永亦復避鋒雞林嘗遣使求詢書高祖聞而歎曰詢之書名

遠播四夷晚秊筆力益剛勁有執法面折庭爭之風孤峯崛起四面削成非虛譽也

女史箴圖跋

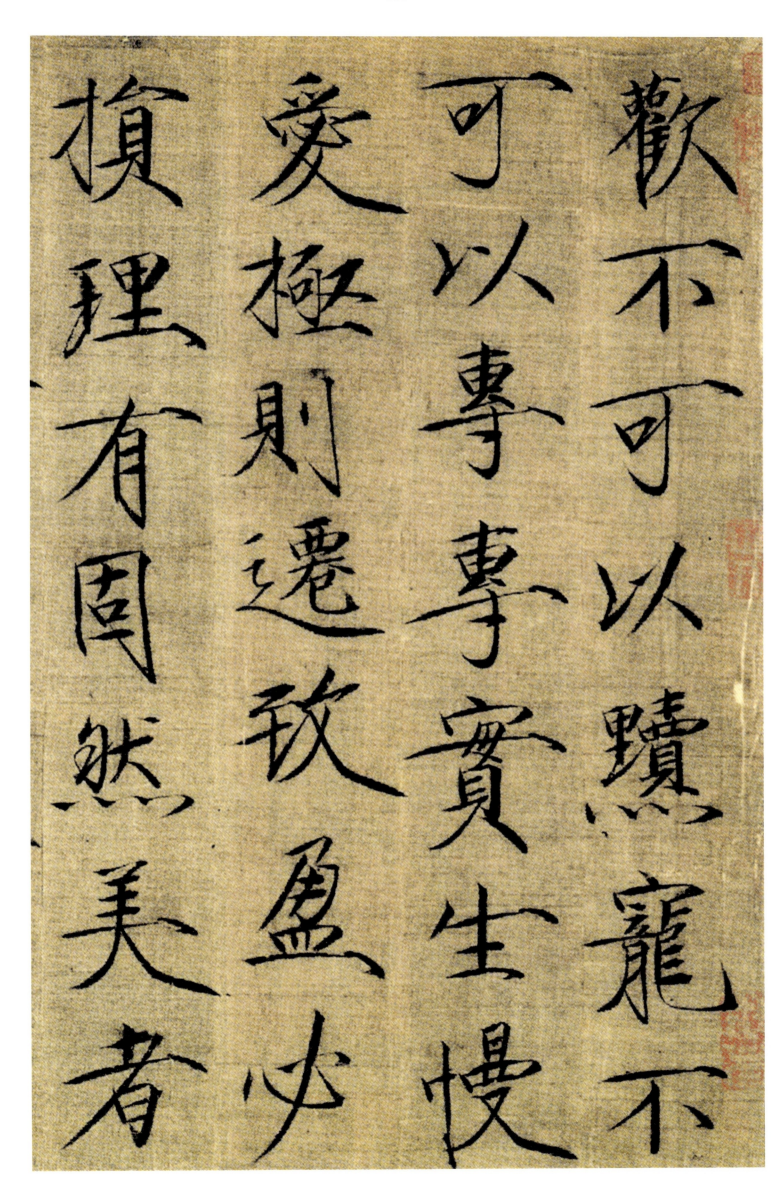

歡不可以黷，寵不可以專，專實生慢，愛極則遷，致盈必損，理有固然，美者

女史箴圖跋

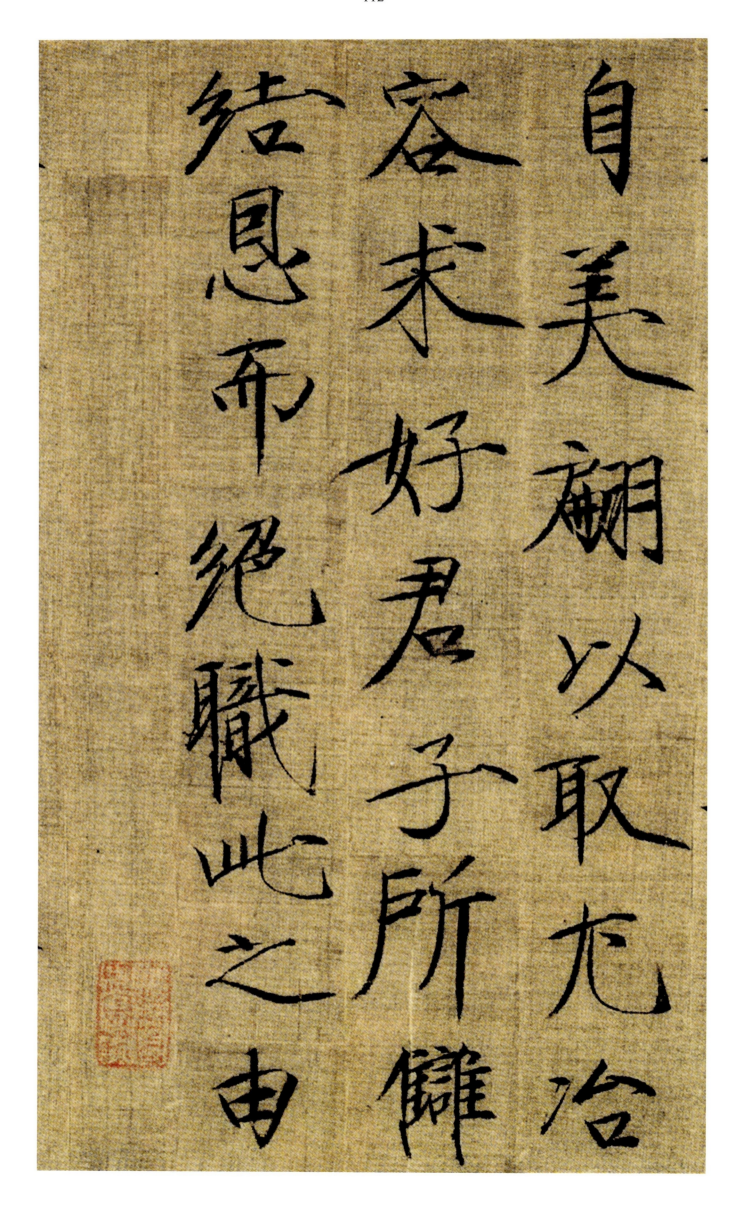

自美翻以取尤冶
容求好君子所難
結恩而絕職此之由

女史箴圖跋

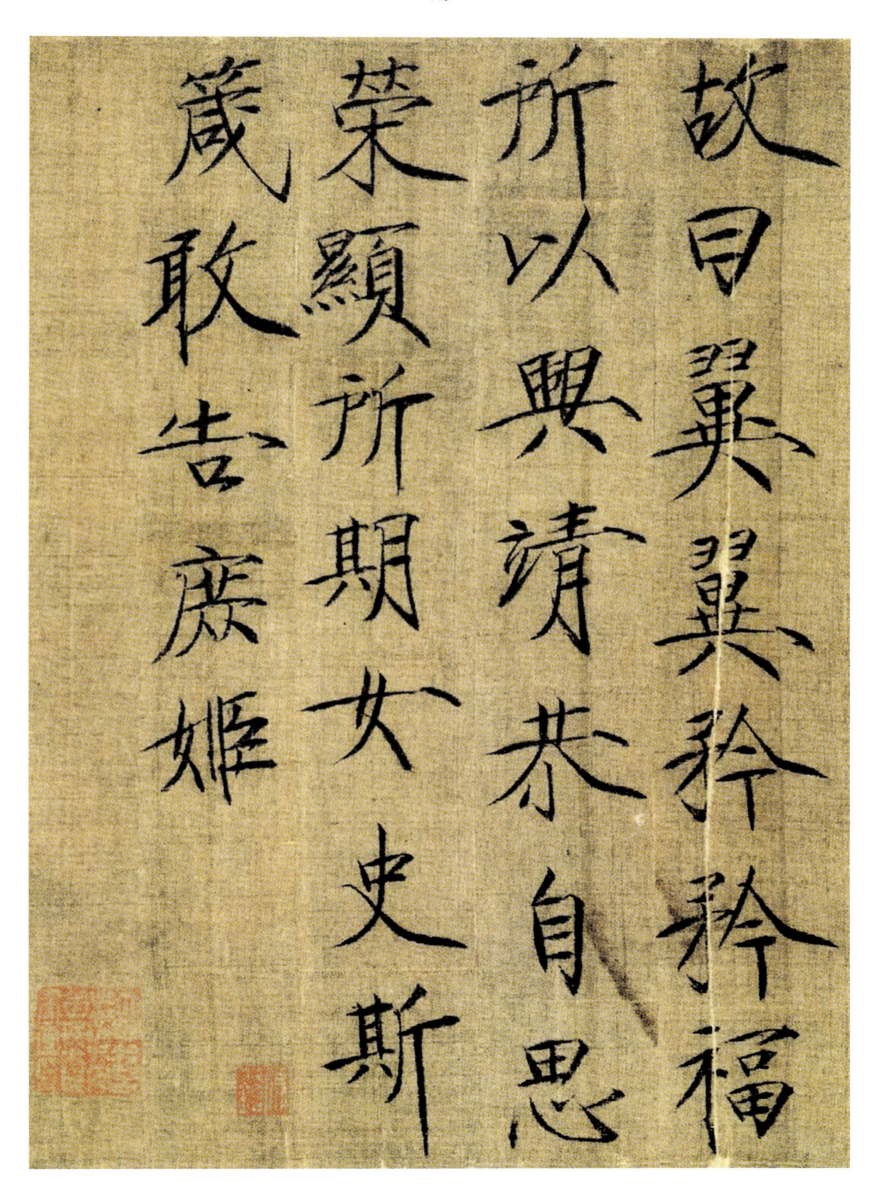

故曰翼翼矜矜福所以興靖恭自思榮顯所期女史斯箴敢告庶姬

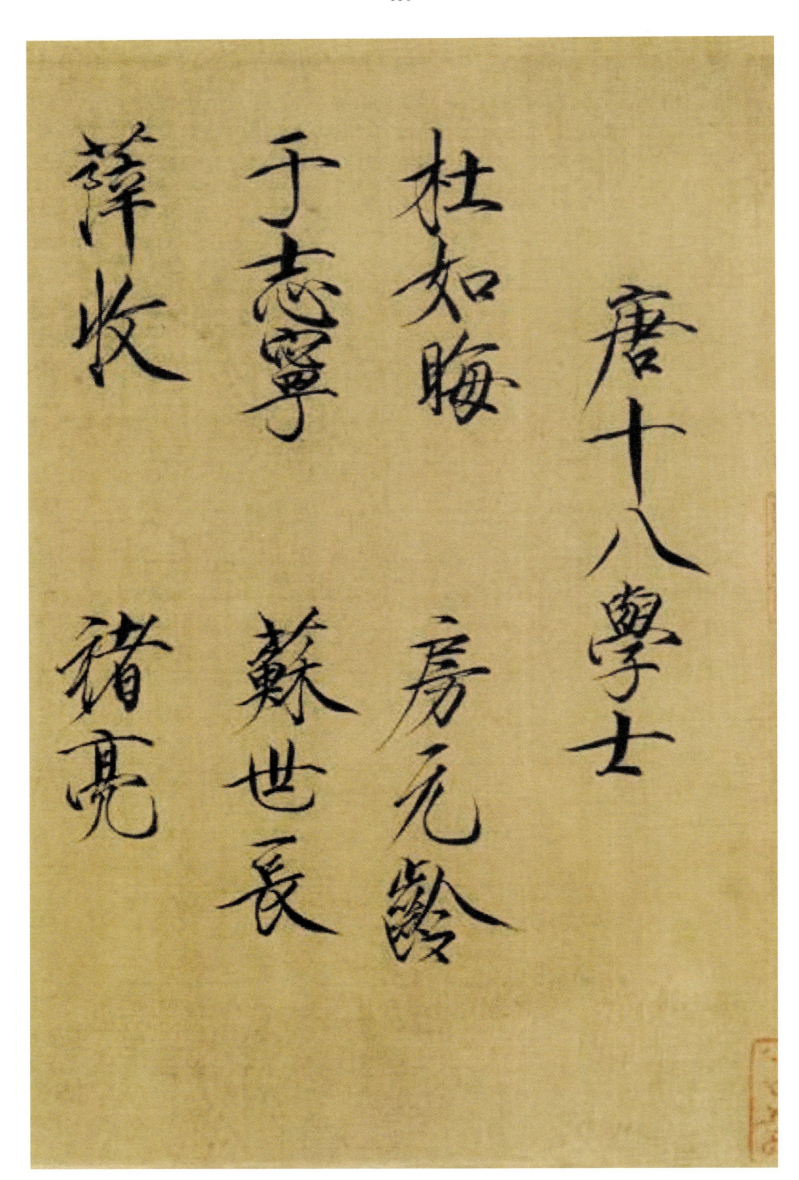

唐十八學士
杜如晦　房元齡
于志寧　蘇世長
薛收　　褚亮

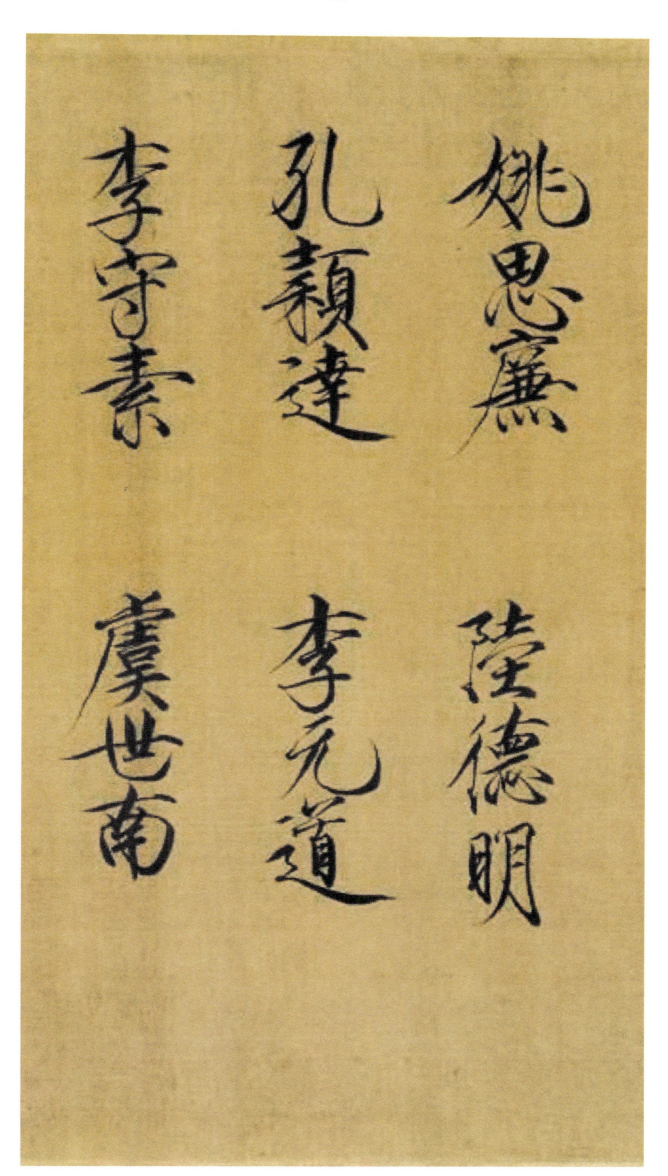

姚思廉　陸德明

孔穎達　李元道

李守素　虞世南

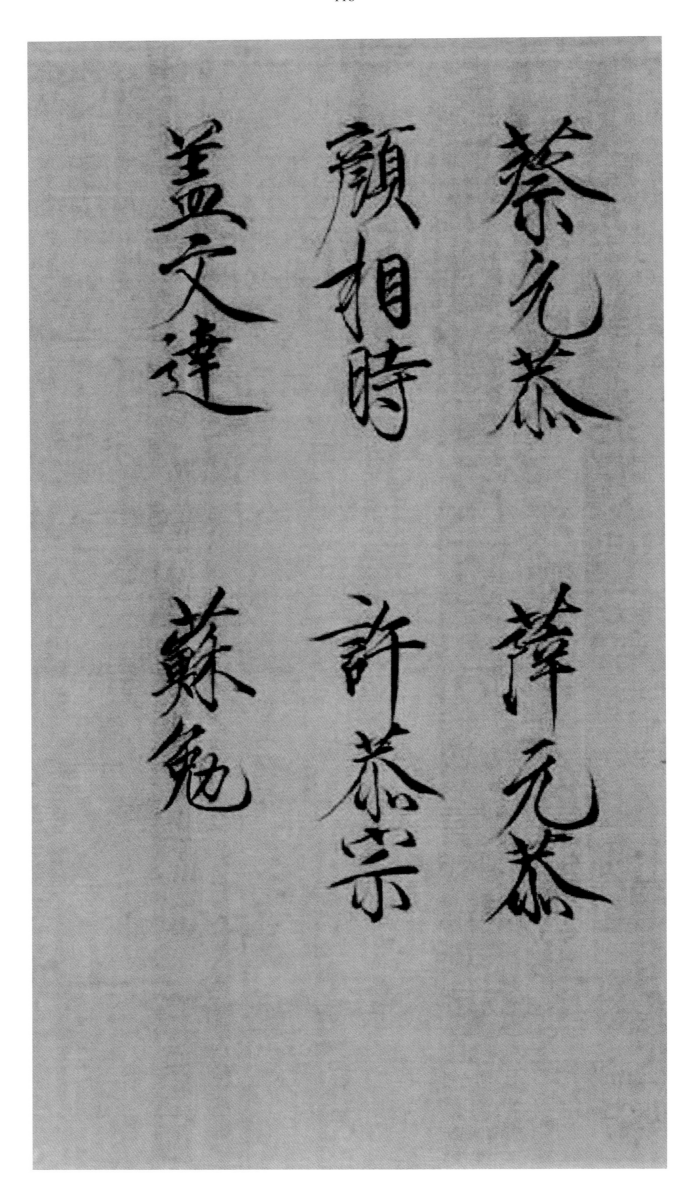

儒林華國古今同吟
詠飛毫醒醉中名士
作新知入轂畫圖猶
喜見文雄

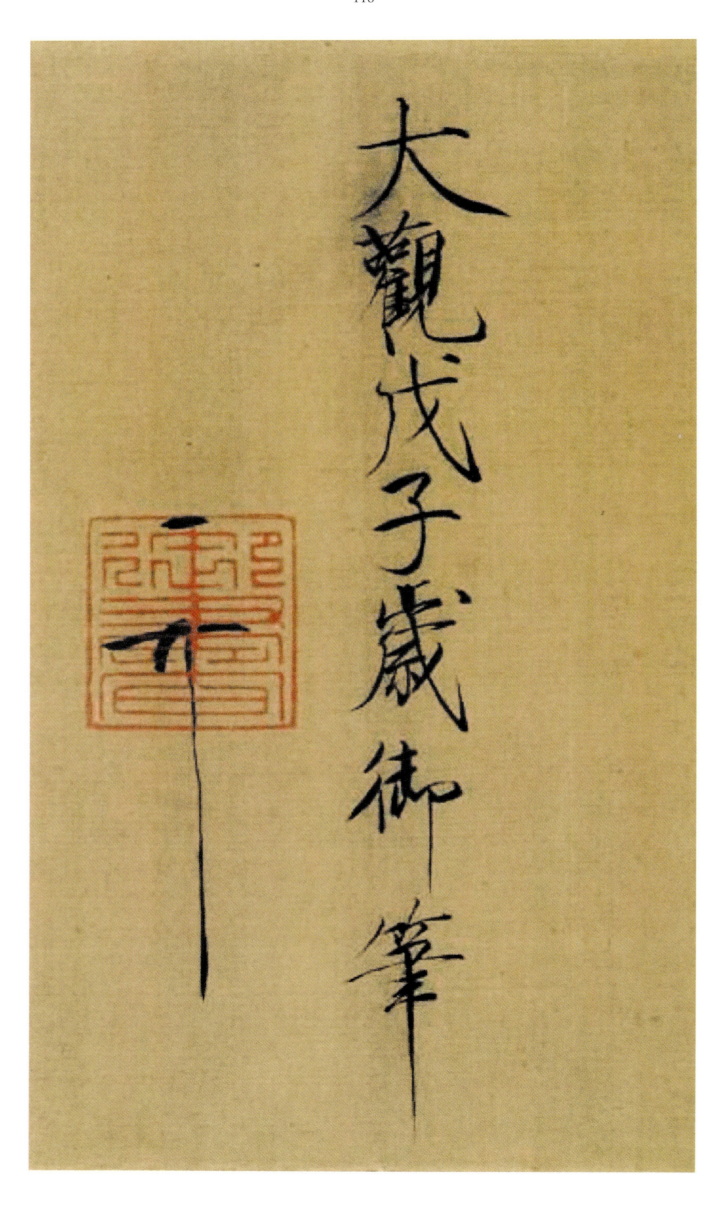

蔡行敕

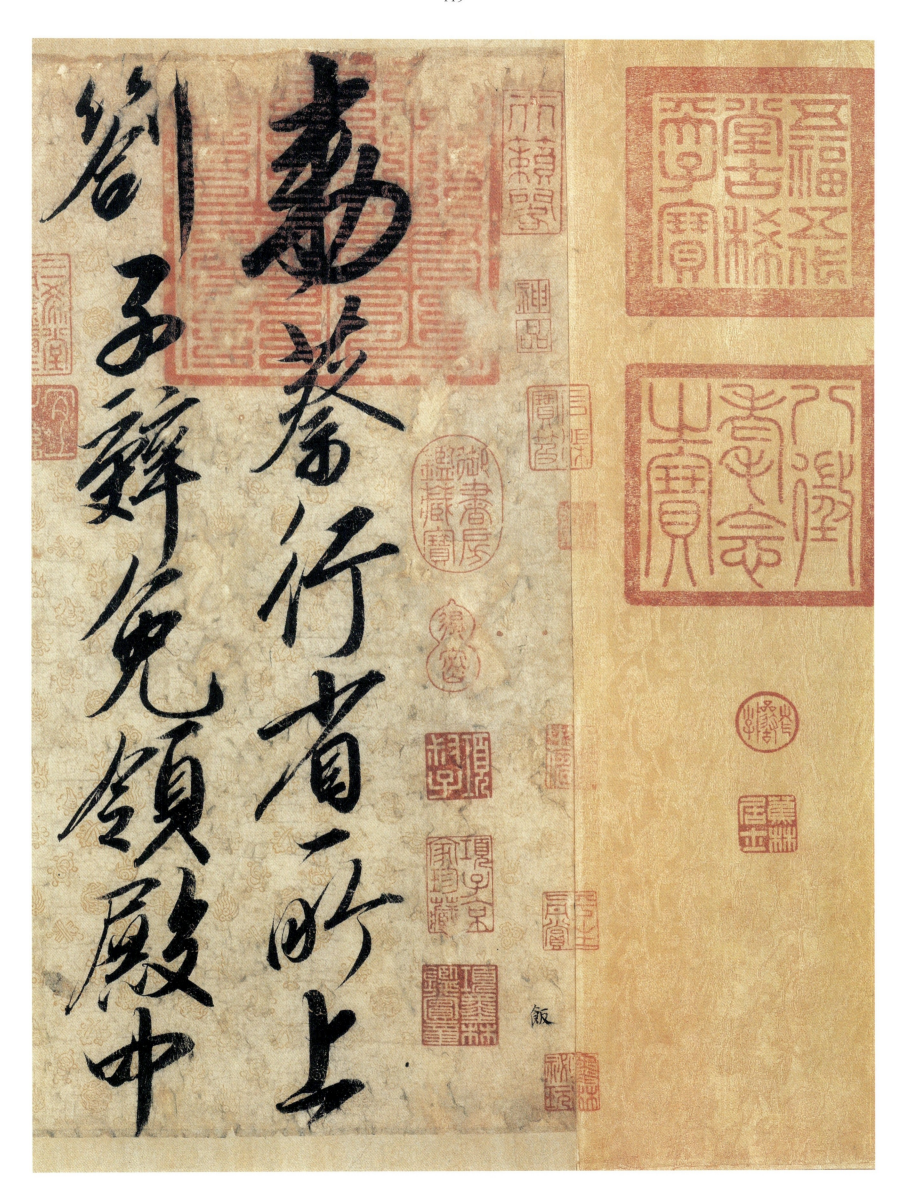

蔡行敕

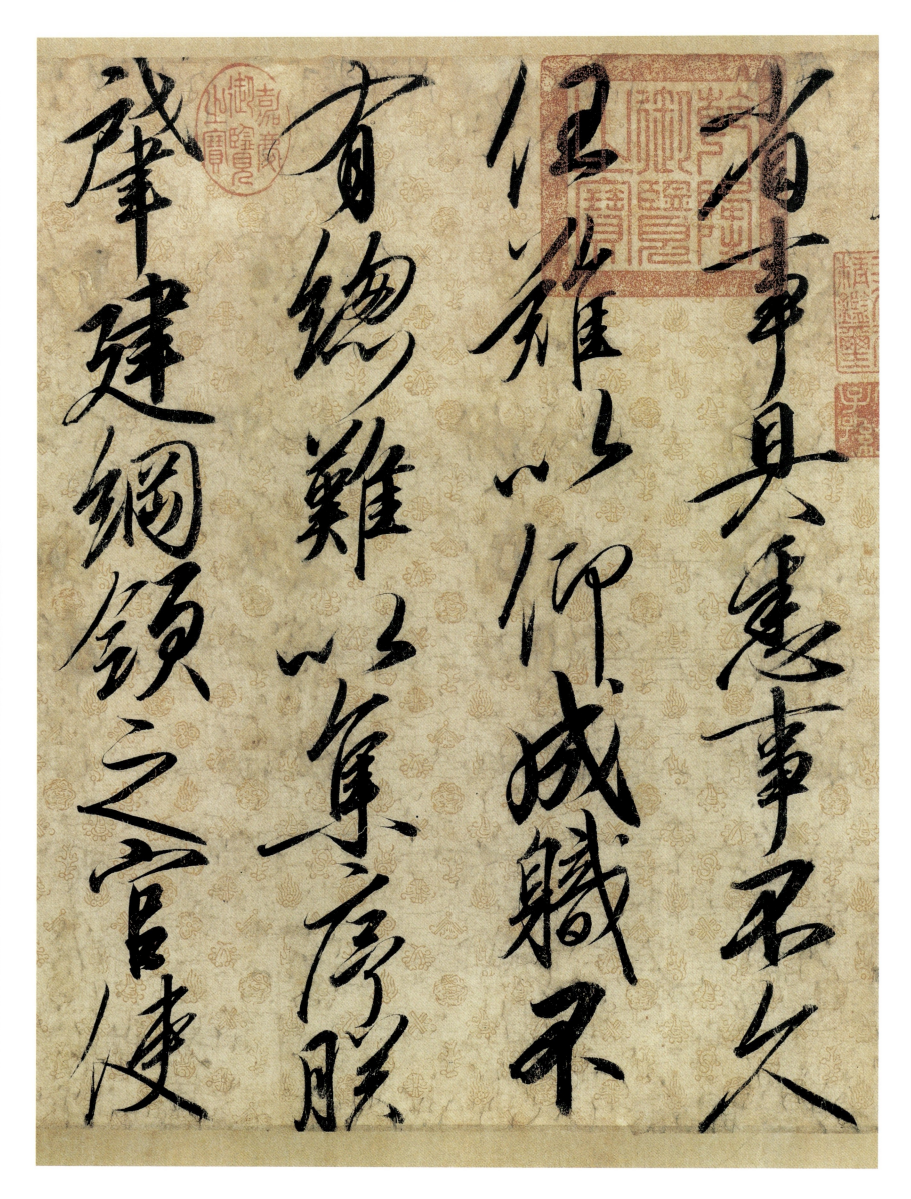

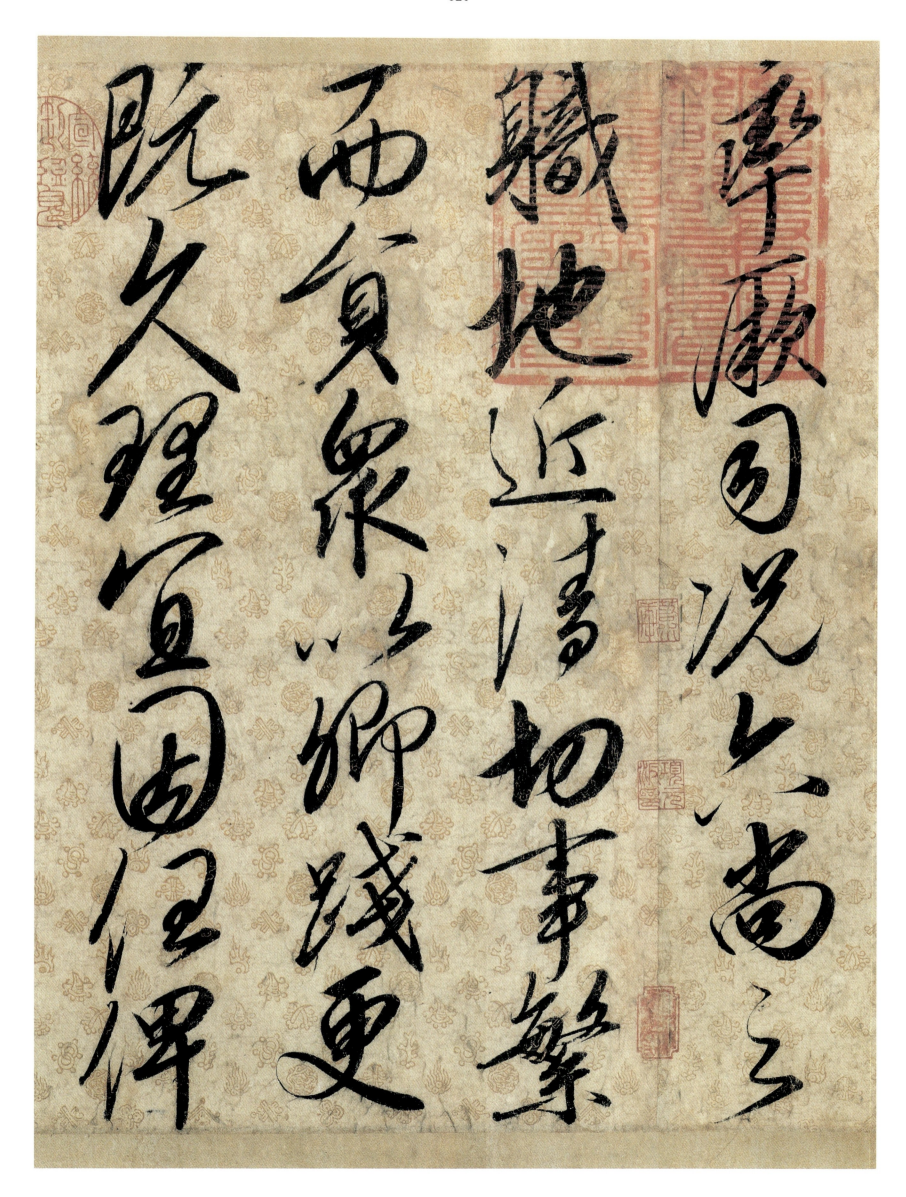

蔡行敕

蔡行敕

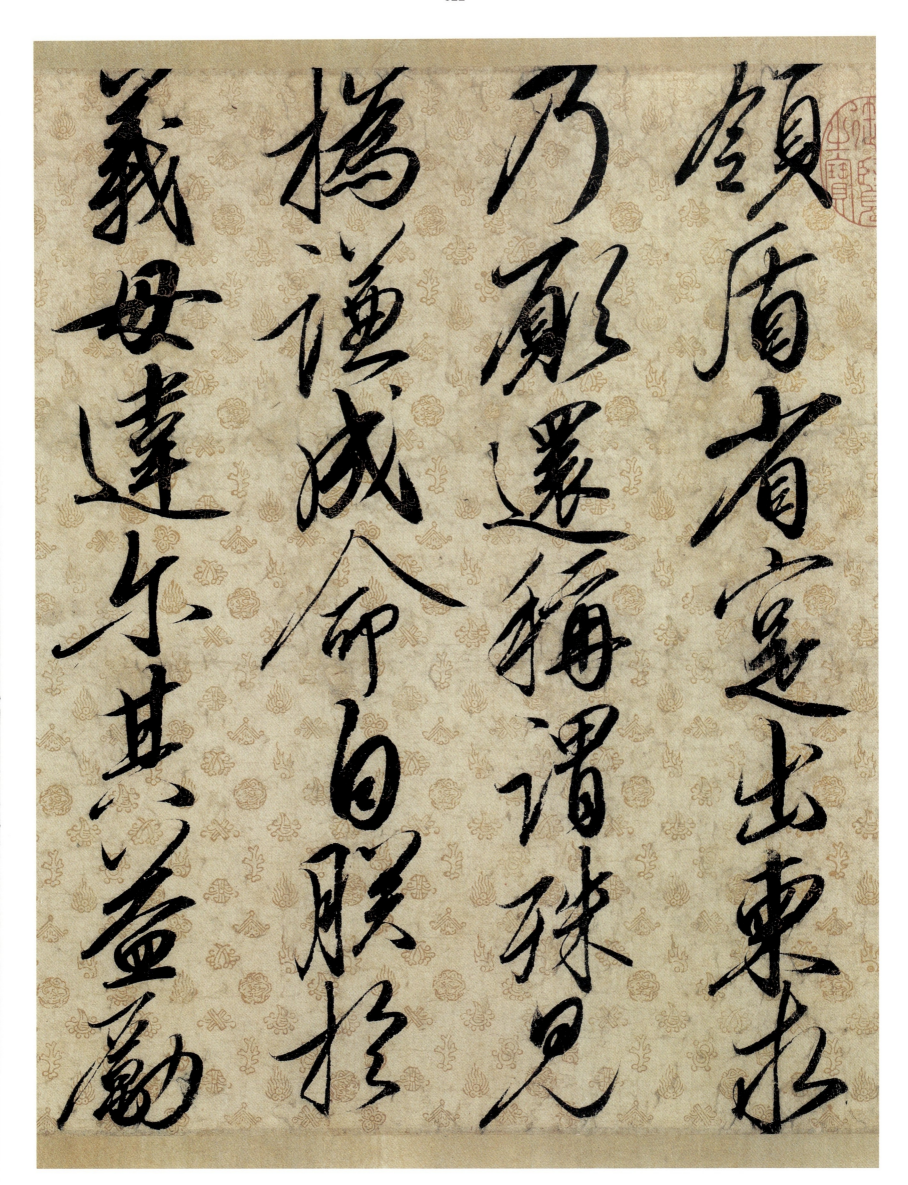

蔡行敕

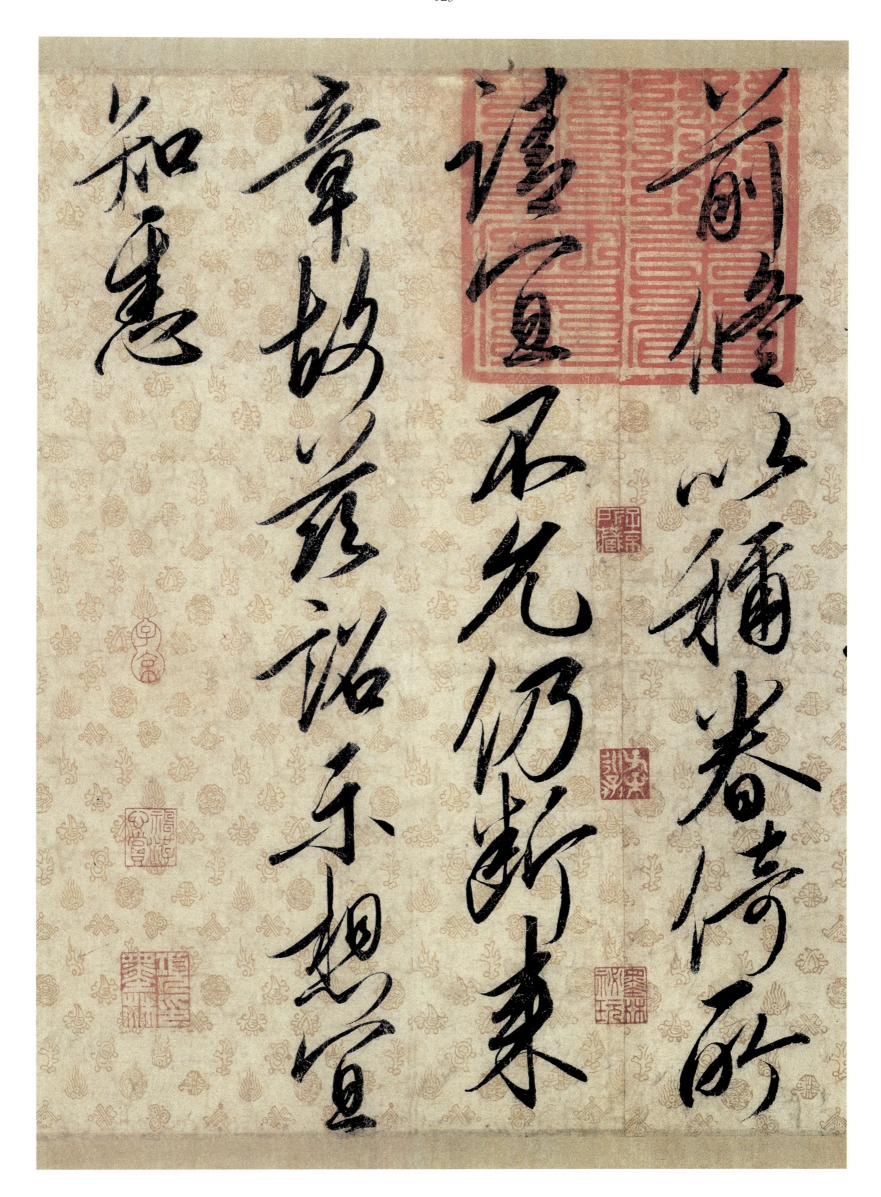

蔡行敕

蔡行敕

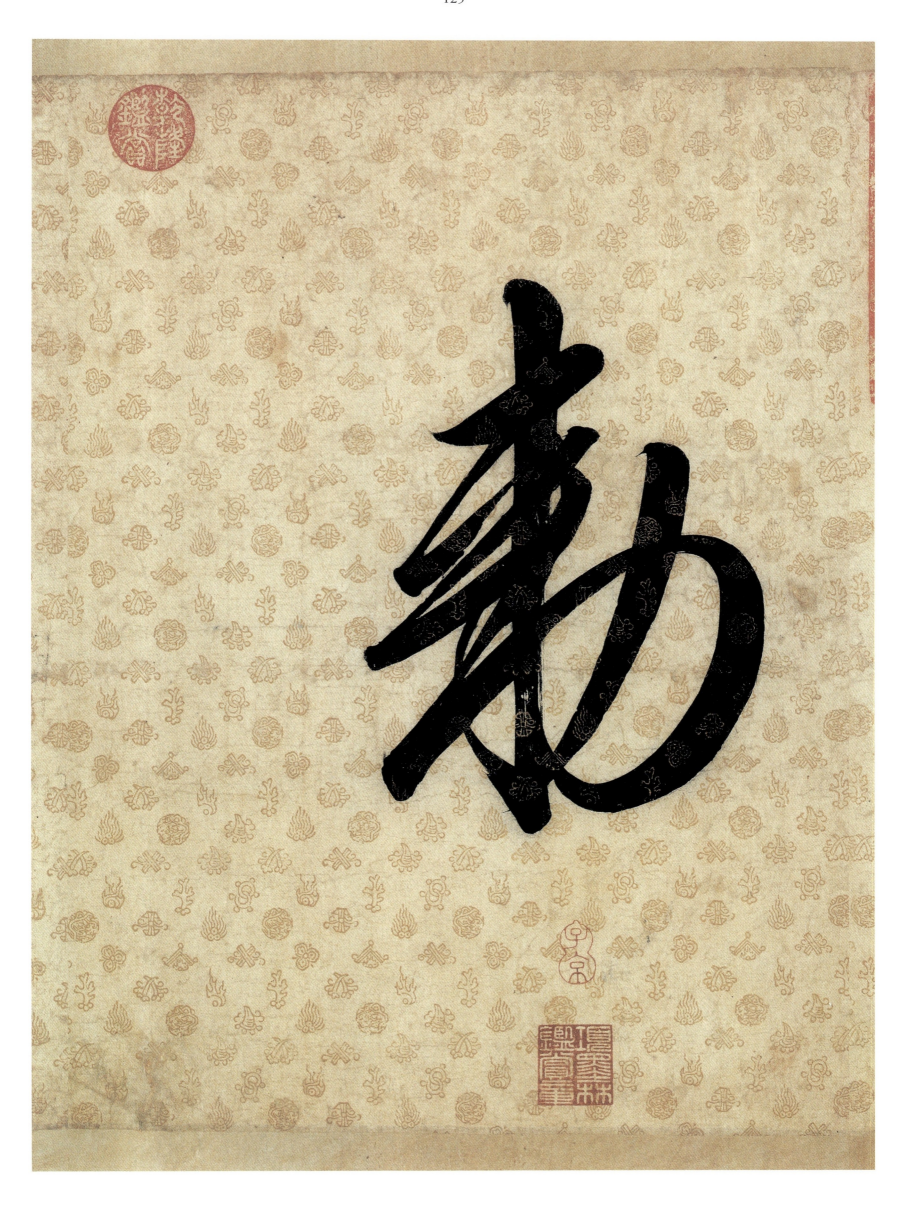

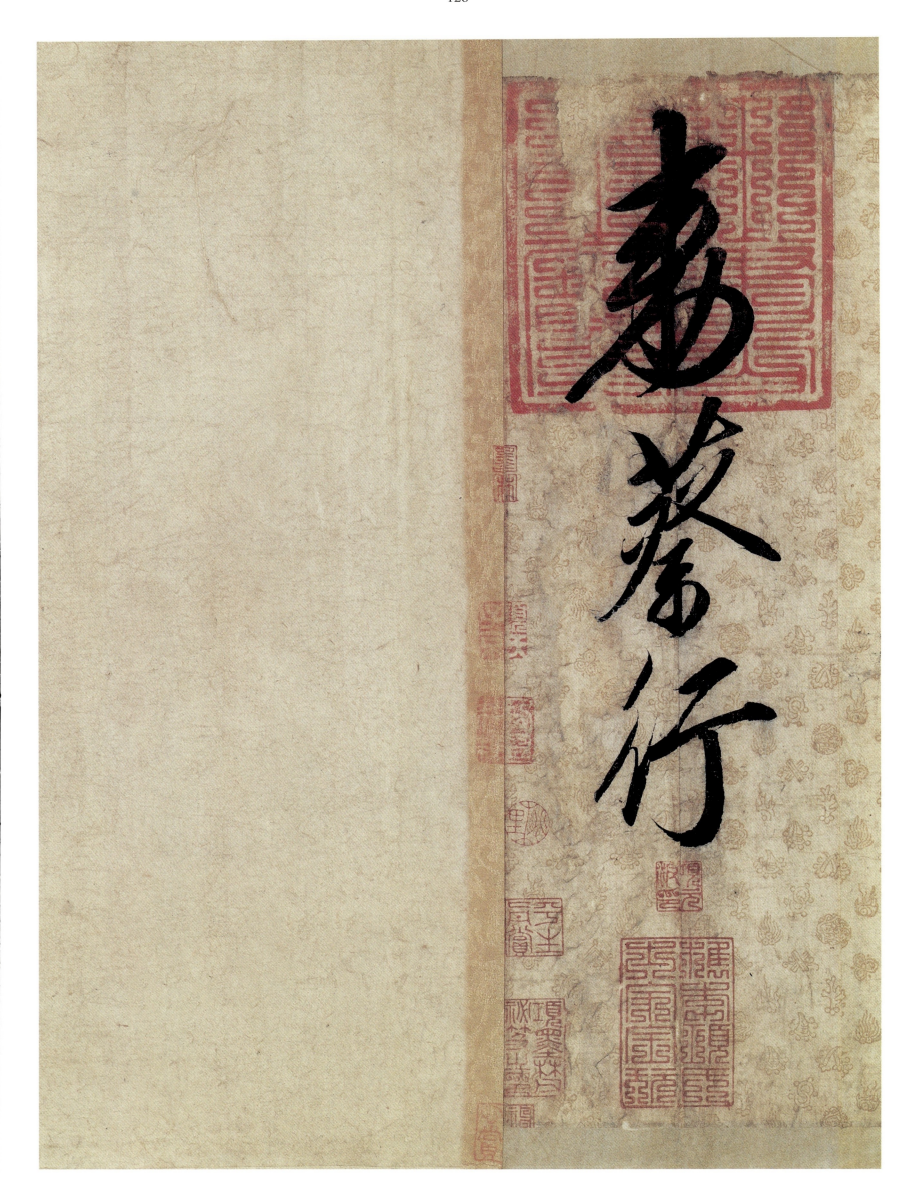

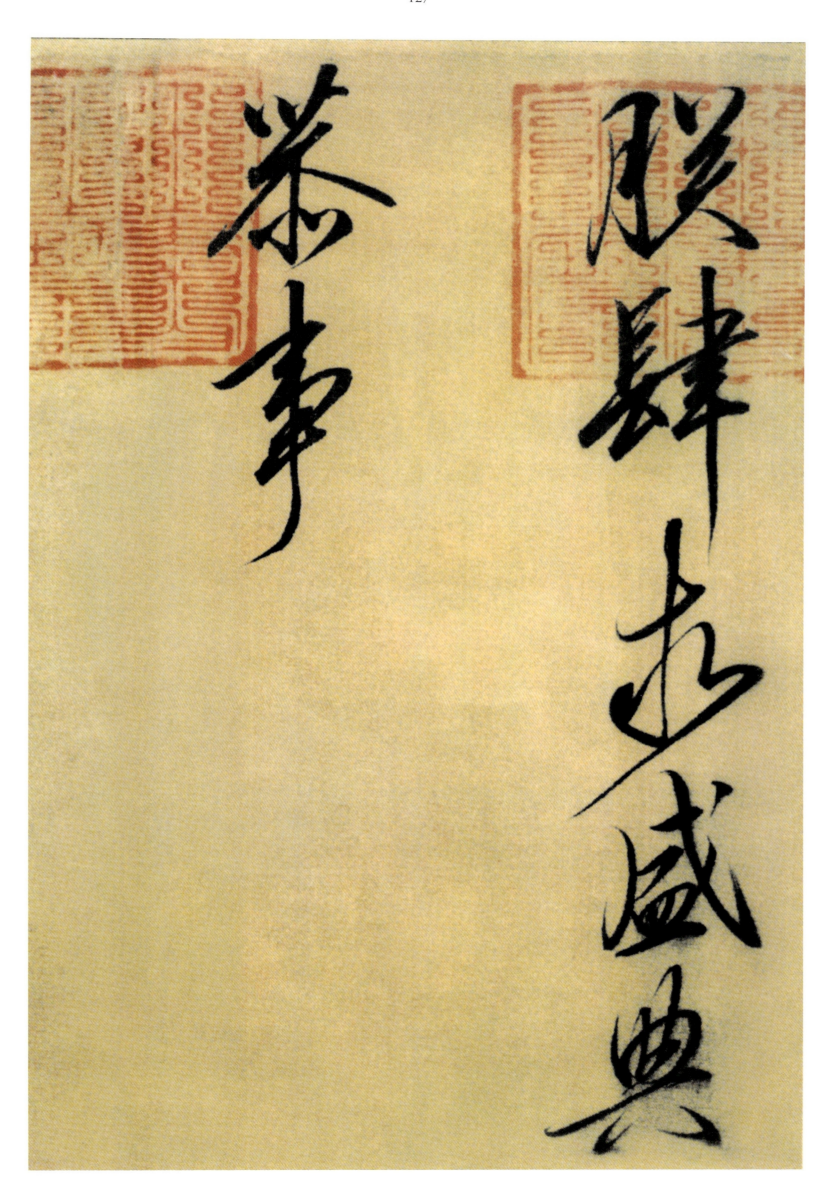

恭事方丘敕

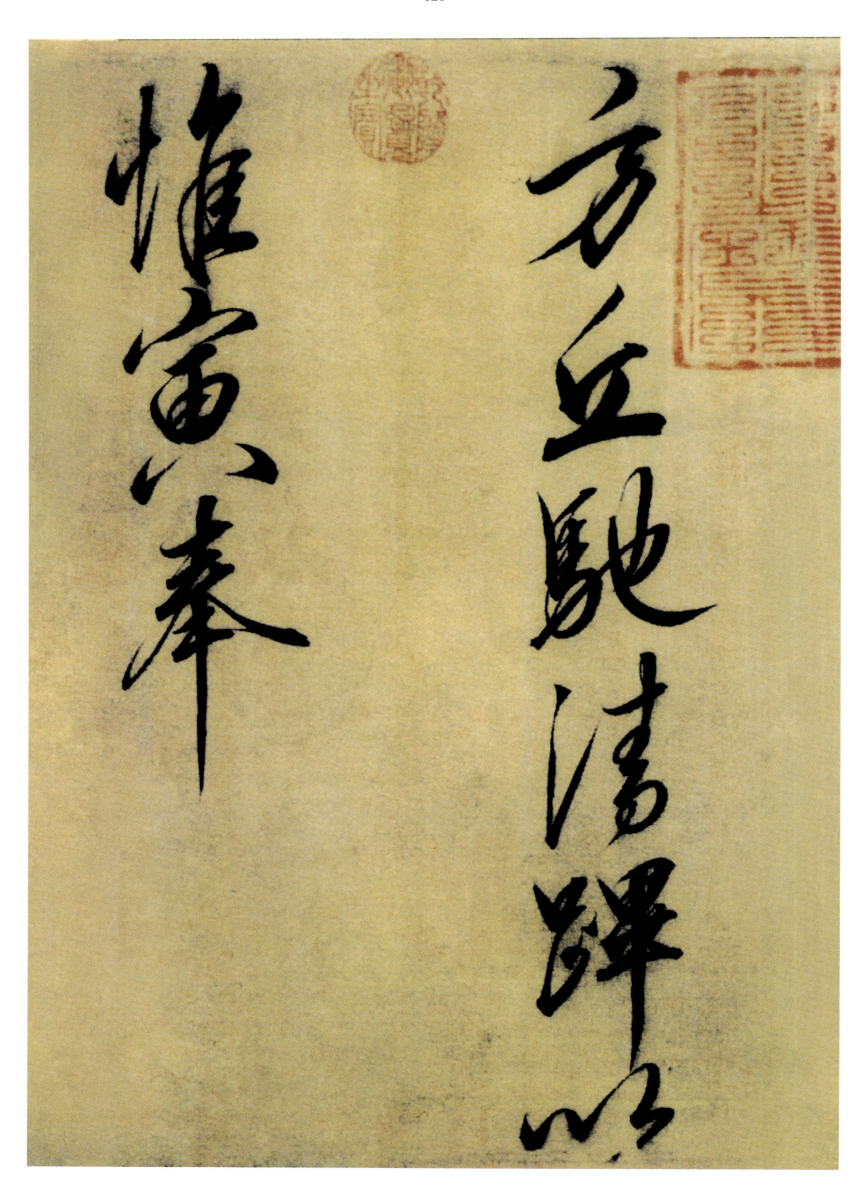

恭事方丘敕

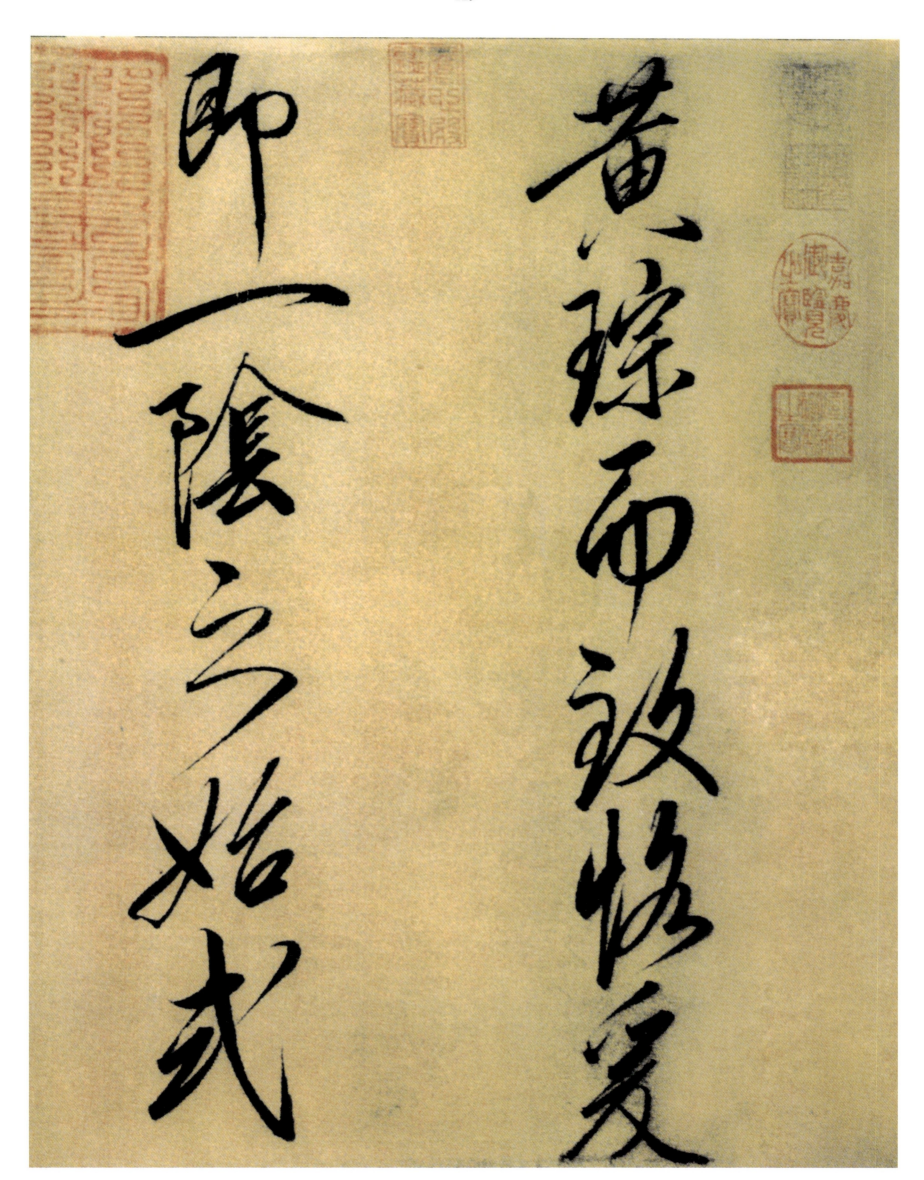

129

恭事方丘敕

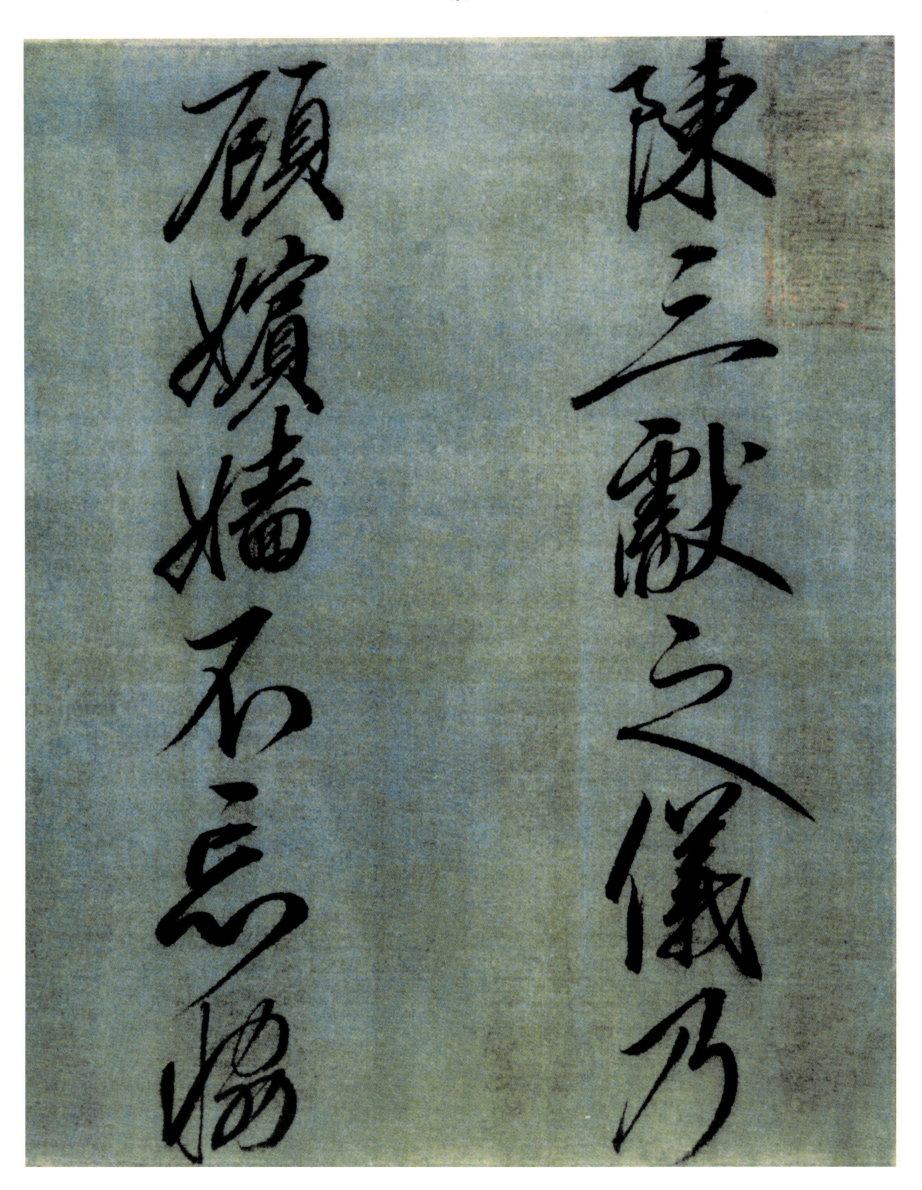

陳三獻之儀乃顧嬪嬙不忘臨

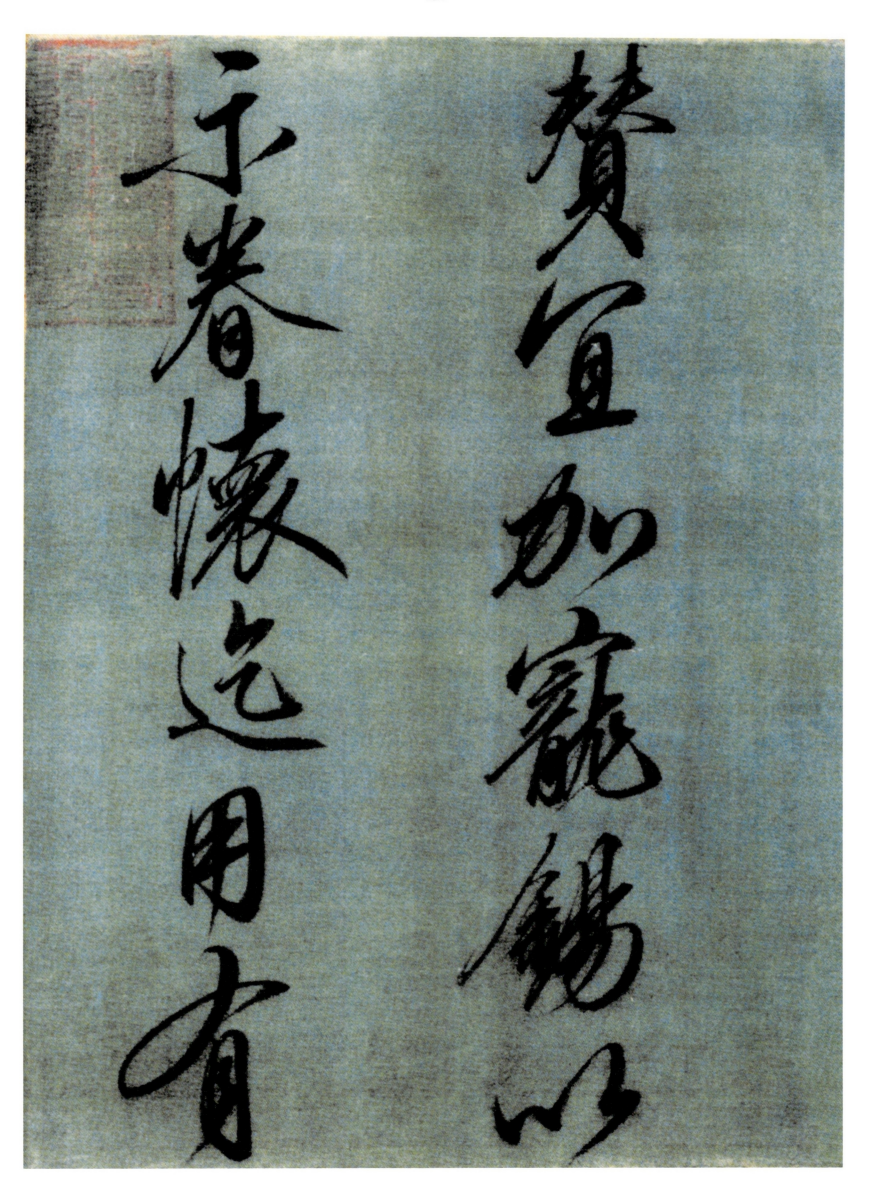

恭事方丘敕

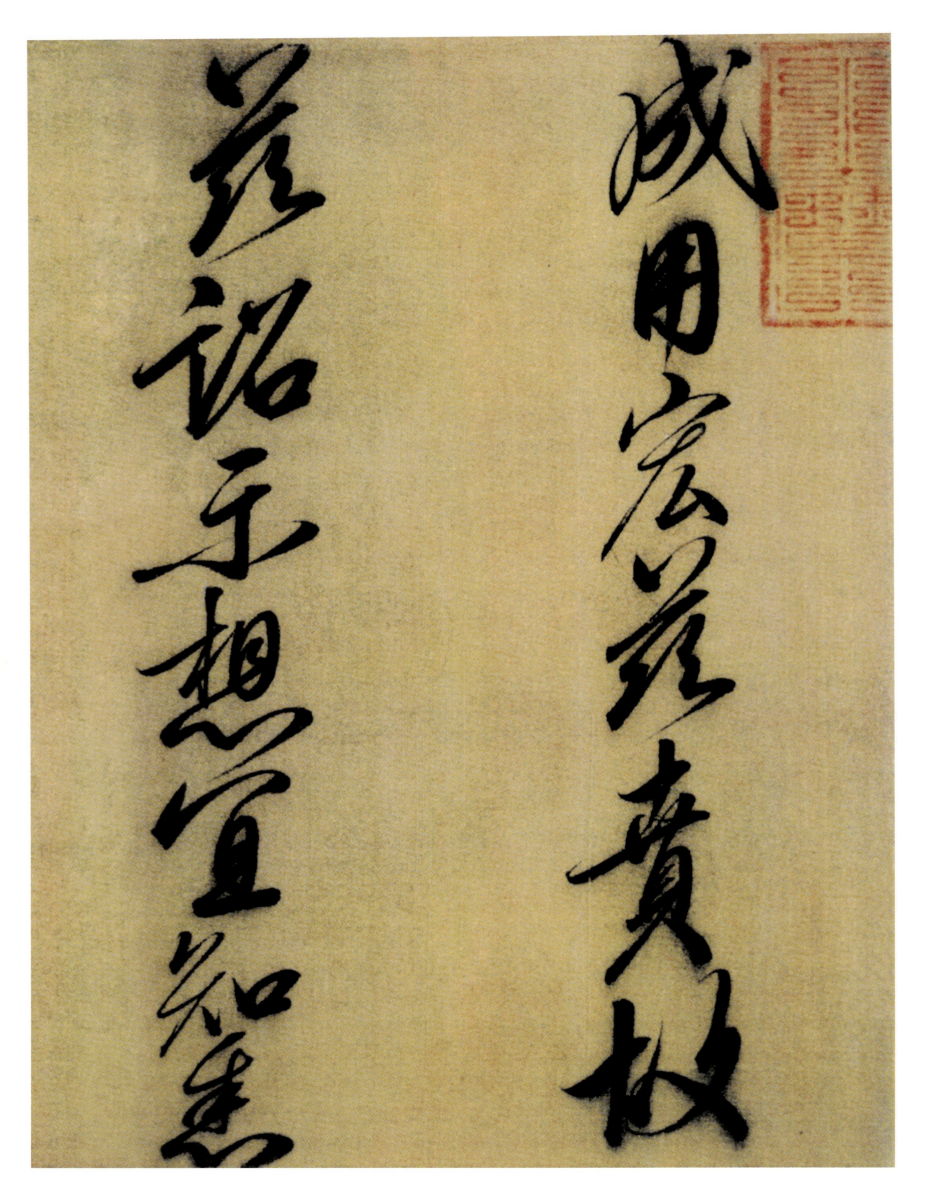

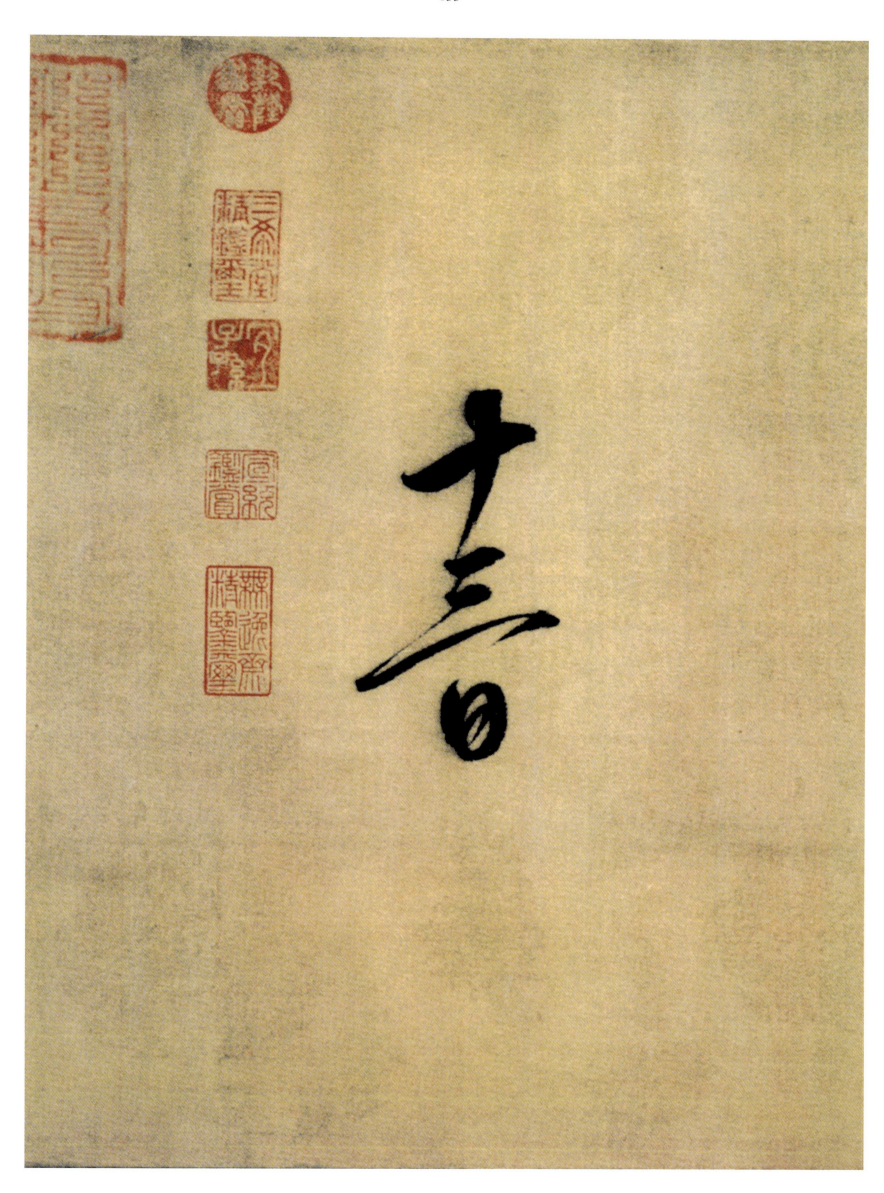

恭事方丘敕

大觀聖作之碑

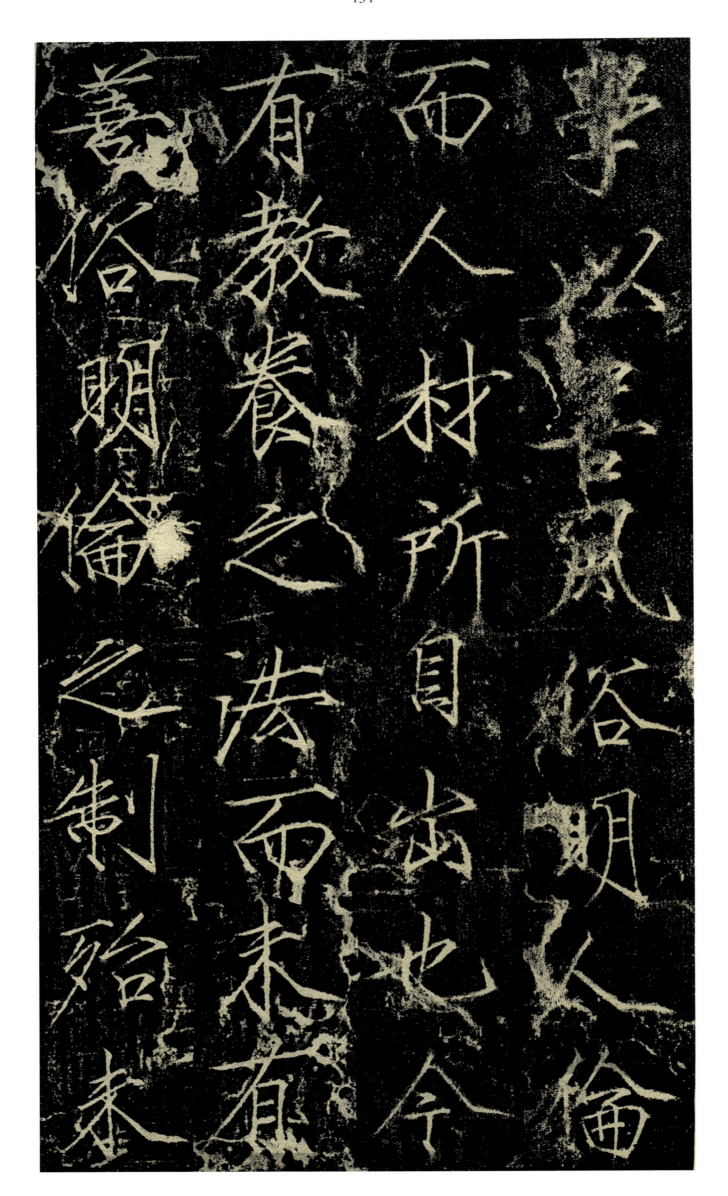

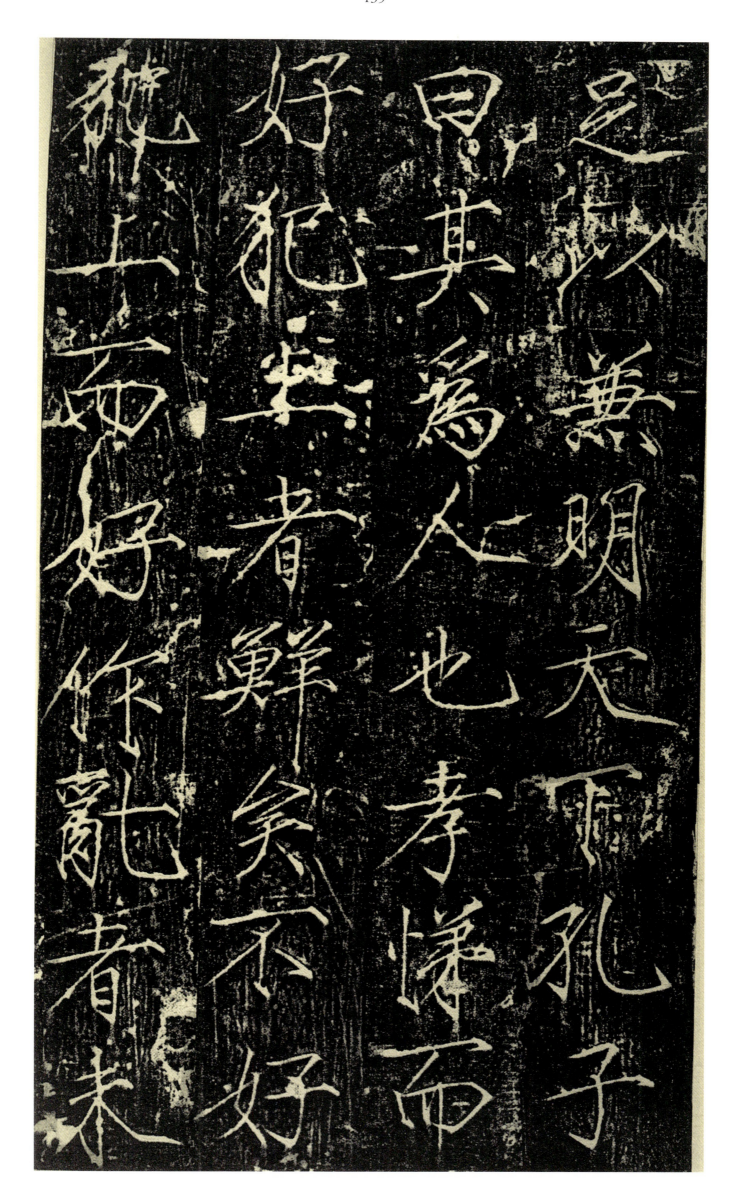

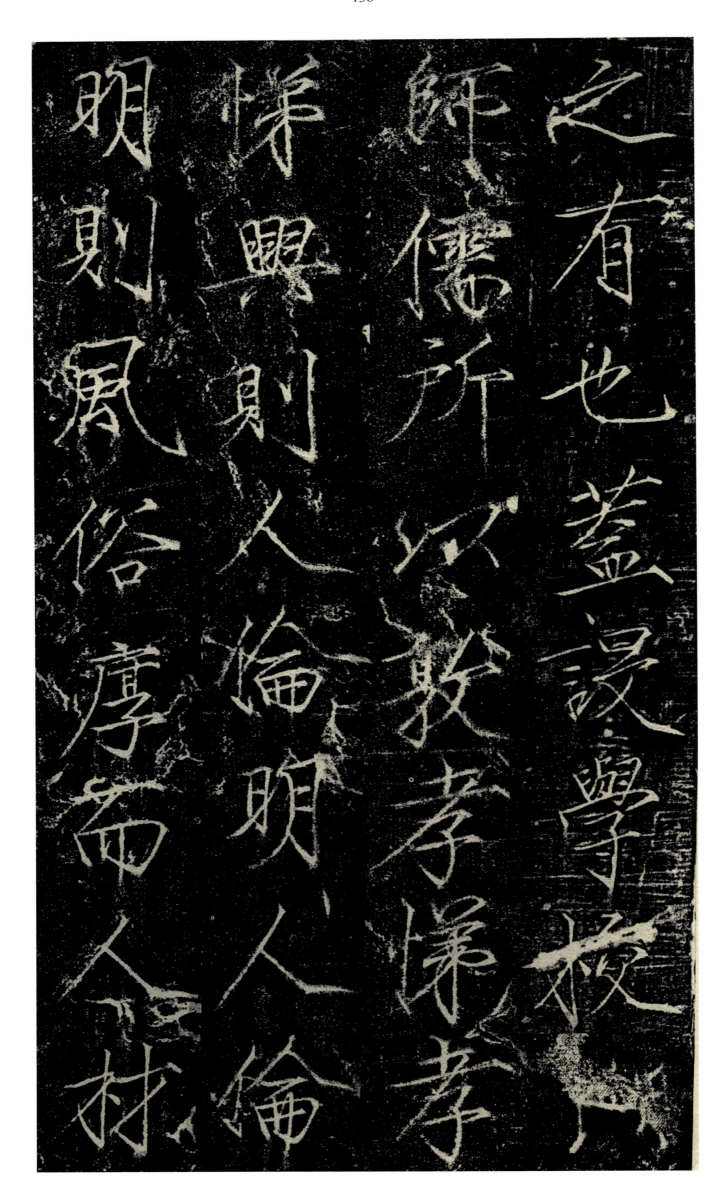

大觀聖作之碑

大觀聖作之碑

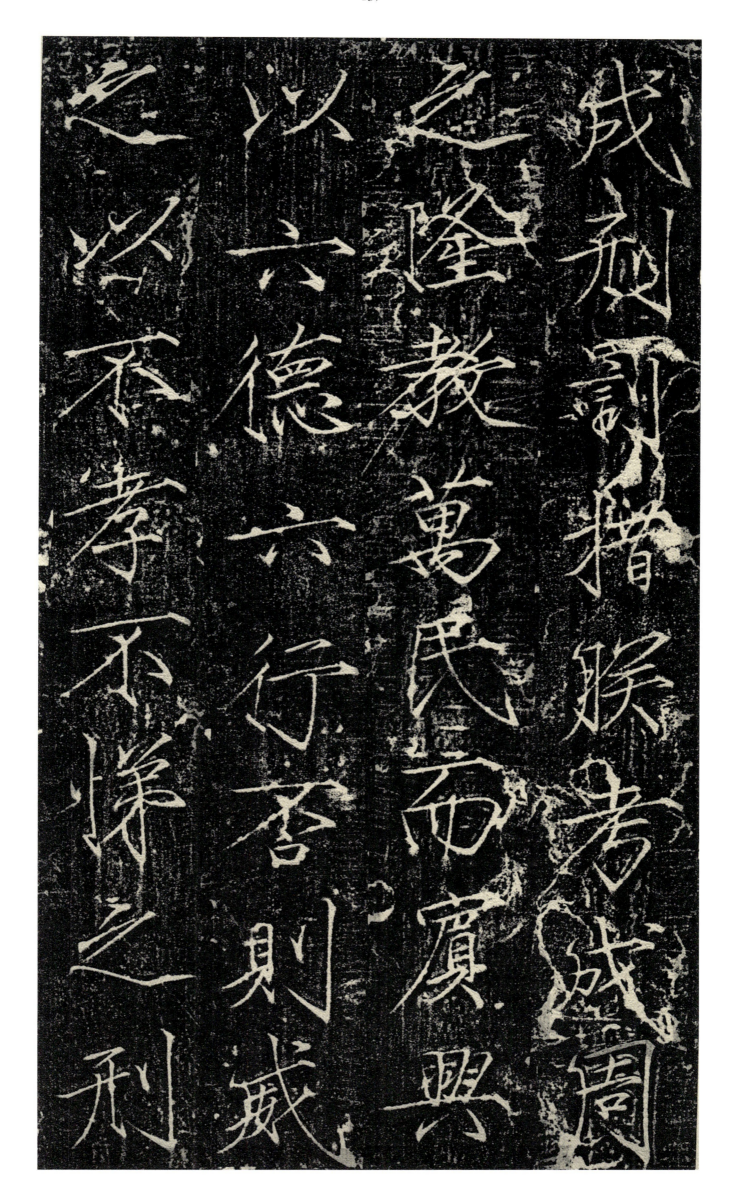

戒勑罰揩朕考/之隆教萬民而寬興/以六德六行咨則戒/遠以不孝不悌之刑

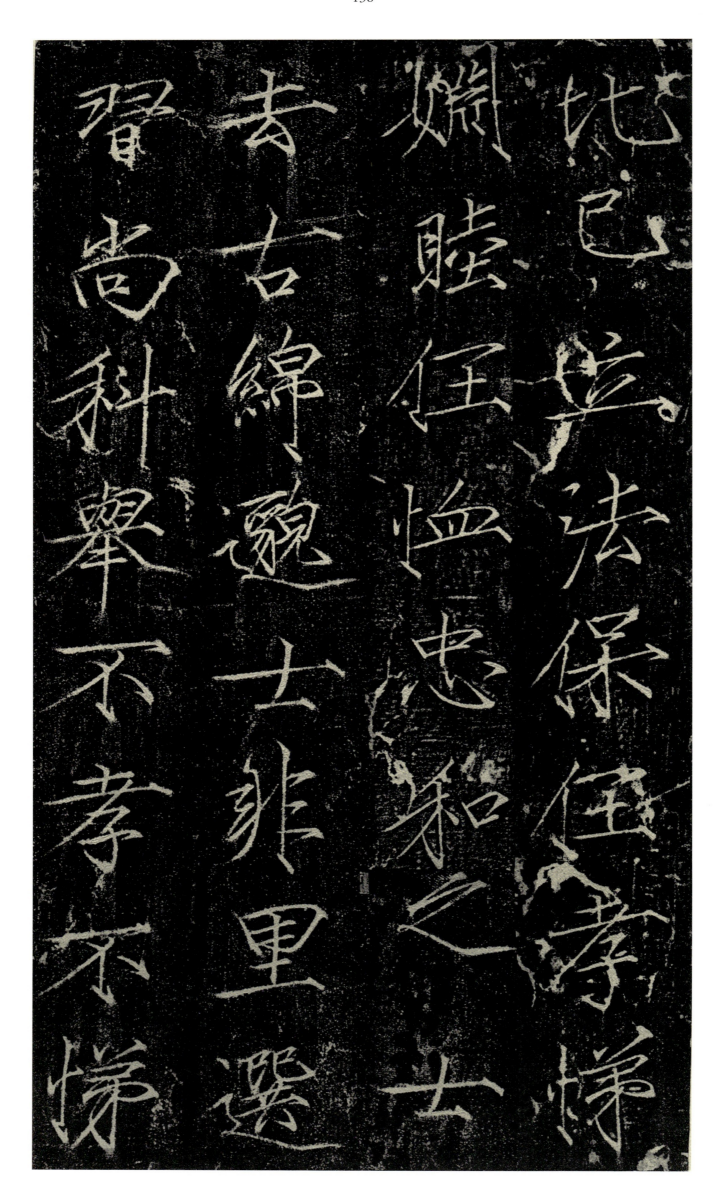

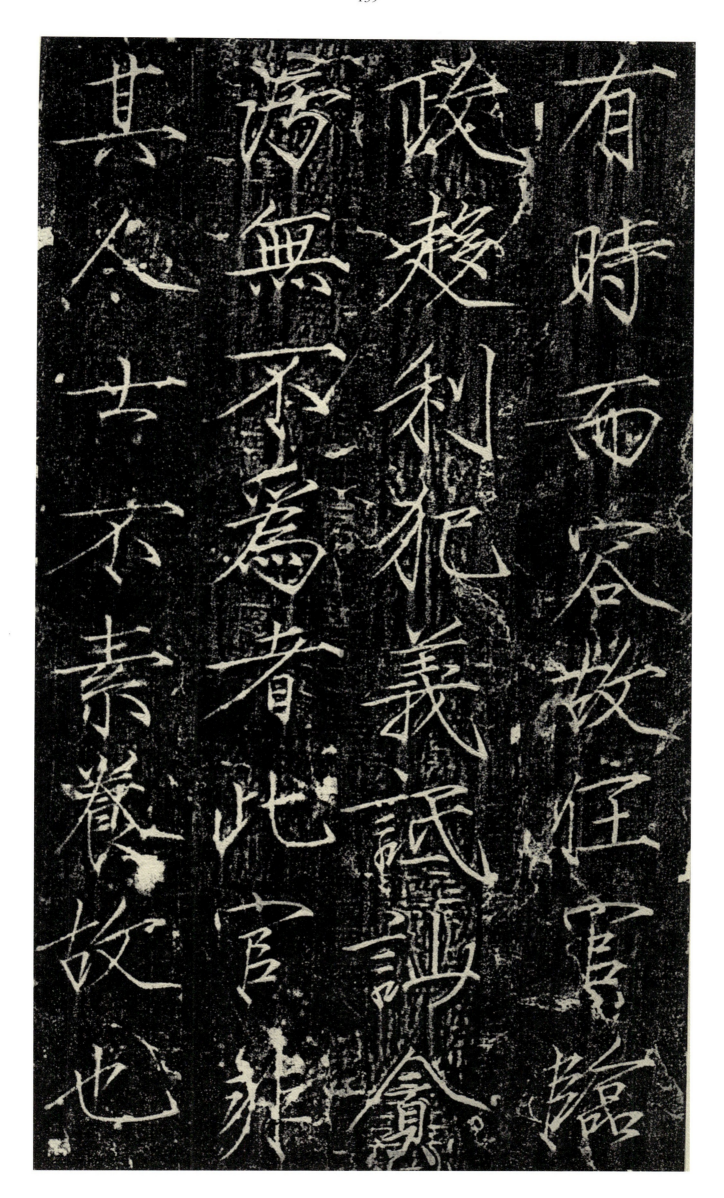

有時而容故任官
政趨利犯義試誡
謟無不爲者此官非
其人终不素養故
也

大觀聖作之碑

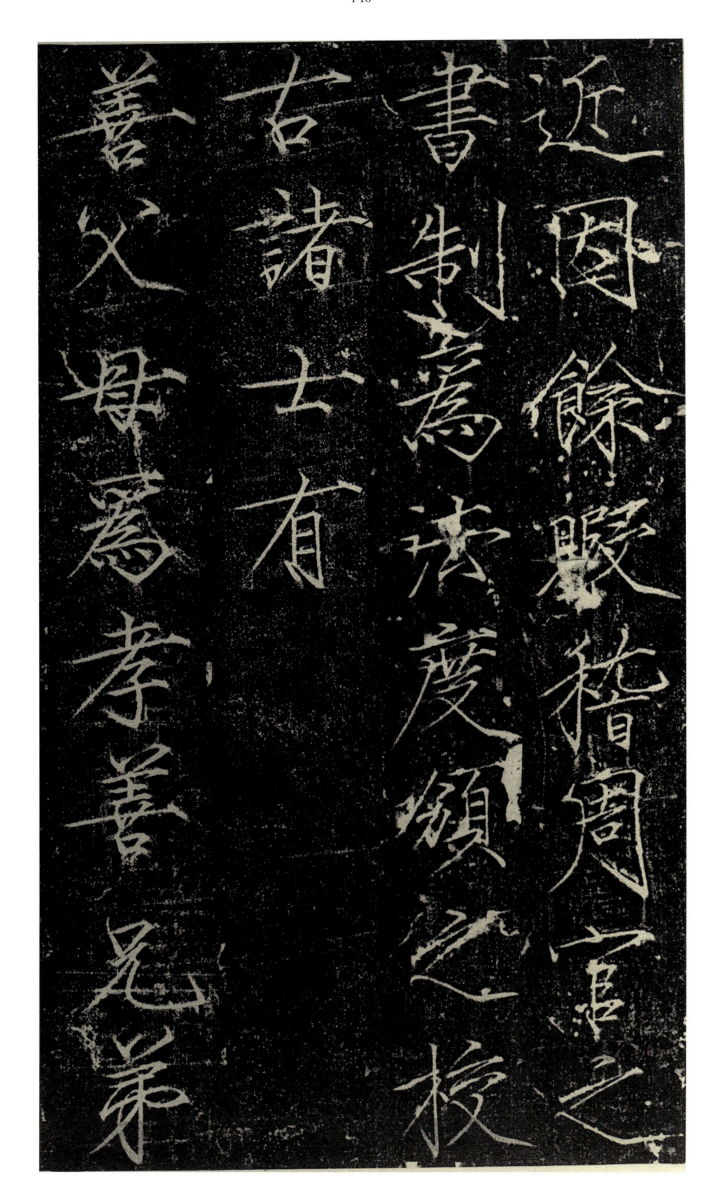

近因餘暇稽周官之
書制為法度頒之校
古諸士有
善父母為孝善兄弟

大觀聖作之碑

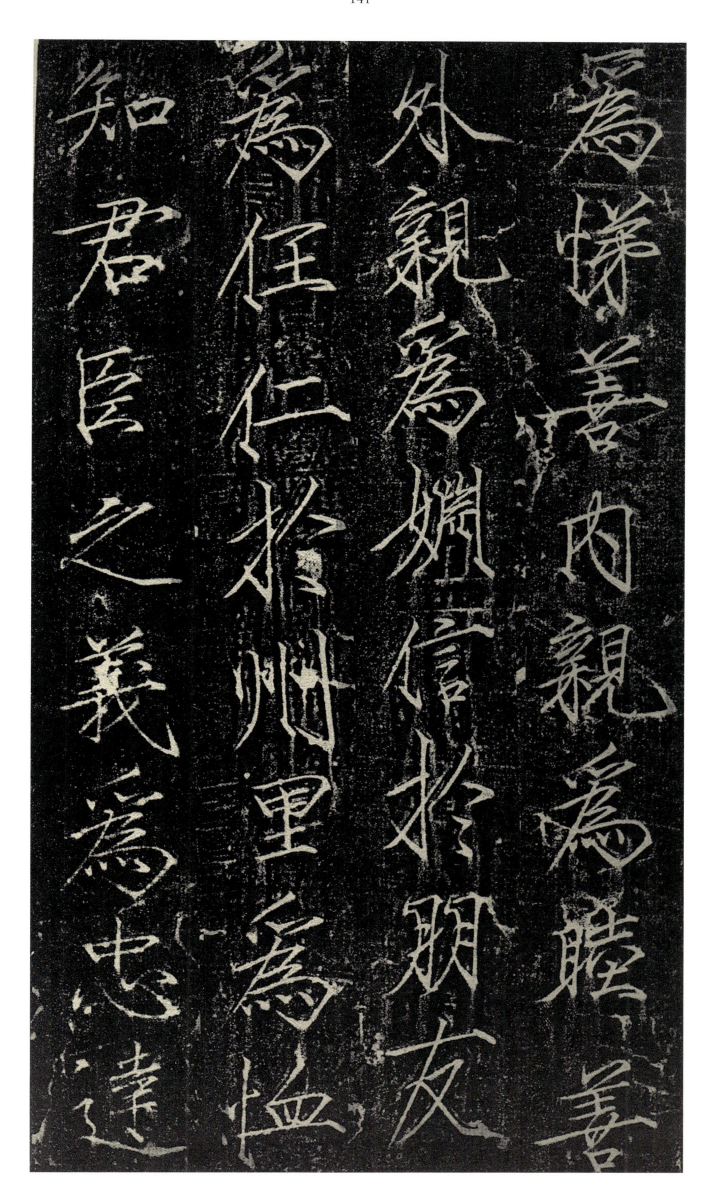

為弟善內親為睦
外親為嫻信於朋友
為任仁於州里為
知君臣之義為忠達

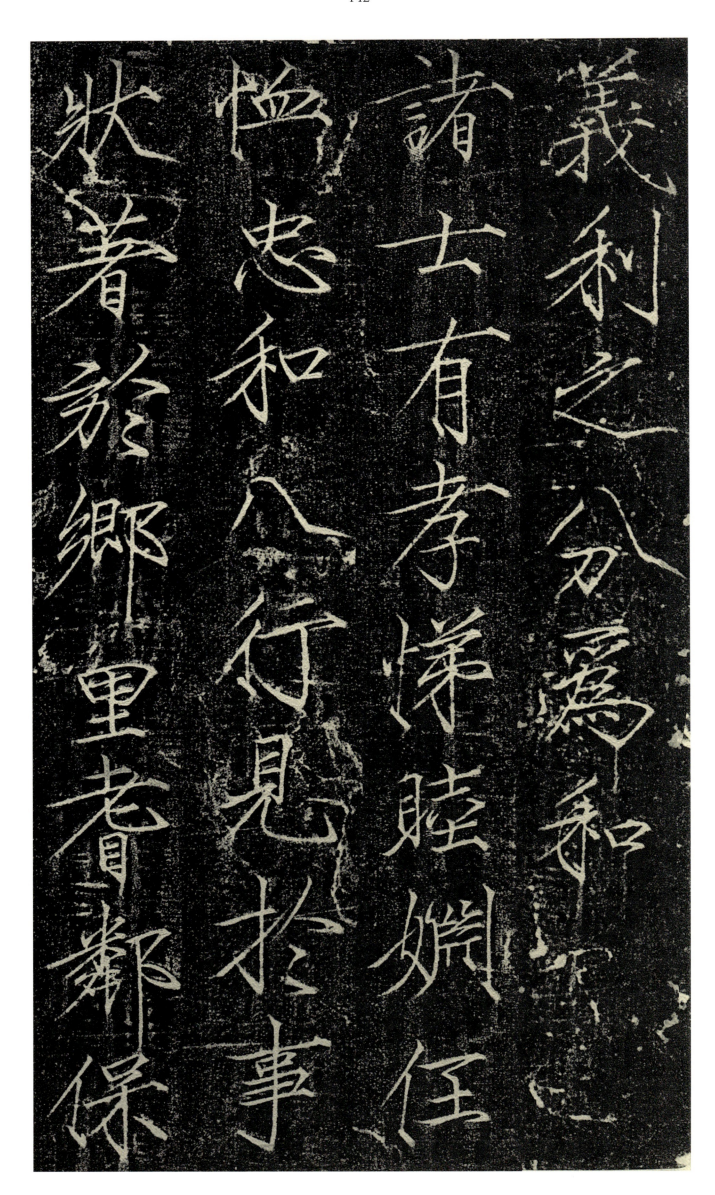

義利之分別為和
諸士有孝悌睦婣任
恤忠和八行見於事
狀著於鄉里老耆保

大觀聖作之碑

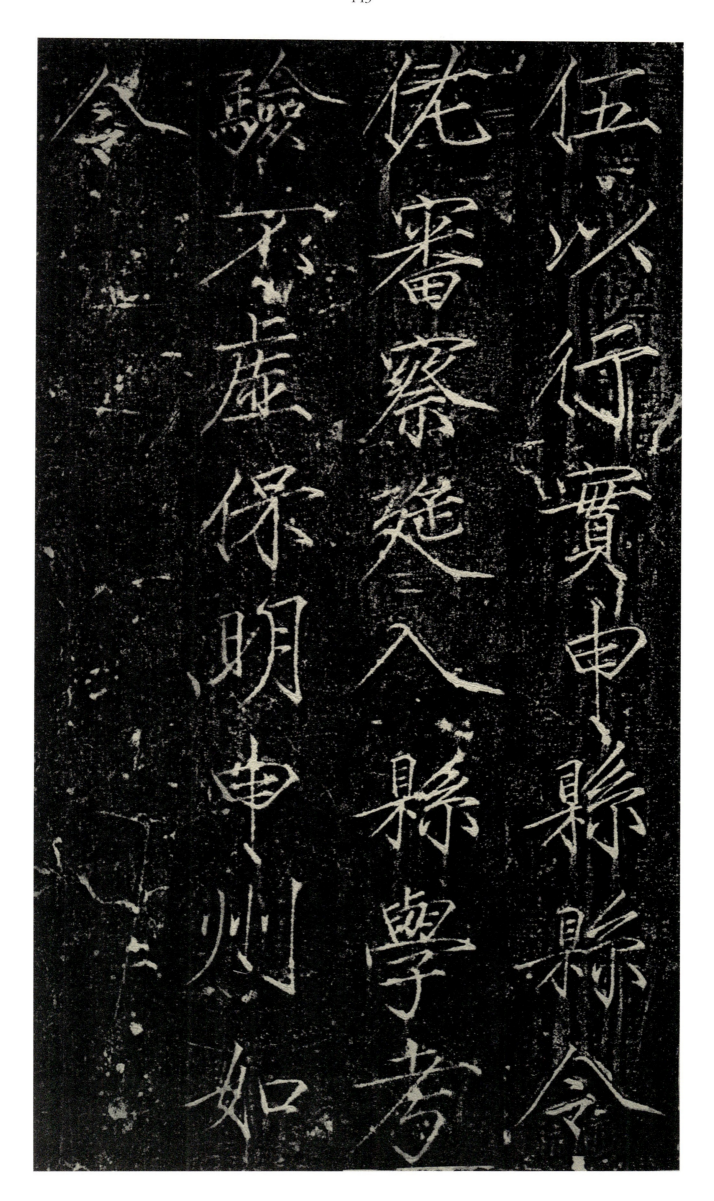

伍以行實申縣縣令
佐審察延入縣學考
驗不虛保明申州如
令

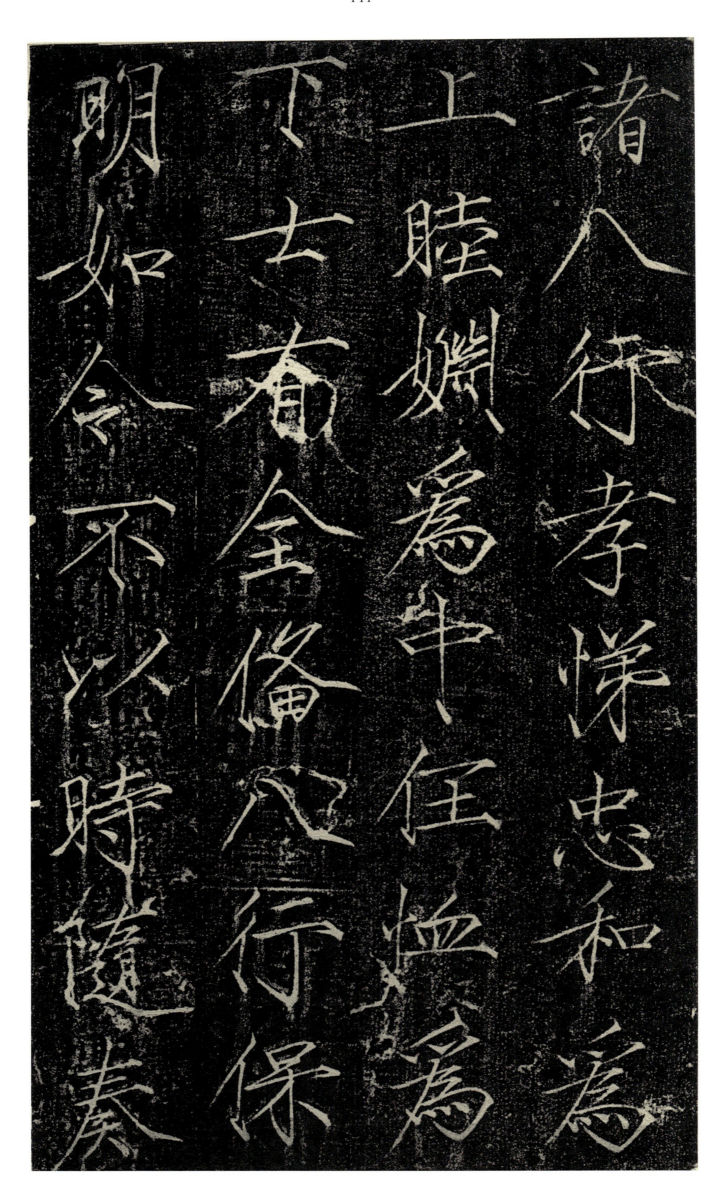

諸人行孝悌忠和為上睦婣為中任恤為下士有全倫之行保明如令不以時隨奏

大觀聖作之碑

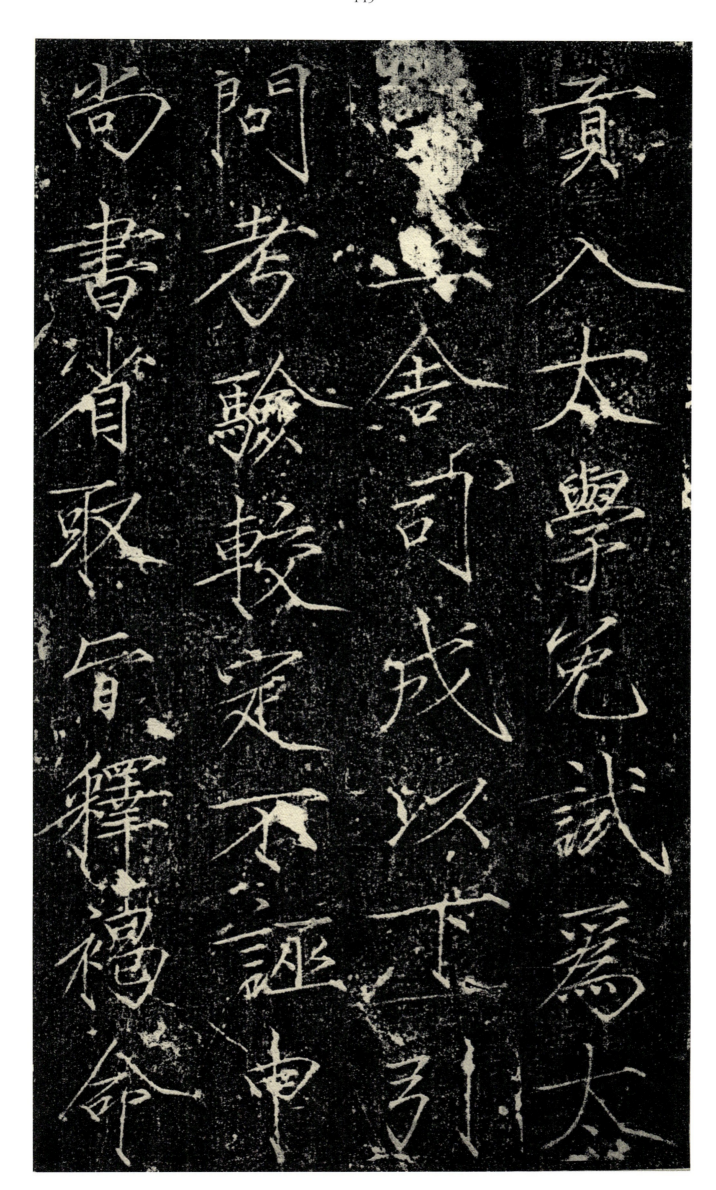

貢入太學宂試爲太學舍司成以下學引問考驗較定不誑尚書省取會釋褐命

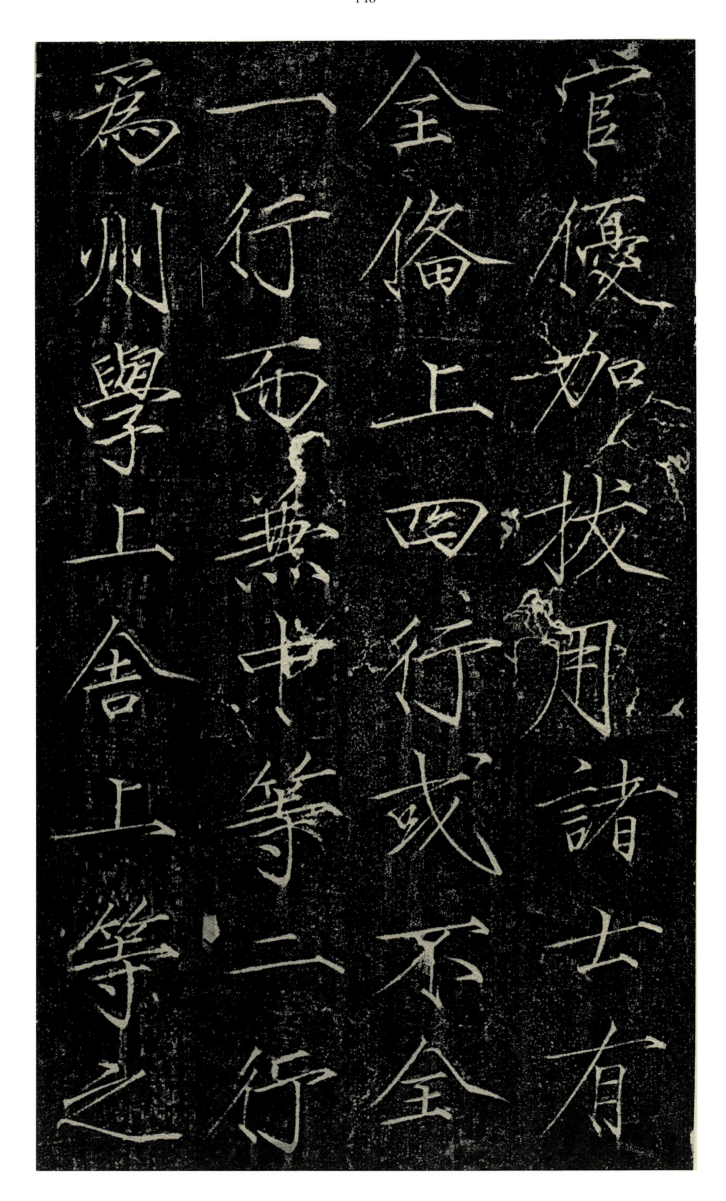

官優加挍用諸士有
全俸上四行或不全
一行而無中等二行
為州學上舍上等之

大觀聖作之碑

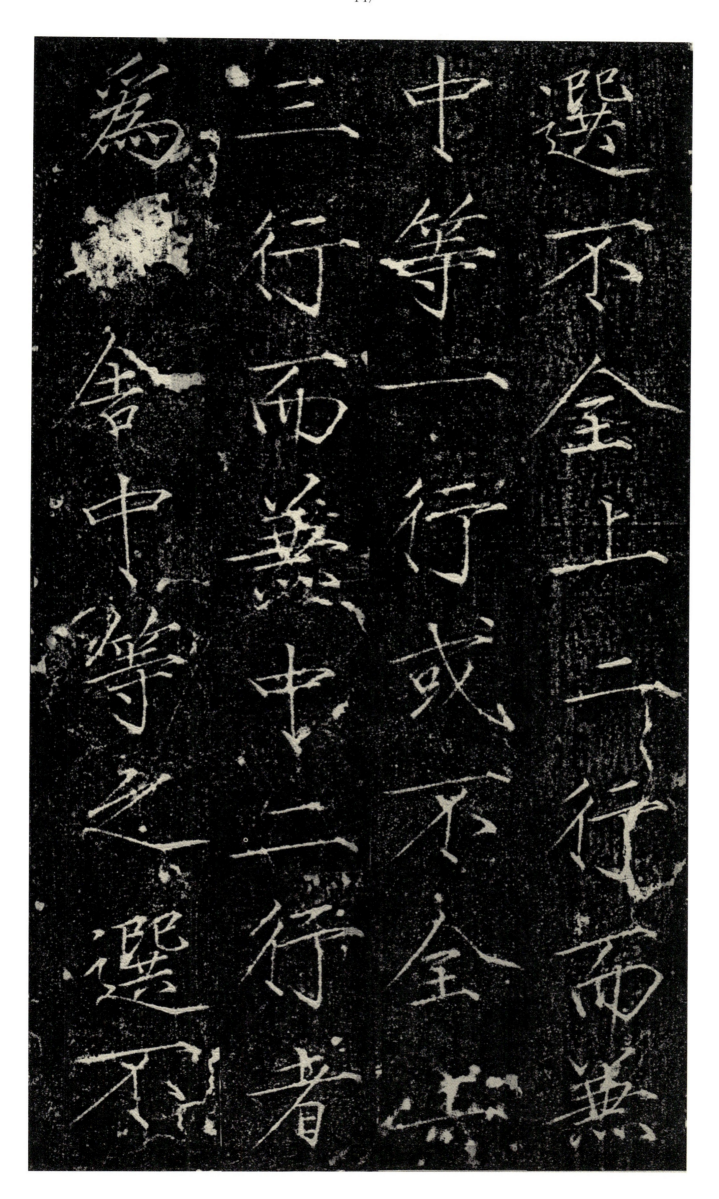

選不全上二行而義
中等一行或不全
三行而義中二行
為舍中等之選不

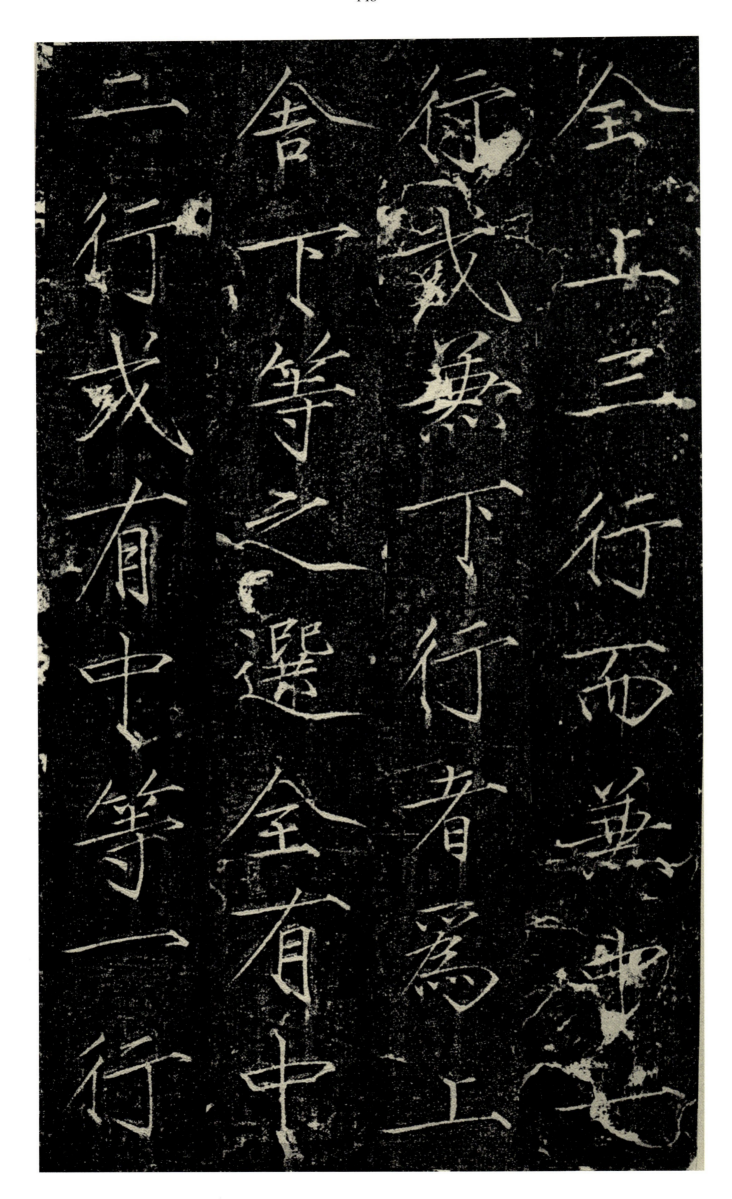

全上三行而無
行或無下行者為上
舍下行之選全有中
二行或有中等一行

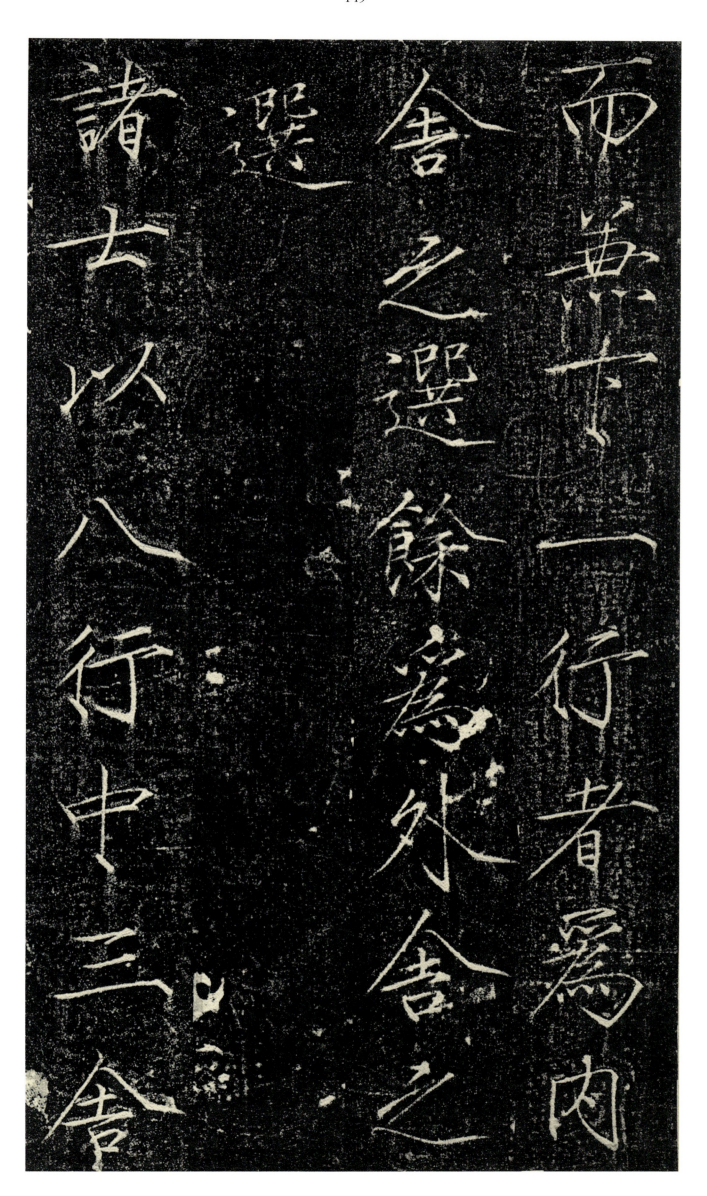

而無士一行者爲之內舍之選餘爲外舍之選士以八行中三舍諸士以八行中三舍

大觀聖作之碑

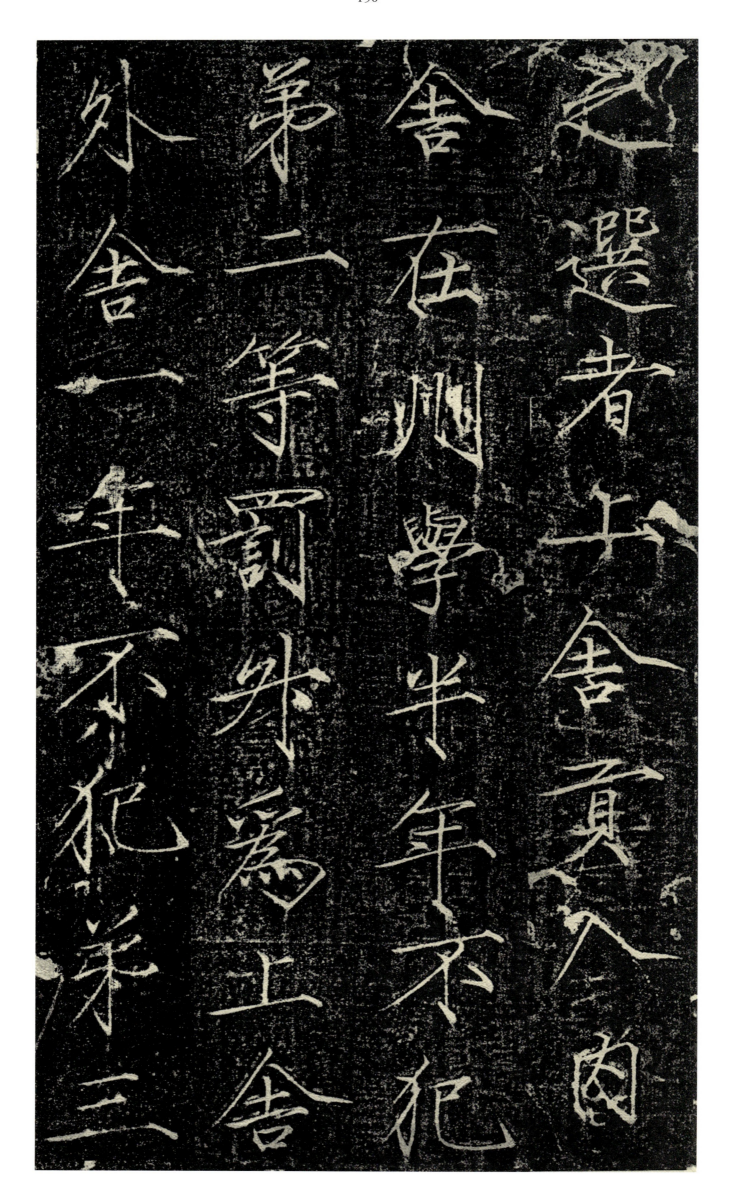

150

大觀聖作之碑

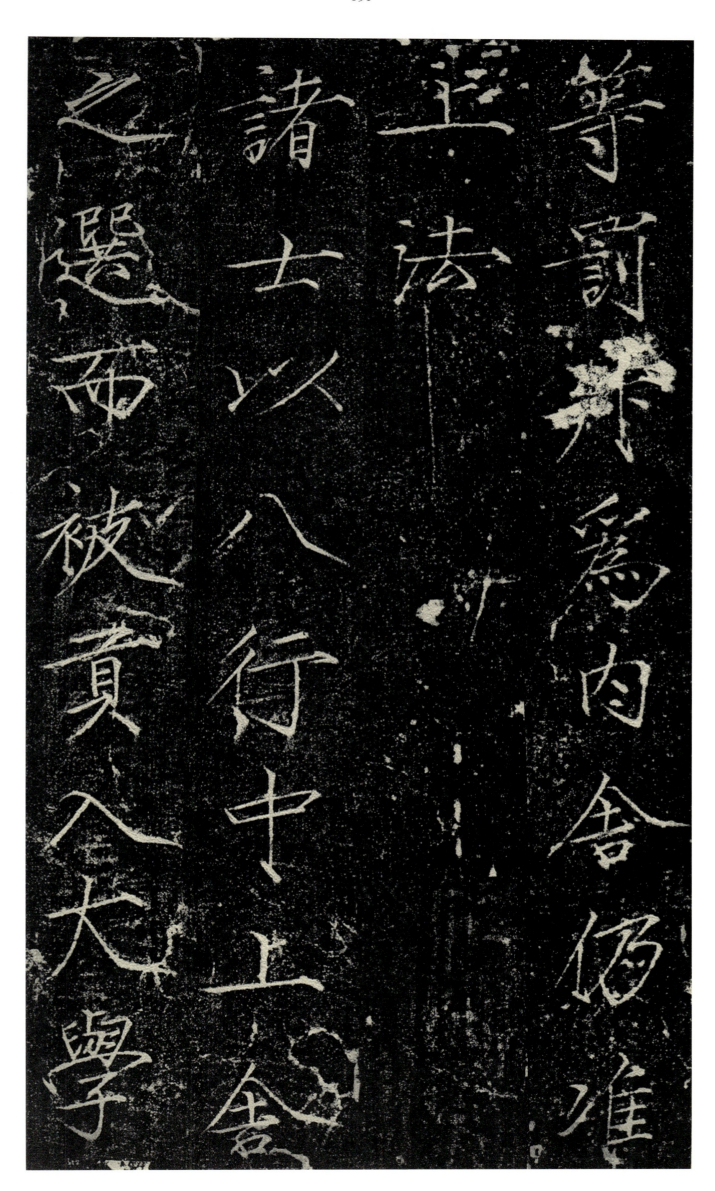

等罰罪為內舍
上法諸士以八行中上舍
之選而被貢入大學

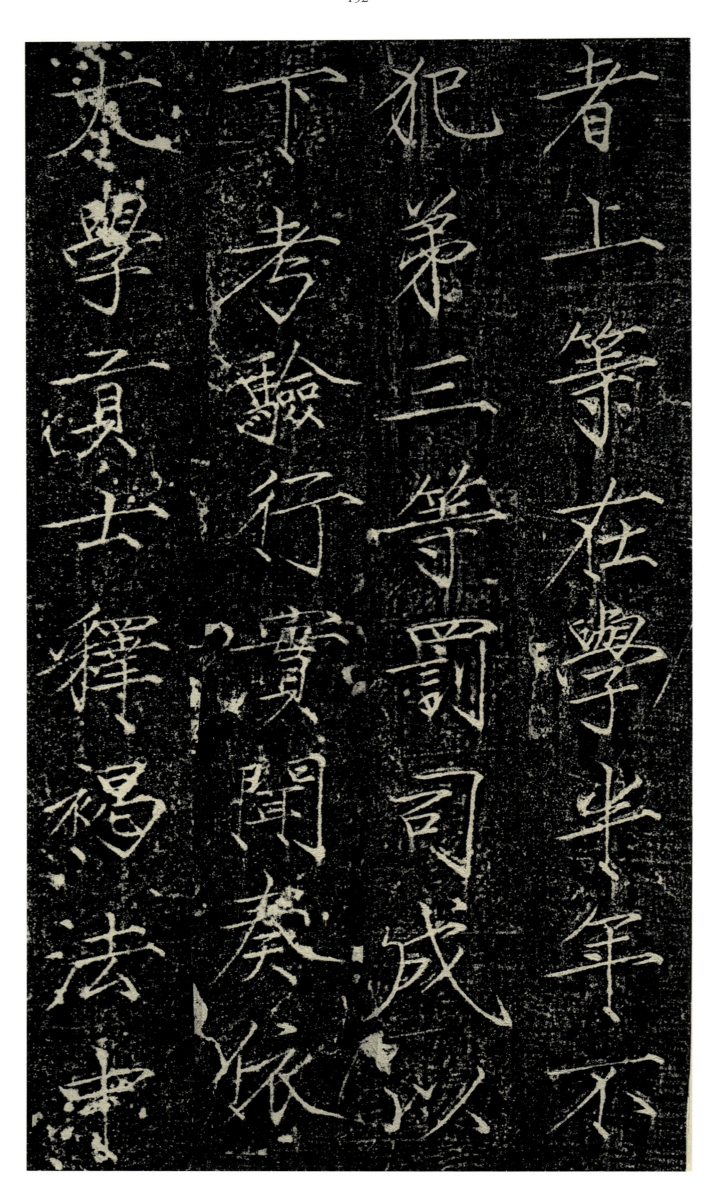

者上等在學半年不犯第三等罰司成以下考驗行實聞奏恣學貢士釋褐法

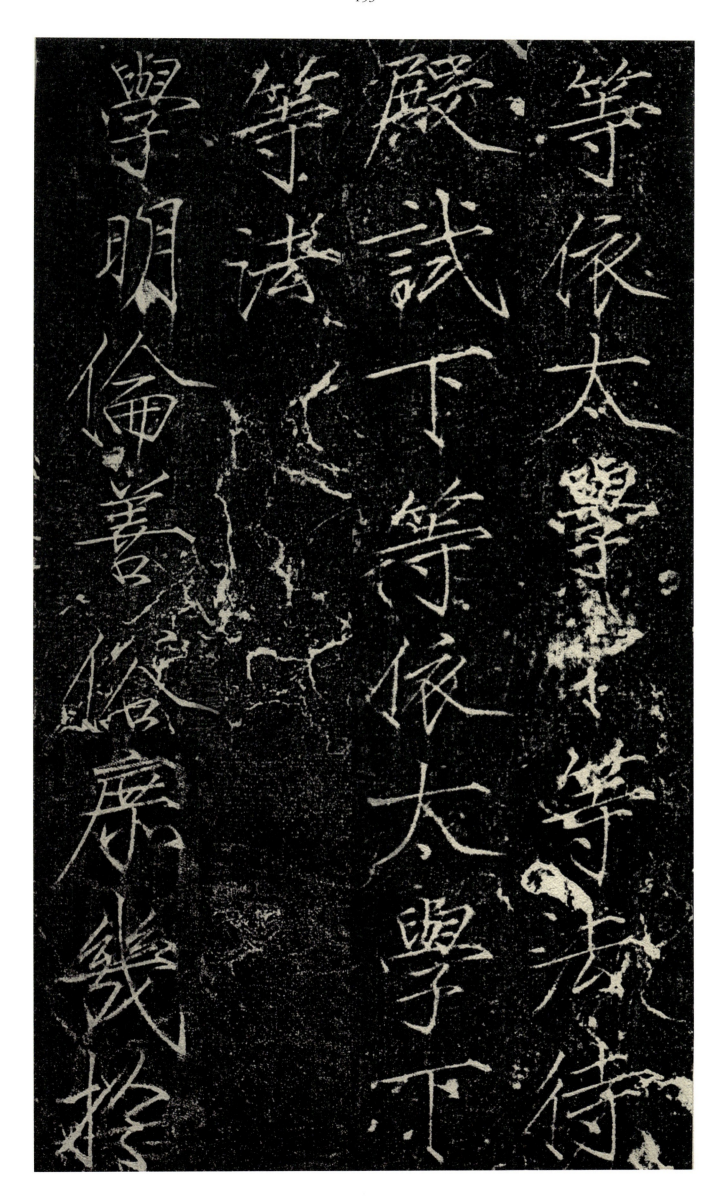

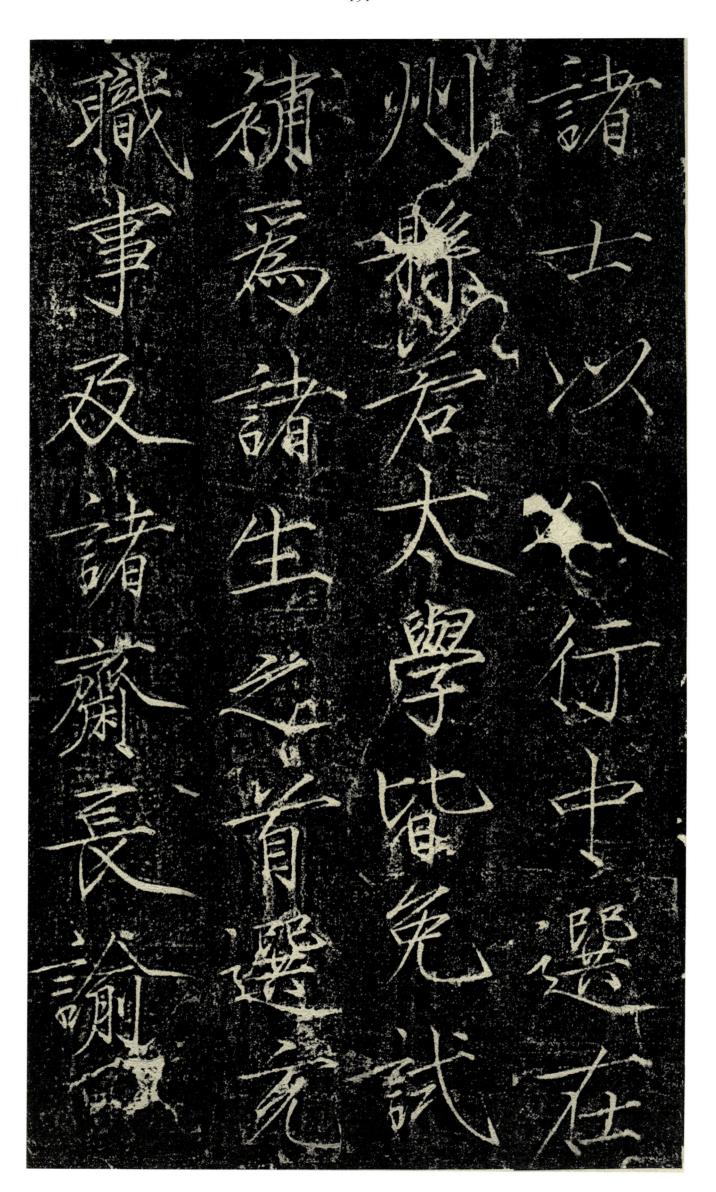

大觀聖作之碑

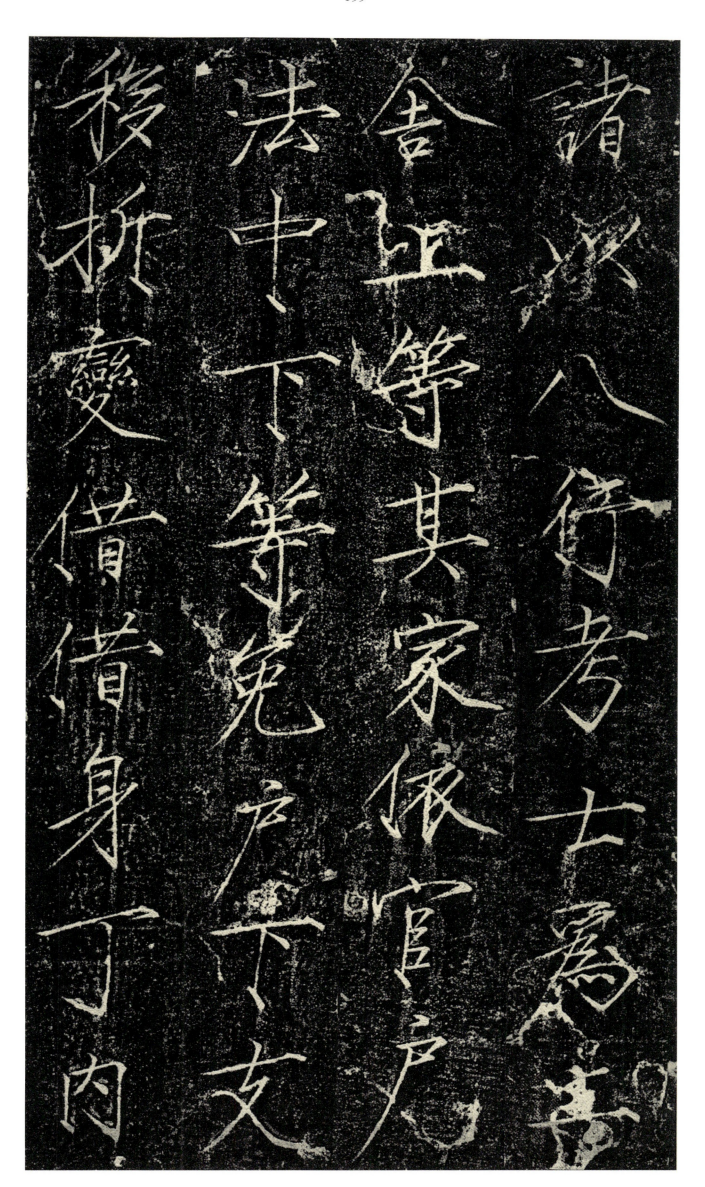

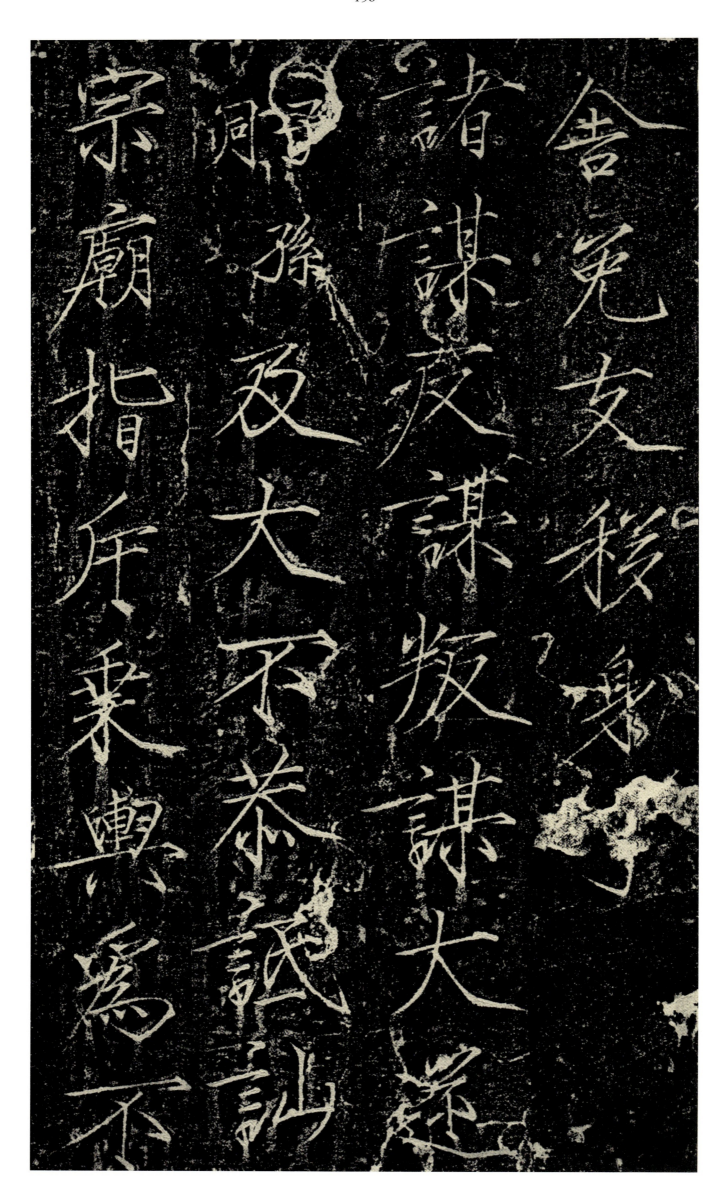

大觀聖作之碑

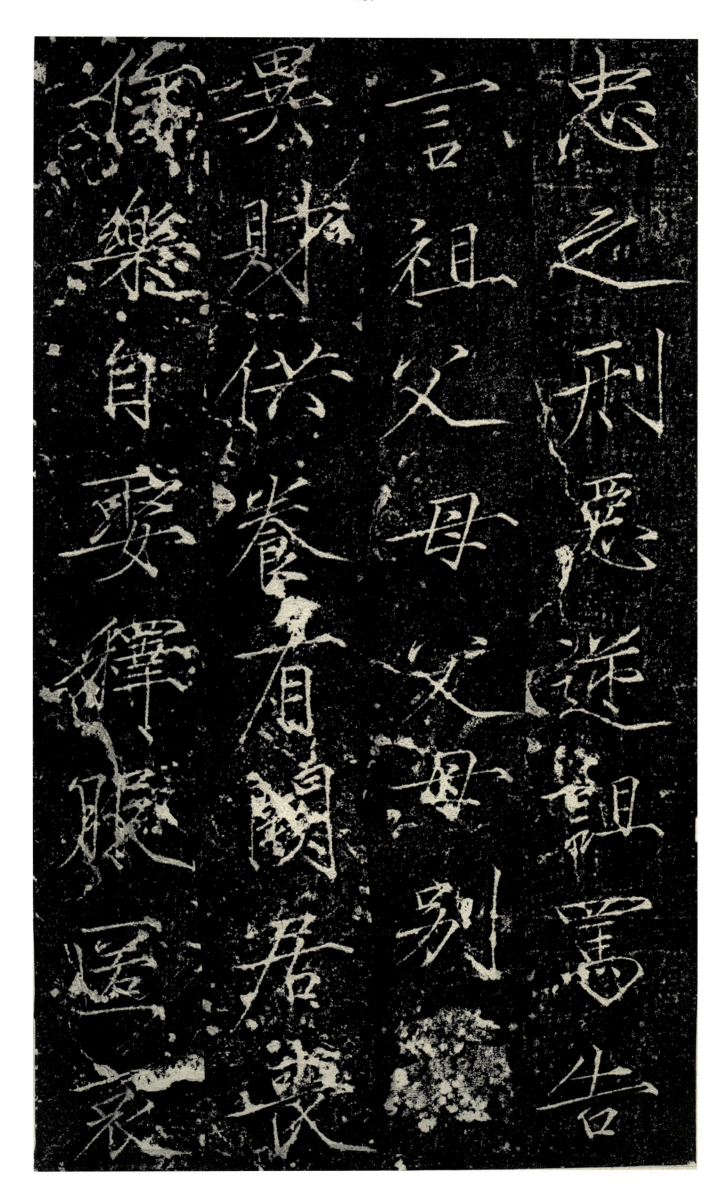

忠之刑惡選顯寡告
言祖父母父殺別
異財供養有闕居喪
禣樂自爽釋服遽衷

大觀聖作之碑

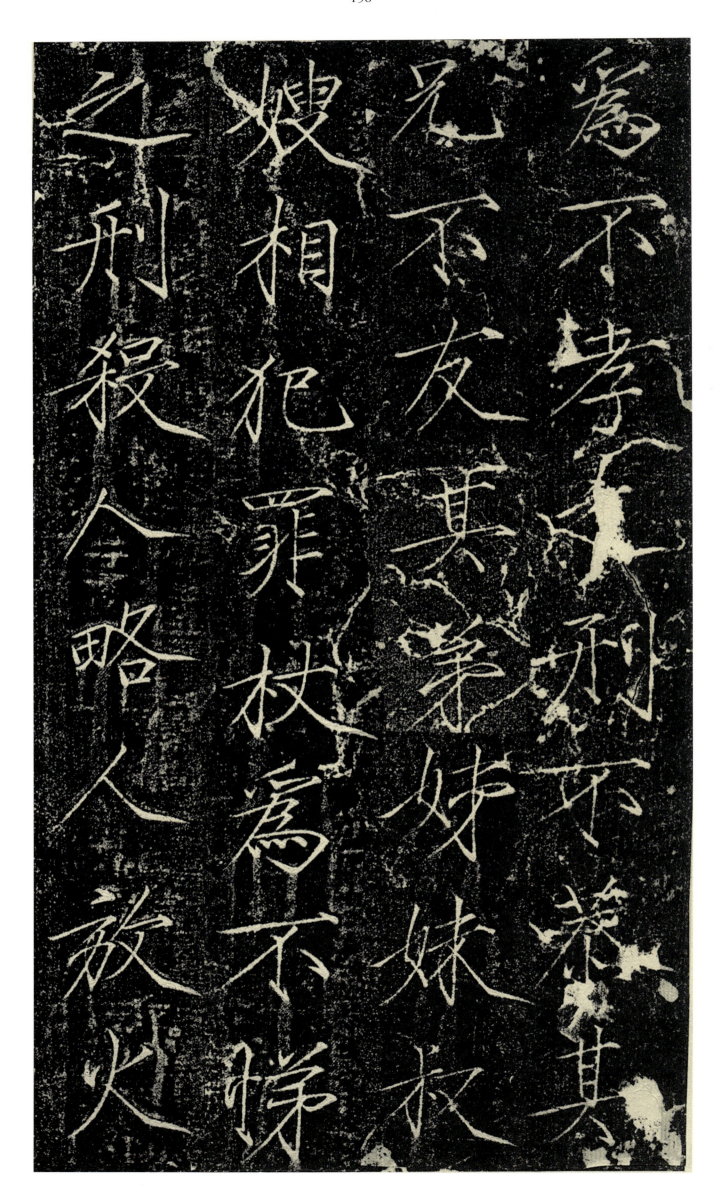

爲不孝不友其弟妹其兄嫂不相犯罪杖爲不悌刑殺人令略人敓火

大觀聖作之碑

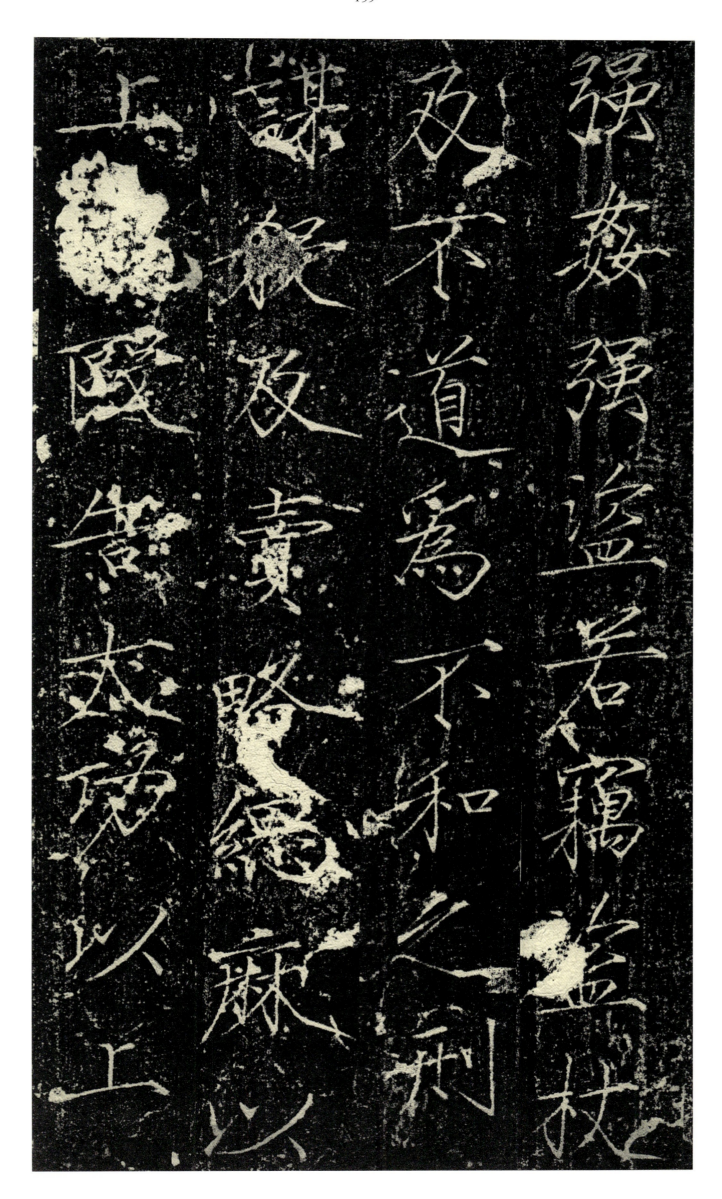

強弱盜若竊盜
及不道為不知之刑
謀敢賣略為麻以
上匿警夾窺以

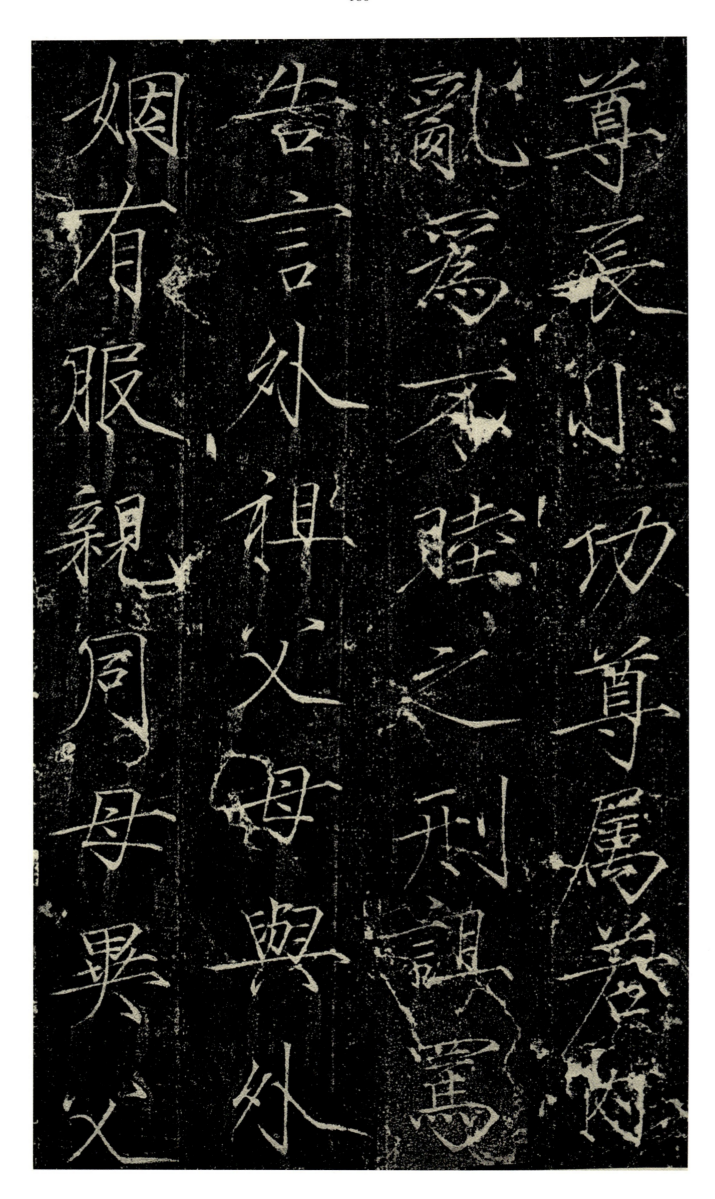

大觀聖作之碑

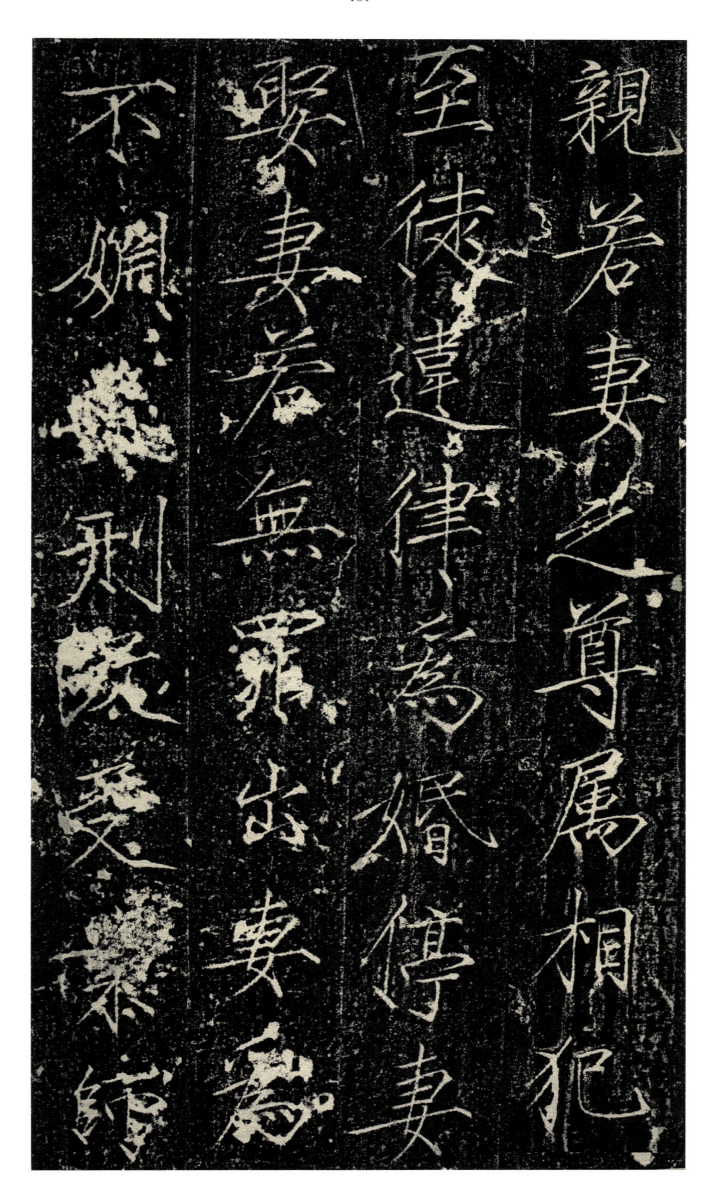

親若妻妾之尊屬相犯至徒遠違律為婚傅娶妻若無罪出妻為不媟刑政受

大觀聖作之碑

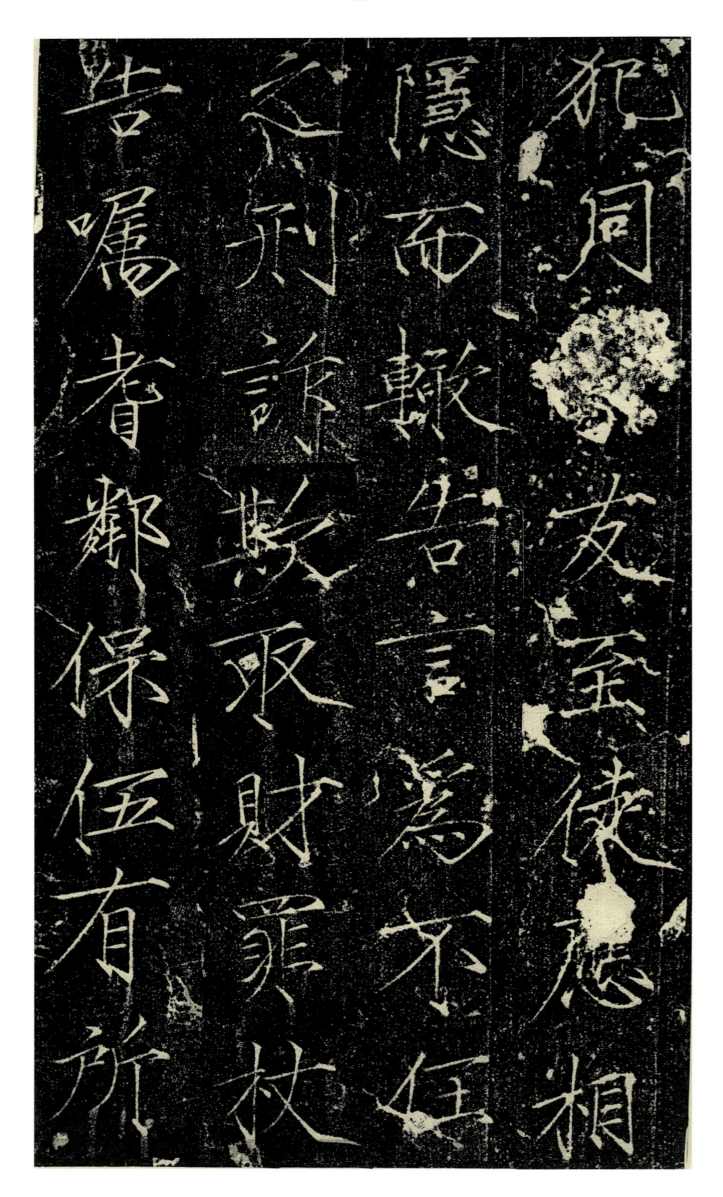

犯同居至使愿相
隱而輒告言為不
從刺詠敦取財賞
告囑者鄰保伍有所

大觀聖作之碑

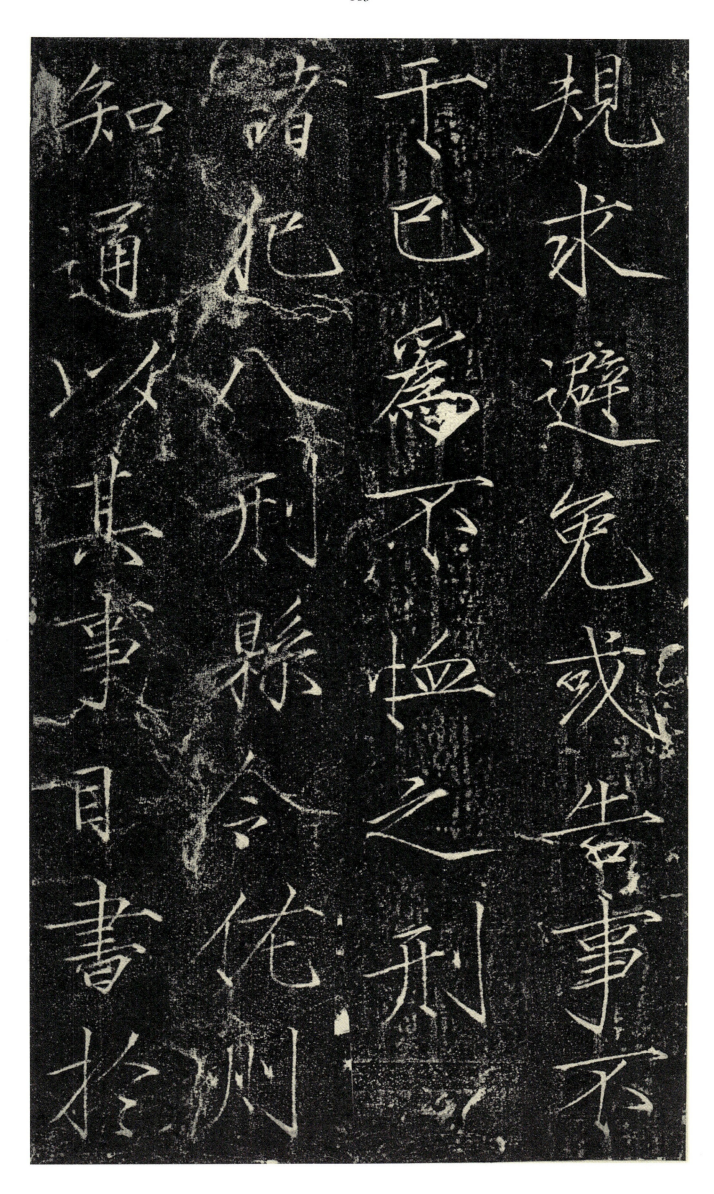

規求避免或事不
干已爲不坐之刑
諸犯八刑縣佐州
知通以其事自書於

大觀聖作之碑

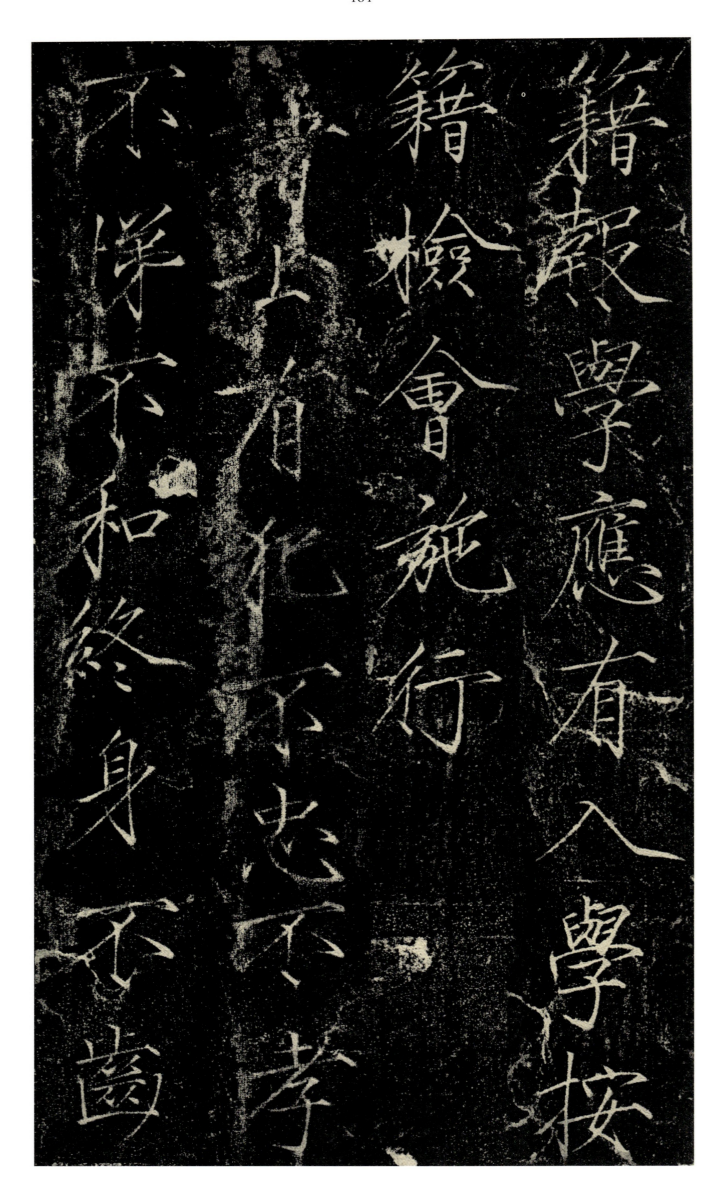

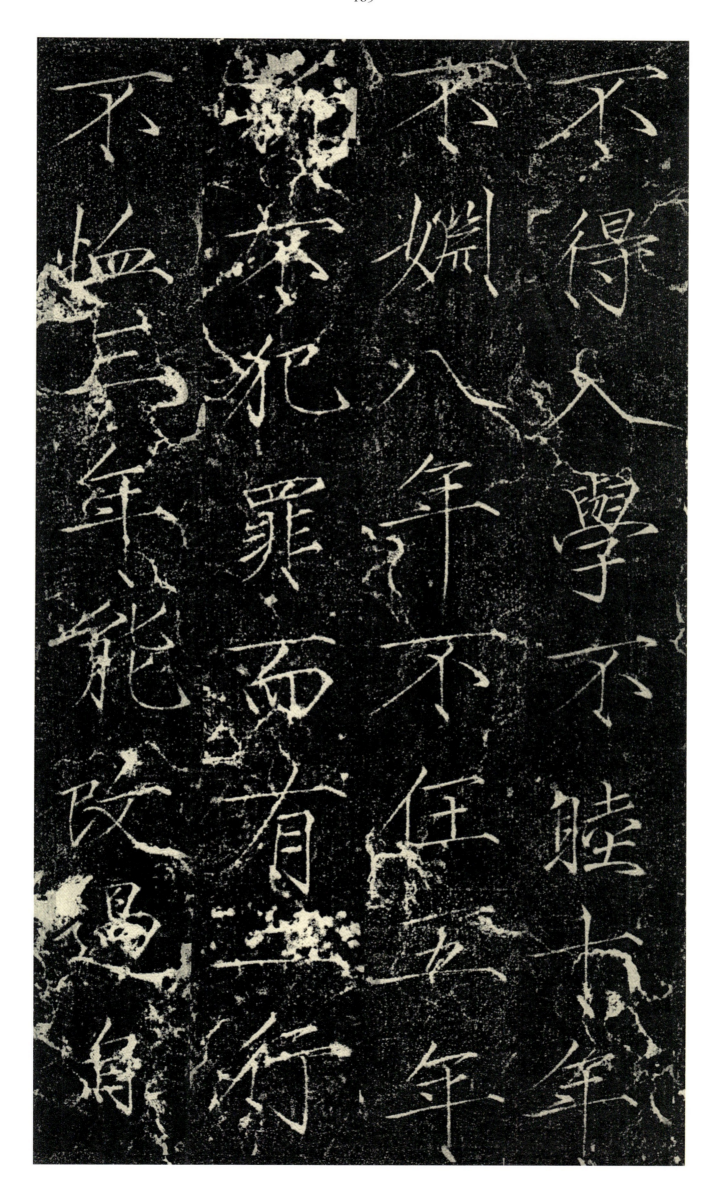

大觀聖作之碑

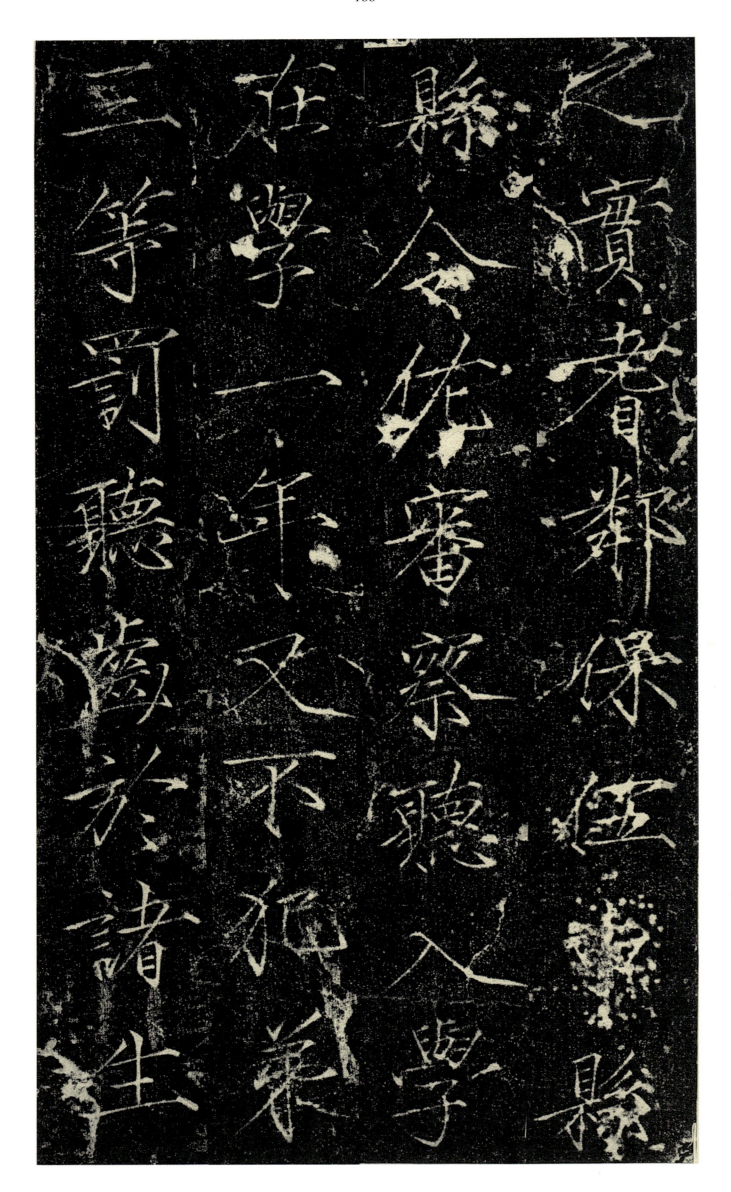

實鄰保徑縣令佐審察聽入學三年又下祝業縣學一年罰聽讀於諸生等

大觀聖作之碑

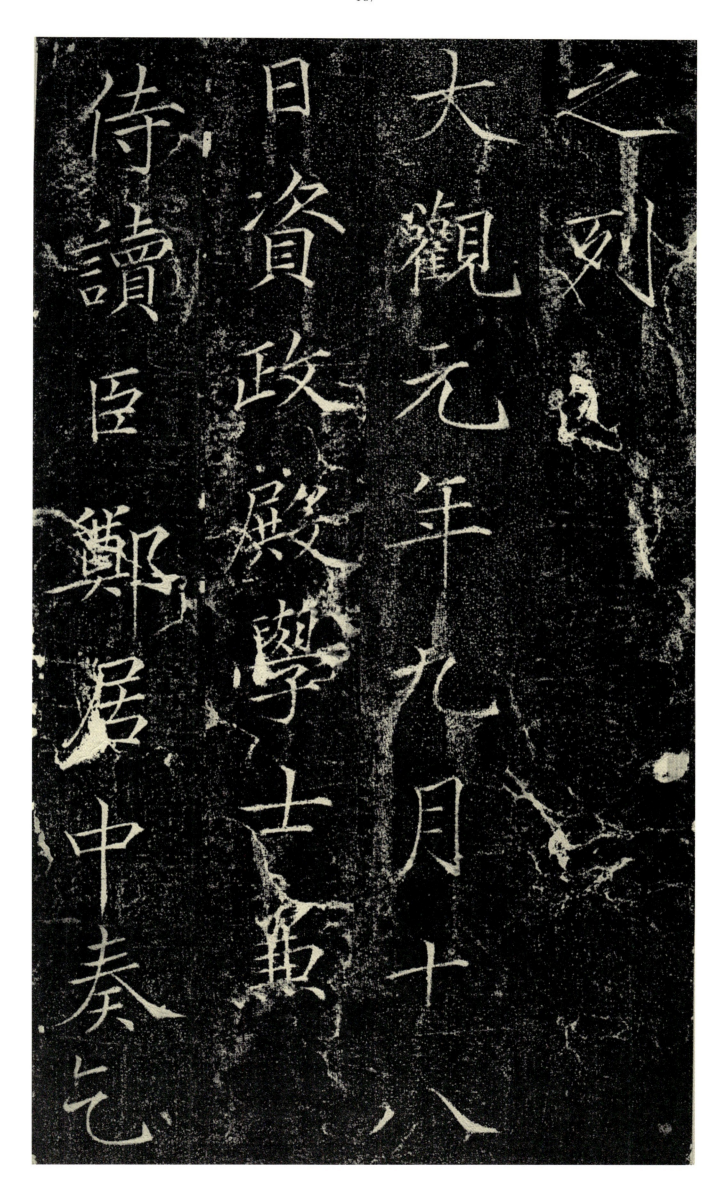

之列大觀元年九月十八
日資政殿學士簽
侍讀臣鄭居中奏乞

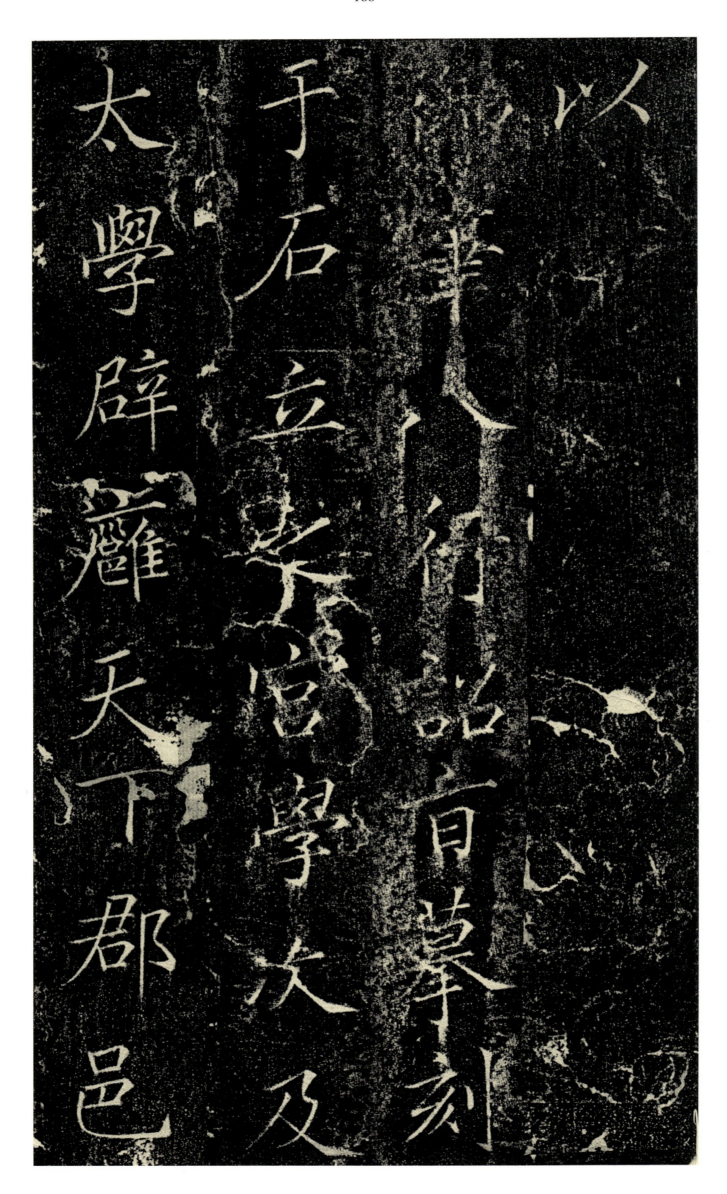

大觀聖作之碑

大觀聖作之碑

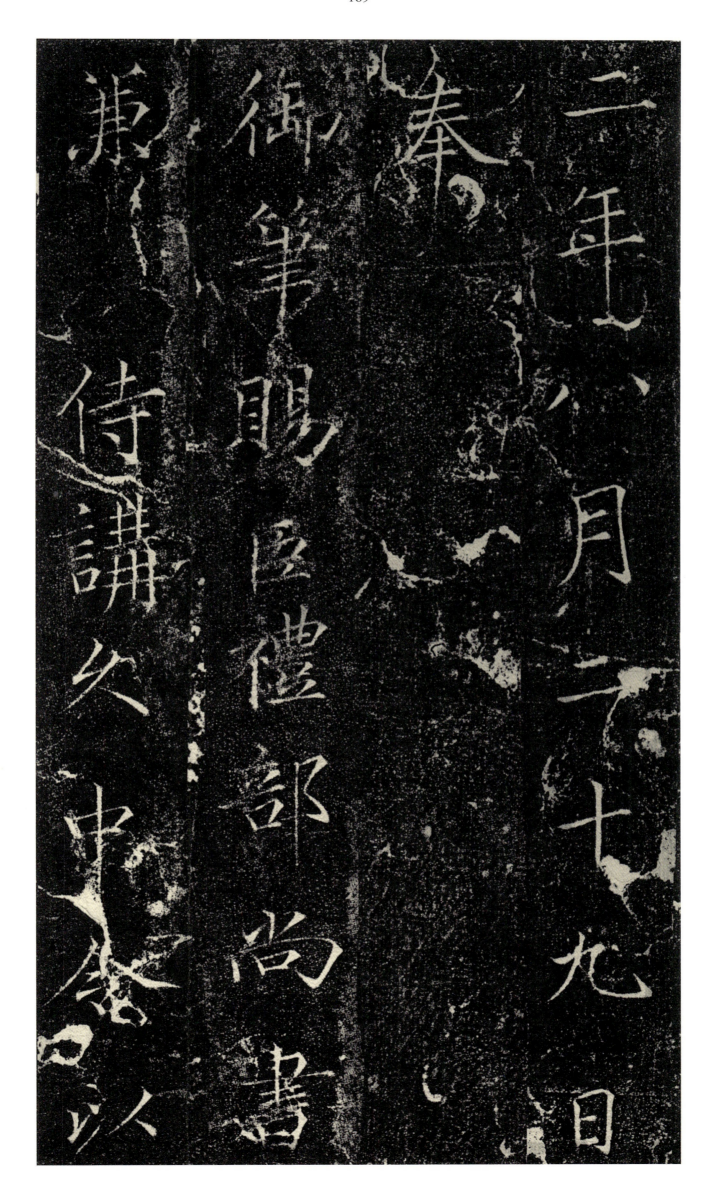

大觀聖作之碑

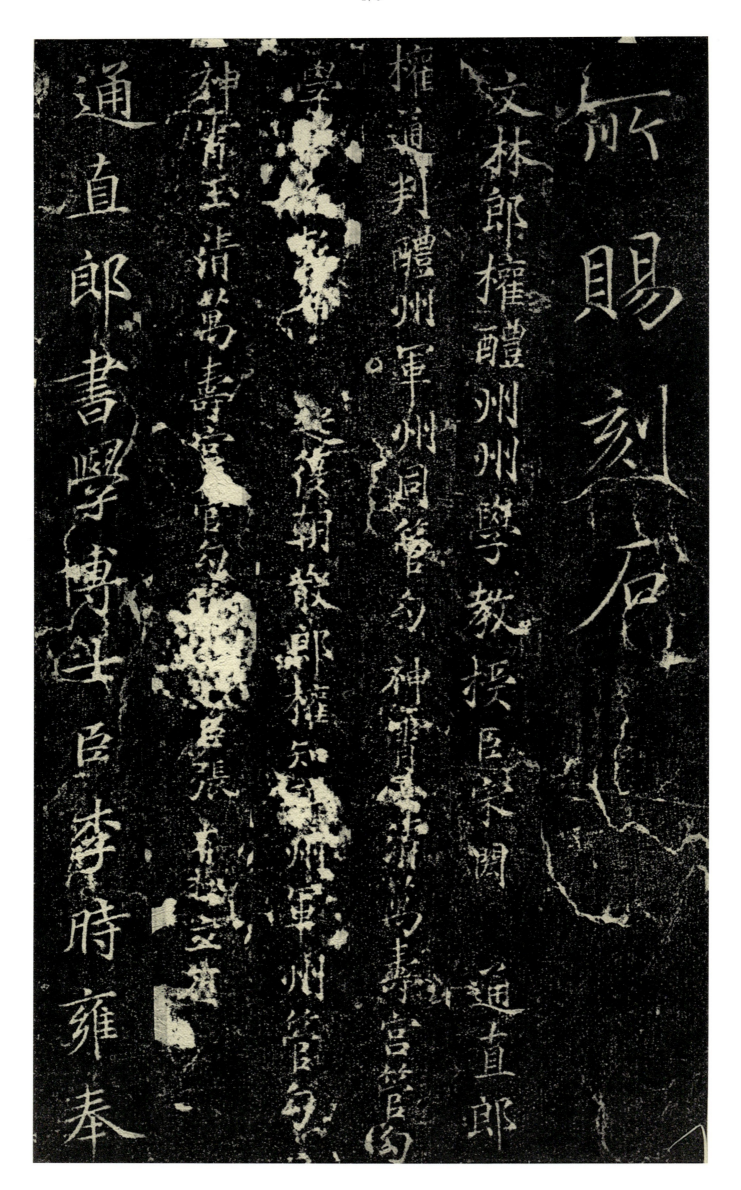

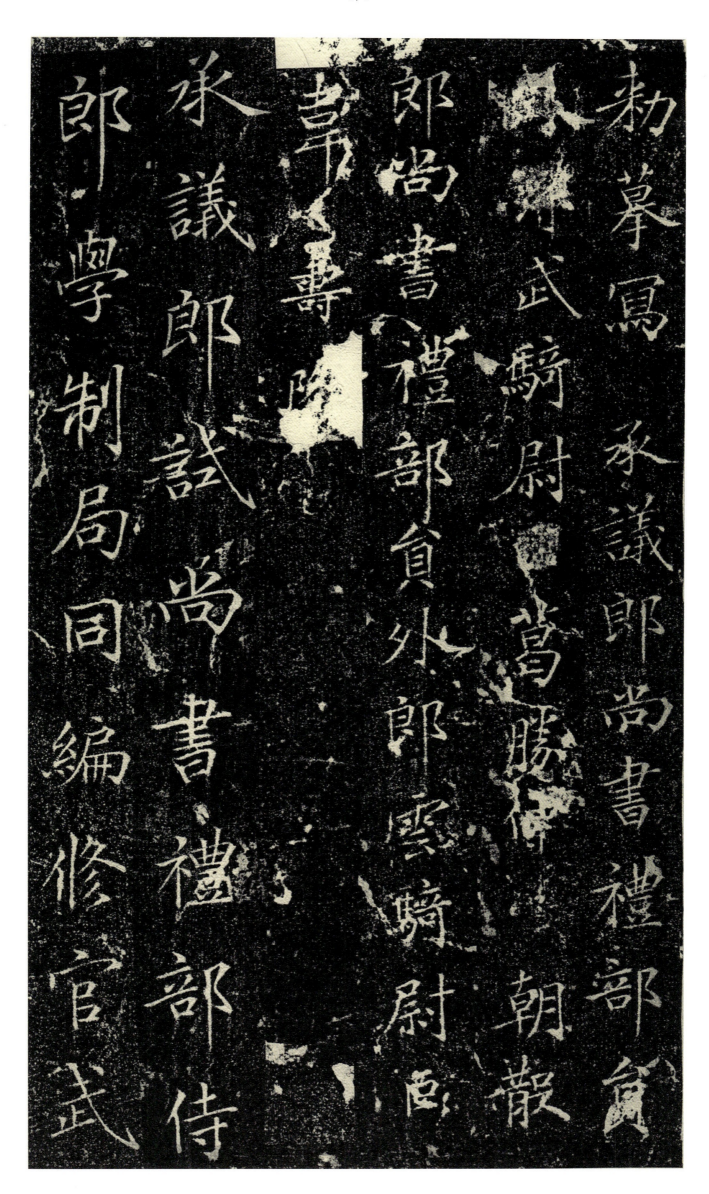

大觀聖作之碑

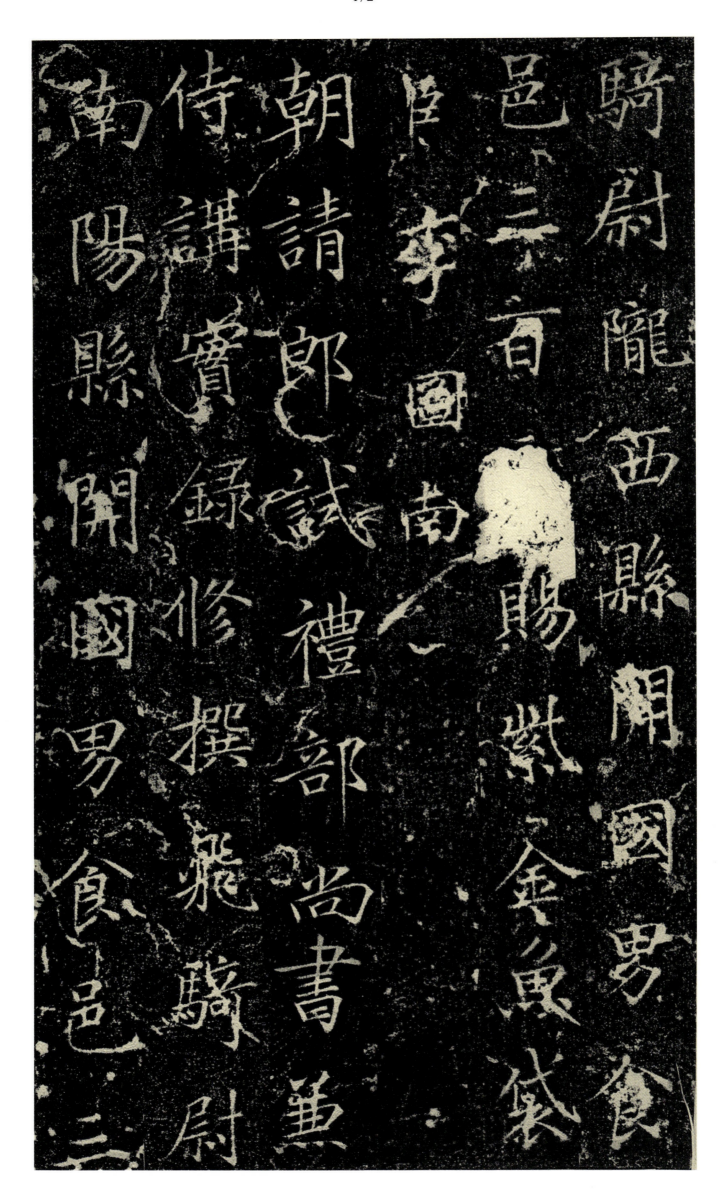

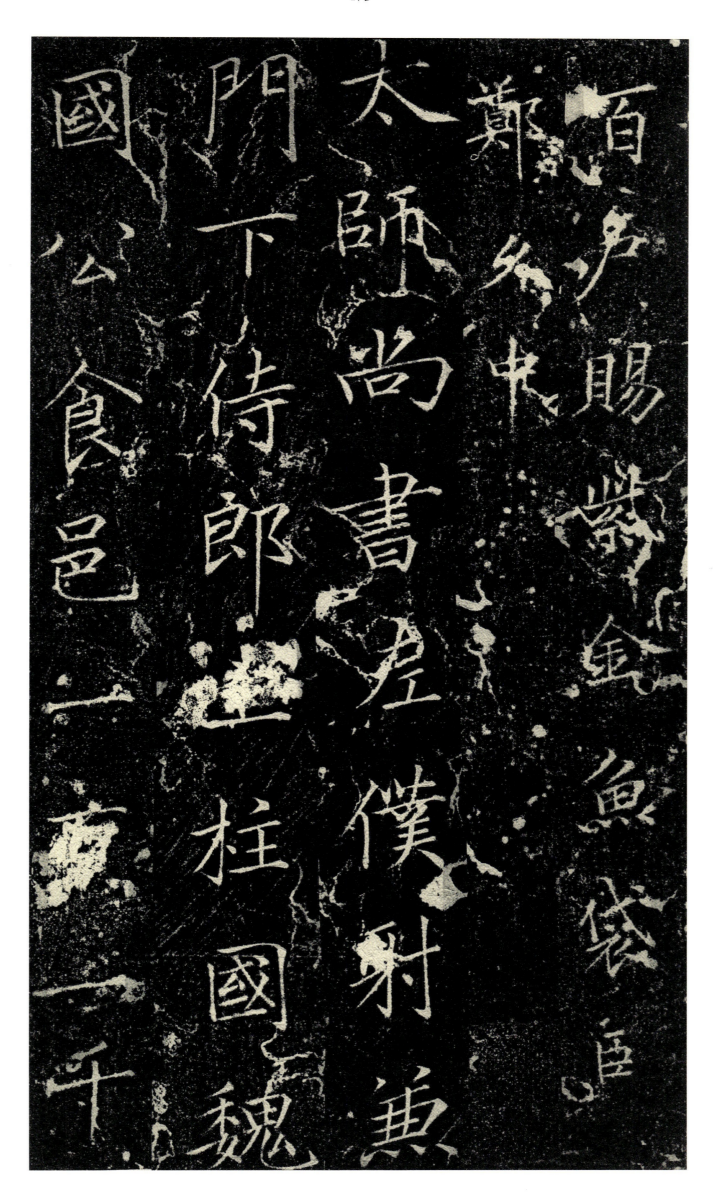

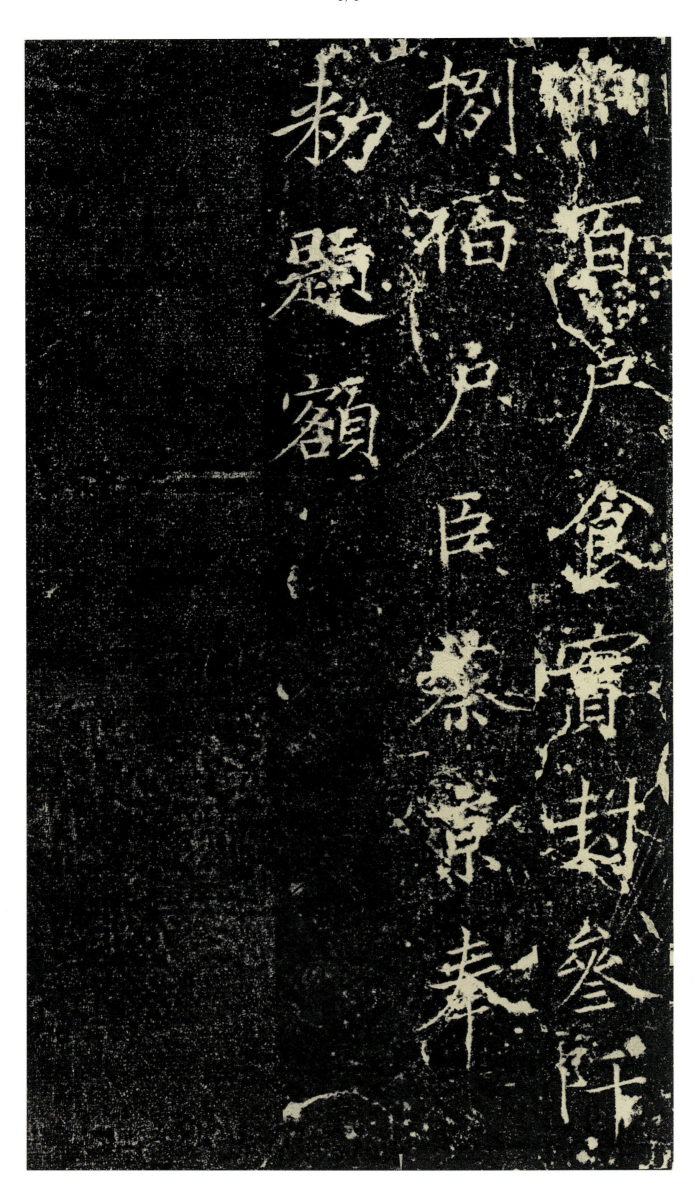

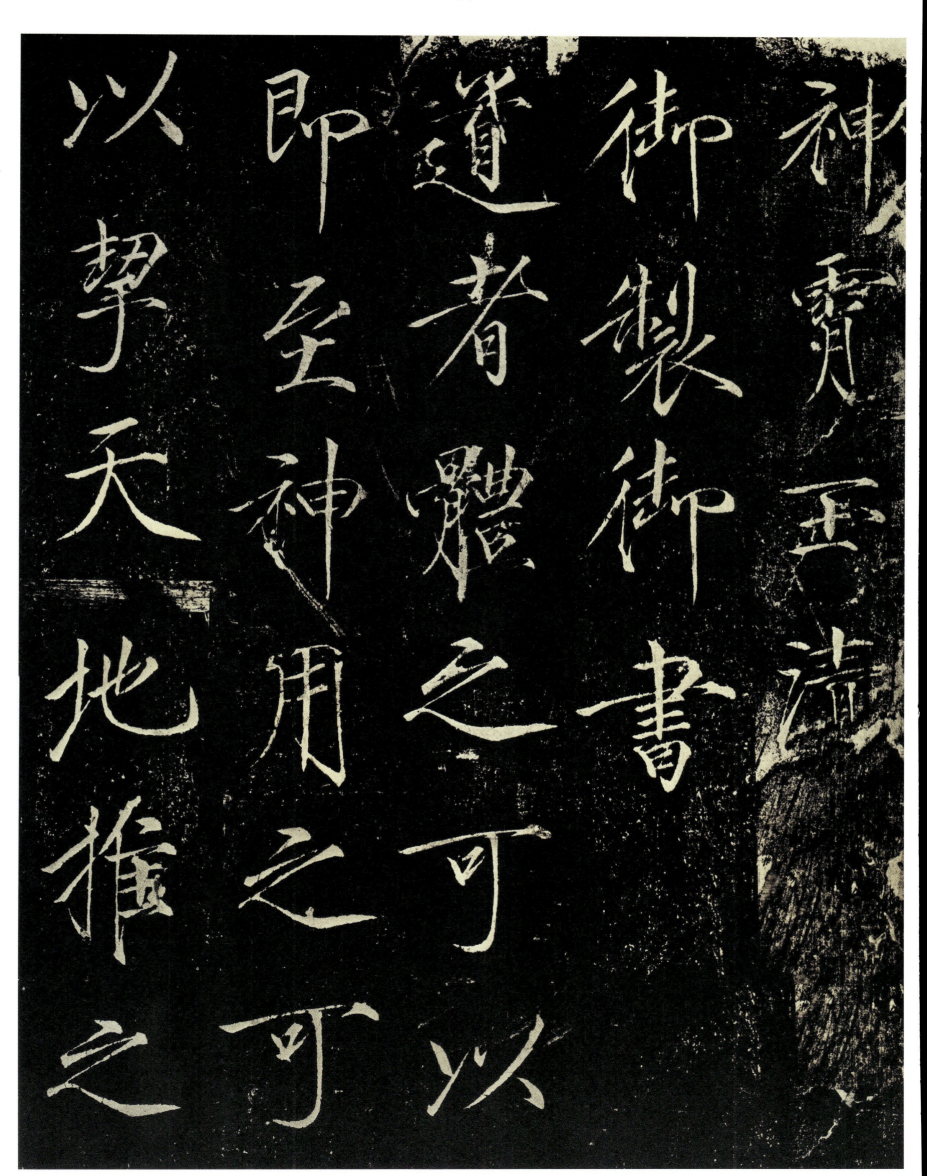

神霄玉清萬壽宮碑

御製御書
道者體之可以
即至神用之可以
以契天地推之可以

神宵玉清萬壽宮碑

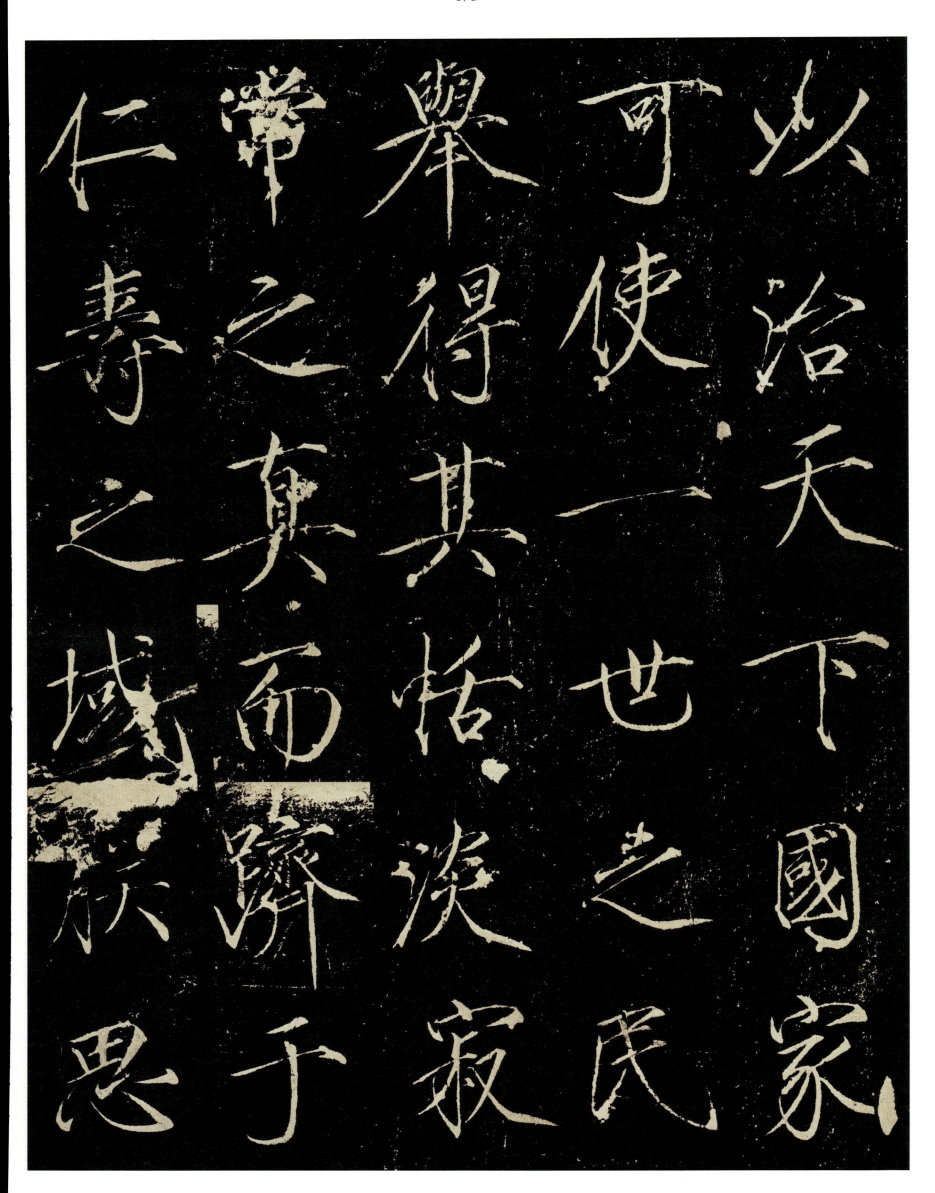

仁壽之　常舉可以
　　之得使治
　　真其一天
域而悟世下
　歸淡之國
思于寂民家

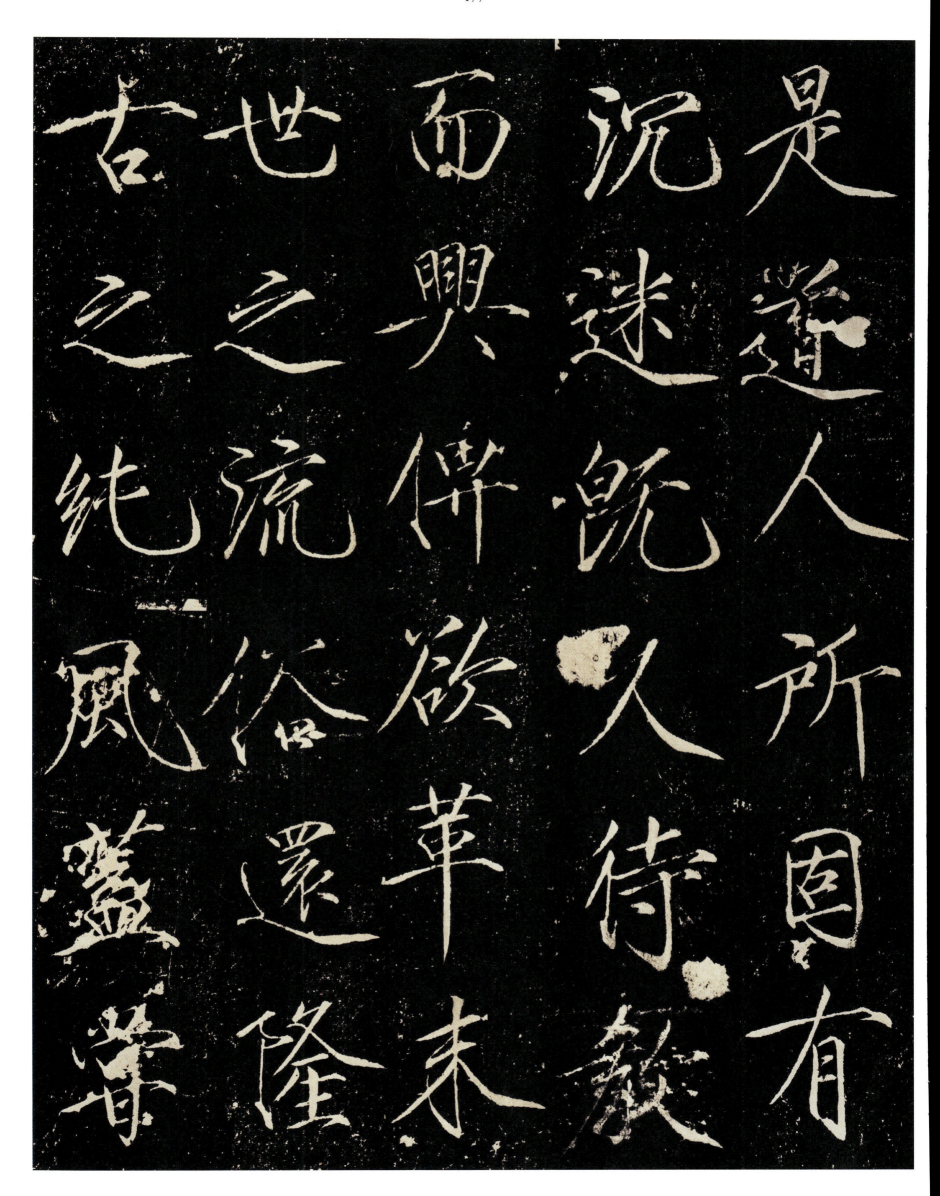

是沉而世古
遂迷興之之
人既佛流純
所久欲俗一
有因華還風
　 　 未隆蠱
　 　 　 　 肇

神宵玉清萬壽宮碑

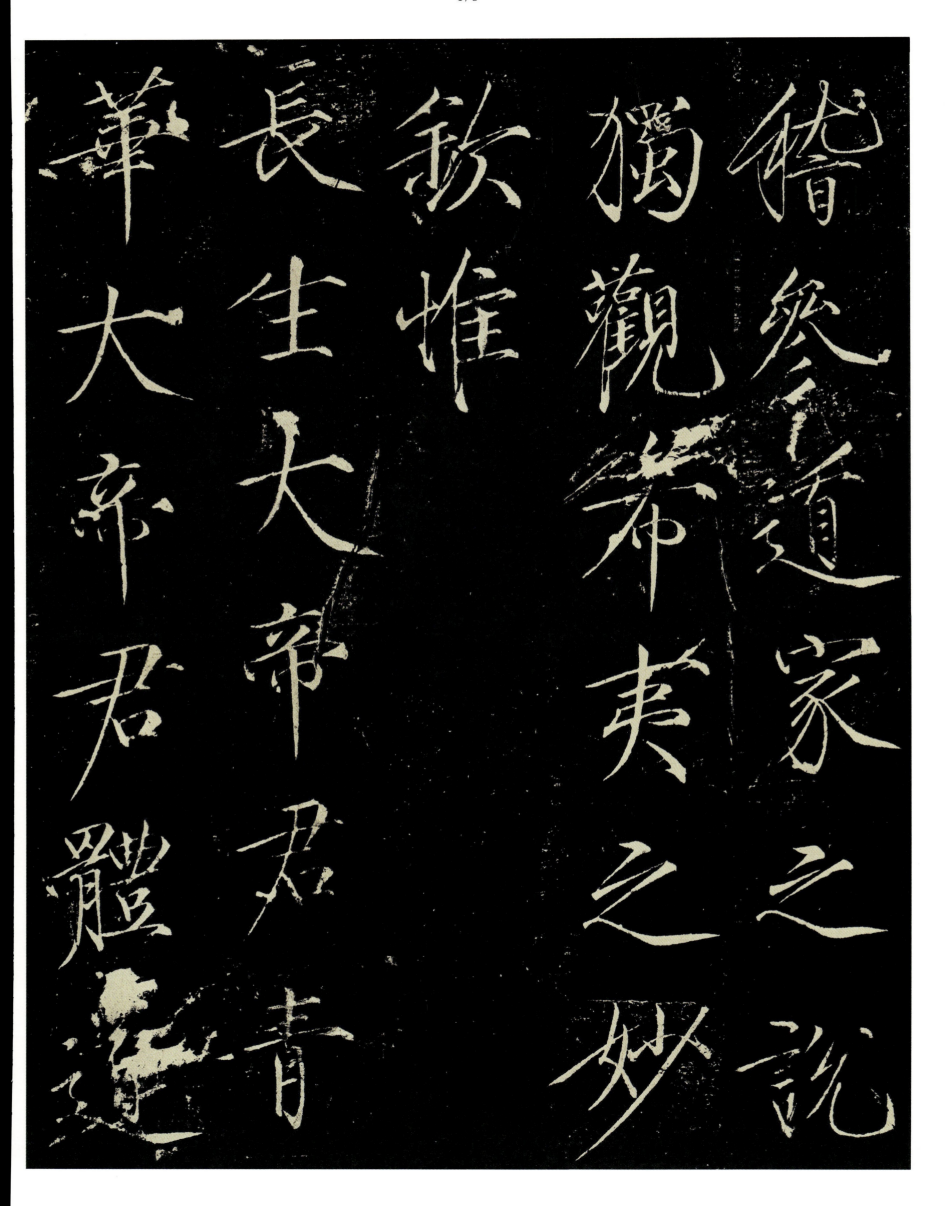

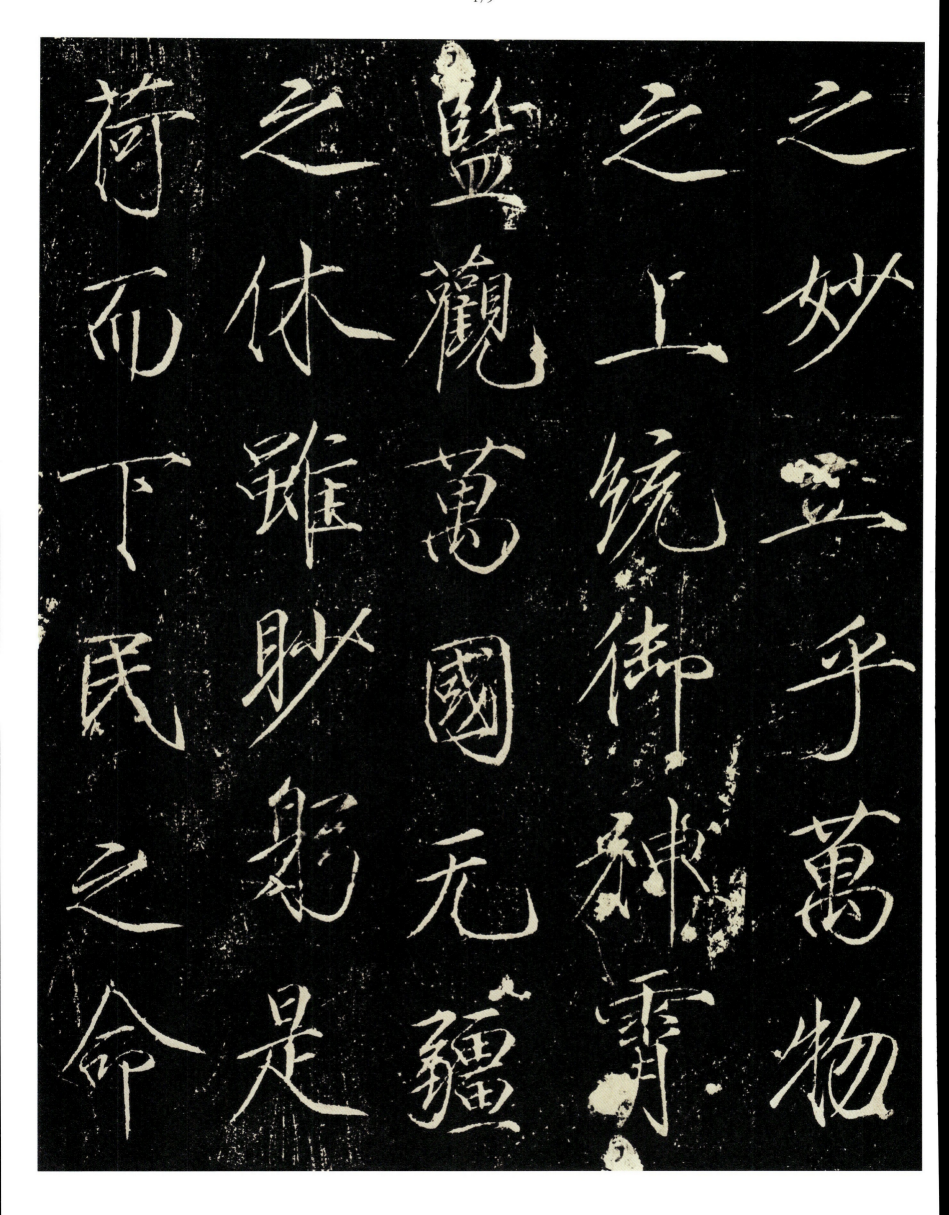

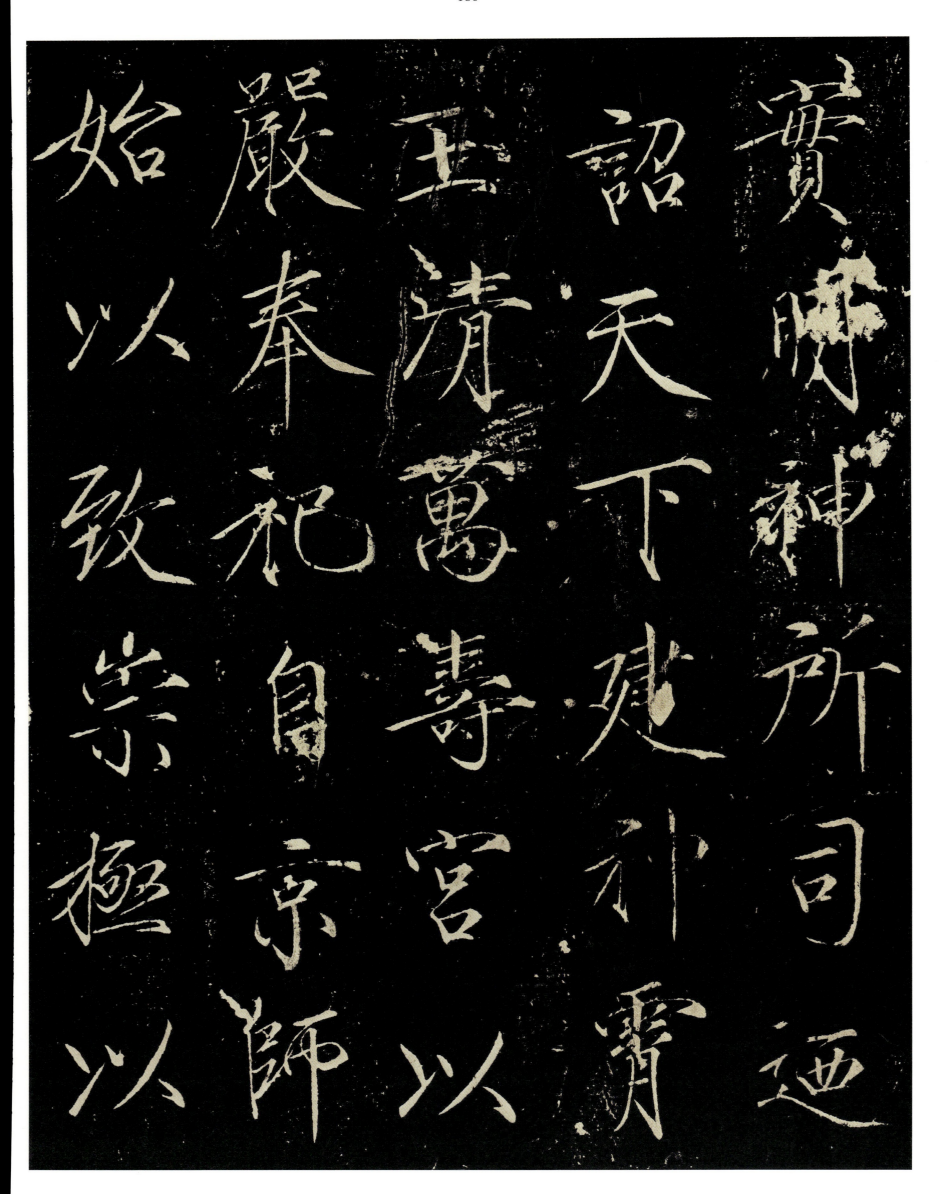

寶籙神所司迎詔天下建神霄玉清萬壽宮嚴奉祀自京師以始以致崇極

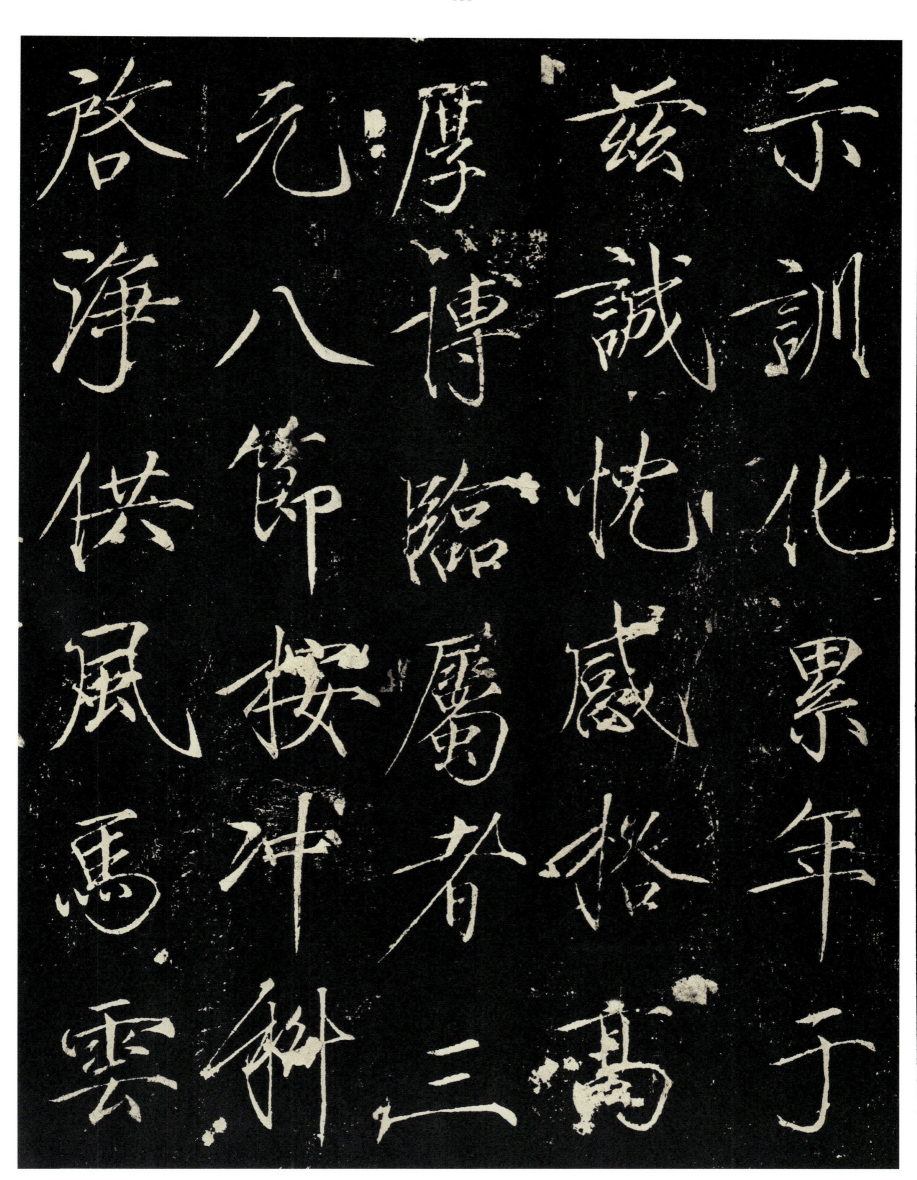

啟元厚兹示
淨八博誠訓
供節臨忱化
風按屬感累
馬冲者格年
雲科三萬于

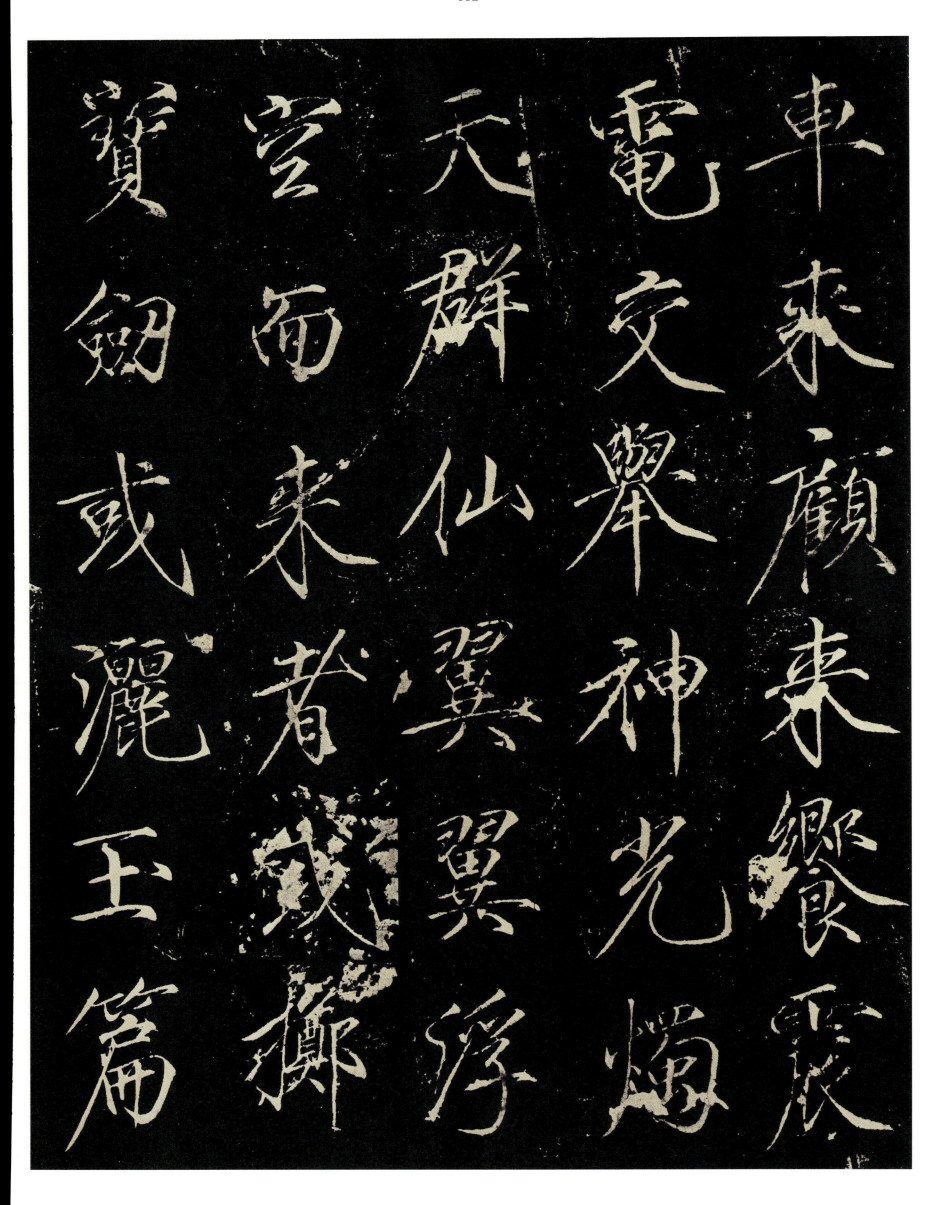

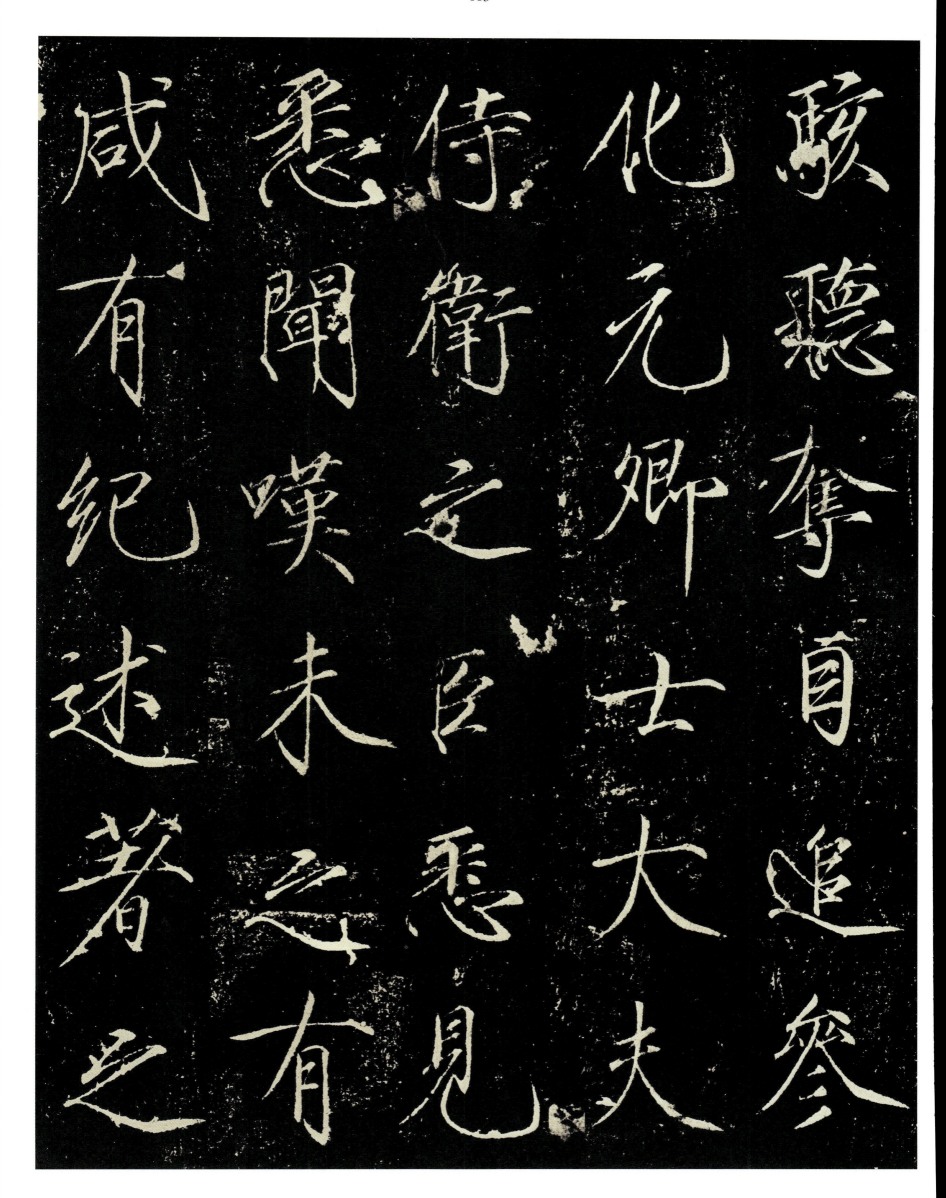

駭聽懸奪自追參
化元卿士大夫
悉侍
有聞衛
紀嘆之
述未臣悉
著之見
之有

神霄玉清萬壽宮碑

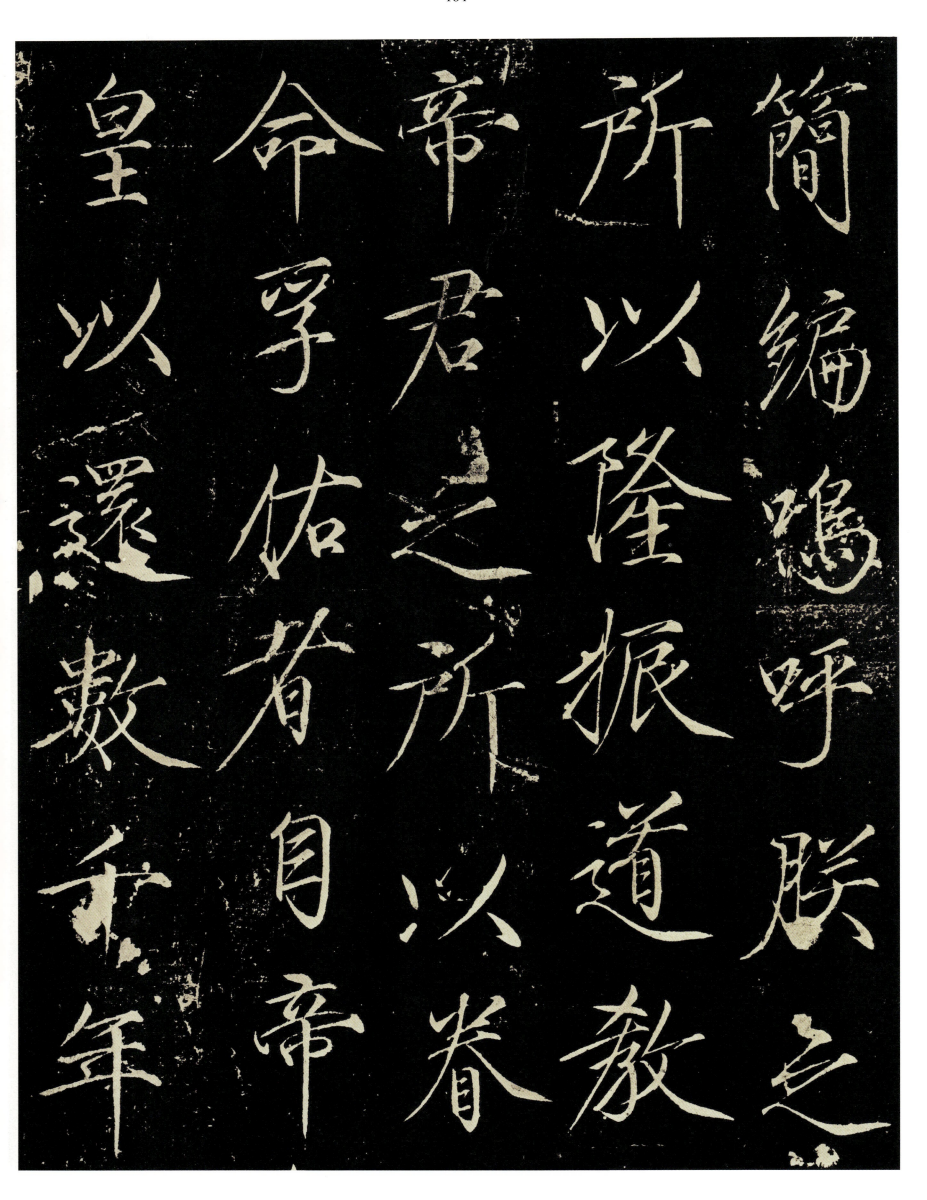

皇命帝所簡
以孚君以編
還佑之隆鳴
數者所振呼
秉目以道朕
年帝眷教之

神宵玉清萬壽宮碑

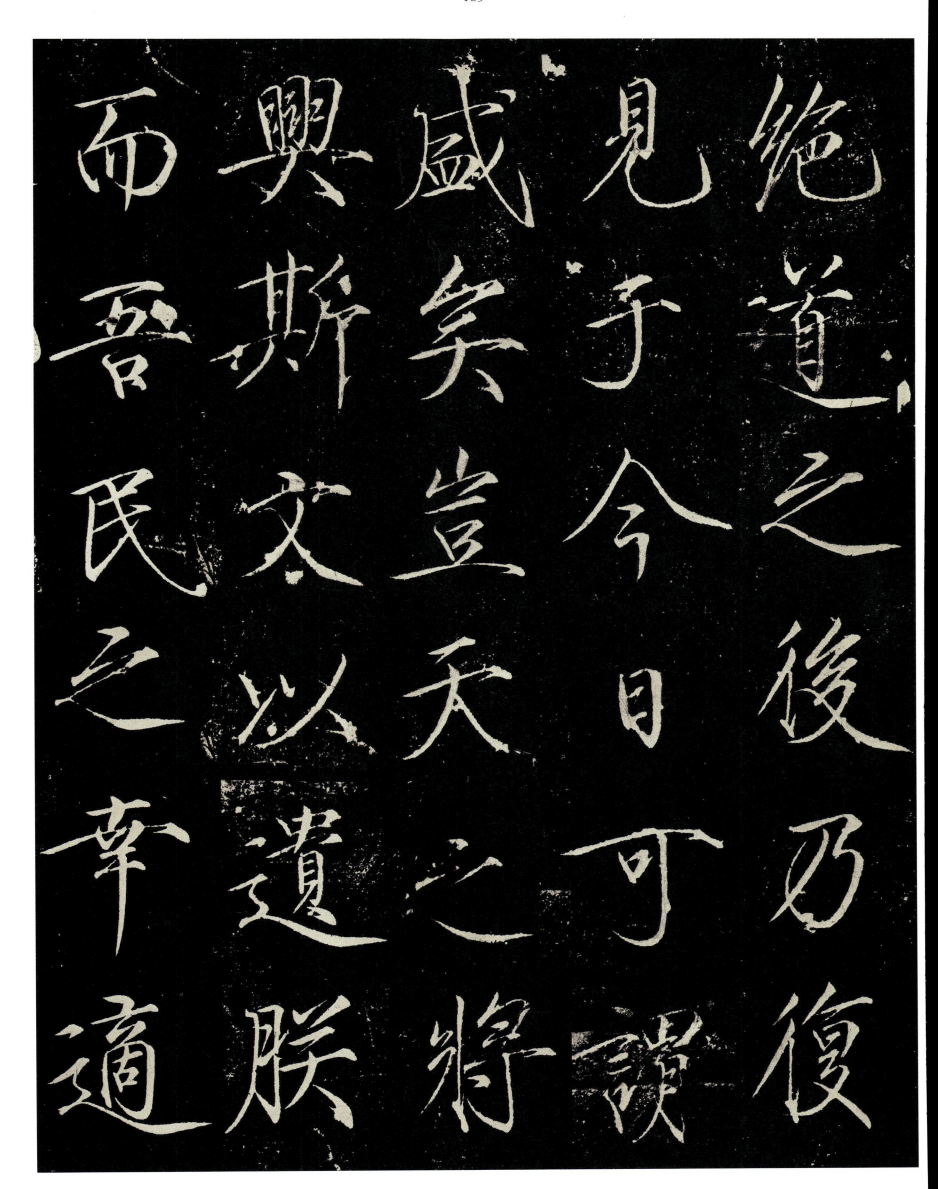

絕見咸興而
於道矣斯吾
之今豈文民
後曰天以之
乃可之遺幸
復讚將朕適

神宵玉清萬壽宮碑

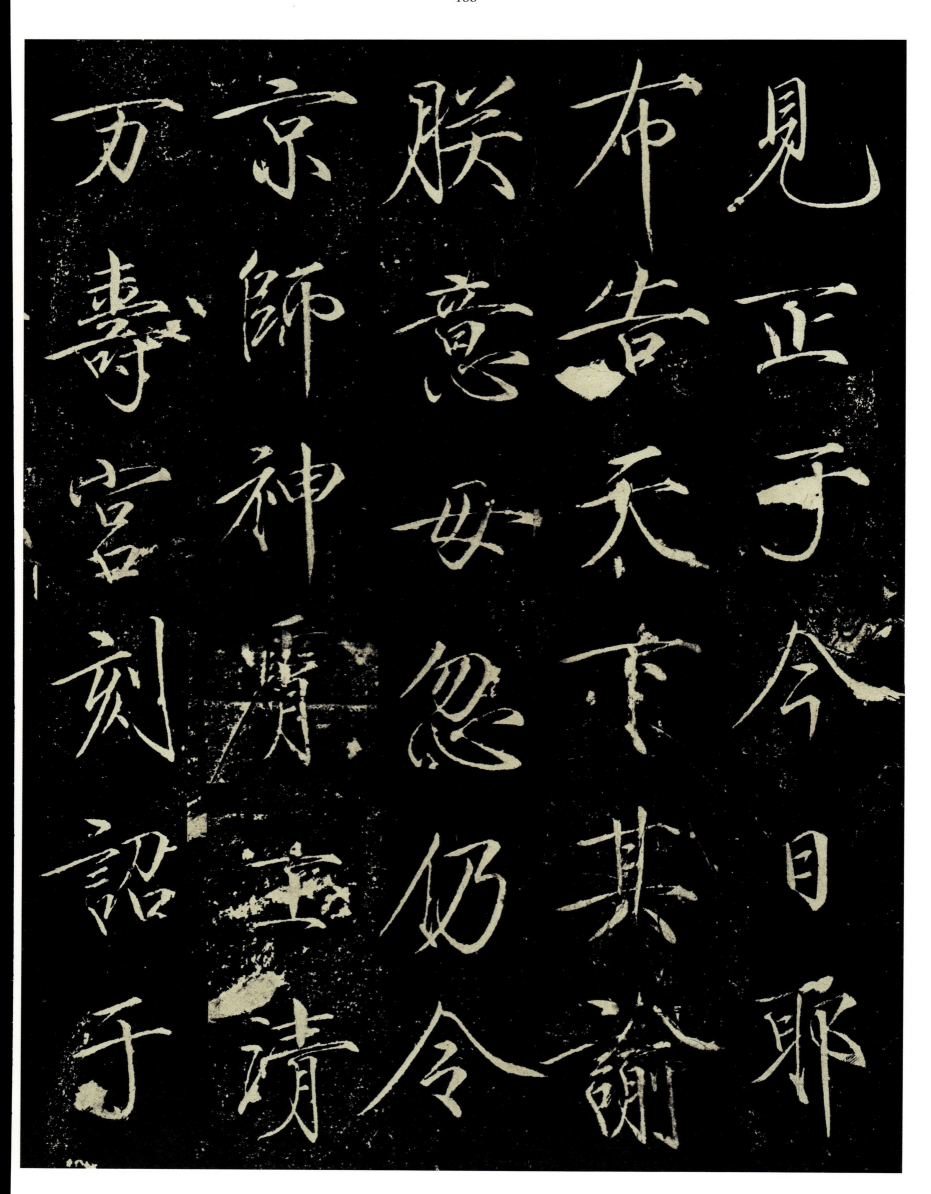

神宵玉清萬壽宮碑

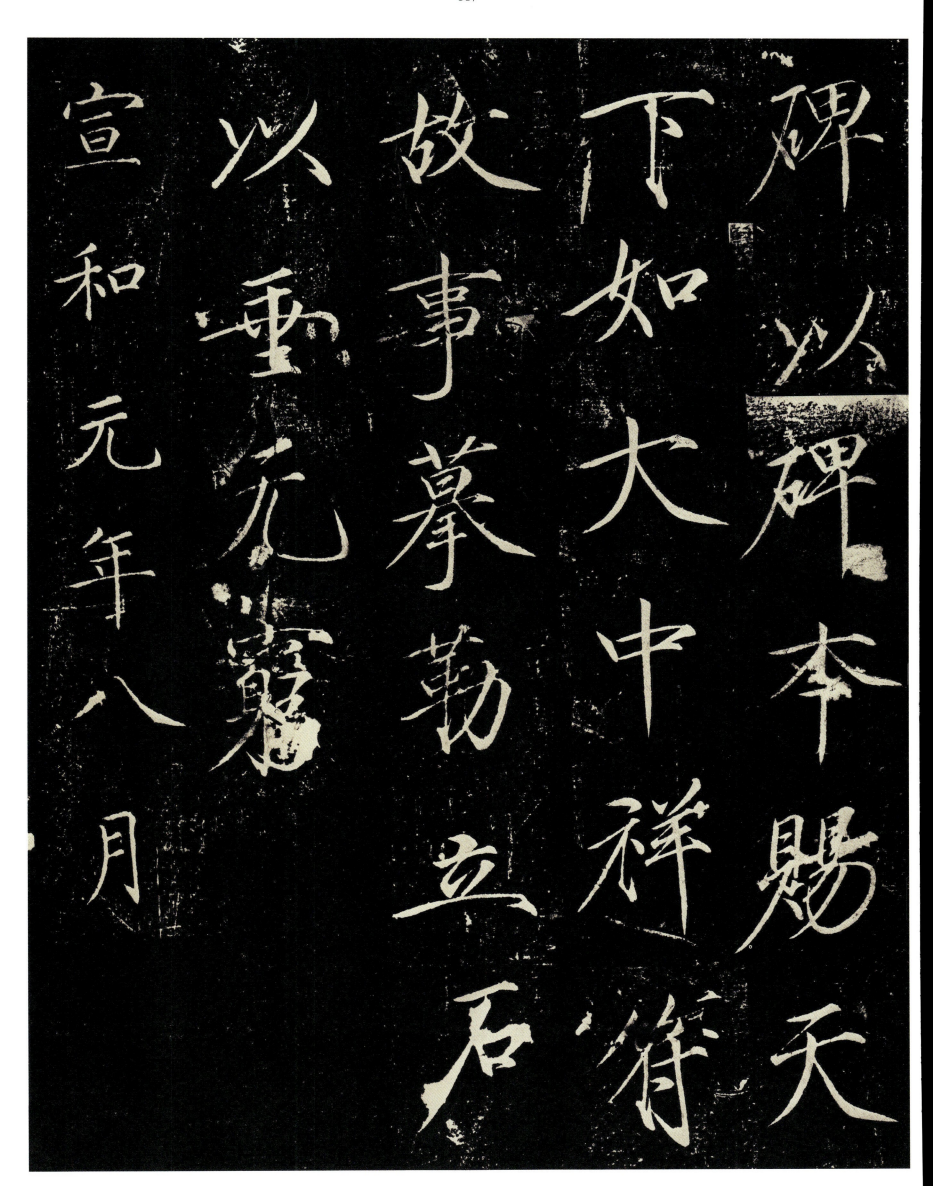

碑以碑本賜天下如大中祥符故事摹勒立石以雲宮宣和元年八月

神宵玉清萬壽宮碑

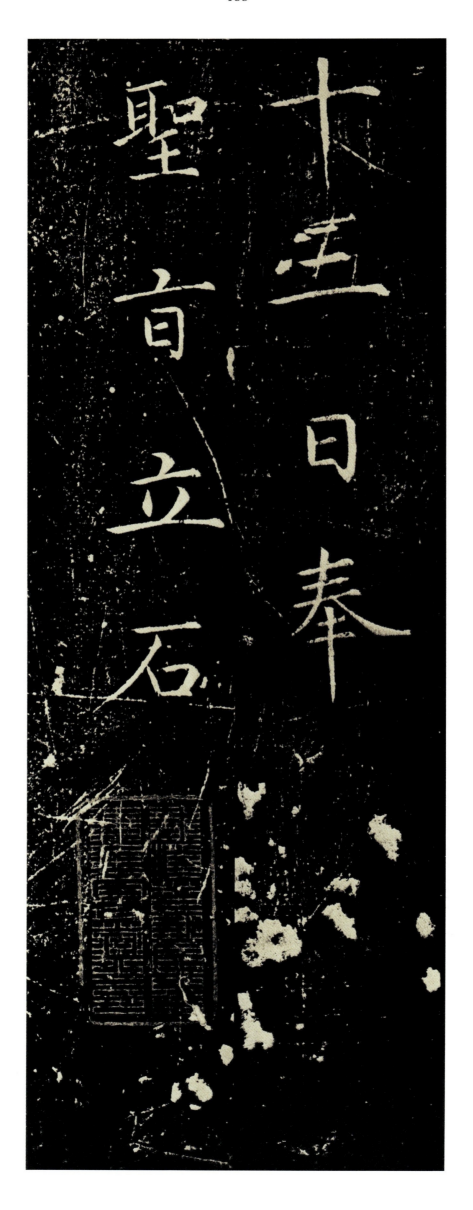

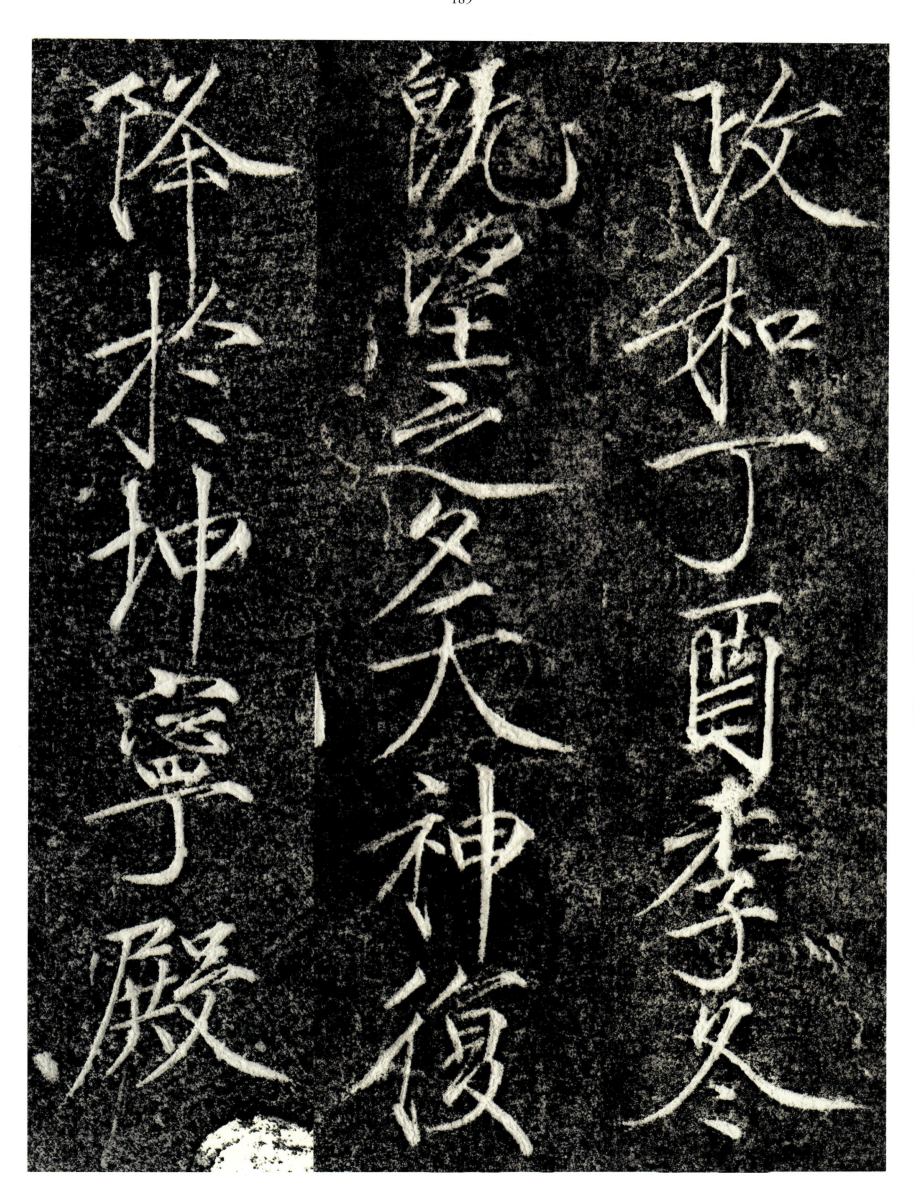

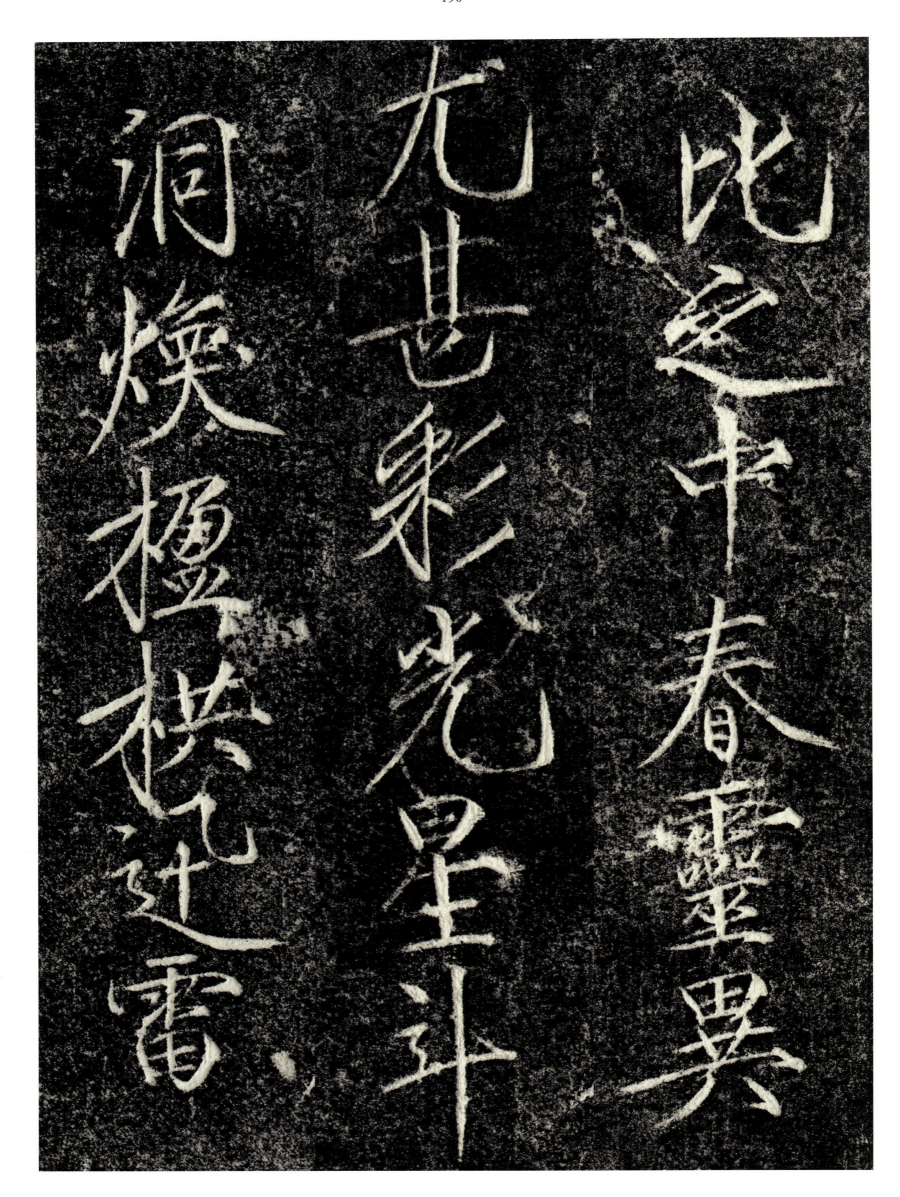

龍章雲篆詩文碑

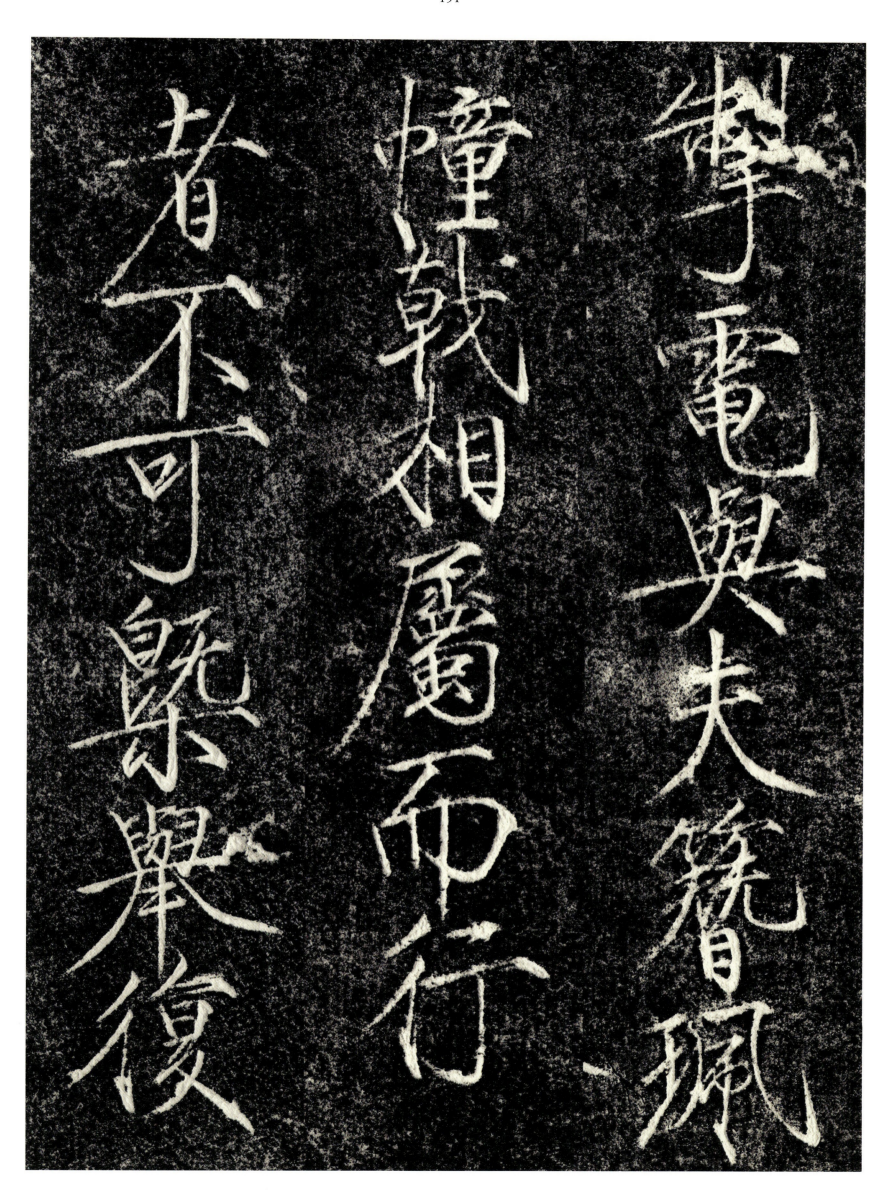

擊電與夫鏗鏘
幢戟相屬而行
者不可縶畢復

龍章雲篆詩文碑

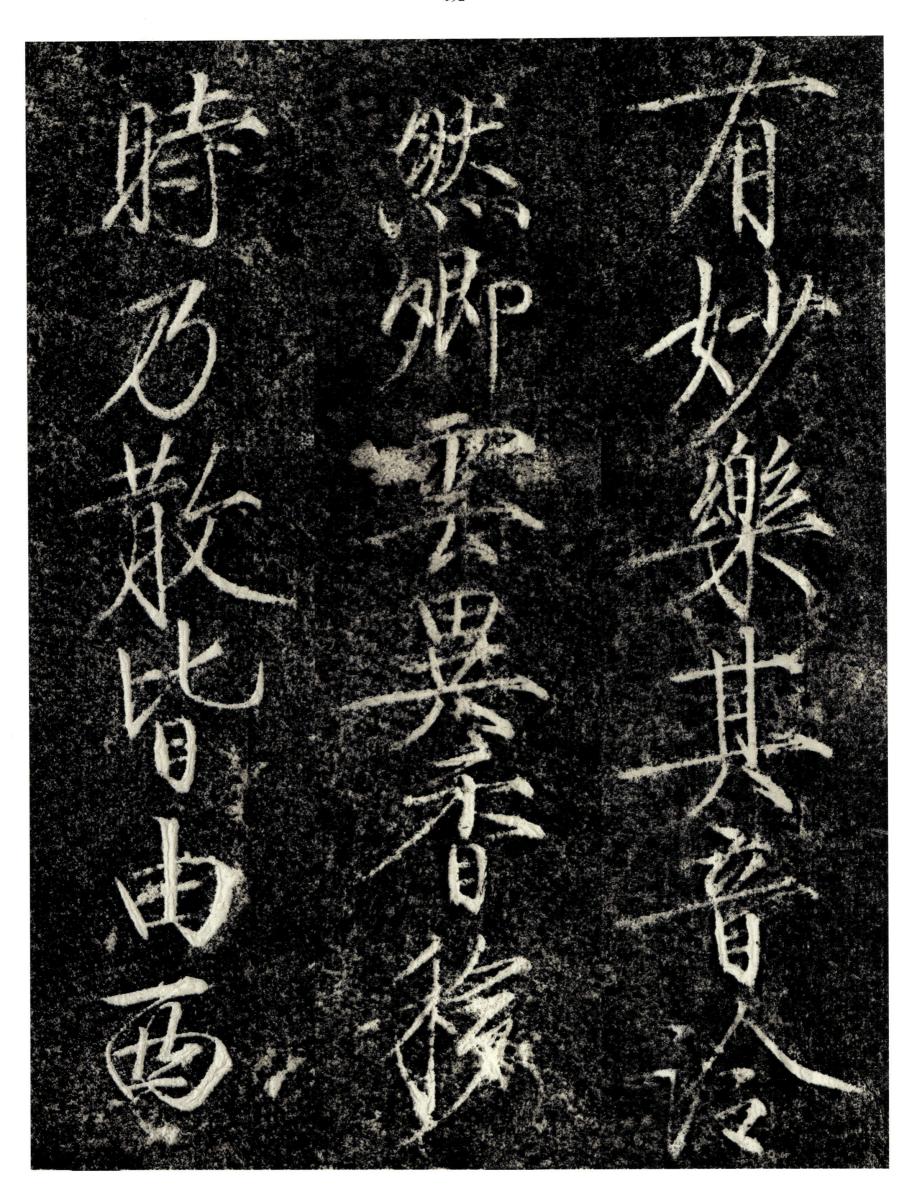

龍章雲篆詩文碑

龍章雲篆詩文碑

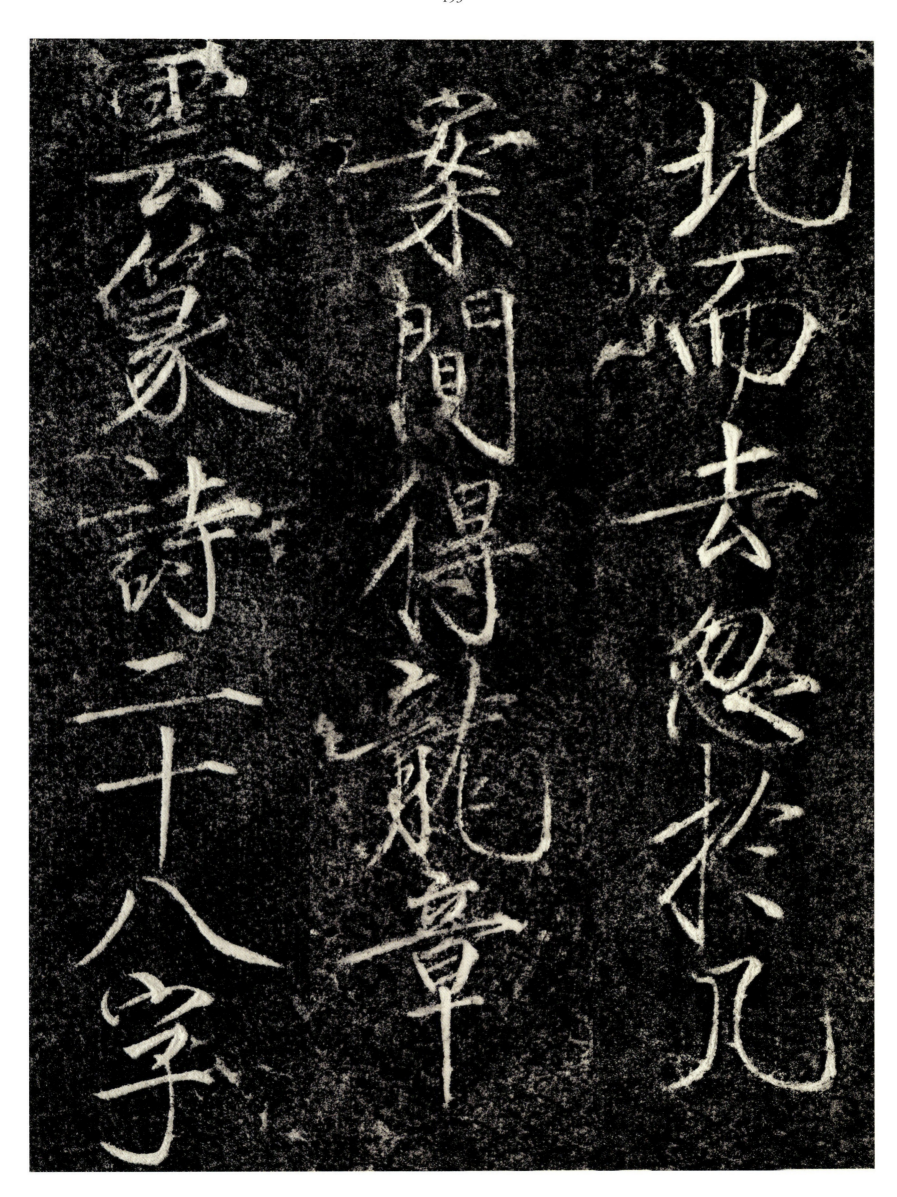

龍章雲篆詩文碑

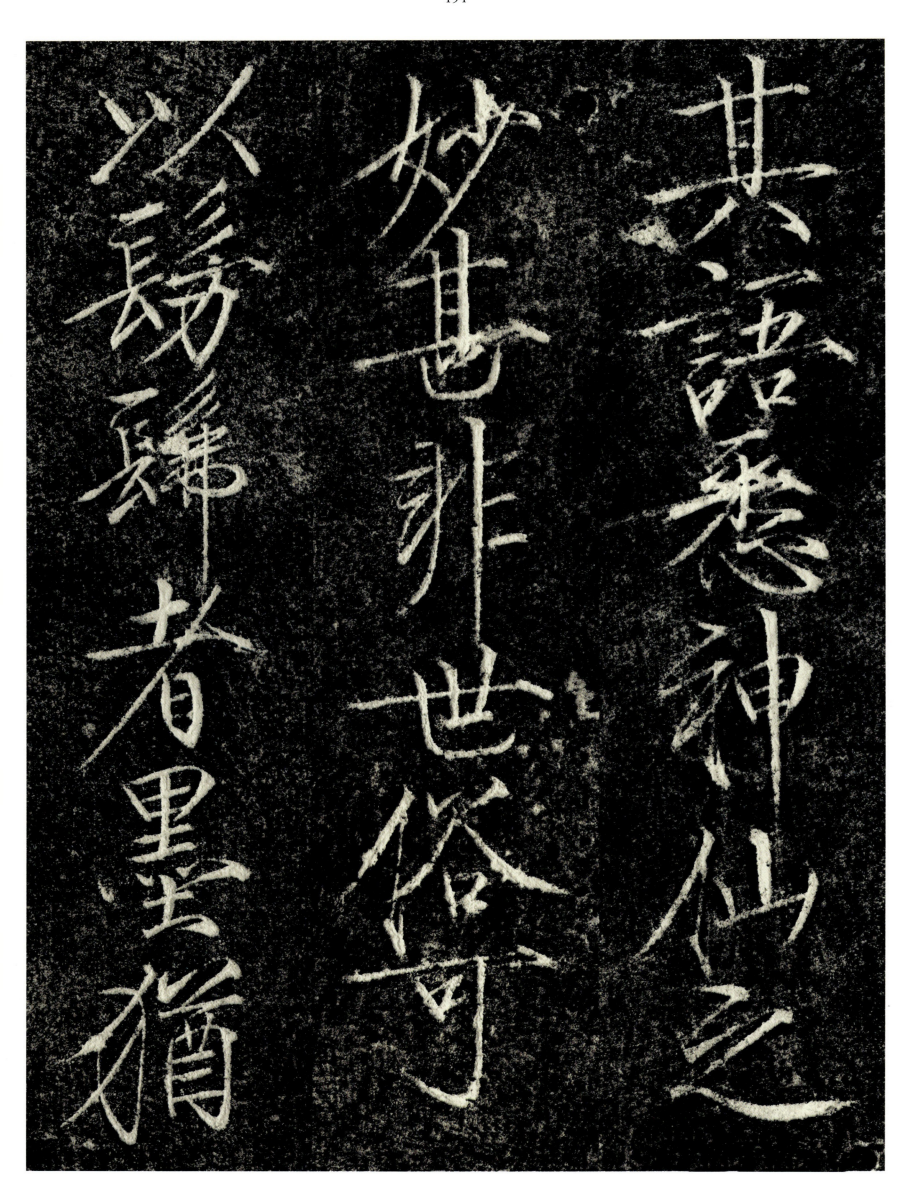

其語悲神仙之
妙甚非世俗可
以驟睹者里墨猶

龍章雲篆詩文碑

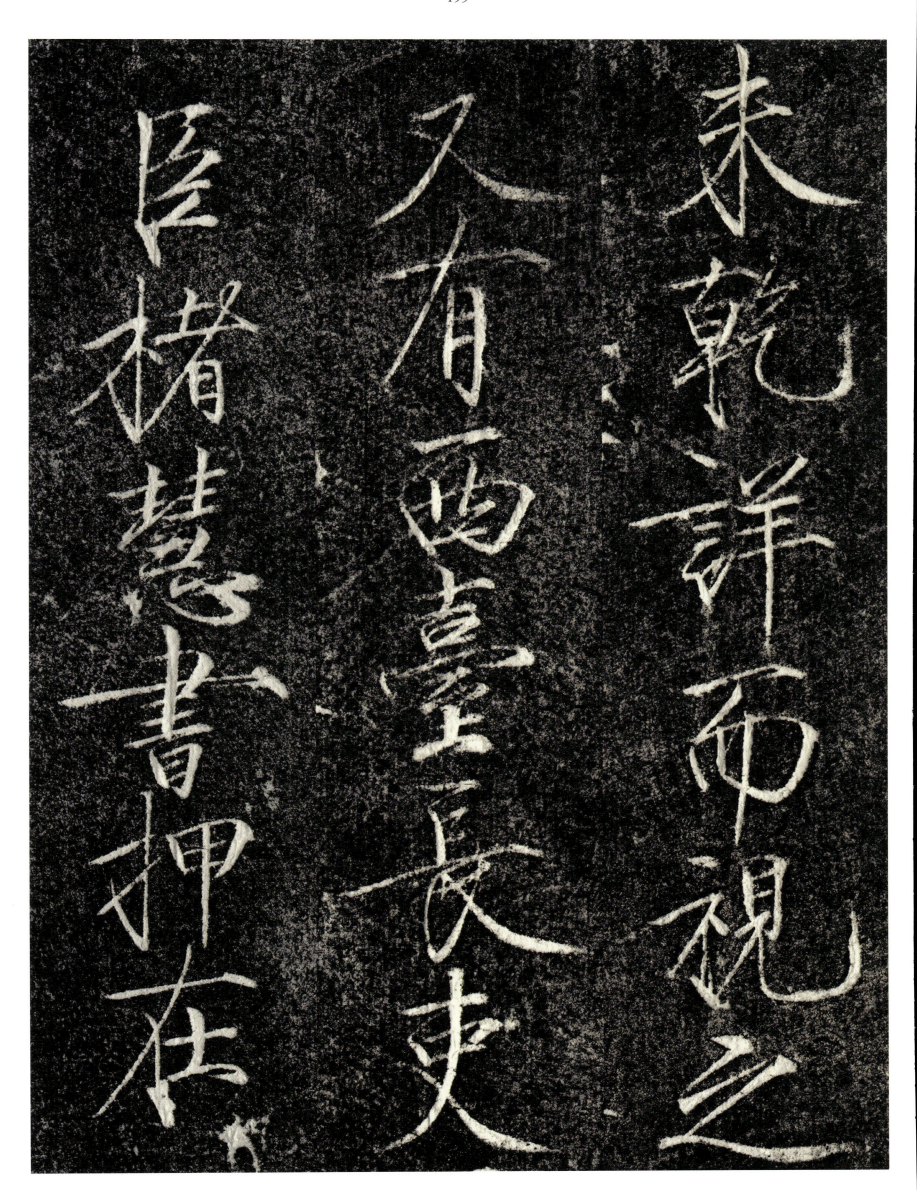

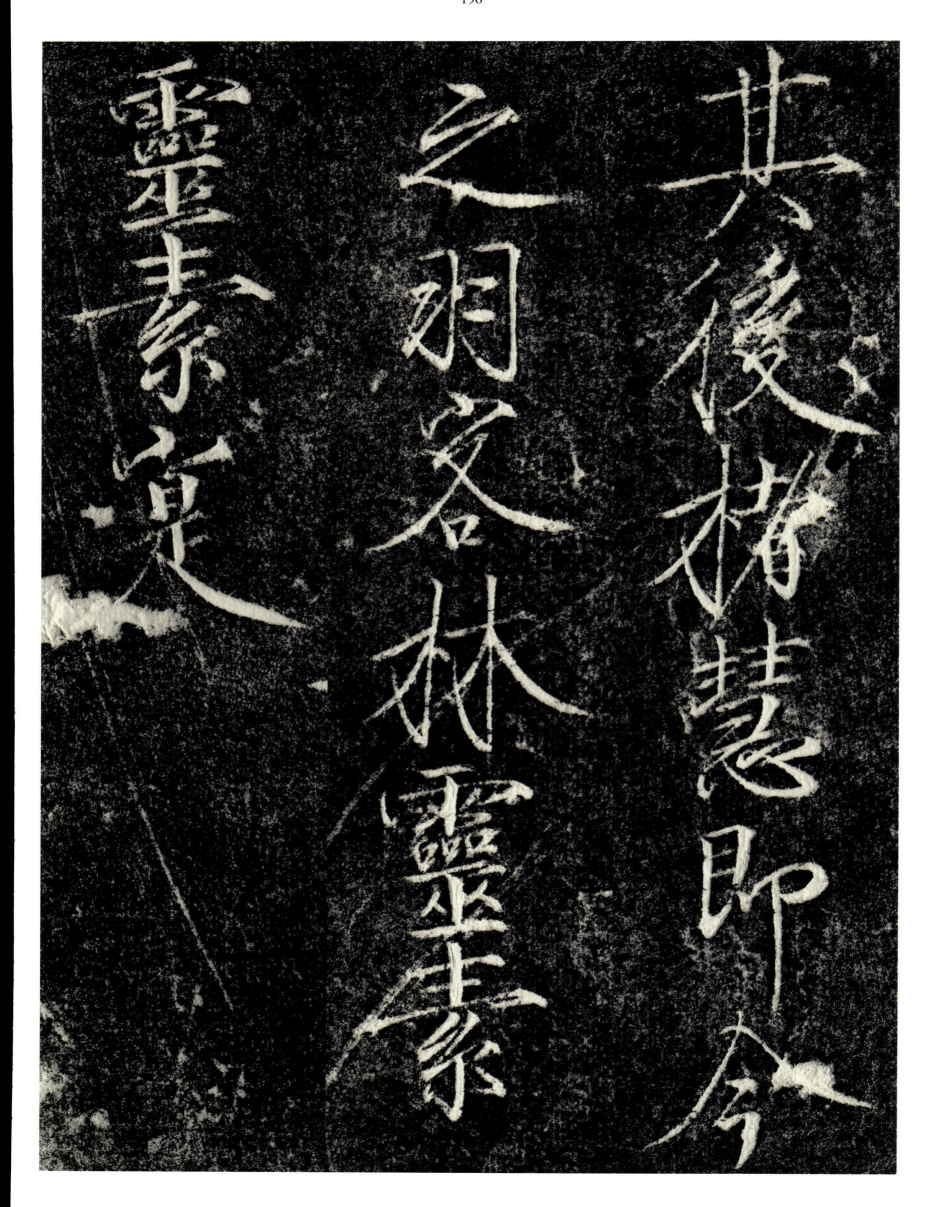

龍章雲篆詩文碑

龍章雲篆詩文碑

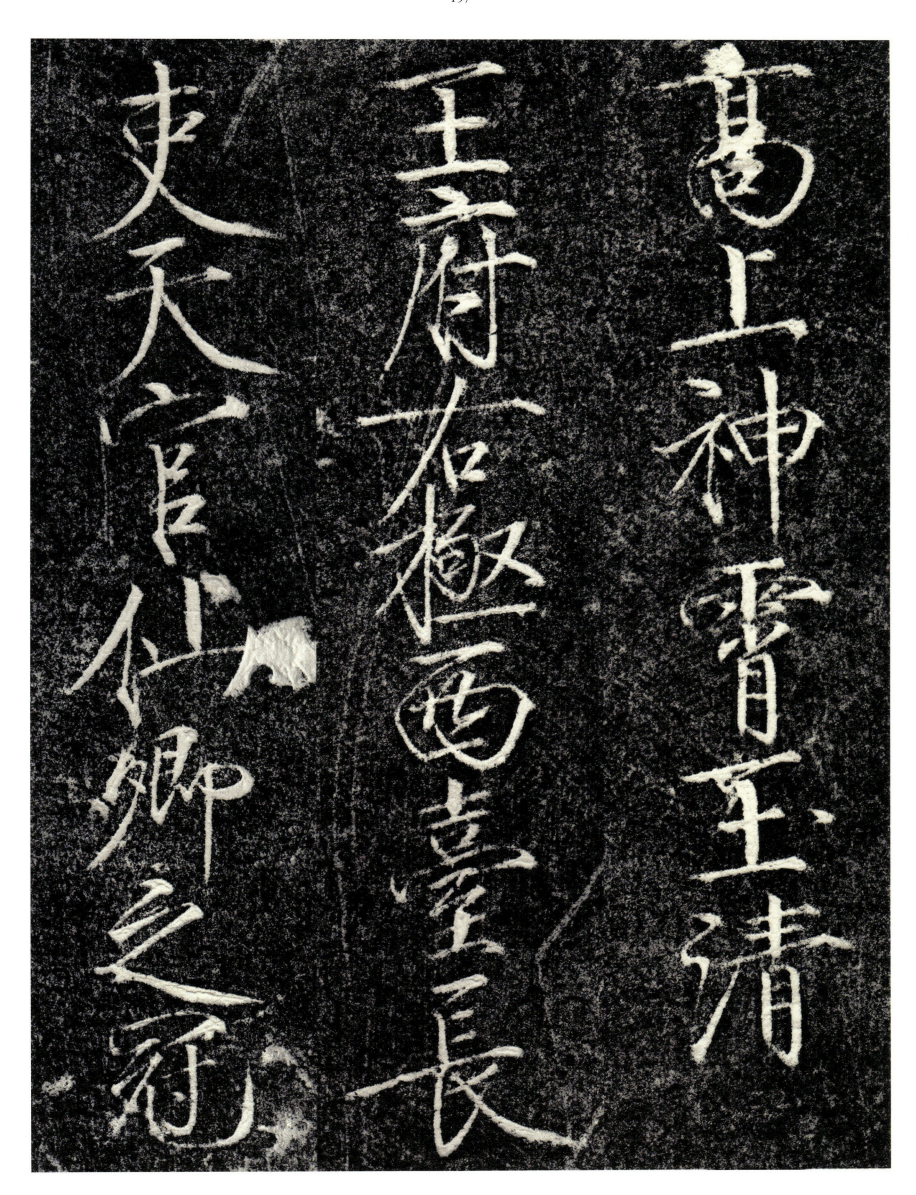

高上神霄玉清
王府右極西臺長
吏天官仆卿之府

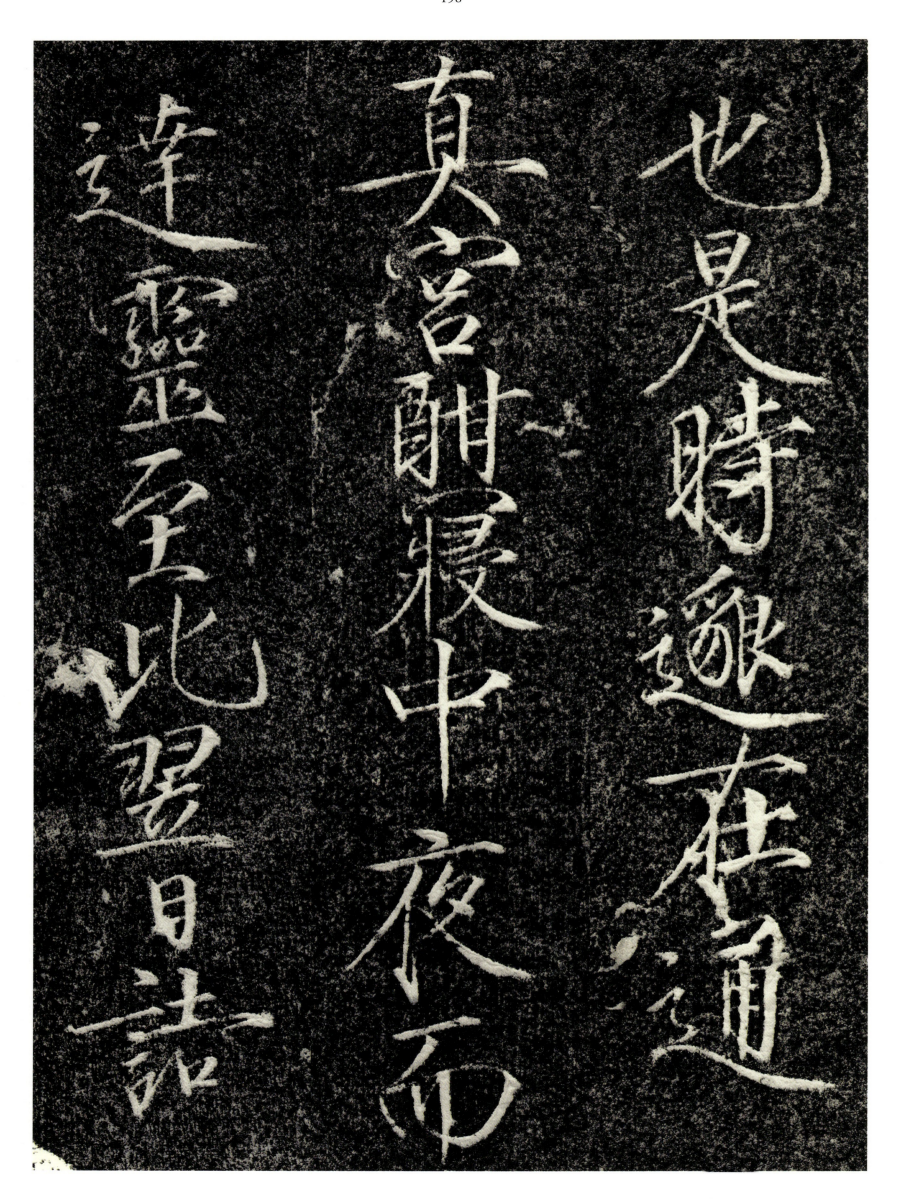

也是時邂逅在通真宮酬寢中夜而逢靈至此翌旦誌

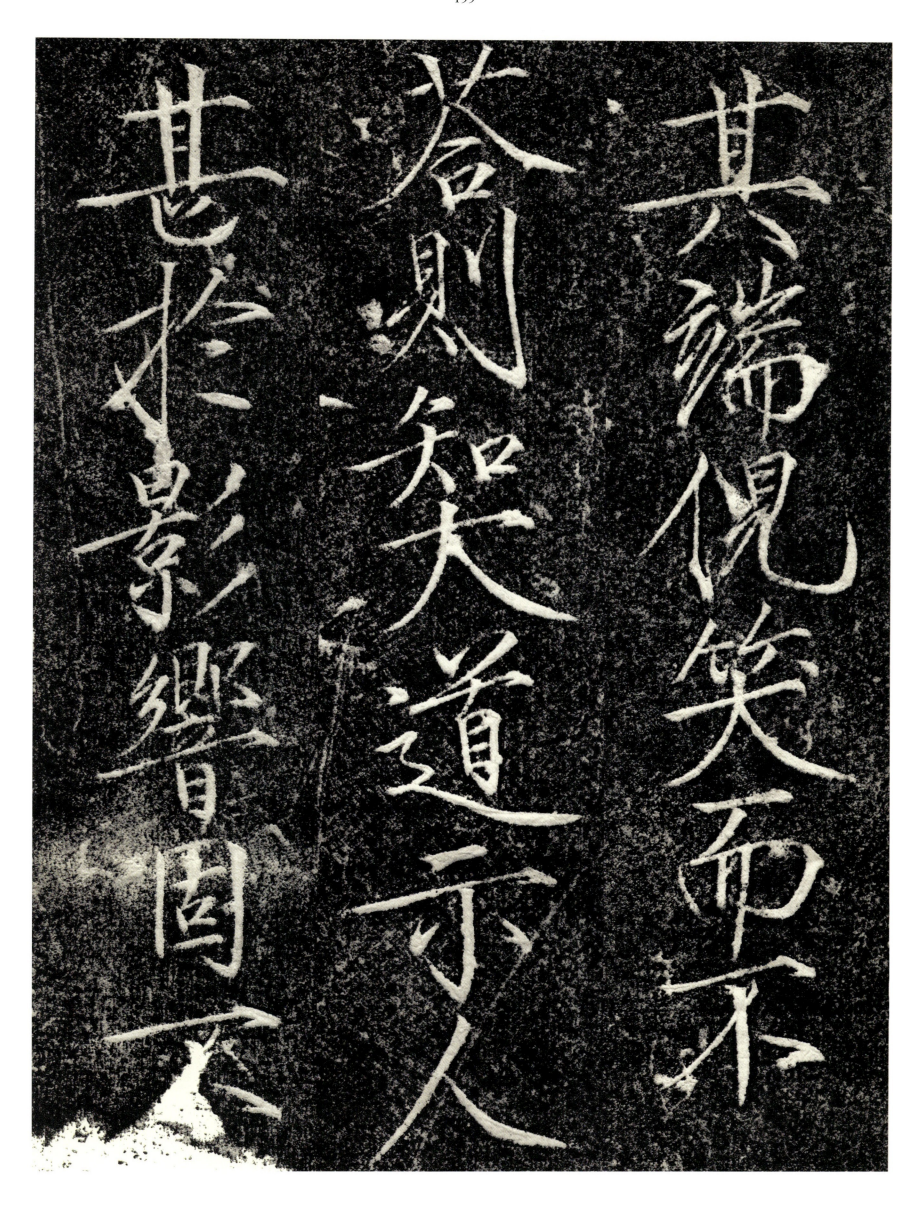

龍章雲篆詩文碑

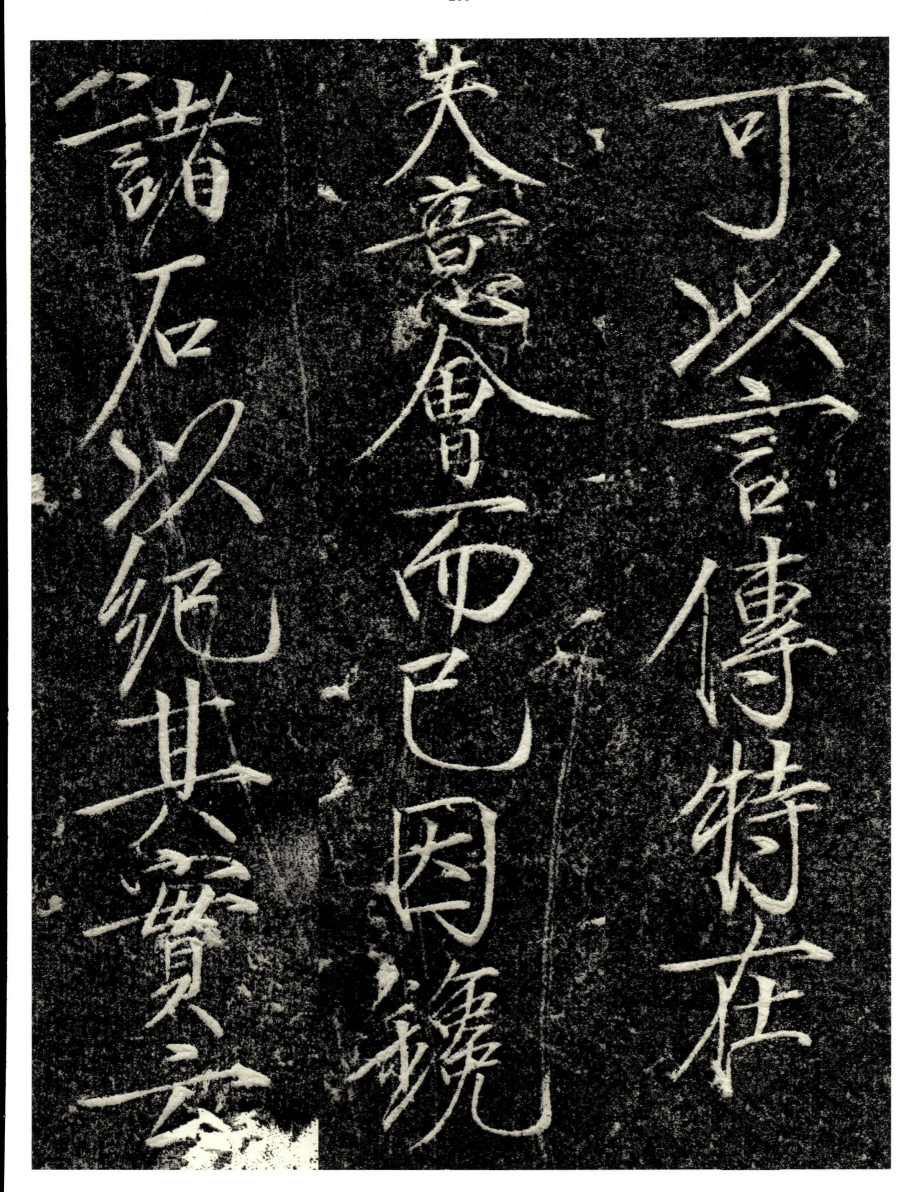
龍章雲篆詩文碑

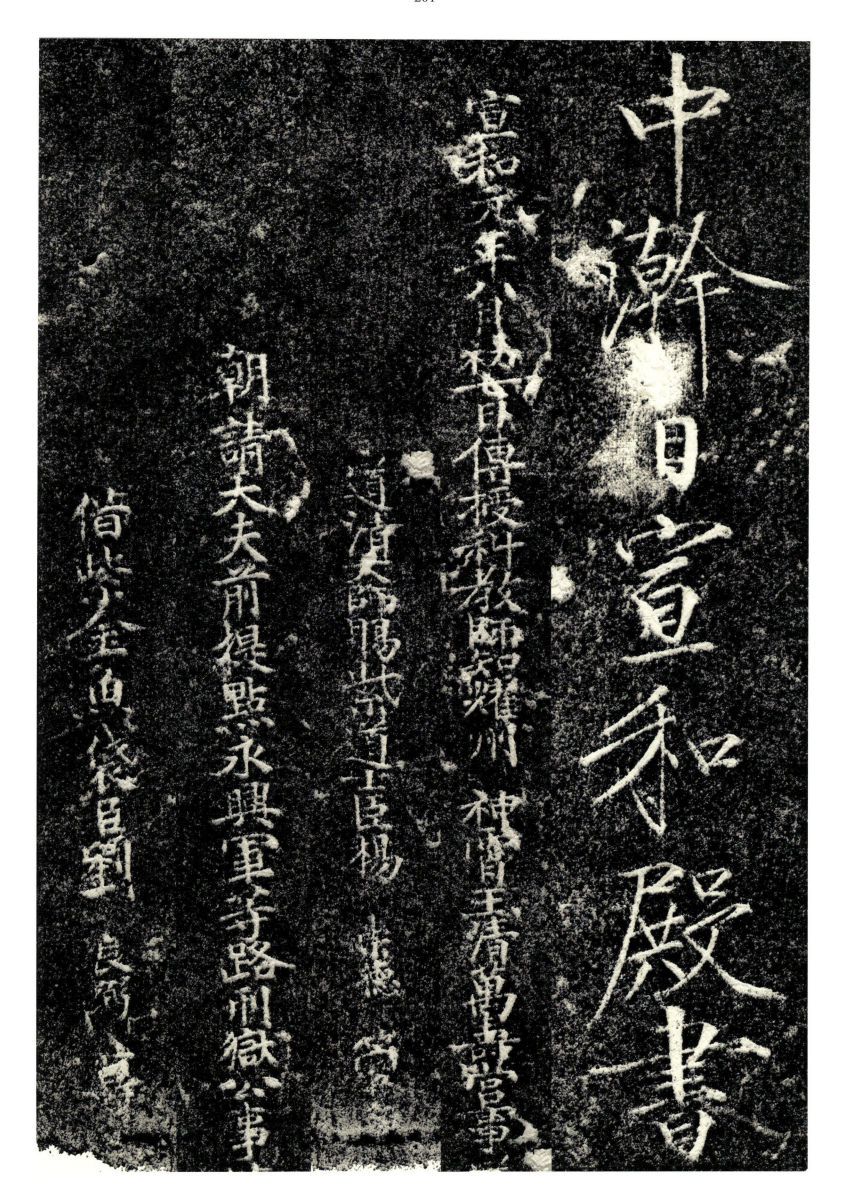

龍章雲篆詩文碑

书名：米芾尺牍

米芾尺牍/上海书画出版社编

图书在版编目（CIP）数据

米芾尺牍/上海书画出版社编.—上海：上海书画出版社，2020
（中国碑帖名品二编）
ISBN 978-7-5326-5559-5

I.①米… II.①上… III.①楷书—中国—北宋 ②篆书—中国—古代 IV.①J292.25

中国版本图书馆CIP数据核字（2020）第084460号

中国碑帖名品二编

米芾尺牍

本社 编

责任编辑	冯 磊
审 读	雍 琦
责任校对	郭晓霞
技术编辑	包赛明

出版发行 上海世纪出版集团
 ❖上海吉委幺版社
地址 上海市闵行区号景路457弄（邮编 200040）
网址 www.cishu.com.cn
印刷 上海界龙艺术印刷有限公司
经销 各地新华书店
开本 787×1092毫米 8开
印张 26.5
版次 2020年7月第1版
印次 2020年7月第1次印刷
书号 ISBN 978-7-5326-5559-5/J·809
定价 360.00元

若有印刷、装订质量问题，请与承印公司联系。电话：021-58925888